书画卷五

宋朝：尚意求韵

一看就懂的中国艺术术史

祝唯慵 著

江苏凤凰文艺出版社
JIANGSU PHOENIX LITERATURE AND
ART PUBLISHING

图书在版编目（CIP）数据

　　一看就懂的中国艺术史. 书画卷. 五, 宋朝 : 尚意
求韵 / 祝唯慵著. -- 南京 : 江苏凤凰文艺出版社,
2023.7
　　ISBN 978-7-5594-7716-3

　　Ⅰ. ①一… Ⅱ. ①祝… Ⅲ. ①书画艺术－美术史－中
国－宋代 Ⅳ. ①J120.9

　　中国国家版本馆CIP数据核字(2023)第078631号

一看就懂的中国艺术史　书画卷五　宋朝：尚意求韵

祝唯慵　著

责任编辑	刘洲原
策划编辑	李　佳
出版发行	江苏凤凰文艺出版社
	南京市中央路165号，邮编：210009
网　　址	http://www.jswenyi.com
印　　刷	雅迪云印（天津）科技有限公司
开　　本	710毫米×1000毫米　1／16
印　　张	18.5
字　　数	240千字
版　　次	2023年7月第1版
印　　次	2023年7月第1次印刷
标准书号	ISBN 978-7-5594-7716-3
定　　价	98.00元

推荐序

　　唯慵这套书出版在即，让我写点文字以为序。我应诺后，反复斟酌方才动笔。原因有二：其一，唯慵是我相识很晚的新朋友，却是一见如故的知心朋友；其二，唯慵原是工程师，而我是体育工作者，我俩与中国传统文化本都不搭界，然而，我们又都酷爱中国书画。他探索中国艺术史的奥秘，我则重中国书法笔墨与章法研究。对中国艺术史，我只能算略知一二，所以只有就认真听过唯慵的喜马拉雅音频节目后的感受简单写点文字吧！

　　"一听就懂的中国艺术史"这个题目首先吸引了我。听了前三集后，唯慵不疾不徐、娓娓道来、妙趣横生的讲述，让我感到耳目一新。他的讲述没有历史类书籍与节目的枯燥，始终在尊重史实与传统的框架下推进。之后，我又继续听了很多与书法有关的内容，有些丰富的史料我都未曾看过，更是着迷了。

　　显而易见，要把体量如此之大、历史如此之长的中国艺术史讲清楚是相当困难的。中国是一个艺术史悠久的国度，经典的艺术作品灿若繁星，虽然很多艺术品不一定传承有序，脉络也不一定清晰，但每一件精妙绝伦的艺术品都以其自身独特的魅力，吸引着古往今来无数爱好者不断去探究，希望获其全璧。唯慵正是在这浩如烟海的历史书籍中，试图将出艺术史的一条脉络、一道轨迹，带领听众、读者去探寻和欣赏。

　　唯慵把历史当成一条金线，将书法、绘画的创作者和作品当作一颗颗珍珠，将之串联起来，绚烂夺目。他以文化和艺术的发展、演变、影响为主线，以政治、文化、经济等诸多因素和史实为纲，徐徐为大家展开一幅当代视角下别开生面的历史画卷。

听唯慵的节目，随他一起读历史、读经典、读书法、读绘画、读人生沉浮……他读懂了，理解了，与大家分享着中国艺术史的妙趣与精彩、沉重与遗憾。苏轼《书摩诘〈蓝田烟雨图〉》有句："味摩诘之诗，诗中有画；观摩诘之画，画中有诗。"艺术就是如此具有融合性，不同的艺术形式将具象与抽象结合，再与人们内心丰富的情感产生共鸣。唯慵的艺术史讲述，为我们拓展了体会艺术的多个新维度。他将作品放在具体历史情境当中去读、去看，将那些学识丰富、思虑通达、久负盛名的创作者一一展现在我们面前，让每一位听众、读者都能更深刻、更切身地体会在艺术王国中漫步、采撷珍珠、增益智慧、开阔视野的幸福与愉悦。

宋代文学家、书法家黄庭坚在《论书》中曾说："心能转腕，手能转笔，书字便如人意。"我与唯慵熟识后，更觉唯慵研究历史之用功、严谨，亦是做到了心到笔到。每周节目逐字稿六七千字，修改润色数遍，一丝不苟，绝不草率，一字不能错，每典必可查，所讲之内容自当"便如人意"，引人入胜。

音频节目《一听就懂的中国艺术史》为国人提供了一片沃土，在当今社会很多人可以对欧洲文艺复兴如数家珍的同时，创造了让人们更多了解中华民族自身艺术瑰宝魅力的机会。中国的文化艺术涵盖面极为宽博，形态极为多样，形式极为多彩，可谓是滋养我们内心取之不竭的宝库。我始终认为，一个内心丰富的人不应仅有自己生活的记忆，也要有自己民族文化的集体记忆。了解得越深入，就越发能感受到生活在这个历史悠久的国度中的幸福。我想，这也是唯慵书写《一看就懂的中国艺术史》的初衷吧。

我期待着，唯慵把中国艺术史一直讲下去，讲民国，乃至现代。这也是我给此新书的寄语吧！

杨再春
于北京墨人居

自序

　　中华民族历史悠久，孕育了灿烂的民族文化。文化艺术是民族的命脉，坚实的文化艺术内核是中华民族能够长久存在的原因。我们无数次历尽劫难后又浴火重生，就是因为我们的文化艺术基因能够在每一个个体中一直延续，从未中断。

　　《一看就懂的中国艺术史》是一部传承中国文化艺术的作品，它视角广、跨度长，并且结合历史背景讲述，让中国传统文化艺术穿越时间，严肃但不枯燥地展示在每一个现代中国人面前。

　　然而，中国艺术的历史之长久、内涵之深厚、记录之浩瀚，绝非一人一时所能穷极，疏漏之处肯定不在少数。而本人的能力亦有限，对某些领域调查研究还不够深入，其间谬误之处肯定也不在少数。出版这样一套书籍需要莫大勇气，也让我如履薄冰，如芒在背，所以盼望读者朋友的指正，我将不胜感激。

祝唯慵

目 录

第一章

敦煌壁画

最后的挽歌

我们之前介绍了敦煌石窟艺术在南北朝到隋唐时期的发展，到了初唐，敦煌逐渐恢复了它的战略地位。作为中原人西进中亚的桥头堡和补给站，敦煌对于我们的意义是无可取代的。

而这所有的一切都得益于唐朝牢牢控制着敦煌（当时叫作沙州）。在唐朝争夺和经营西域的过程中，敦煌除了中转功能，也直接提供了大量的物资和人力。沙州的汉人彪悍尚武，我们在很多出土文献中可看到沙州兵士奔赴前线的记载。从李治、武则天到李隆基时期，朝廷一直都在大兴屯田，敦煌农业得到了长足的发展。天宝年间，敦煌的人口已有四五万人，达到了全盛。

盛唐的敦煌石窟出现了色彩浓郁的大青绿山水，还有一些非常精彩的人物线描。敦煌的画工们模仿李思训和吴道子的风格，画出了大量的经变作品，把繁盛的时代样貌画入了敦煌石窟壁画之中。

　　一直到了天宝十四年（755），"安史之乱"爆发，大唐开始衰落。但是这段时间里，吐蕃却在赞普赤松德赞的统治下，进入吐蕃王朝有史以来国力最为强盛的时期。在这小小的沙州，敦煌人面对强大的吐蕃军队，抵抗了整整10年。到了781年，敦煌人在弹尽粮绝的情况下提出了有条件的投降，就是"勿徙他境"，意为"不许把我们迁到其他地方"。

<div align="center">榆林窟　第16窟　《曹议金夫妇像》</div>

吐蕃自 781 年占领敦煌开始，到 848 年张议潮起义，共计统治敦煌 67 年。

但是面对敦煌的汉人，吐蕃人知道他们的态度强硬，所以也做出了一些让步。据《张淮深变文》中说，河西地区都吐蕃化了，"独有沙州一郡，人物风华，一同内地"。根据敦煌资深研究专家段文杰先生介绍，总的来说，这段时间的壁画中，汉人着吐蕃装的极少，比如在莫高窟第 220 窟门道新发现的两个供养人，男的穿吐蕃装，女的穿汉装，敦煌人保住了他们最后的骄傲。

吐蕃占领敦煌之后，建造完成了之前没有完工的 18 个洞窟，另外新开窟 48 个，数量和规模都堪比盛唐。

吐蕃统治敦煌后，石窟壁画在个别题材上有一些差别，比如在隋唐逐渐消失的佛教故事画再度以屏风画的形式出现。这段时间石窟壁画的艺术风格基本延续了盛唐的状态，壁画构图严密紧凑，刻画细腻，线条质量非常好，之前流行的兰叶描逐渐转向精细的高古游丝描。在大型人物画的造型上，笔力雄健，神采飞扬，莫高窟第 158 窟和榆林窟第 25 窟的壁画都是这个时期的代表作。

榆林窟第 25 窟的建造年代有一定争议，根据段文杰先生判断，其建造应该在吐蕃占领瓜州的初期，整个窟的主题是宣扬大乘净土极乐世界，主室四壁保存了唐代原貌。一进门，西壁的两侧分别绘制着文殊变和普贤变，青狮白象都由昆仑奴牵着，对面东壁为八大菩萨曼荼罗。右手边南壁为观无量寿经变，描绘的是西方净土，以华丽的宫殿楼阁表现佛国世界。中央靠下部还画出一组乐队正专心致志地演奏音乐，有专门演奏音乐的鸟——迦陵频伽。左手边北壁是弥勒经变，在一些边角的位置还展示了很多世俗故事，比如：老人主动到坟墓中等待死亡，家人含泪送别；也有嫁娶图，帐篷内有男女宾客宴饮，一对青年男女在宾客的陪同下正举行婚礼，男的着吐蕃装，女的穿汉装；还有一些农事劳动场景等。这个洞窟大到人物轮廓、小到点缀的荷花，线条的质量和晕染的水平都极高。

从这个时期开始，山水画有一点变化值得关注。由于敦煌与中原地区的联系被彻底割裂，敦煌的画工在模仿前辈的同时，也在悄悄地结合地方特色进行创新。比如在之前的山水画中，山头往往被涂成厚厚的石青或者石绿色，

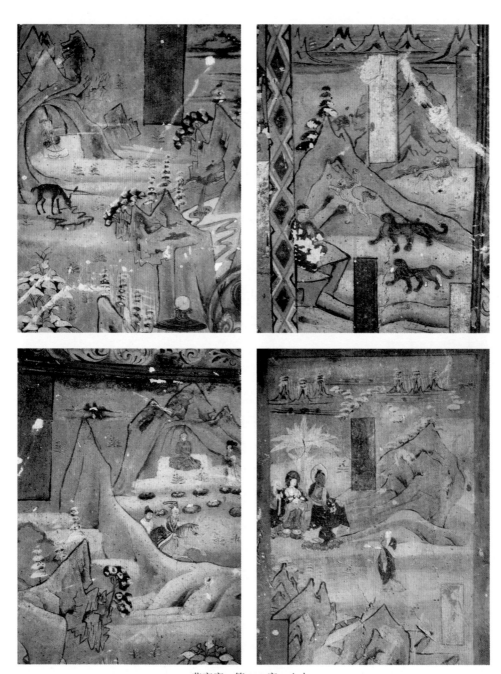

莫高窟　第112窟　山水

属于典型的李思训风格，但是从吐蕃统治敦煌的中唐时段开始，高山的山头往往以留白或者土黄色代替，平原地区的山反而会覆盖浓重的石青、石绿色，这明显是画工根据敦煌当地的地貌特色做出的改变，因为敦煌的山几乎没有绿色的。正是在这种特殊的环境下，产生了一种类似水墨山水的效果，比如莫高窟第112窟中唐壁画中就出现了这种山水，并且出现了原始的皴法。

我们现在也不能确定，后来在五代期间异军突起的水墨山水画大师们是不是受到了敦煌画工的影响。如果确实如此，那么敦煌地区的画工们就对中国艺术史的发展起到了巨大的推动作用。当然，也许他们是各自发展的，却在沿着相同的方向前进。

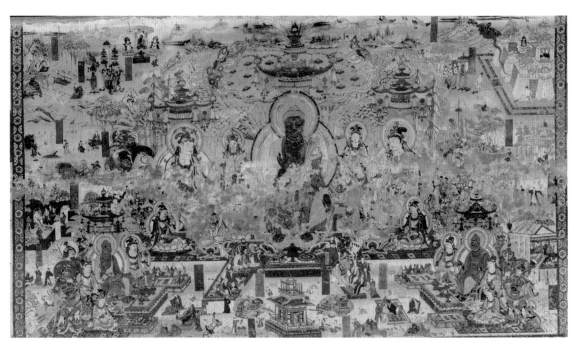

榆林窟　第25窟　主室北壁1

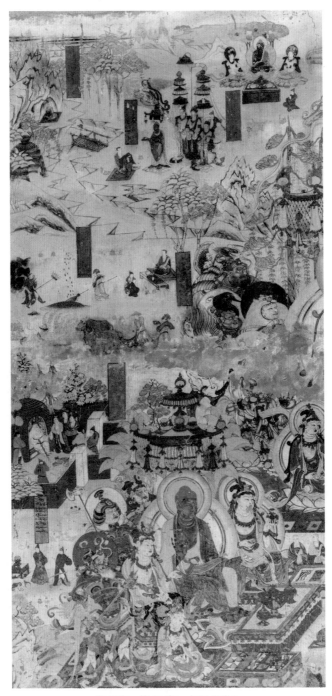

榆林窟　第 25 窟　主室北壁 2

848 年，张议潮率众赶走吐蕃统治者节儿，重新占领沙州。之后他用了将近 20 年的时间，彻底地把吐蕃的势力逐出河西、陇右地区，恢复唐朝旧制，推行汉文化教育，使得汉文化在敦煌乃至整个河西地区再次得以巩固。当张议潮把消息传递到长安，对于唐朝政府来说，这就是天上掉下来的馅饼，于是任命张议潮为归义军节度使，敦煌地区开始进入归义军时期。

经过数百年的不断开凿，莫高窟长达 1600 多米的山崖上几乎布满了各个时代的洞窟。如果我们稍加留意就会发现，莫高窟较早的洞窟都是建在山崖中间的位置，后来才在更高处和底层修建洞窟，莫高窟早已经变得拥挤不堪。

其实空间不够的情况早就遇到过，据考证，敦煌西千佛洞的始建年代可能早于莫高窟，但是因为山崖面积过小，很快人们就看中了面积更大的莫高窟的位置。但是到了中唐归义军时期，莫高窟也已经"窟满为患"，尤其是好的位置都没有了，比如后来曹议金家的洞窟很多在莫高窟下层，后世遭到严重破坏。

于是人们就把视线投向了更东边的榆林窟，在晚唐之后的 100 多年时间里，虽然莫高窟还偶尔有新的洞窟开凿，但是更多的洞窟在榆林窟落成。

榆林窟，又名万佛峡，在敦煌莫高窟正东方，直线距离约 100 千米。一条雪山的融水自南向北流淌，奔腾喧闹的河水穿过峡谷，洞窟就在河水两岸的山崖上，由于河边榆树成林，人们就把这里叫作榆林窟。榆林窟始建年代不详，唐、五代、宋、西夏、元、清各统治时期均有开凿，整体建造年代比莫高窟晚。榆林窟洞窟现存 43 窟，其中一半多都是归义军时期修建。

这个时期的壁画主要延续之前的风格，但是画面慢慢显得僵化。当然也有个别比较有突破性的画面样式，出现一些含有儒家忠孝伦理的内容，比如《报恩经变》《报父母恩重经变》和《劳度叉斗圣变》，可能是出于维护大唐宗法制度的考虑。

归义军时期还有一种创新形式，即供养人像不再是一两个人，而往往是一家人，有时是祖孙三代扶老携幼地一起"组团"，甚至家中奴婢也可以加入。莫高窟第 156 窟的《张议潮出行图》与《张议潮夫人出行图》是这种形式的极致，它们的构图采用的是汉魏墓室壁画中的长卷构图模式，每幅画中都绘制有 100 多人，场面宏伟，结构严谨。《张议潮出行图》中的骑士击大鼓、吹号角，全

身盔甲的持戟将士排列两侧，后面还有乐队。画面中部张议潮戴幞头、穿赭袍、乘白马，正在扬鞭过桥，威风凛凛。它的对面是《张议潮夫人出行图》，内容大同小异。

这两幅出行图是反映现实生活的历史人物画，其内容与佛教无关，是敦煌壁画在宗教生活中加入的现实主义因素。

后来曹议金掌控归义军，始终保持着中原的制度和文化，还仿照北宋设立了画院。莫高窟和榆林窟中都有类似"沙州工匠都勾当画院使"这样的题记，敦煌遗书中也有曹氏画院画家的传记。

1036 年，西夏攻占沙州，归义军政权彻底结束。归义军覆灭后，在接手敦煌的几十年内，由于同样信奉佛教，西夏对于开窟塑像特别重视，而且这个时期的壁画艺术水准都很高。

但是我个人觉得榆林窟第 003 窟最能代表西夏这个阶段的艺术成就。第003 窟东壁南侧的《千手观音》壁画，是敦煌石窟壁画中反映古代科技史的作品。整幅画看起来是暗黑色平涂，细看却是无数只手罗列在一起作为背景的。

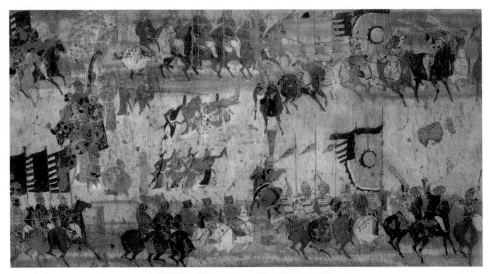

莫高窟　第 156 窟　《张议潮出行图》

中间有耕田、舂米、酿酒、锻铁等劳动场景，还绘制了很多乐器，这些在石窟中很常见；不常见的是绘制了很多生产工具，如铲、锯、曲尺、墨斗、双尾船、铁剪等，里面还有双门风箱这样的宋代前沿科技产品，以及只生长在南方的芭蕉树，说明当时西夏跟北宋的民间交流是很广泛的。

榆林窟第003窟最有特色的还是进门左右两侧的文殊变和普贤变两幅经变画，它们反映了五代到北宋中国山水画和界画的最新成果。作为标准的水墨山水，画家的皴擦技法已经非常成熟，来自荆浩、郭熙的北方山水画风丝毫没有打折扣地出现在了榆林窟。巨大的山石占据整个画面上部，显得气势磅礴、雄健有力，乱柴皴结合长斧劈皴勾勒出山石的轮廓，最后用淡墨渲染山谷中的云气。虽然功力算不上一流，但是不论山石、树木还是流水，都表现得可圈可点，是不可多得的北宋山水画作品。

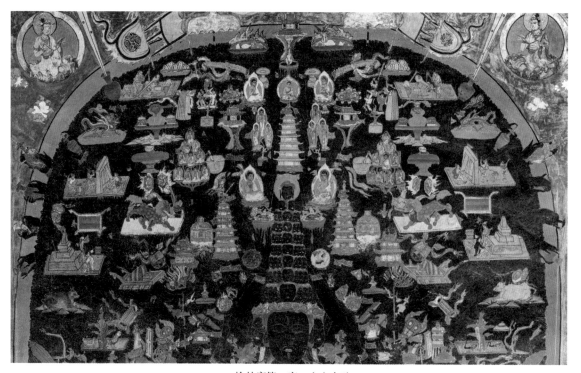

榆林窟第3窟　主室东壁

到了后来，西夏为了和北宋作战，向东迁徙敦煌民众，使敦煌受到很大的削弱。敦煌地区从此衰落，失去了丝路贸易中转站的地位。南宋定都杭州，元、明、清都定都北京，西北地区的战略地位更加没落。

西夏、元时期，共兴建和重建洞窟16个。

时至今日，经历多次坍塌和破坏后，保留下来的仍然有莫高窟735个洞窟、榆林窟43个洞窟、西千佛洞22个洞窟、东千佛洞23个洞窟，还有水峡口千佛洞、5个庙石窟等。敦煌地区不愧是当今世界上保存最好、石窟数量最多的佛教艺术宝库。

除了这些看得见的石窟，曾经繁盛的敦煌地区也是东西方的交流中心。西域的核桃、葡萄、石榴、蚕豆、苜蓿等十几种植物经此引入，逐渐在中原栽培。西域的乐曲、歌舞和乐器也经由敦煌传入中原，丰富了人们的物质和精神生活。中国的造纸、丝绸、火药和冶铁等技术经此传入西方世界，同样促进了人类文明的巨大发展。

当大漠上红日西坠、孤烟升起时，空旷荒凉的大地上似乎又响起了曾经的嘈杂声：那是成群结队的驼铃声，那是集市商贩的叫卖声；那是两军混战的喊杀声，那是孤独禅院的诵经声；那是生离死别的嚎哭声，那是欢庆丰收的歌舞声；那是学堂少年的读书声，那是白发老者的叹息声……所有的声音最终汇集在一起，在大漠中一座座洞窟和一颗颗沙粒之间不断回响。

第二章

北宋开启
第二次南北朝

我们说过，按照历史的轮回，五代十国对应的上一个轮回是三国鼎立时期。北宋的建立，标志着中国历史进入第二次南北朝时期。

我们之前讲过中国历史从秦汉到南北朝、从隋唐到两宋，发生了两次完整的轮回。这是历史发展的客观规律，但是历史的发展也存在着巨大的偶然性，比如，中国历史有两次机会让一个更加强大的政权终结五代十国，然而这两次机会因为两个人的过早去世而完美错过了，他们是柴荣和赵匡胤。

"乱离人，不及太平犬"，五代十国的混战局面持续了50多年，历史期盼着一位强人结束这一切，于是雄才大略的后周第二任皇帝——周世宗柴荣登上了

历史舞台。乱世的五代是一个锻炼人才的时代，身为郭威夫人的侄子，柴荣从小在郭家长大，帮助姑父郭威照顾这个风雨飘摇的家庭。当时郭威家也很落魄，为了补贴家用，柴荣需要到处奔波，贩卖一些东西。他在舟车劳顿中走南闯北，做着他那并不容易的生意，但是这个经历使他更加深入地接触到这个世界，让他增长了见识，锻炼了才能，也丰富了经验，就这样，他成长为一个合格的帝王。

虽然柴荣最终顺利接了郭威的班，当上了皇帝，但是当他坐在天下最抢手的那把椅子上，一眼望下去，发现他的臣子们没有热切的期盼，没有诚恳的微笑，没有真挚的掌声，只有怀疑的目光和轻蔑的表情。更糟的是，他正月登基，二月，北汉的刘崇就率领大兵压境，攻入后周的国土。

他毅然亲征，尽管非常惊险，但还是在高平一战击败北汉。人们终于明白，柴荣才是这个时代最强悍的人。在后周的对外战争中，柴荣事必躬亲，多数都是亲自带兵出征，而且都是战斗在第一线。在柴荣的努力之下，混乱的天下逐渐统一。在短短的 5 年时间内，柴荣做了非常多的工作，他招抚流民、整顿吏治、选拔人才、裁撤冗员、限制佛教、整军练兵，一个强大的帝国轮廓已经出现。

在中国历史上，如果想找一个人物能跟柴荣匹敌的话，恐怕只有年轻时的李世民。柴荣唯一的遗憾就是天不假年，959 年，39 岁的他英年早逝。柴荣曾经给自己和后周做了一个 30 年的规划，即"以十年开拓天下，十年养百姓，十年致太平"。可是上天只给了他 5 年时间，如果他多活 10 年，我们肯定会看到一个不一样的中国历史。

伴随柴荣的高歌猛进，那个作战勇敢、精力充沛、行事果断、工于权谋的赵匡胤逐步成长。柴荣 7 岁的儿子柴宗训继位时，主少国疑，而时任殿前督检点的赵匡胤没有像曾经的诸葛亮那样尽心竭力地扶保幼主，而是发动了"陈桥兵变"。

我们翻看历史就会发现，对皇权影响最大的明显是相权，比如汉朝就是皇帝与宰相共治天下的局面。为了增加皇帝的权威，就得积极收回相权。

虽然皇权得到加强，但是宋朝的宰执既不能管军，又不能管财，还不能管人，权力过于分散，所以宋朝政府的行政效率极其低下。

在压制相权的同时，赵匡胤也在考虑着他的军事计划。

深思熟虑之后，赵匡胤决定做出两点改变。首先，他改变柴荣后期"先北后南"的统一策略，改为"先南后北"。其次，赵匡胤降低了行动的频率，给自己和国家足够喘息的时间，每次灭国战争之前要积极准备，成功之后要充分消化。

在上述两条战略的指导下，他用了15年的时间灭后蜀、收南汉、平南唐，一步一步地朝着他的目标前进。当南唐李煜站到他面前的时候，赵匡胤大喜过望，以至于忽略了从背后射过来的两道冰冷的目光。

北宋开宝九年（976）十月，在宋军再次攻打北汉的过程中，长期养生、身体强壮的赵匡胤暴死，没有任何预兆，只留下弟弟赵光义跟他在那个夜里"烛光斧影"的传说。

因为宋朝重文轻武，大规模地"扩招"进士，形成了一个庞大的文人士大夫群体。另外朝廷鼓励读书，很多社会底层出身的人通过读书实现阶层跃迁，"朝为田舍郎，暮登天子堂"，这是当时社会进步的一面。一旦进入官场，他们仅凭俸禄就可以维持奢华的生活，如苏轼、范仲淹、寇准、欧阳修这些清廉名臣都生活豪奢。苏轼说："左牵黄，右擎苍，锦帽貂裘，千骑卷平冈。"他在朝里属于清流，都这么大排场，寇准每天跟一群朋友胡吃海喝，那些贪官就更不用提了。蔡京爱吃一道菜叫鹌鹑羹，用鹌鹑的舌头做食材，蔡京吃一碗就要杀几百只鹌鹑。

就像曾经的魏晋时代一样，国家软弱动荡，但是社会上层丝毫不受影响，文人士大夫阶层作为一个既得利益群体，享受着奢华的生活和待遇，朝廷倾国家之力维持着他们的生活。诗词书画则是文人生沽的组成部分，这群有钱、有闲的文人成为艺术繁荣的基本土壤，从根本上奠定了宋朝艺术繁荣的基础。

宋朝官方对于艺术一直都非常重视。北宋建立之初，赵匡胤学习后蜀、南唐，在翰林院之下设立了绘画机构"翰林图画局"；到了赵光义时期，把"翰林图画局"升格为"翰林图画院"。宋朝画院把多数顶尖画家都收罗到了一起，其中还包括有绘画天赋的青年画家，他们能在画院得到培养和再教育，因此画院中画家和书法家的地位也水涨船高。

南宋艺术理论家邓椿在《画继》中说："本朝旧制，凡以艺进者，虽服绯紫，

不得佩鱼（佩带鱼袋）。政、宣（政和、宣和）间，独许书画院佩鱼，此异数也。又诸待诏每立班，则画院为首，书院次之，如琴院、棋、玉、百工，皆在下。又画院听诸生习学，凡系籍者，每有过犯，止许罚直。其罪重者，亦听奏裁。又他局工匠，日支钱谓之'食钱'，惟两局则谓之'俸直'。勘旁支给，不以众工待也。"

当时画院中的书画艺术家的穿着、奖惩、俸禄都跟官员看齐，文人士大夫也争相模仿和学习绘画，从此，再也没人用歧视的目光看待画家，画家们再也不会有阎立本、李成曾经有的烦恼。正是在这样的社会大背景下，两宋成为中华文明文化艺术发展史上的重要一环，尤其是绘画，进入了全盛时代。

同时，由于文人士大夫的广泛参与，也使得中国的绘画很早进入文学化时代。从此中国绘画艺术的参与者中有了一群庞大的、高素质的文人群体，这在古代其他文明中是没有见到的。他们的修养和审美直接推动了中国绘画的发展，造就了中国艺术的绝对高峰，从全人类艺术发展的广阔视角看，宋朝也是一个早熟的、繁盛的、无可取代的时代。从范宽到苏轼、米芾，再到马远、夏圭，无数顶级大师陆续出现，从《清明上河图》到《千里江山图》再到《泼墨仙人图》，无数顶级的作品流传至今。

第三章

范宽（上）

《雪景寒林图》

从现在开始，我们讲述中国书画史会跟之前有一个明显的区别，之前非常难得有相对可靠的艺术作品原件，所谓"纸寿千年绢八百"，这也是书画材质的物理性质决定的。由此，敦煌石窟保留下来的绘画才会变得这么重要，洞窟就是不折不扣的历史美术馆。但是从北宋开始，有大量的艺术作品原件传世，中国艺术史也将带给我们更加真实和亲切的感受。

按照郑午昌先生对中国绘画的定义，中国绘画经历了实用、礼教、宗教化和文学化四个时期。到了宋朝，伴随礼教和宗教绘画的没落，人物画渐渐沦为中国绘画艺术的边缘题材。在即将到来的文学化时期，山水画将会稳稳地站在

舞台的中央，成为中国绘画艺术向前发展的题材担当。

山水画自五代坐上中国绘画头把交椅的位置，时至今日再也没被撼动过，而宋代毫无疑问是山水画发展的鼎盛时期。经过五代荆浩、关仝、董源、巨然的技术积累，进入北宋后，山水画就像进入青春期的少年，开始了快速的蜕变和成长。李成、范宽就是这种蜕变和成长的典型代表，他们个性鲜明、格局宏大、洒脱又充满热情，没有什么能掩盖他们此时的锋芒，他们共同推动和奠定了山水画在中华文明中的地位。

西方电影中有很多唯美的山水画面，一些西方艺术家的风景画，特别是19世纪印象派出现以后的风景画，其中也有山的表现。但是我们能明显地看出来，东西方艺术品中的山给人的感受是那么的不同，有很多表现技法的差异，比如颜色、构图、材料等，其中最重要的差异还是来自视角。

西方艺术家画中的山多数来自平视甚至俯视，而中国艺术家笔下的山更多来自仰视的观察角度。归根结底，这源自东西方的观念不同。跟西方相比，中国人从来都认为人只是自然环境中的一个卑微的、脆弱的、微不足道的角色，那酝酿了生命的大自然，以道的形式轮回往替，从不休止。

中国人面对以山为代表的天地自然时，内心充满了敬畏，所以李成才会有意"仰画飞檐"，并不是像沈括所说的"不知以大观小之法"。李成刻意用仰画飞檐来展示自己就是在山脚的位置仰视高山及其上的亭台楼阁，这体现的是李成对山和自然的敬畏。这种敬畏在荆浩、关仝甚至董源和巨然的部分作品中都被非常清晰地表现出来，到了北宋范宽这里则达到了极致。

范宽，本名中正，字中立。蔡京的弟弟蔡卞给我们传达了一条非常重要的信息，他在范宽的一幅画中提到：范宽本来不叫范宽，而是叫中立，但是因为他的性格平和随意，当时关中人把这种脾气称为"宽"，时间长了，人们就习惯叫他"范宽"，相当于一个外号。

范宽大约出生于950年，陕西华原（今陕西铜川耀州区）人。10年后北宋建立，范宽算是第一代北宋原生的艺术家。《宣和画谱》中没有关于范宽的家庭和教育背景的记载，只说范宽是个怪人，"风仪峭古，进止疏野，性嗜酒，落魄不拘世故"，属于典型的"文艺青年"，特别的"非主流"，与当时社会

格格不入，有浓浓的艺术家范儿。

就在范宽十几岁的时候，正是李成的艺术成就如日中天的时候，看着大道上络绎不绝的人赶往李成家求画，范宽很羡慕，也很崇拜李成，所以李成的画自然成为范宽早年学习的典范。范宽努力模仿李成的山水画，他的悟性极高，很快也有了一些名气，开始有人请他画画。也许正因如此，他要经常在汴梁和洛阳之间走动。

有一段时间，范宽觉得李成就是一座学不完的大山，也许还有人私下里称呼他为"小李成"，他对自己的状态也非常满意。直到范宽 17 岁，967 年，一个消息传来，李成醉死在陈州（今河南周口淮阳区）的客舍。变化从这一天开始，以前范宽可以追寻李成的脚步，通过学习李成的作品提高自己，但是从此以后，他该追寻谁呢？范宽变得迷茫，"上穷碧落下黄泉"，他苦苦地寻找答案。

在尝试了很多方法之后，终于有一天范宽顿悟了，他说出了一段非常有名的话，被记录在《宣和画谱》中，即"吾与其师于人者，未若师诸物也；吾与其师于诸物者，未若师诸心。"其意思是：我与其学习他人的作品，不如直接向自然学习；我与其学习自然，倒不如学习自己的内心。

范宽听说过荆浩的故事，70 多年前，荆浩放弃了自己的官职和俸禄，义无反顾地走进了茫茫的太行山，从此他画出了惊艳天下的绝世山水，并且教会了关仝，也影响了李成。几乎可以说，范宽时代风行中原地区的山水作品都有荆浩的影子。

于是，就像曾经的荆浩一样，范宽也选择离群索居，住到了终南山和太华山中，学习着荆浩的样子，终日游走于高山深谷之间，寻访造化之美。他走过春天的遍野山花，走过夏天的葱茏草木，走过秋天的深邃林壑，走过冬天的冷峻山峦。在范宽的心中，山是有性格的，有的时候沉寂如睡，有的时候风雨如吼，有的时候柔情如醉，有的时候凛冽如刀，真是变化多端。他每天用心感受山中日月的轮替、风霜雨雪的转换和草木的荣枯。透过这些现象，最终范宽看到了山的雄奇、山的险峻、山的庄严、山的壮美。

所有的感悟都深深印在范宽的心底。那些曾经难以描绘的景色，逐渐在范

宽的心中融会贯通。当他再次拿起笔时，笔触变得短促有力、雄健老硬。他笔下的山水画上半部画得气魄雄伟、境界浩荡，具有压顶逼人的气势；下半部是高大山石的巨大阴凉。因此古人说看范宽的画，像是自己走在其间的山阴道上，凉风习习，即使是在酷热的盛夏，也让人凛凛然要穿棉袄。于是当时天下人都说范宽能够与山水传神，可以做到跟李成并驾齐驱。范宽终于达到自己老师的高度，后世把范宽与李成并称"李范"。

元代汤垕在《画鉴》里说："宋画家山水超绝唐世者，李成、董源、范宽三人而已，尝评之，董源得山之神气，李成得体貌，范宽得骨法，故三家照耀古今，为百代师法。"

根据史料我们猜测，范宽主要绘制的都是雄浑壮阔的大幅作品，每一幅作品都意味着巨大的工作量，所以他的作品数量并不太多。北宋晚期的《宣和画谱》收录范宽作品58件，米芾在《画史》里说见过范宽真迹30件，这中间可能还有一些重复的部分，所以传世的一直很少，目前疑似范宽的作品有《雪山萧寺图》《临流独坐图》《雪景寒林图》《溪山行旅图》等。

《雪山萧寺图》，绢本，淡设色，纵182.4厘米，横108.2厘米，现藏于台北故宫博物院。画面中以水墨染出荫翳的天空，借地为雪，上部分高山耸立，下部分深谷幽静，千岩万壑，都在皑皑白雪的覆盖之下，山顶密林寒树丛生，山涧布置古刹，有行人在雪中匆忙地赶路。

这幅画原本无款，明朝王铎题为范宽之作，并且说"博大奇奥，气骨玄邈，用荆关董巨运之一机，而灵韵雄迈，允为古今第一"。今天我们从与范宽其他作品的比对中发现，这幅画从山石的皴法到树枝的出枝技法都不太像范宽代表性的画法。山石采用零碎的长点皴，树木出枝细看较弱，功力远不及《溪山行旅图》和《雪景寒林图》。

论功力，疑似范宽的《临流独坐图》明显就好上一大截。《临流独坐图》，绢本，淡设色，纵166.1厘米，横106.3厘米，现藏于台北故宫博物院。画中从近到远，几座大山依次升高，层峦叠嶂，古树遒劲苍老。山谷间云气弥漫，两处房屋点缀在其间。在画面的左下角，一名高士独坐在树下看着面前的河水出神，也有人说他是在抚琴，画面交代得并不清楚。

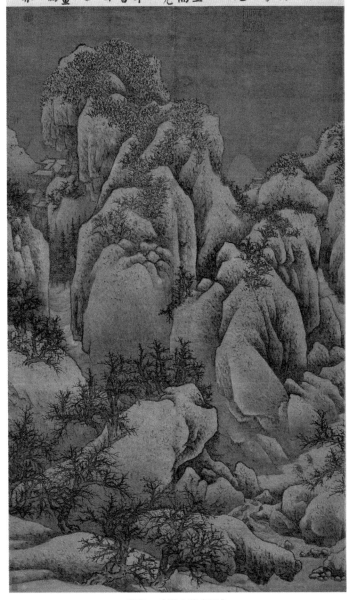

范中立，别号宽，陕西人，以画特赐内阁大学士商业宋公玄平先生画之传大奇奥气骨玄通用荆关童巨运之一机而灵韵雄迈充陋小香致譬营邦小国本非坫坛盟长公以第一流人为古今第一佗如薄浅草锡天下第一画懋昭道德勋业对扬休命真博大亦可知已

范宽　《雪山萧寺图》

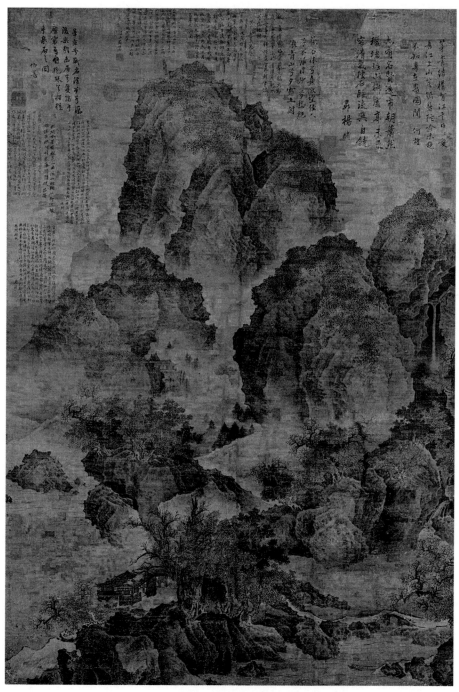

范宽 《临流独坐图》

<center>范宽　《临流独坐图》（局部）</center>

　　与这两幅作品相比，更可信的是《雪景寒林图》。北宋刘道醇在《宋朝名画评》中说："然中正好画冒雪出云之势，尤有气骨。"也就是说雪景应该是范宽涉猎较多的题材。

　　《雪景寒林图》，绢本，水墨，纵 193.5 厘米，横 160.3 厘米。由于绢的宽度有限，因此这是一幅三拼绢合成的大幅作品，现藏于天津博物馆，多数人认为是范宽早期的作品。

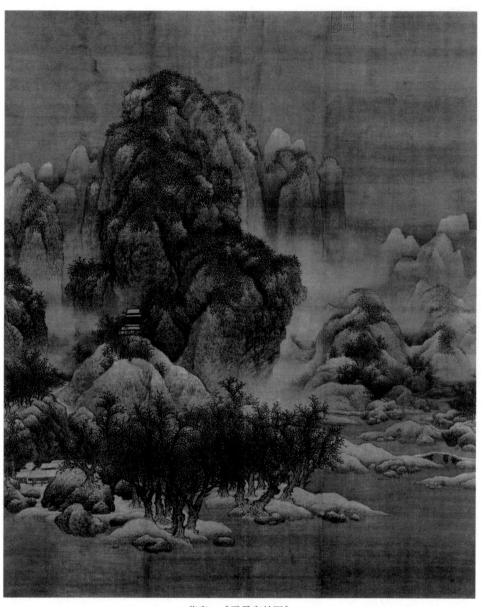

范宽　《雪景寒林图》

画面采用的是延续自荆浩的全景式构图，层峦叠嶂的山峰逐渐抬高，山脊在上升的过程中呈现扭动盘桓的态势，主峰与侧峰之间高低搭配，形成一种参差的气韵，巨大的雪峰高耸入云，相连形成一道屏障，山谷之间还有雪雾弥漫。

山头和山脚树木茂盛，尤其是山脚水岸的密林，枝杈的部分密不透风，树干采用攒三聚五的排列手法，这种处理效果在其他作品中非常少见。画面右侧远方的河水从山中逶迤而来，到近处汇聚成宽阔的水域，河上一座小桥连接左右，河水用墨色染出，比天空的墨色稍重。

画面中有两处建筑，远处寺院掩映在山谷之间，近处山脚绘有一组庭院房舍，在白雪的覆盖下，寺院和房舍更显得高古脱俗、远离尘世。院中屋宇错落布局，一位老者倚门而立正抬头仰望雪夜，只露出半个身子，也许就是范宽自己。北宋刘道醇曾经说范宽"居山林间，常危坐终日，纵目四顾，以求其趣。虽雪月之际，必徘徊凝览，以发思虑"。这里刘道醇特意提出范宽喜欢在雪夜的室外徘徊思考、寻找灵感。可以看出，范宽是一个有好奇心并且敏感的人，有好奇心的人才会热爱那些生活的细节，敏感的人才会被细节所感动，好奇和敏感是一个艺术家基本的素质。毫无疑问，范宽具备这种素质。

我们可以看到两个鲜明的对比，人在山林间，他面前的山石显得硕大无比，但是这处山石跟整座大山相比，又显得那么微不足道。范宽通过对山石浑厚结实、磅礴大气的刻画，鲜明地呈现出山的巍峨。相比之下，人在山的面前，显得是那么羸弱单薄和卑微渺小，任何人身处其中都很难不对大自然报以虔诚的态度和崇敬之心。

整个大地都被白雪覆盖，没有渔船、没有行旅，甚至没有飞鸟，雪使大地变干净，也使世界变清净，雪带给人一种梦幻般的不真实感，它营造出一个全新的现实，会让人获得一种全新的审美感受。孤孤单单、冷冷清清，只有一人在这山中的雪夜欣赏天地的景色，参悟人生的哲理，在这一刻重新审视天地和自己，就如同"明心见性"。

技法上，范宽以雨点皴统摄全局，山石上没有被雪覆盖的部分全部用雨点皴处理，再染淡墨。山顶布满细碎的植被，互相叠压，密不透风。构图上，左半部分采用"高远"的构图，从山脚望山顶；右半部分采用"深远"的构图，

范宽　《雪景寒林图》（局部）

范宽　《雪景寒林图》（局部）

从山前望山后，画面显得崇高深邃，富有层次。这种构图形式被后世广泛采用，比如唐伯虎的立轴，绝大多数都采用这种构图形式。

《雪景寒林图》在明末清初才进入历史的记录，历经清代著名收藏家梁清标、安岐鉴藏，乾隆时收入内府，存于圆明园。1860 年英法联军劫掠圆明园，后来清朝工部侍郎张翼逛古玩店，发现一个英国士兵正在为一幅古画和古董商讨价还价，便凑了过去。展开画轴一看，正是《雪景寒林图》，他当时就果断买了下来。张翼、张叔诚父子两代对其十分珍爱，所以《雪景寒林图》至今保存完好。张叔诚先生于 1981 年将其捐给天津博物馆。我为了这幅画还专门去过天津博物馆。

这幅画到了后世被认定为范宽的作品是有原因的。除了技法，还有很多细节，比如图上印有"御书之宝"方玺，印文和印色都具有宋代特点，可能宋代曾藏于宫中。北宋刘道醇在《宋朝名画评》中说范宽作品"树根肤浅，平远多峻，此皆小瑕，不害精致，亦列神品"。即范宽画树喜欢让树根露在外面，一些该平远的山坡也画得非常险峻，虽然有这些小毛病，但是仍然可以列入神品。而"树根肤浅，平远多峻"的特点在《寒林雪景图》中确实也有体现。另外研究者还在近处的一处树干上发现了"臣范宽制"这四个字。

但是历史上也有一些反对意见。

第一个值得怀疑的理由是：这幅《雪景寒林图》的构图与史料描绘范宽的作品不太一致。比如北宋刘道醇在比较李成和范宽的时候说"李成之笔，近视如千里之远（李成的画面很深邃）；范宽之笔，远望不离座外"，说范宽的作品即使放在远处看，也都感觉离得很近。范宽多数采用塞满画面的近景构图，但是这幅画明显是非常有层次和深度的，也有大量留白的画面设置，绝不是"远望不离座外"的视觉效果。

米芾在《画史》中记载范宽雪景"全师世所谓王摩诘"，即范宽的雪景全部是学王维。米芾见过范宽真迹 30 幅，不可能出现大的判断失误。结合很多史论著作对荆浩、关仝、李成的雪景描述，我们发现，当时的雪景都是学自王维，没有太多突破，但是我们看《雪景寒林图》却有浓浓的"范宽风"，这也是值得怀疑的地方。

第二个值得怀疑的理由是：范宽不是宫廷画家，也没有记录他给皇帝打过工，所以他的作品不用像宫廷画师一样要献给皇帝。那么《雪景寒林图》上面的"臣范宽制"就值得怀疑了，他不必以"臣"自称。《溪山行旅图》中范宽的藏款就没有"臣"字。米芾曾经记载，范宽会在作品上落款"华原范宽"，也没有"臣"字。

另外"臣范宽制"这四个字是被硬生生放在画面正中的树干中，跟树干的皴笔交错叠加，显然是没有经过通盘考虑的事后添加。这跟《溪山行旅图》中"范宽"两字的做法也不一样。如果花了很大的精力画出这样一幅鸿篇巨制，那么画家署款应该会巧妙设计，而不会像这样漫漶到几乎不能辨认。

所以有人推断，几十年后，当大画家郭熙出世的时候，他看到的局面是"今齐鲁之士，惟摹营丘；关陕之士，惟摹范宽"。所以这期间出现临摹学习范宽到出神入化的人应该也不奇怪。

最后我们必须强调，上面这些反对意见，画跟画论的冲突不是什么过硬的证据，而对于"臣范宽制"这四个字的反驳，只能证明这四个字不一定范宽书写，跟这幅画是不是范宽画的并没有关系。

我们查看这幅画所有的细节，审视功力和品位，《雪景寒林图》都是范宽画风的典型代表，这是大家公认的。在没有可靠的反对证据出现之前，我们可以把它当作范宽作品进行研究学习。因为它的画风和艺术水准跟那幅毫无争议的范宽作品——《溪山行旅图》是如此的接近。《溪山行旅图》我们下次再说。

第四章

范宽（下）

《溪山行旅图》

　　因为中原地区地处北温带，四季的山景变化特别大，就像北宋郭熙在《林泉高致》中所说："四时之景不同，春山淡冶而如笑，夏山苍翠而如滴，秋山明净而如妆，冬山惨淡而如睡。"就连四季身处山中的人的情绪都不一致，"春山烟云连绵人欣欣，夏山嘉木繁阴人坦坦，秋山明净摇落人肃肃，冬山昏霾翳塞人寂寂"。所以多数山水画家都有自己的季节偏好，比如王维热衷雪景、关仝爱画秋山、李成多写寒林。

　　而范宽是比较特殊的，我们看《宣和画谱》中范宽的58幅作品就会发现，他的作品的季节分布是比较均匀的，看不出明显的季节偏好。也就是说范宽对

山中春夏秋冬的转换、晨昏朝暮的变化、阴晴雨雪的差异，都报以同样的热情。我们想这还是由于范宽真的看懂了山、草木、云气、光线的变化，透过这些表面因素，范宽最终看到了山的雄奇、山的险峻、山的浑厚庄严、山的骨力纵横，这些都是他看到的山的本质。

因此，即便是郭熙眼中"苍翠欲滴"的夏山，在范宽的笔下都变为不一样的雄奇、险峻、庄严和骨力纵横，这就是《溪山行旅图》。《溪山行旅图》是绢本，水墨设色，纵 206.3 厘米，横 103.3 厘米，现藏于台北故宫博物院。

《溪山行旅图》是中国艺术史上最重要的绘画作品之一，也是最难解读的作品之一，今天我们试着读懂它。我们评价一幅画能不能称得上顶尖作品，并不是简单地说这幅画够不够美，而是透过画面看到艺术家的观察、思考和表达。以画为媒介，我们最终要看到的是艺术家观察得够不够细、思考得够不够多、表达得够不够准。而只有把这些全部做到最好，才能算得上是一幅顶尖的作品，而《溪山行旅图》就符合这些要求。

这幅画上方三分之二的部分绘制了一座巍峨高耸的大山，以顶天立地的章法突出山的气势雄强、肃穆凝重、浑厚苍茫。山顶上方的天空很窄，大山堂堂，这种纪念碑式的构图让山有一种崇高感，自然给观者一种敬畏感，让观画之人感叹山的宏大和人的渺小。

这种构图从没有人尝试过，大家都通过山势的起伏和天空的呼应寻找出一种适合的气韵，但是到了范宽这里，他对山的气韵重新进行了定义。以前人们往往关心山头与天空的气韵，而范宽则更关心山内在的气韵，所以才形成了这样一种特殊的构图。

这种构图确实会给人一种强烈的压迫感，但是范宽做了一些处理，把这种压迫感控制在舒适的范围内。首先左边的山头，天空多一些透气；大山右侧的绝壁之间，在幽深昏暗的峡谷中，一道清泉飞泻而下，像挂在绝壁之上的一道白练，打破了山的沉闷和压抑。北宋郭熙在《林泉高致》中云："山得水而活，得草木而华，得烟云而秀媚。"对于这道泉水的处理，在荆浩的《匡庐图》中也见到过，但是用得却没有这么好，泉水把原本沉闷的画面变"活"了。通过这左右两侧的处理，山的压抑感变得可以让人接受，这是范宽显示其

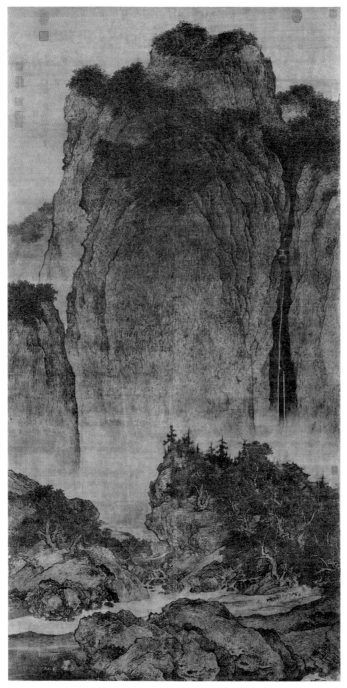

范宽　《溪山行旅图》

大师级水准的手笔。

高山的下部是白色的水雾，把画面分成上下两个部分，下方是几组巨石。这种构图是范宽的惯用做法，因为后来米芾就指出范宽"山顶好作密林，水际作突兀大石"。但是如果我们认真追溯就会发现，这两个特点也不是范宽特有的，他是承袭自荆浩的构图手法，荆浩的《匡庐图》也具有这两个特点。当然，他们都是受到自然的启发而创作的。我们去爬山的时候，也会经常发现这种水边的大石。

在溪水边有三组巨石，画面中间的两组巨石上长了很多古树，郭若虚在《图画见闻志》中说"范画林木，或侧或欹，形如偃盖，别是一种风规，但未见画松柏耳"，就是说范宽很少画松柏，所画都是阔叶的，而且他画的树木也以鹿角枝为主，枝干苍老遒劲，树叶繁密茂盛。在画面右侧边缘的密林之后，露出了一组描绘精致的屋顶，暗示出一处清新雅致的处所，以这组建筑为节点，范宽在画面下部绘制了两条山路：

首先在树下有一条大路，两个人、四头驴组成的一个小商队进入了人们的视野。两名商旅手持鞭子一前一后，四头驴走在中间，这个布置跟张择端《清明上河图》的开头如出一辙，只不过张择端画了五头驴。范宽在这里画的领队头裹巾布，上身袒露，回头照看驴队，后面的人身上还背着货物。

这个时候我们发现范宽在这幅画中的情景设定是喧闹的，米芾也说范宽画画"溪出深虚，水若有声"。我们似乎听到了环境声，有高山流水的浪花声，有驴队晃动的铃铛声，有商旅前者呼、后者应的对答声。在荆浩、关仝和李成的画中，画面多数是凝固的，包括范宽的《雪景寒林图》也是无声的，只有到了《溪山行旅图》才有了声音。

另一条路比较隐蔽，在大路的上方有一座木架支起的小桥，如果不认真看的话经常会被我们忽略，这就是一条安静的小路。在小桥的左上角，一个毫不起眼的地方露出一个人，头戴着斗笠，肩上挑着担子，独自一个人走在草木葱茏、弯转盘曲的山道小桥上，仅露出半个身子。

范宽巧妙地设置了两条路通向这组建筑，一大一小、一动一静、一来一去。这个做法的立意老实说并没有多么高明，后世的作品中也偶尔见到，但是能做

范宽　《溪山行旅图》（局部）

到这么含蓄的确实不多，这也是范宽的大师手笔。

北宋王诜将李成与范宽相比较，说两个人"一文一武"，这跟范宽构图的雄伟挺拔有一定关系，但主要的可能还是来自范宽的皴法用笔。谢赫"六法"理论中，仅次于"气韵生动"的第二条就是"骨法用笔"，范宽的用笔也是历来被人称道的，比如元代汤垕就说"范宽得山之骨法"。范宽画山石下笔直爽、转折坚硬、厚重雄强，富有骨感阳刚气息。

他先用粗笔重墨勾勒出山石边缘，再用坚硬沉雄的雨点皴根据山势勾勒轮廓，结合阴阳向背反复皴擦。其皴法就像雨点落在山石上一样密集沉重，短如斧凿，长如铁条。根据细微的不同，也有人称这种皴法为"条子皴""豆瓣皴""刮铁皴"或者"钉头皴"，但是基础都是雨点皴，用来表现坚硬的花岗岩。如果我们认真看就会发现，范宽的皴法看似单调，其实也是很有层次的，他会先用淡墨大范围地皴过，之后逐渐用浓墨继续。但是雨点皴有一个问题就是容易显

得细碎不具整体感，于是皴擦之后，范宽会用水墨笼染，最终形成一种沉重、坚硬、富有整体感的质感。

同样是雨点皴，范宽在画的过程中也有变化，比如上半部的大山，皴笔或由上向下，笔笔中锋，短促有力，甚至为了增加力量感还有逆锋起笔的迹象。我们细看就会发现，范宽画出如此海量的皴笔，竟然能做到一丝不苟，几乎无一处败笔，这跟古人专一用心有极大的关系，每一笔都是深思熟虑的。画画在古人看来是很有仪式感的，就像郭熙在《林泉高致》中说："凡落笔之日，必明窗净几，焚香左右，精笔妙墨，盥手涤砚，如见大宾。必神闲意定，然后为之。"

但是在近景的三组巨石和道路上，范宽用笔就跟高山不同了。在大的平面部位，他把笔卧倒，用侧峰的方法来画，更像所谓"刮铁皴"，最后罩染淡墨，所以土石也显得很坚硬。这就跟米芾评价范宽"远山多正面，折落有势。晚年用墨太多，土石不分"的说法一致。

尽管米芾对范宽晚年"用墨太多，土石不分"是持批评态度的，但是我们也可以依据米芾这句话推断这幅《溪山行旅图》是范宽晚年的作品。据说在宋仁宗天圣年间（1023—1031），范宽仍然健在，我们可以推断这幅画大约完成于1000年，距今已有千年。

这幅画一直被人小心珍藏，目前没有《溪山行旅图》在明代以前的记录。在明朝被收入宫中，董其昌看过这幅画，他非常肯定地题上"北宋范中立溪山行旅图"。到了清初又被梁清标收藏，后来乾隆年间进入清宫。现藏于中国台北故宫博物院。

范宽用他崇高雄强、骨力外露的艺术特点，定义了中国山水画的一个高峰，他以气韵的突破创新、笔法的刚毅挺拔、构图的复杂绝妙、意境的深远悠长来组织画面，达到后世很难超越的境界。

范宽很长寿，活到了宋仁宗年间，大概80岁时去世，所以他的影响非常大，追随者众多。其骨力雄强的画风不断有人继承和延续，以至于稍晚一点的郭熙看到了"关陕之士惟摹范宽"的景象。两宋交接的李唐早年认真学习范宽，在承袭了范宽风格的基础之上，发展出大斧劈皴，最终"南渡"后，李唐的画风引领了南宋画坛，其成为一代宗师。南宋的马远、夏圭也都受益于李唐。

范宽　《溪山行旅图》（局部）

明代的唐寅、文徵明等人都受到范宽的影响，尤其是唐寅，从气韵到笔墨都从范宽这里获益很多。明清交接时的龚贤，他的画面有"白龚"和"黑龚"两种面貌，其中"黑龚"的成就更高，明显受到晚年范宽的影响。

近代的黄宾虹以用重墨闻名，他也极力推崇范宽，曾说："笔墨攒簇，耐人寻味，若范华原，当胜董、巨。"范宽对黄宾虹浑厚高古的画风有着莫大影响。

近代李可染画室名曰"十师斋"，第一师就是范宽。李可染《万山红遍》

系列作品，那种层层积墨的做法和整体的画面气韵也可以追溯到范宽。也就是说，范宽曾经创造的艺术表达在今天仍然影响着我们。

范宽为什么能取得如此大的成就，是因为他出神入化的雨点皴吗？这种皴法也很难说是范宽首创，我们看荆浩《匡庐图》、李成《晴峦萧寺图》和范宽《溪山行旅图》的对比，就会发现雨点皴是一种不断演变的结果，这也是范宽对前辈的继承和发扬。

事实上，范宽跟之前的大师们在技术层面的差异很小。清代画家布颜图在《画学心法问答》中说："'问李成、范宽画法有以异乎？'曰：'笔墨皆同，但用法各异。李成笔巧墨淡，山似梦雾，石如云动，丰神缥缈，如列寇御风。范宽笔拙墨重，山顶多用小树，气魄雄浑，如云长贯甲，两画皆入神品'。"就是说范宽用笔用墨跟李成并没有大的本质差异，范宽的特色主要来自精神层面的艺术偏好。

现在艺术家经常会强调要有自己的艺术风格，但是对艺术风格的理解又相对片面，更多强调笔墨形式的个性，而忽视了注入作品的精神内涵，并且容易低估学习前人优秀作品的意义，这可能是学习绘画的误区。

荆浩　《匡庐图》（局部）

李成　《晴峦萧寺图》（局部）

范宽　《溪山行旅图》（局部）

我们再回头看范宽的那句"吾与其师于人者,未若师诸物也;吾与其师于诸物者,未若师诸心",范宽说向自己的内心学习是最高境界。但是,我们不要片面地理解范宽的意思,他是站在一定高度上的,因为他有了充分的"师于人"和"师诸物"的经历,是在充分掌握了前人总结的技法和对自然的提炼方法基础之上的"师诸心",就像是站在二楼上面说"三楼的风景好,三楼的风景特别有个性"。而我们多数人的问题是还在台阶的外面,连一楼的风景都还没看到。

我们用发展的眼光看待范宽的这句话可以理解学画的正确过程,先"师于人",再"师诸物",最后"师诸心",这才是真正的大师的成长之路。

当然,任何一位大师最终的成功肯定是因为他鲜明的个性和强烈的表达欲望,并且表达的动力要源自内心的冲动,而不是源自外在名利的冲动,这样才会产生带有温度的主观表达。最终的艺术作品虽然部分来自大自然的客观真实,比如《溪山行旅图》,可能会有那么一座类似的山存在,但也一定有一部分来自艺术家的主观提炼、升华和创造,而且人的主观性往往起主导作用。范宽画出的山是凝重、肃穆、崇高、饱含风骨的山,那首先是因为范宽是一个执着、坚定、凝重又饱含风骨的人,然后面对真山水,才能把自己感悟到的自然之美转化成笔墨之美。

据说 2004 年美国《生活》杂志评选 1000 年前对人类最有影响的百大人物,范宽被列为第 59 位。虽然这种排行榜的整体性和客观性都很难平衡,但是也足以说明范宽作为艺术家的巨大影响力。

范宽跟曾经的荆浩一样,最终之所以取得如此高的成就,跟他果断迈出尘世、走进山林、追逐自己的艺术梦想有莫人的关系,这份决绝的舍弃最终换来了巨大的艺术成就,这是令我们敬佩的。

第五章

燕文贵

被遗忘的"燕家景致"

　　孔子的学生子夏做了一个小官，他回来向孔子询问如何治理好一个地方，孔子再三嘱咐说："无欲速，无见小利。欲速，则不达；见小利，则大事不成。"

　　从南北朝到隋唐，国家实行"府兵制"。所谓"府兵"，就是这些人平时是种地的农民，农闲时间训练，战时从军打仗，武器装备都要自备，所以花木兰才"东市买骏马，西市买鞍鞯，南市买辔头，北市买长鞭"。这套制度一直到李隆基时期的安史之乱终止，国家开始实行"募兵制"。所谓"募兵"就是国家出钱养一支职业军队，现代国家多数都是采用募兵制，就像我们今天去当兵，不用自己买把手枪带着，国家有国防经费。

宋朝的军队有四种形式：禁军、厢军、乡兵、藩兵。禁军不是禁卫军，是正规军的意思，是野战主力部队。厢军是地方上州县府道的驻守部队，中间的精锐定期选拔进入禁军，剩下的都是老弱病残，由地方长官控制，待遇很差，也没什么荣誉感，所以经常靠在脸上或者身上刺字来约束逃兵。

在宋朝，只要有饥荒出现，朝廷第一时间不是去放粮救灾，而是去招兵，防止饥民造反，"竖起招兵旗，自有吃粮人"。宋朝的军队兼有收容所和养老院的功能，从赵光义时代开始，军队规模陡增。

我查《宋史》资料，看到前四位皇帝在位期间的军队数量：太祖赵匡胤时代，军队总数 37.8 万，其中禁军 19.3 万；太宗赵光义时代，军队总数 66.6 万，其中禁军 35.8 万；真宗赵恒时代，军队总数 91.2 万，其中禁军 41.2 万；仁宗赵祯时代，军队总数 125.9 万，其中禁军 82.6 万（所以林冲才说自己是八十万禁军教头）。就在这样一个大环境下，很多原本不情愿当兵的人也被裹挟到军队中来，比如本章的主角燕文贵。

燕文贵的画在当时也引领了时代风尚，他的画风被人称为"燕家景致"，这在刘道醇的《宋朝名画评》和邓椿的《画继》中都能得到印证。但是燕文贵留给我们的是一个很模糊的形象，甚至他的名字在不同文献中的记录都不一致，经过很多学者考证认定，历史画论中出现的"燕文贵""燕文季"和"燕贵"指的是同一个人。

燕文贵大概出生在北宋初年，主要活动于赵光义、赵恒和赵祯三朝。我们只知道他是行伍出身，早年当过兵，没有关于他学画的经历和师承信息，今天我们只能看到一幅《摹唐王右丞江干雪霁图卷》藏于美国弗利尔美术馆。我们对比各个版本的王维《江干雪霁图》，发现它们的画风和布景确实非常接近，可以推测燕文贵早年也一定临摹了很多前贤的作品，尤其是一些风格工细精致的山水，这些对燕文贵影响是很大的。

在宋朝当兵并不是一件光荣的事情，所以在有关燕文贵的史料记录中并没有任何关于他在军队中的描述，但是却有一幅燕文贵款的《送粮图》被保留下来。《送粮图》又叫《扬鞭催马送粮忙图》，描绘的是老百姓辛苦为前线军队送军粮的场面。《送粮图》是纸本，设色，纵 51.4 厘米，横 953.8 厘米，

现藏于美国纽约大都会艺术博物馆。这是一幅价值被低估的画。

在古代战争中，军队的后勤都是由政府征发的民工保障的，甚至到了近代，民工仍然是军队后勤保障的主力。但是，宋朝因为重文轻武的国策，常常导致千万民工的血汗也换不来一场胜利，比如南宋绍兴三十一年（1161）冬，金人兵锋直指长江。南宋派枢密使叶义问巡视镇江，由于怕金人渡江，叶义问让民夫在沙洲埋设树枝作为鹿角。民夫们听了苦笑道："枢密使您是吃羊肉的肉食者，为什么见识还不及我们这些吃糟糠的山野村夫呢？这些鹿角一夜之间就会被涨潮的江水冲走，您连这都不知道吗？"这就是宋朝很多将领的水平。在这些业余选手的"努力"之下，经常让运输补给的民工白白辛苦，而这幅画就是在这样的背景下创作的。

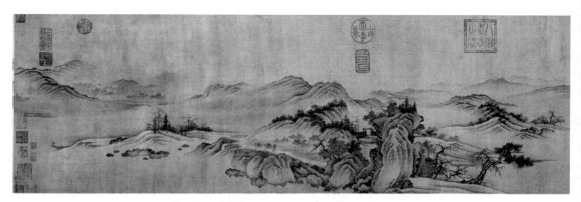

燕文贵　《摹唐王右丞江干雪霁图卷》（局部）

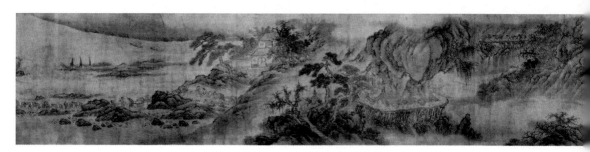

燕文贵（传）　《送粮图》（局部）

画面一开始并没有直接进入主题，而是先画了一些古树、瀑布、深潭，还有云气在山间弥漫。接着在山谷中间出现一座寺院，钟楼、鼓楼和佛塔都刻画得幽静古朴。再往前去，云气弥漫之下，一支骑驴推车的队伍出现在曲折回环的山路上。开头采用了与张择端《清明上河图》同样的技巧，全卷队伍整体是从右向左走，但是开始的时候，队伍前进的方向是反方向，在画面下方转一下弯再向左前进。我们能看出画家在设计道路的时候，充分利用了山体和树木的遮挡，让山路忽隐忽现，气韵不断，这应该是画家反复推敲设计的结果。

送粮的队伍主要有两种运输形式：一种是用驴驮着，估计是比较有钱的人；还有的人没有驴，就用一种双人推的独轮车运粮，我们在《清明上河图》中也可看到这种形式的独轮车。

经过两座桥之后，送粮的队伍进入一个小的关城，这座小关城是全卷的高潮。进入关城，路两旁是专供行人休息吃饭的酒店，独轮车被放在路上，驴也被拴在驴棚，人们吃饭休息。古代运军粮在途中的耗费是非常大的，远途的人送到前线一石，来回路上可能要吃十石。

酒店的前方有几个文人模样的人在悠闲地看风景，爬桥望水流。在宋朝，有功名的读书人可以免去一些赋税和徭役，这也暗示了他们不用像普通百姓一样吃这份风餐露宿的苦。酒店的后面阁楼上是一个妇人带着两个孩子在看路人。关城右上方有一个曲折的连廊一直通向远处的水磨坊，连廊上有各种各样的人。吃完饭的人们继续赶路，还要不断地跋山涉水，在崎岖的山路上、曲折的栈道上赶路，最终画面消失于一座规模宏大的关城。

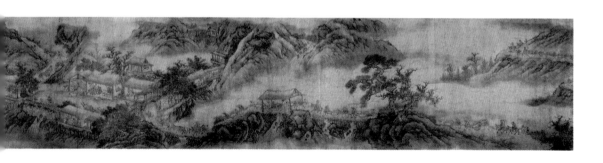

《送粮图》跟《清明上河图》一样，属于风俗画，但是画的格调和品位明显高于多数风俗画。画中山势连绵不断，道路峰回路转，其间各种茅店、塔庙、楼阁、栈道、瀑布、河水、古木、渔船等的位置安排得非常合理，整个画面的气韵流畅，一步一景，艺术家对整个画面的把握能力堪比张择端的《清明上河图》，只是规模和笔下的功力弱于后者一些。

这幅画虽然画得很好，卷轴上也有"燕文贵山水"的题签，但是对比燕文贵更加可靠的作品我们就会发现，《送粮图》山石的皴法、点苔的技巧、树木的出枝风格差异都很大，很有可能是元明时期他人临摹燕文贵的作品。原画极有可能是身为军人的他亲眼看到民工给军队运送粮草的辛苦而画出来的。

后来燕文贵离开了军队，酷爱绘画的他来到东京汴梁以卖画为生。可能他一直都是以自学临摹为主，没有专门的老师教授，所以才"不专师法，自立一家规范"，反而形成一种特殊的风格。当时正是赵光义时代，燕文贵等来了属于他的运气，因为赵光义正式成立了画院。赵匡胤时代虽然接收了很多西蜀和南唐的画家，但是并没有设立单独的机构安置这些人，只是挂靠在翰林院下面。

翰林院在唐朝李隆基时代就已经设立，里面有文人担任待诏的官职，比如李白。宋朝沿袭了唐朝的制度。我们通常说的翰林院其实全称叫翰林学士院，简称翰林院，掌管国家政令的撰写。翰林学士必须是进士出身，级别是正三品，这个位置属于当宰相之前的跳板。

到了赵光义雍熙元年（984），北宋正式设立翰林图画院，简称图画院或者图画局，下设天文、书艺、图画、医官四个院。院中的技术人员都靠自己的手艺为皇帝和朝廷服务。朝廷设置画院的初衷其实也不全是为了玩，图画院要为皇帝、皇后、官员或者外国使臣画肖像画，为建筑物绘制壁画和屏风画，还要整理、鉴定、品评宫廷内部的艺术品，甚至还要绘制全国各种级别的行政地图等。画院有待诏、艺学、祗候、学生等级别。

翰林图画院的录用规则不像科举那么固定，有正常"考入"的，也有"接收"的，就像董源、赵干、黄筌、黄居寀、徐崇嗣都是"接收"来的，还有"荐入"的，就是经人推荐进来的。我们今天总是说"高手在民间"，这句话确实

不是空穴来风，至少在宋朝这样的现象已经非常普遍。当时有一个画家叫高益，跟同时代的许道宁一样，一边在药铺卖药，一边画画，心情好的时候还会把画送给买药的主顾。一个叫孙遘的人很欣赏他的画，就把高益推荐到了画院。

当燕文贵正在宣德门外天街卖画的时候，正好被高益看见。高益见了燕文贵的山水大为惊诧，已经做了待诏的他认为，画院中没有任何一个画家比眼前这个燕文贵的山水画得更好，于是就像孙遘推荐自己一样，高益又把燕文贵推荐进了画院。他跟赵光义说："臣正在奉诏画相国寺的墙壁，这中间的树石除了燕文贵，谁也画不好。"赵光义一听说得这么坚决，那就拿燕文贵的画过来看看吧，一看果然精妙绝伦，于是"上亦赏其精笔，遂召入图画院"。

应该说燕文贵一生两次职业生涯都跟赵光义的决定直接相关。赵光义决定扩军，燕文贵就进入了军队；赵光义成立画院，燕文贵又成为一名正式的画师。从此燕文贵画得更加卖力，燕文贵在画院前后有20多年的时间，此时的北宋画院可以说是人才凋敝。

虽然北宋初年继承了西蜀和南唐画院的班底，黄筌、徐熙、董源、巨然等人的追随者有很多在北宋画院服务，但是太宗赵光义到仁宗赵祯的时期，画院人才还是出现了青黄不接的现象，尤其是山水画领域，李成、范宽、许道宁这样的大师全部游离于画院之外，以至于高克明年纪很大了还是画院山水画的主力。发现和培养新人是当务之急，所以才出现高克明力挺后辈鲍国资的现象。除了高克明本人高风亮节外，北宋中期画院的人才之困也是非常明显的原因，所以正是燕文贵施展才华的机会。

如今燕文贵可靠的传世作品并不多，有一些燕文贵款的作品，真伪尚有存疑，但是画本身都非常好，也是非常重要的作品。这就是我们中国人的艺术观，我们不太关心谁学习了谁，或者谁临摹了谁，比起所谓的真或假，我们更关心作品本身的好和坏。那些大艺术家也常常有失败的作品，一些当时名气很小的作者，比如张择端或者王希孟，甚至一些佚名的画家，只要作品足够好，也会被我们视若珍宝，这跟其他文化不太一样。

比如一幅燕文贵款的《秋山萧寺图》，是一个长手卷，藏于美国纽约大都会艺术博物馆，是一幅类似李成的寒林平远风格的作品，山石的勾勒和皴法也

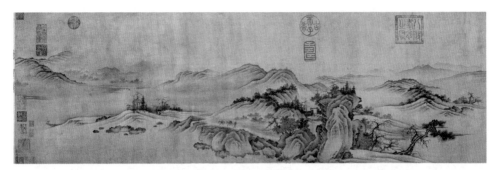

燕文贵（传）　　《秋山萧寺图》（局部）

很接近荆浩的《匡庐图》，树木的画法与郭熙相仿。画中描绘的是远山溪岸，层层精致平推向远方，用色清雅，位置布局变化错落有致，画面清净荒寒，在同类作品中是上等的。

　　还有一幅《长江万里图》，据说被赵孟頫定为燕文贵作品。长江沿岸风光是很多画家都画过的题材，但是画得像这一幅这么清新脱俗的，确实也不多，画面中树木、山石、渔船的布置都和谐自然，用色古朴雅致。不过赵孟頫的题跋，画面远山上的苔点有些米家云山的风格。

　　《秋山行旅图》也是典型的青绿山水，画得非常精致细腻，很类似明朝仇英的一部分作品。这些作品都是非常好的，但说是燕文贵的作品却并不是那么确定。

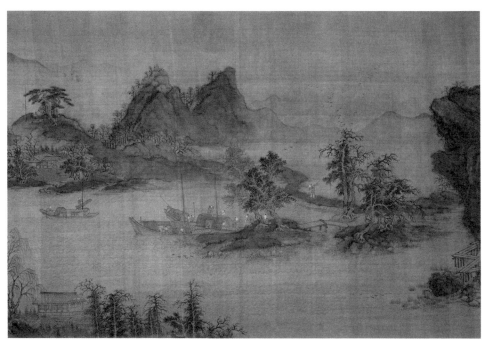

燕文贵（传）　《长江万里图》（局部）

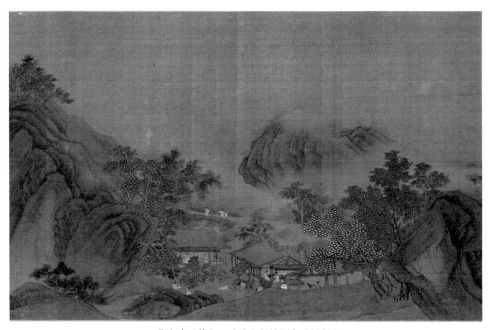

燕文贵（传）　《秋山行旅图》（局部）

《溪山楼观图》也是我们今天能见到的燕文贵比较可靠的作品之一，是一幅立轴，绢本水墨，纵 103.9 厘米，横 47.4 厘米，现藏于台北故宫博物院。构图可能受到荆浩、关仝的影响大一些，技法上山石用墨稍淡，大规模精致的建筑隐藏在山水之间，建筑上着色不多，能够跟山水融为一体。我们可以看出燕文贵的景深推进能力异常强悍，画面从近到远、从低到高，移步换景的效果非常明显，像这么做的人应该很多，但是能够做得这么不露痕迹的确实不多见，需要相当的功力。

　　上面这些作品，或多或少都有一些争议，如今只有一幅画被公认是燕文贵的真迹，那就是《江山楼观图》，纸本浅设色，纵 31.6 厘米，横 161.3 厘米，现藏于日本大阪市立美术馆。这幅画也有可能是现存最早的中国纸本山水画。

　　这幅画由两部分构成，前半部分是烟波浩渺的江面，后半部分是层峦起伏的群山，从水到陆，水岸互相交错。画中的天气是风雨如晦，所有的树枝都被风吹得向右侧倾斜，船都停泊在岸边躲避风浪，一些赶路的人或者戴着斗笠，或者举着雨伞，倾斜着身体努力对抗狂风暴雨的力量。

　　这幅画绘画技巧跟《茂林远岫图》很接近，比如山石的形状和皴染的技巧、树木的出枝、建筑舟船的绘制、人物的安排都如出一辙，远看有山水的雄壮，近看有生活的情趣。燕文贵特别擅长把山水画与界画融合，山水气势豪迈，建筑巍峨壮丽，人物刻画入微。仅凭这一幅画，燕文贵也可以毫无愧色地面对古今任何一位山水画大师。

　　这幅画之所以被定为燕文贵真迹，主要的依据是画面结尾处有一个燕文贵自己的题跋"待诏云州筠应县主簿燕文贵"。我们可能觉得奇怪，燕文贵明明是翰林院的画师，怎么又做了主簿呢？我们查宋代官员级别表就会发现，县主簿是宋朝底层的官员，从九品，这就是燕文贵的心酸。

　　燕文贵的山水早就有了"燕家景致"的名声，也即画出了品牌。在赵光义时代，燕文贵的画虽然得到赏识，但是他的职位一直没有升迁。《图画见闻志》记载，后来到了宋真宗赵恒的时代，一次燕文贵因为参与修建玉清昭应宫，画了一幅山水得到好评后晋升为"祗候"，此时距离他进入画院已经过去近 20 年，燕文贵一直是画院最低一级的"学生"级别。当时的画院升迁要考查两个方面：

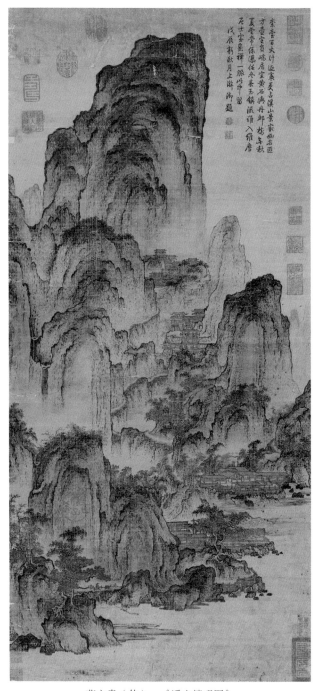

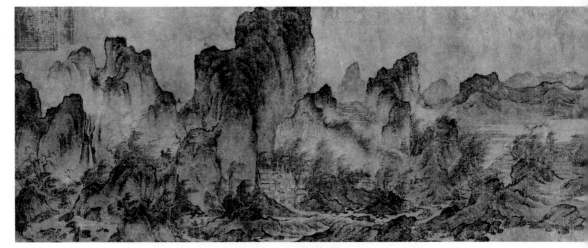

燕文贵　《江山楼观图》

一个是能力，即画画的水平；另一个就是资历，要在画院积累一定的"年劳"。那么能力和资历都不差的燕文贵为什么会一直得不到升迁呢？

更奇怪的是：我们查阅《宣和画谱》，会发现燕文贵的名字及作品似乎被刻意回避掉了，并不见记录。可是一些并不太出色的画家，比如不太成熟的梁师闵，甚至燕文贵的学生屈鼎都被罗列出来，这又是为什么呢？

因为出身。燕文贵是一个大兵出身，好比如今不是有名的美院毕业。在宋朝，从军的经历在人们眼里会被当成一个人的污点，自然也成为"上等人"歧视的理由。今天我们听起来都觉得不可思议，但在当时却非常普遍。比如跟辽国签订"澶渊之盟"的宋朝谈判代表曹利用，为了宋朝的利益据理力争，能

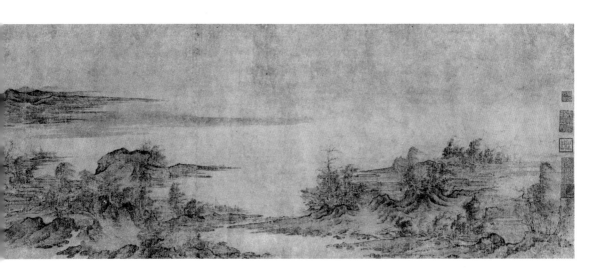

力非常强，但就是因为他的军人出身，即便后来做了枢密使，官职相当于宰相，却还要被寇准像跟班一样呼来喝去。

这就是宋朝，谁要是有过从军的经历，在那些"上等人"的心中就是"贼配军"，永远受到或明或暗的歧视，而燕文贵就是这个时代的受害者。在画院20多年无法出头后，我们猜测燕文贵干脆申请去地方上做一个县主簿，作为一个县长的秘书，虽然没有朝廷画师的风光，但是不必每天再面对那些当面嘲笑的嘴脸，也没有那些背后地戳戳点点，这样燕文贵才可以任性地画他的《江山楼观图》。燕文贵生前的被压制、身后的被遗忘，这是他个人的不幸，更是那个时代的悲哀。

第六章

许道宁

"斜杠青年"

本章介绍的"斜杠青年",是改行之后成为大艺术家的典型。像今天这样,人们可以自由地变更自己的职业,这在漫长的人类历史中都是很奢侈的事情,而背后是人的身份的自由和解放。

当我们梳理历史发展脉络的时候,可以从很多角度出发,比如我们这套书就是从艺术发展的角度,还可以是制度发展的角度、战争发展的角度、科技发展的角度等,还有一个特别值得关注的就是"人的身份"发展的角度。

中国没有过西方意义的奴隶社会,中华文化骨子里面是一种平等的文化。当然,中国历史上的平等也不是一步到位的,它经历了这样几个阶段:

第一个阶段是先秦、夏、商、周时代的"世卿世禄"制度，天子、诸侯、大夫的身份主要来自血缘继承，这是一个真正的贵族时代，天子是天子之子，诸侯是诸侯之子，大夫是大夫之子，贵族的最低一级是士，但也与平民泾渭分明。同时，平民的身份也相对固定，管仲就严格区分过"士、农、工、商"，禁止他们改行。

第二个阶段是秦汉到南北朝，官员由世袭改为朝廷任命，人的身份有机会在平民和贵族之间流动，但是曾经的贵族集团仍然是国家管理队伍的主要来源，只是平民也开始有了晋升的可能。到了汉武帝时代，人才选拔制度开始成熟，分为两个渠道：

一个是自上而下的国家的"太学"，专门培养国家管理人才，他们毕业后都是直接进入政府机关工作。毕业的时候考试成绩好的叫作"郎"，成绩差一点的叫作"吏"，所以"郎"在古代是美称，指学习好的人。

另一个是自下而上的选举的渠道：在民间发现的人才，被朝廷任用叫作"征辟"，皇帝亲自征召称"征"，就像西汉"覆水难收"的朱买臣；被官府征召称"辟"。后来在这个基础之上，又产生了一种定期的民间选举，以发现民间的优秀人才，这个选举的标准有两条——孝顺、廉洁，所以被选举出来的人才叫作"举孝廉"。

但是汉朝这一套制度运行几百年也走了样，很多大的门阀士族垄断了朝廷做官的名额，所以才会出现袁绍家"四世三公"的局面。到了魏晋时期，我们之前提到，曹丕为了拉拢这些门阀士族，推出了"九品中正制"，仍然是一种变相的世袭制度。

第三个阶段是隋唐，科举制度开始出现，但还是有大量的人走"恩荫"或者类似"后门"的晋升路线，家族政治色彩还是非常浓厚的。那些名门望族，比如陇西李氏、赵郡李氏、博陵崔氏、清河崔氏、范阳卢氏、荥阳郑氏、太原王氏等都是官员队伍的主力。唐朝289年只选拔出了7000多名进士，平均每年有25名左右，这中间还有很多是世家子弟，比如王维、颜真卿，大家族垄断了大部分做官名额。

这也是唐朝人重视门第的原因。柳宗元原配杨氏去世后，他被贬到永州，

娶不到名门望族的女儿，只能娶农家女，他为这件事给朋友写信，说自己痛苦得不得了，证明当时的门第观念是很重的。这要换宋朝人，搞不好还觉得有点浪漫。可以说隋唐人的身份流动是受到很大限制的。

第四个阶段是宋朝以后，唐朝那些曾经的大家族逐渐没落，在五代十国的 50 多年，社会动荡不安，那些贵族和官员们像韭菜一样被一茬茬割掉，没有人敢笃定自己和自己的家族能够见到明天的太阳。所以从宋朝开始，大量的政府官员来自社会底层。两宋 319 年间，一共录取了 6 万多名进士，平均每年 200 名。虽然恩荫制仍然被保留，但是通过这个途径晋升的官员会遭到官场的集体歧视，很难进入政府高层，比如走恩荫之路的米芾就被人弹劾"出身冗浊"。此外宋朝对官宦子弟的录用更加苛刻，于是社会上下流动变得非常顺畅，每一个读书人理论上都可以进入政府高层，朝为田舍郎，暮登天子堂。而且士农工商、五行八作的子弟都可以参加科举考试。这就比唐朝放宽了很多，唐朝李白作为商人子弟就不能参加科举考试。

北宋初年的吕蒙正，是中国历史上第一个从平民直接考中状元的人，并且担任宰相，相传他写了有名的《破窑赋》来形容前后的反差。当然厌倦了做官的人也随时可以离开，朝坐天子堂，暮为烟霞客。虽然后面元朝和清朝出现了一些民族不平等政策，但是平民社会的总体基调没有大的变化。从宋朝开始，人们对于身份和职业就很少再有系统性歧视的现象，再也没有阎立本耻于画画、戴逵摔琴的现象。平民子弟可以一转身就高官厚禄，读书人也可以无缝切换成为艺术家，人们改行也变成非常常见的事情。

许道宁就是典型的"斜杠青年"，并且最终转型成功。关于许道宁的记载很少，只能从北宋张邦基的《墨庄漫录》和《宣和画谱》找到一些零散的资料，知道许道宁大概出生于 970 年，那时候李成去世只有 3 年，范宽刚刚走进终南山，北宋建立也仅仅只有 10 年，要等 5 年之后，李煜才会来到汴梁城。

在这样一个凌乱的时代，许道宁开始了他凌乱的一生。

许道宁出生在长安城，《墨庄漫录》里说他从小读书，性格放荡不羁，不怎么守规矩。其青年时代在开封卖药材，但是并不是大夫，有可能卖的是没有加工的生药材，就像西门庆家里就是开那种生药铺的。许道宁头脑很灵活，

因为自己喜欢画画，为了招揽人光顾他的生意，就想到一边卖药材一边画画吸引人围观，甚至还推出买药送画的活动。果然很有效，围观的人越来越多，许道宁也画得越来越好，他画山水学习李成的寒林平远风格，而且他非常有天赋，很快就理解了李成绘画的精髓。

我们今天见到的许道宁的《秋江渔艇图》就属于这种寒林平远的风格，《秋江渔艇图》纵48.9厘米、横209.6厘米。我们说过手卷的宽度主要有两种，一种是33厘米左右（一尺），一种是50厘米左右（一尺半）。《秋江渔艇图》属于比较宽的那一种，所以也被称作《高头渔父图》，现藏于美国纳尔逊－阿特金斯艺术博物馆。这幅画上面没有款，但是一直被认为是许道宁最重要的传世作品。

随着画面展开，中景处两组陡峭的高峰成为画面主体，山峰拔地而起，在宽度有限的立轴长卷中营造出高耸大山的效果，这是非常难得的。远处的山峰也是成组地出现，山与山之间留出大面积的空白，空旷的田野中弥漫着肃杀和荒凉的气氛，跟我们常见的田园牧歌式的渔乐图有很大的差异。仔细看，还会注意到山脚处有一些零星的建筑，近处有一些渔船往来于水面上。

同样描绘的是山、水、草木、渔船这些元素，在许道宁的笔下就显得格外荒凉，我们看他是怎么做到的：画中树木很少，不像"荆关董巨"画中的草木高大茂盛，而是树木稀疏，枝干分明。许道宁画树木用笔粗放，笔法比起李成更加潇洒随意，树枝弯曲向上，不同于典型的"蟹爪"或者"鹿角"枝，有人称之为"雀爪枝"。

在山石上大面积染淡墨是李成的习惯，结果就是让山石显得光滑坚硬，缺少温度感，另外山石的上面以长线皴为主，用笔也很简单，长长的皴笔顺势而下，勾勒出光滑陡峭的崖壁。画面中，几条河流沿着平远空旷的山谷蜿蜒而来，无遮无挡。

这些树木、山石、河流最终汇集在一起构成一片苍茫、荒寒、肃杀的气象。尽管近处还有一些捕鱼、过桥和打马上船等温馨的局部，但是也难以消解画面的整体气氛。我们看过很多寒林空旷的山水，但是做到许道宁《秋江渔艇图》这么纯粹的确实不多，甚至感觉他是把一种南方的生活场景嫁接到北方的世

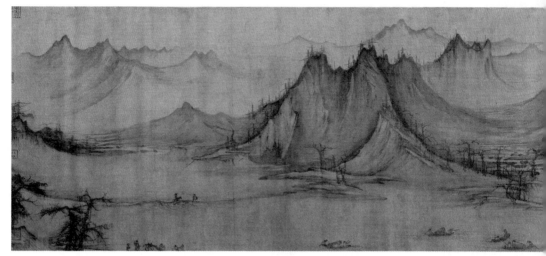

<div align="center">许道宁　《秋江渔艇图》</div>

界，那种空旷和荒凉的背后体现的是这种嫁接之后的突兀和不和谐，这是许道宁特有的大胆操作。

许道宁就这么每天努力地画画，一来二去，他发现每天来买画的人比买药的还多，于是他做了一生中最重要的决定——关掉药铺，专职画画。把辅业做成主业，把爱好做成事业，这是一个"斜杠青年"成功转型的励志故事。从此，许道宁更是一发不可收拾，后来他来到华山，看到峰峦叠嶂，画意大增，人们甚至评价许道宁的作品可以跟李成比肩。

目前有几幅传世的雪景图传为许道宁所作，其中《云关雪栈图》是典型的南宋小品画，意境恬淡悠长。画中天空浓云阴沉，山势平缓，树木苍劲，一个人赶着牲口，走在山涧的小桥上，近景里有几间茅屋人家。还有一幅《关山密雪图》，从风格上看要更晚一些，可能要在元朝之后了，画中山峰层峦叠嶂，精致细腻幽深，构图非常讲究。当然，最好的还是《雪溪渔父图》，也最接近

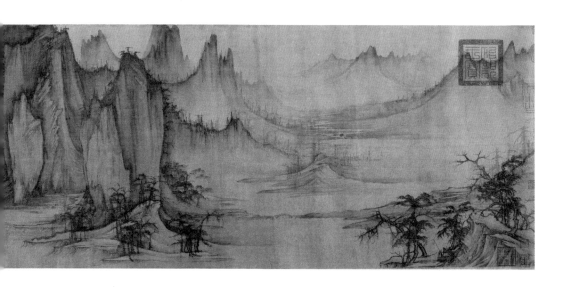

许道宁（传）　《云关雪栈图》

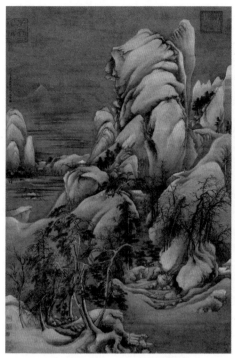
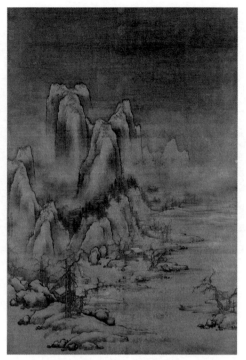

许道宁（传）　《关山密雪图》　　　　　　　许道宁（传）　《雪溪渔父图》

许道宁的真迹。画中空旷荒寒，远处是万仞绝壁拔地而起，近处曲折的水岸边散落排布着树木和房舍，树枝遒劲苍老。土石采用李成特色的卷云皴，山顶的密林和小树明显受到范宽的影响，船上和岸边有几个点景人物，点缀了天地间宁静和谐的氛围。

　　影响如日中天的许道宁充分展示出他性格中"跌宕不羁"的特点，他平时嗜酒如命，人称"醉许"。山水已经不足以展示他喷薄而出的才华，专职画画的许道宁逐渐涉猎更多题材。他学着画人物，但是他画人物也不正经画，画的风格可能接近今天漫画的效果。每当他见到貌丑的，就在酒肆广众之下画

这个人的肖像，有的被画的人不堪忍受就来打他，就算把他打得衣服都破了，脸上都是伤，许道宁依然故我，毫不在意。

后来许道宁回到了长安，当时封祁国公的杜衍正镇守长安，许道宁老毛病又犯了，《墨庄漫录》里说"道宁恃其技犯公"，竟然给杜衍画讽刺漫画，杜衍很生气，就让衙门的人抓捕他。这就不是一顿揍能解决的问题了，这轻了是进局子，重了是掉脑袋，许道宁没想到这么严重，想要逃走。这时候就有人对许道宁说："杜公是个很严厉的人，你这么得罪他，你还想往哪儿跑？你就是跑到夷狄那里，跑到外国，他也会把你抓回来。"

许道宁真怕了，他突然想到大将种谊镇守环州，《水浒传》里说过"老种经略相公种师道，小种经略相公种师中"。这个种谊也是种家人，种家是名将世家，长年在对阵西夏的第一线，而且种家人都有一种风格，不像狄青那么勇，披头散发，戴个铜面具，所向无敌。种家人兵行诡道，打仗从来不遵守章法，所有的阴谋诡计都能用上，把西夏人都搞出精神病来了。西夏人在打仗的时候如果知道对面的主将是种家人，那脑仁都疼，就知道自己很快就要倒霉了。

于是，许道宁就来到种谊镇守的环州躲避，杜衍听说后大笑，说道："许道宁还挺会给自己找地方嘛！"后来杜衍就给种谊写了一封信，说："我就跟许道宁闹着玩呢，他还当真了，他能涮我，我就不能涮涮他呀。既然他去你那儿了，你就对他好点。"许道宁一看这封信，心想这老爷子忒不着调，这么大岁数还开玩笑，瞧这把我吓得够呛。

于是过了一段时间，他就回长安了，郭若虚在《图画见闻志》中这样记载许道宁："始尚矜谨，老年唯以笔画简快为己任，故峰峦峭拔，林木劲硬，别成一家体。"同中书门下平章事（宰相）张士逊看到了许道宁的作品，忍不住赞叹道："李成谢世范宽死，唯有长安许道宁。"在这些大人物的推崇下，许道宁画作的影响变得更大，社会上层也注意收集他的作品，北宋《宣和画谱》中著录他的作品有 138 幅。

第七章

雪景

归来深夜雪满山

　　本章来介绍三位北宋的画家：翟院深、高克明和梁师闵。他们三个生活的时代贯穿整个北宋时期，之所以把他们放在一起，是因为他们的传世作品都以雪景图为主。

翟院深

　　据北宋《宣和画谱》介绍，翟院深大概生活在北宋初年，跟李成一样，是北海人，从小就是当地的"伶人"（演艺人员）。我们说过：当时的社会风尚是"齐鲁之士，惟摹营丘；关陕之士，惟摹范宽"。既然连长安人许道宁

都每天在药铺里学习李成的平原寒林，作为李成的同乡，翟院深也当仁不让，疯狂地学习李成。他的梦想就是有朝一日改行成为一名画家——像李成一样的画家。这跟我们今天改行的趋势好像不太一样，今天各个行业的人几乎都想改行去做演艺人员。

有一天，北海郡守家里举行宴会，翟院深跟一些乐工一起演奏音乐，他负责在院中击鼓，打着打着，其他人就见他在发呆，因为鼓的节奏乱了。这就成"猪队友"了，其他的乐工就向郡守打小报告，检举翟院深。郡守就把他叫过来责问原因，翟院深就如实说："我的本性就热爱绘画，刚才打鼓的时候，突然看见天空的浮云就像奇峰绝壁一样，特别入画，因此目不转睛地看，这才失了鼓点的节奏。"郡守听了之后非常赞叹，没有怪罪翟院深的失误。

《宣和画谱》中评价说，翟院深这样的行为，跟当年贾岛"推敲"字句时冲撞了韩愈的队伍有什么区别呢？古人说"用志不分，乃凝于神"，翟院深就接近这种状态了。

"用志不分，乃凝于神"的典故来自《庄子·达生》，是庄子谈论孔子的事，说孔子在楚国看见一个驼背老人正用竿子粘树枝上面的蝉，就好像在地上拾东西一样容易。孔子就非常吃惊地问："先生真是厉害呀！这中间有门道吗？"驼背老人说："有的，我平时用泥丸放在杆子的头上练习，经过五六个月，如果能在竿头叠起两个泥丸不掉落，那么就很少失手了；如果能叠起三个，那么十次中失手不会超过一次；如果能叠起五个泥丸子而不坠落，那粘起蝉来就像在地面上捡东西一样容易。当我站定身子，身体就像枯木一般一动不动，世界虽然很大，万物品类虽然很多，但是我的眼中只有蝉，绝对不会因为万物的纷繁就改变我对蝉的注意。"孔子听后很受启发，对弟子说"用志不分，乃凝于神"，说的就是这位驼背的老人吧！《宣和画谱》用"用志不分，乃凝于神"的专注态度来评价翟院深，最终他就是凭借这种态度成功改行了。

但是《宣和画谱》里也不无惋惜地说到，翟院深虽然学李成几可乱真，但是没有什么创新，如果他能不停地充实自己，前途是不可限量的。正是因为翟院深有这样的不足，所以《宣和画谱》中记录内府只收藏了他的一幅画《写李成澄江平远图》。我们今天见不到这幅作品，但是却有机会见到另一幅不见

历史著录的作品《雪山归猎图》，这幅画现藏安徽省歙县博物馆，绢本水墨，纵 155 厘米，横 99 厘米，立轴。据说它的赏鉴跋里有"营丘翟院深画"，因此定为翟院深作品。

　　这幅画表现的是雪后山中的景象，大山巍峨挺拔，古木遒劲苍老，在山石树木的掩映之间，几组建筑若隐若现。画面左下方不起眼的地方有牵猎犬的数人打猎归来，所以定名为《雪山归猎图》。

翟院深　《雪山归猎图》

后来有人说："李成之画派得其传者，有许道宁、李宗成和翟院深三人。许道宁得成之气，李宗成得成之形，翟院深得成之风。"对于"气、形、风"这种比较抽象的词，在缺少作品参照的情况下虽然很难区分，但是不难判断，《雪山归猎图》高处山石上面的勾勒和皴法受到荆浩《匡庐图》的影响，低矮的碎石更多来自李成的"鬼面皴"，树木的出枝以蟹爪枝为主，这也是受到李成影响的结果。

但是我们也能明显看到翟院深距离一线大师的距离，山石的皴法缺少变化，像范宽在《溪山行旅图》中用的雨点皴在画面的各个部分都充满了变化，而翟院深的笔法僵硬，树木明显也是一丛一丛地布置，过于呆板，没有"攒三聚五"的那种自然效果。这就是艺术家的悟性和理解能力决定他艺术成就的"天花板"的真实写照。

高克明

高克明是北宋中期的一位重要画家，山西绛州人（今山西省新绛县）。通过北宋的《宣和画谱》和《圣朝名画评》我们可以了解到，高克明喜欢游览美好的山水，还喜欢搜寻古迹或者奇异的东西，凡事一定探究到底，直到心有所得才会回去，回到家中静静地坐在室内，使精神能够跟造化遨游。当高克明开始落笔的时候，他心中的丘壑就都会在眼前显现，与画笔融为一体，这就是典型的唐朝张璪提出的"外师造化，中得心源"的操作方式。

宋真宗景德年间，高克明从山西来到河南，到了首都东京汴梁。几年之后，在大中祥符年间，高克明凭借绘画才能进入图画院，考试内容就是在便殿画壁画，由于画得好，得以升迁为待诏，并且赐三品以上的紫色官服。到了宋仁宗时期，升任少府监主簿，他跟燕文贵和许道宁都是同时代的画家。刘道醇在《圣朝名画评》里面评定妙品六人，把高克明列为妙品第一。

《圣朝名画评》里面说高克明谦恭厚道，自然随意，为人幽默，不矜持，而且是一个很有个性的人。《宣和画谱》记载："时人有以势利求者，未必答。"看你不顺眼，给钱也不画。有一次，一个叫陈永的淮海富商，以千金求作《春龙起蛰图》，高克明以不熟悉此类题材为由拒绝作画。但如果是朋友想要他

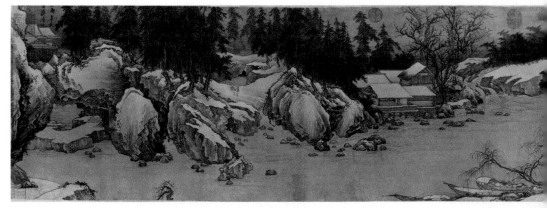

高克明　《溪山雪意图》

的画，他就欣然与之，所以就有了疏财好义的名声，这在当时的画师中是很少见的。

在宋仁宗景祐初年，有一次，仁宗皇帝赵祯让画师鲍国资在彰圣阁画四时风景，但是鲍国资心理素质不过关，由于第一次见到皇帝，非常紧张，体如筛糠，没法下笔。我们也不用笑话人家，多数人见皇帝都需要克服强烈的心理障碍，曾国藩扫平太平天国为朝廷立下战功，但是回北京见慈禧和皇帝还是战战兢兢，这在古代是非常常见的。

这个时候宋仁宗就让高克明代替鲍国资，但高克明说自己的画技不如鲍国资，只有山水画得稍好，鲍国资是因为刚刚见到陛下您太紧张，让他缓缓肯定能画好。仁宗一看高克明这么大度谦让，就仍旧让鲍国资完成画作。所以大家都说高克明的人品很好，是真正德艺双馨的艺术家。

《渑水燕谈录》里记载："仁宗命待诏高克明辈画三朝圣迹一百事，人物才寸余，宫殿、山川、车驾、仪卫咸具。诏学士李淑等课次序赞，为十卷，

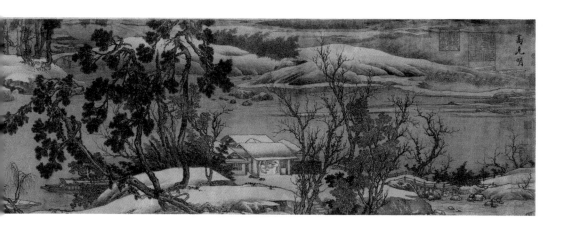

日三朝训鉴图，镂板印贻大臣宗室。"在宋仁宗时期，宫廷里面最重要的绘画工作都有高克明的参与，成为当时东京汴梁城内最受欢迎的画家，所以他才有资格推掉那些达官贵人的作品邀约。

明代大儒吴宽在许道宁的一幅画上题了一首长诗《题许道宁秋山暮霭图》，前面一顿赞美，最后说他见过的能跟这幅画等量齐观的只有一幅高克明的画："世间神品吾所遇，沈老旧藏高克明。二图作配实相称，品格岂待宣和评。呜呼！人言名画真是名，一笑顿觉千金轻。"明代王世贞更是认为高克明的能力要在南宋马远、马麟父子、刘松年、夏圭等人之上，可见高克明在后世的影响是非常大的。

《溪山雪意图》是传世的高克明最重要的作品。这幅画是绢本设色，纵41.6厘米，横241.3厘米，现藏于美国纽约大都会艺术博物馆。

画中描绘的是南方冬日雪后沿河两岸的景色，主要采用中景和近景的视角，构图上很像南唐赵干的《江行初雪图》。画面中，小桥、房屋、树木、行人、岩石、土坡、竹林等景物错落分布在河水两岸，所有的景物上都薄薄地

覆盖了一层白雪，整个世界都显得宁静而清凉。远处的竹林和松林郁郁葱葱，近处的树木遒劲苍老，尤其是近处的三株大松树，枝杈旁逸斜出，姿态清奇，树枝画法非常成熟。松树下精致的茅草屋是画面的中心，屋中主人正在赏雪，一个女子端过来一个盆子，不知道是火盆还是餐盆，旁边的童子侍奉在一边，一派雅致祥和的景象。

茅草屋背后的河面水花翻滚，水中停着几条渔船和客船，船身上也落满积雪。在一条客船的前面，一个书生模样的人坐于船头，双手抱起看着眼前的水面，若有所思。河水的对岸还有几组建筑和小桥，曲折盘桓的山道上，一个头戴斗笠、肩扛行李的人正在匆匆赶路。画面设色很淡，只在几个人物身上点了一点儿鲜艳的颜色。

《溪山雪意图》卷首题"高克明"三个字，卷尾处有跋文"景祐二年少监簿臣高克明上进"，所以历来被认为是北宋高克明的作品，但是最近几十年陆续有一些学者提出异议。比如有一些海内外学者查阅各种信息，找出一些细微的出入，来证明这幅画不是高克明的作品。但是，因为中国古代的书画多数原本都是没有署名的，连画名基本都是后人填上去的，所以在著录的过程中一画多名、多画同名的现象非常普遍，应该说这种考证很难有说服力。比如 2021 年我在清华大学艺术博物馆就见过一幅画，跟这幅所差无几，只是没有卷首"高克明"三个字。

还有一些西方学者认为这幅画是南宋刘松年的风格，比如画中非常明显的小斧劈皴，还有一些土石和坡岸的处理方式等，都像刘松年的风格；有人更是把画面上的"高克明"三字断为南宋理宗的书写风格，这些观点需要比较大的想象力才能做到。我们对比刘松年的《四景山水》等作品就会发现，刘松年的用笔更加沉实，跟这幅《溪山雪意图》的用笔差异较大。所谓宋理宗的字，这个也纯属臆测。

还有一些学者根据画面的处理方式，比如皴染的成熟度，小斧劈皴结合水墨晕染的方法，画中树木、房屋和土石坡岸的安排形式，还有画中人物等细节的绘制，都很有一些明代职业画家的气息。比如唐寅、沈周、戴进等，缺少一些宋画的古意和味道，再加上《溪山雪意图》自从明朝才见到艺术评论家的著

录，所以一些学者提出这可能是明朝人临摹作假的画。这个意见虽然主要来自"望气"，分析得却很有道理。

但是我们同时也要了解，高克明的作品本身也可能是多样的。比如邓椿在《画继》中评论一个叫宁涛的画家时，也提了一下高克明，说："楼观人物，纤悉毕呈，失于太显，正如高克明，人谓马行家山水也。"就是说他画得纤毫毕现，工细精致，并且适当迎合底层人的审美品位被看成是高克明的特点，这些描述跟《溪山雪意图》就很接近。

还要考虑中国书画特殊的装裱方式。元代以前，手卷的装裱没有后来那种很长的引首，打开手卷数寸之内就是画心，所以特别容易破损，比如智永的《真草千字文》，经常在装裱的过程中遭遇各种裁剪。我们看这幅《溪山雪意图》可以发现，画中核心场景茅草屋出现得过早，也就是说原画卷首的位置很有可能被裁过，我们怀疑是因为裁掉了题款，所以后人补上了"高克明"三个字。如果出现这种情况，作品携带的信息也难免会丢失，就增加了判断的难度。

应该说对于一幅有争议的作品，研究和分析都是非常有价值的，但是在确定的证据出现之前就做出判断也是比较唐突的。尤其是高克明这样的艺术家，传世作品极少，没有太多参照资料，对其判断更应该谨慎。

目前，台北故宫博物院还藏有一幅高克明款的《溪山积雪图》，是典型的高远加平远的构图。左半边高峰迭起，山石上树木丛生，水面的渔船、山脚的茅屋、山腰的水磨坊和楼阁都安排得自然和谐。右半边是阔野千里，起伏的远山一直消失于视线的终点。它的用笔和造型都非常有南宋的味道，也是以斧劈皴为主，用笔简洁老辣。

梁师闵

梁师闵出身于北宋武将世家，东京汴梁（今河南省开封市）人，生活在北宋末年，通过恩荫的形式做了右曹，后来做到左武大夫、忠州刺史、提点西京崇福宫。虽然他出身于武将家庭，但是好读书、能诗文。他的父亲发现这孩子爱文学，鉴于宋朝的军人地位，确实也没人愿意当武将，还不如画画有前途，就让他学习丹青。《宣和画谱》说他学习的是江南人的技法，擅长画花鸟虫竹，

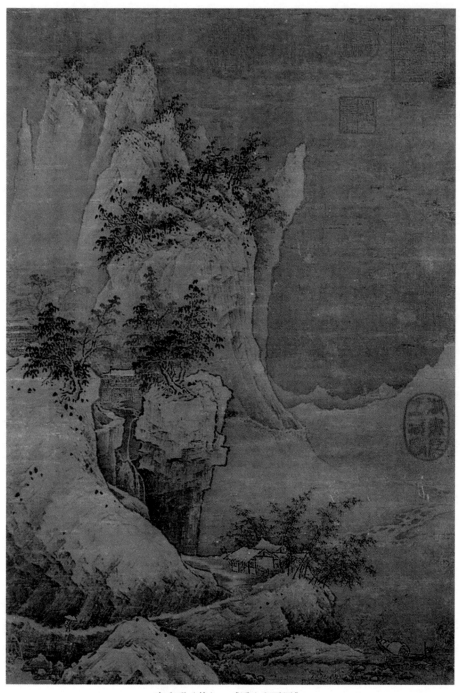

高克明（传）　《溪山积雪图》

精致而不涣散，严谨而不奔放，严格遵守规矩，因此很少有瑕疵。不过他画画的标准主要还是出于规矩，而不能突破规矩，这是外界对他的要求，而不是出自他的胸臆。

《宣和画谱》中讲到了学画的基本规律，总体上要先学规矩，再求性情解放；先拘束，再奔放，而不能反向为之，因为"大抵拘者犹可以放，至其放则不可拘矣"。对于学画的人，由拘束变得开放比较容易，由开放变得拘束就比较难，并且说梁师闵的画方兴未艾，将来是要变开放的。

今天我们能看到的是《芦汀密雪图》，这是一款署"梁师闵"的孤本，现藏于北京故宫博物院。这幅画绢本浅设色，纵 26.5 厘米，横 145.6 厘米。卷首有赵佶瘦金体书"梁师闵芦汀密雪"，画面描绘的是江南的隆冬时节，大雪过后，大地覆盖上一层厚厚的积雪，一些树木上也有残留的雪痕。画面绘制的水岸沙洲部分，采用平远构图，在卷首的下方和卷尾的上方画出了局部的沙洲水岸，中间是大面积的水域贯通，所有的水岸都取横式，只在水面染淡墨色，采用的也是"借地以为雪"的技巧。

画面开头是一段水岸近景，岸上两块山石、一棵小树和一丛竹子，做了非常好的高、低、胖、瘦的搭配。这是全卷最精彩的地方，树枝画得很像同时代杨无咎的味道，舒展优雅；竹子画得也是清新自然，非常精神；石头采用董巨的披麻皴，地面还有一些小草点缀，水岸延伸处有一只小鸟正要低头喝水。从岸到水，建立了沟通和联系。

上面的水中，一对鸳鸯正在游水嬉戏。鸳鸯的前面，一首乾隆的题诗打破了画面的平衡，也成为画面中最重的一部分。由于这首诗的存在，原本画家预留出来的空白被填充，变得异常拥挤，让画面的意蕴发生了变化，平添了很多压抑感。这里原本是梁师闵精心设计预留出来的，让人在慢慢展卷观看时，前后两组景致之间有一个间歇，体会"有画处是画，无画处也是画"的意境，但是他绝对不会想到，精心安排的布局会被打乱，虽然乾隆题诗破坏画面的案例很多，但是破坏到这么严重的并不多见。

随着画卷向前展开，水岸再次出现，把我们的视线带到中景的位置，芦苇和各种水草都成丛地出现，沙洲的中间还有两只鸂鶒鸟，互相依偎，在这寒

天暮雪的时候互相靠体温取暖。它们跟刚才的鸳鸯一样，为这个宁静荒寒的场景增加了一份温情、一份暖意和一份诗意。所以卷后元朝人赵岩题诗："江天雪意暮萧萧，望外寒沙半落潮。鹥鹕双眠看画里，潇湘极目梦魂遥。"

整个画面用色都非常谨慎，梁师闵在努力营造着一个清冷温馨、纯洁无瑕的世界。

在中国绘画史上，雪景是一个非常重要的题材。我们看过翟院深、高克明和梁师闵的雪景图，就会有一个总体感受，雪景图这个题材在技术上没有太大突破的余地，画面能够出彩，都是靠画家赋予的精神气质。比如范宽《雪

梁师闵　《芦汀密雪图》

景寒林图》宏大悲壮的气质、赵干《江行初雪图》现实清苦的气质、梁师闵《芦汀密雪图》清冷温馨的气质。这是各具个性魅力的艺术家通过他们的作品带给我们的感受。之后还会有各种各样的艺术家参与到雪景的绘制中来，就是因为黑白水墨画特别适合表现雪景题材。雪景图会被不断地挖掘，好的作品也会不断出现。比如台北故宫博物院藏的宋代佚名作品《溪山暮雪图》和元代黄公望的《九峰雪霁图》，高山层叠相加，耸入云霄，浑厚苍茫、肃穆静谧的气息是其他形式的作品无法取代的。

　　当然，我们也应该关心一下那些更有实力的画家此时正在画什么作品。

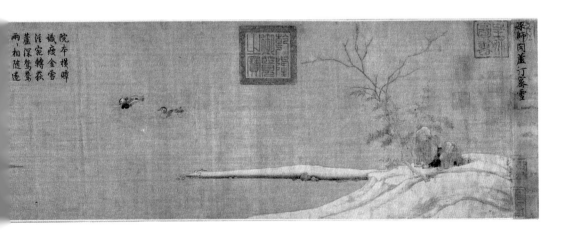

第八章

郭熙（上）
迟到的宗师

唐末、五代到宋初这百年时间里，中国的山水画出现了爆炸式的发展，涌现了一大批山水画家，如赵干、燕文贵、许道宁、翟院深、高克明、屈鼎等，甚至出现了荆浩、关仝、董源、巨然、李成、范宽这六位顶级大师。在艺术发展的天空中，顶级大师就像一轮轮红日，有过冉冉升起、欣欣向荣，有过如日中天、光华夺目，不过最终也都落日西坠、余霞满天。当历史的车轮慢慢地轧过公元1000年，曾经那些名扬四海的大师日渐凋零，看着高克明、许道宁渐渐苍老的背影，人们觉得这个伟大的山水画时代似乎要结束了。

就在这个时候，一个叫郭熙的画家闯入了人们的视线。我们说过，张士逊

曾经赞叹"李成谢世范宽死，唯有长安许道宁"。而到了北宋中期沈括的年代，连许道宁和高克明也已经去世了，于是沈括再次感叹"克明已往道宁逝，郭熙遂得新成名"。郭熙将会如一轮新的朝阳冉冉升起，再次把大地和天空都照亮。

郭熙作为北宋山水画最后一位宗师级别的大师，留下的作品和艺术理论都深刻影响了后世的绘画发展。《宣和画谱》里说郭熙"于高堂素壁，放手作长松巨木，回溪断崖，岩岫巉绝，峰峦秀起，云烟变灭，晻霭之间，千态万状，论者谓独步一时"。我们能看出来，巅峰时期的郭熙有吴道子一般的大师气象，挥洒自如。更难得的是郭熙还撰写了一本山水画的艺术理论《林泉高致》，由其子郭思整理而成，全书包括《山水训》《画意》《画诀》《画题》《画格拾遗》《画记》6篇正文，另有一篇郭思写的序和一篇许光凝写的跋。《林泉高致》是中国山水画论的集大成者。

郭熙，字淳夫，河阳府温县（今河南省焦作市温县）人，因为温县地处黄河北岸，因水之北为阳，故温县古称河阳，后人世称郭熙为郭河阳。中国人对有过杰出贡献的人或取得巨大成就的人，习惯在他们的姓氏之后冠以地名称呼，比如韩愈韩昌黎、李邕李北海、李成李营丘，这是无上荣誉。

关于郭熙的生卒年，我们现在查不到准确的资料，但是根据零星的证据推断，郭熙是很高寿的。如后来金元时期文学家元好问记载："元祐以来，郭熙、明昌、泰和间张公佐，皆年过八十，而以山水擅名。"还有一些其他的证据侧面证明郭熙大概活到近90岁，从而推断出郭熙生活在1000年到1090年之间。

郭熙画画并不是来自家传，也没有很直接的师承，他出身平民，在《林泉高致》许光凝的序中说："处乡里立节尚气，重然诺，不妄交游。喜泉石，安畎亩。"说郭熙从小很重气节，信守承诺，交友非常谨慎，没有什么狐朋狗友，喜欢山水林泉。郭熙很有绘画的悟性，在他很年轻的时候，新朋故旧就争相索取他精致的作品，这可能也是郭熙交友谨慎的原因——要画的人太多。

郭熙早年学道，但并没有取得突出的成就，他也没坚持太久，不然我们也看不到他儿子郭思帮他整理《林泉高致》了。但是学道让郭熙有了很多在山水间游历的体验，这对他后来的艺术觉悟有很大帮助，《林泉高致》中有大量论述他对于山水的体会和感悟。郭熙特别强调想要画好山水，首先要以谦恭的心

态深入山水中去体验，这样画出的作品才有价值，"以林泉之心临之则价高，以骄侈之目临之则价低"。

把自己的身体完全融入山水中去，"盖身即山川而取之"，如果要画花卉，就要认真地观察花的四面。如果你要学画竹子，那就取一杆竹子，趁月夜把影子照在白墙上，就可以看到如同呈现在画面中的竹子的形状。"真山水之川谷，远望之以取其势，近看之以取其质"，画山水的道理也一样，要身处山川之中，才能体会到山水真实的意境。

那么在郭熙眼中，什么样的山水才算是好的山水呢？他提出了著名的"四可"概念："世之笃论，谓山水有可行者，有可望者，有可游者，有可居者。"其中"可居、可游"尤其难得，可能方圆数百里之内也找不出三四处。郭熙还对"四可"的标准做出了解释："见青烟白道而思行，见平川落照而思望，见幽人山客而思居，见岩扃泉石而思游。""画凡至此，皆入妙品。"只有做到这"四可"的画，才能进入妙品的行列，郭熙对于山水画"可行、可望、可游、可居"的标准定义具有划时代的意义。

还有很多见解尽管并不是他首先提出的，但是他的感悟更加透彻，表达更加细腻。比如对四季之中山水的变化，梁元帝萧绎在《山水松石格》中就说过"秋毛冬骨，夏荫春英"，非常简略，有点春秋笔法的味道。但是郭熙做了非常细致入微的解释，他说："春融怡，夏蓊郁，秋疏薄，冬黯淡。""春山淡冶而如笑，夏山苍翠而如滴，秋山明净而如妆，冬山惨淡而如睡。"表达得直白易懂，同时也很雅致，可能郭思在文学上的润色也很有贡献。

画画的时候要注意，四时之中，人处在其间的感受不同，这点也不是郭熙第一个指出的，南朝王微在《叙画》中提出："望秋云，神飞扬，临春风，思浩荡。"郭熙继承并且发扬了王微的观点，并且做了更细致的区分，他总结说："春山烟云连绵人欣欣，夏山嘉木繁阴人坦坦，秋山明净摇落人肃肃，冬山昏霾翳塞人寂寂。"把四季之中人们的精神状态描述得淋漓尽致。

对于一个画家，不论你有多么高深的悟性，第一步还是要从临摹他人开始，只有通过对前辈大师技法的学习，才能掌握一种把自然和感悟转化成作品的能力。郭熙最初画画是学李成的，他在《林泉高致》中也强调，学画就跟学书一样，

不管学锺、王、虞、柳哪位大家，都要先"入其仿佛"，先精通一家。于是在"今齐鲁之士惟摹营丘，关陕之士惟摹范宽"的大背景下，少年郭熙也加入了学习李成的队伍。一个人在很年轻的时候能找到一个优秀的前辈作为自己学习的目标，这是一种幸运。

郭熙开始学习李成时，并没有一下子就达到登峰造极、炉火纯青的境界，甚至并没有入门。据说，有一次他在名士苏舜元家见到了李成的六幅《骤雨图》，临摹过之后，突然开窍，画艺大进。从此人们都说郭熙学李成最像，我们今天或许能从《树色平远图》中看出郭熙对李成的领会是非常透彻的。

《树色平远图》是绢本水墨，纵 32.4 厘米，横 104.8 厘米，现藏于美国纽约大都会艺术博物馆。跟郭熙的很多其他作品不同，这幅画面没有落款，所以有一些争议，但是卷末有后世一众大咖的题跋，比如赵孟頫、柯九思、王世贞、张大千等，基本认定是郭熙作品。

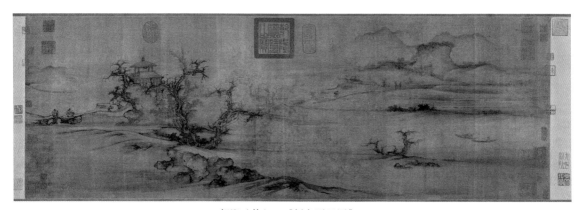

郭熙（传）　《树色平远图》

这幅作品是浓浓的李成平远寒林的风格，画面墨色极淡，显得干燥荒寒，用笔也很简练，甚至没有画出水陆的分界线，两条水中的小船像是停留在平地上，船上的两个人正在面对面悠闲地谈话。远处是用淡墨勾勒出的滩涂和远山，赶路的行人在苍茫的远处若隐若现。近处一堆土石露出水面，上面有几棵小树，它们是画面前半部分的中心。

视线再往前走，弃水登岸，几株遒劲苍老的古树和怪石突然出现。在古树和怪石的后面，有一座赏景的茅草亭子，中间人影晃动，应该是一处文人雅士唱和聚会的场所。在画面的结尾处，两位高士在童仆的搀扶下通过板桥向亭子走来，路上还有携琴带酒的童子，应该是一群闲情逸致的好友从容赴约。卷尾柯九思的跋文中所题"郭熙笔法出营丘，古木空亭老更幽。记得溪桥曾访隐，斜阳澹澹远山秋"，是对这幅画意境的最好诠释。

《树色平远图》是郭熙的代表作，画中没有夺目惊艳的奇峰怪石，也没有精致高超的细节刻画，只用最常见的景物、最清淡的处理方式来表现。石块和远山用淡墨皴擦，配合用水晕染，勾勒出边界，只在近处树木的土石上面用一点点浓墨。因为郭熙画树枝的用笔遒劲有力，所以画面看起来一点都不赢弱，树枝向上的像鹿角、向下的似蟹爪，曲折挺拔，特别见功力，以致画弯曲的小树后来成为郭熙的一个特色了。虽然许道宁、翟院深等人都学习李成，但是只有郭熙学到了炉火纯青、深入骨髓的程度。

但是慢慢地，郭熙就发现了其中的问题，即一个人做学问，往往会出现因循反复的情况，何况齐鲁关陕，幅员有数千里之广，州州县县，如果人人都学习一种风格，那会出现什么情况？可能会像人吃东西，如果只吃一种食物，就会营养不均衡，所以郭熙说"浪学范宽者乏营丘之秀媚，师王维者缺关仝之风骨"。

郭熙做了两条非常好的总结："专门之学，自古为病""喜新厌故，天下之同情"。单纯地学习一家的做法，自古以来就遭人诟病；喜新厌旧，是普天下人的本能。对于画家来说，盲目从众、陈陈相因、因循守旧是人的本性，但是对于欣赏者，他们又有追新猎奇的需求，这就出现矛盾了。所以那些志趣高远、见解脱俗的人就不应该拘泥于一家一派，于是郭熙开始广泛地学习荆浩、

董源、巨然、燕文贵、范宽等人的艺术风格。

郭熙早年学画下笔非常慎重，每每都要深思熟虑，有时候一二十日都不下笔，就像杜甫曾经在画家王宰的画上题诗："十日画一水，五日画一石。能事不受相促迫，王宰始肯留真迹。"但是一旦兴致到了，"又每乘兴得意而作，则万事俱忘"。

郭熙强调，画画要精神高度专注，"凡一景之画，不以大小多少，必须注精以一之，不精则神不专……必庄重以肃之，不严则思不深；必恪勤以周之，不恪则景不完"。不论作品的大小多少，画家必须倾注精力专一对待，不倾注精力就会心神不专一，必须庄重、严谨、肃穆对待，不严肃就会思虑不深入；必须恭敬、谨慎、周密对待，不恭谨就会景象不完备。

所以郭熙画画的时候非常有仪式感，必须在一个舒适的环境，有合适的工具，怀着会见尊贵客人的心态作画，"凡落笔之日，必明窗净几，焚香左右，精笔妙墨，盥手涤砚，如见大宾，必神闲意定"，每幅画必须从头至尾反复修改、润色，一遍完成，再画一遍，一而再，再而三，如临大敌，绝不以轻佻之心作画。慢慢地，随着笔墨精进，郭熙在社会上的名声渐渐变大，50岁左右时，上门求画的达官贵人都应接不暇。

到了宋神宗熙宁三年（1070），郭熙能画的名声终于惊动了神宗皇帝赵顼，由当时管理河阳的富弼奉皇帝旨意把郭熙征调进京，郭熙正式进入了图画院。北宋中期最有作为的皇帝见到了最有才华的画家，23岁的赵顼见到了70多岁的郭熙，两人一见如故，相谈甚欢。

其实除了才华，赵顼更加看重的是郭熙给已经顽固守旧、暮气沉沉的画院注入了全新的气象，一股巨大的能量在这个年轻的皇帝身体内冲撞，使得他对守旧的、刻板的、陈腐的东西充满了憎恶，对于新鲜的、灵活的、变革的事物充满了渴望。

就在赵顼见到郭熙的前一年，宋神宗赵顼开始任用王安石主持变法，史称"熙宁变法"或者"王安石变法"。这并不是北宋高层第一次实施的系统性改革，大概30年前的宋仁宗庆历年间，在仁宗的支持下，范仲淹、富弼、韩琦、欧阳修、蔡襄等人就推动了一场轰轰烈烈的限制冗官、提高效率、筹集钱粮的改革运动，

史称"庆历新政"。

那么，今天仍然被很多知识分子当成"穿越"首选的北宋究竟有什么问题呢？话还得从宋太宗赵光义说起，公元997年5月8日，赵光义含恨驾崩于万岁殿。宋朝后来出现的"冗兵、冗官、冗费"的问题，究源都可以追溯到赵光义。

更让他闹心的还是继承人问题，长子、次子的死对他的打击非常大，最终不得已只能传位三子寿王赵元侃，后改名赵恒。赵恒就是北宋第三位皇帝真宗。

7年之后，1004年秋，辽承天太后萧绰、辽圣宗耶律隆绪亲率20万大军挥师南下，直逼黄河岸边的澶州（今河南濮阳）城下。

正宰相寇准拉起赵恒就奔澶州，赵恒被迫过了黄河。看见皇帝来了，宋军全军用命，在澶州城下还用床子弩意外射死了契丹统帅萧挞凛。

这次战争确实也震慑到了契丹人。后来赵恒死了，第四任皇帝赵祯即位，赵祯就是我们民间传说"狸猫换太子"的主角。从小苦命的赵祯性格宽容大度，所以庙号叫"仁宗"。西夏在这段时间不断发展，成为北宋更加直接的威胁。内部农民起义接连不断，官僚队伍庞大，行政效率越发低下，军队的数量还在不断地上涨，最终突破百万。这些开支几乎把整个国家财政拖垮，每个人都知道需要做出改变了。

于是，到了庆历三年（1043），以范仲淹为首，推动庆历新政，整顿史治，提出"均公田、厚农桑、修武备、减徭役、推恩信"等措施。但是因为触及既得利益的权贵集团，仅仅执行一年半，新政便宣告夭折，范仲淹、韩琦、富弼、欧阳修等人相继被贬。

宋仁宗赵祯在位41年，是两宋在位时间最长的皇帝。北宋就像一辆破败的马车继续向前走着，没有变得更坏，但也没有变得更好，只是变得越发气喘吁吁。赵祯没有儿子，只能传位给同族赵曙。宋英宗赵曙在位4年就驾崩了，皇位传给儿子赵顼，赵顼就是宋神宗，刚刚20岁的赵顼成为这个国家新的主宰者。

赵顼一上位，发现这个摊子太烂了，于是他找到了王安石，开始了宋朝最重要的一次系统性改革。就在赵顼朝气蓬勃，锐意进取，准备打开一片新局面的时候，看到了站在面前的郭熙，一副全新的气象扑面而来。

宋神宗赵顼善于识人，并且一旦认准之后就可以敞开心扉，毫无保留地信任。他还很重感情，要是跟谁建立了感情，就会一直对对方特别好。比如王安石，在变法时，他完全让王安石放手去做，坚决地支持。即使王安石最后被罢相归隐在南京，赵顼也隔三岔五地派人去慰问，听说王安石身体不好，送医送药。有一次，王安石的家人不知道什么原因被当地的官员抓捕。神宗赵顼听说了，马上罢免了相关的官员，还派王安石的弟弟王安礼坐镇江宁知府，照顾王安石。当然人家王安石也不是仗势欺人的人，每天自己骑个驴到处溜达，有一种单纯的可爱。有一次正好碰到王安礼的出行队伍，老百姓都回避，王安石也跟着人群钻到一个老百姓院子里回避。

人和人的关系很奇怪，有时候十年成故旧，有时候一朝为知己。赵顼和郭熙就属于后者，他对待郭熙的态度跟对待王安石差不多，只要郭熙在这儿，他看什么都对，画什么都好。郭熙刚进入画院直接从"艺学"做起，跳过"学生"和"祗候"两个级别，要知道燕文贵勤勤恳恳做了20年才从"学生"做到"祗候"。据说郭熙后来又升迁为"待诏"，最后升到翰林待诏直长，负责管理整个图画院。

有一次赵顼让人造了一顶毡帐，他非常喜欢，就特意让郭熙画其中的屏风。于是郭熙就画了一幅《朔风飘雪图》，其间"大坡林木，长飙吹空，云物纷乱，而大片作雪，飞扬于其间"。神宗看见了大为赞赏，就从内帑（皇帝私房钱）中取出一条花金带赐给郭熙，并且说："为卿画特奇，故有是赐，他人无此例。"

有一天，赵顼对一个叫刘有方的人说："郭熙非常精于鉴赏绘画，每次让他考核天下画生，他都有自己的评论和看法。可以将秘阁所藏汉晋以来的名画，让郭熙详细地评定一些作品的真伪和品第高低。"按说画院的画师很多，但是赵顼却经常特别交代"郭熙可令画此帐屏""非郭熙画不足以称""此亭之屏，不可不令郭熙画""亦须郭熙画"，可见郭熙在赵顼心中的地位。凭借高超的艺术水准和皇帝的支持，郭熙的画名传遍四海。

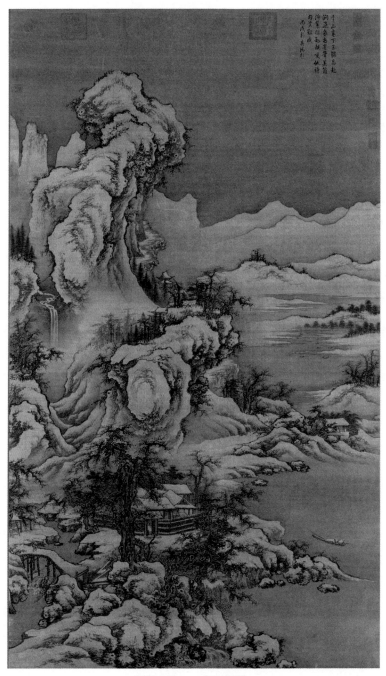

郭熙（传） 《雪景图》

一看就懂的中国艺术史 书画卷五 宋朝：尚意求韵

第九章

郭熙（下）
林泉高致

　　我们前文讲到北宋的变法背景，以及郭熙为什么能够得到宋神宗赵顼的赏识。总之在种种条件的作用下，郭熙山水画的影响如日中天。南宋邓椿在《画继》中记载"昔神宗好熙笔，一殿专背熙作"，皇宫的一座大殿全部用郭熙的作品装饰。年过70的郭熙仍然处于旺盛的艺术创作状态，黄庭坚看到了郭熙的作品，写诗称赞"能作山川远势，白头惟有郭熙"，甚至连平时沉默寡言的苏辙都忍不住赞道："凤阁鸾台十二屏，屏上郭熙题姓名……皆言古人不复见，不知北门待诏白发垂冠缨。"

　　郭熙现存画作中有署款并有明确纪年的有三幅作品，分别是《关山春雪图》

《早春图》和《窠石平远图》。《关山春雪图》和《早春图》作于熙宁五年（1072），《窠石平远图》作于元丰元年（1078），三幅作品都出自郭熙晚年成熟时期。

《关山春雪图》绢本淡设色，纵197.1厘米，横51.2厘米，现藏于台北故宫博物院。画面左下方有"熙宁壬子二月奉王旨画关山春雪之图，臣熙进"的款识，因为与《早春图》绘制在同一年，画法也很接近，所以这幅画看起来还是比较可靠的。

这幅画落款虽然是"关山春雪图"，但是我们在画面中几乎看不到任何春意，郭熙用淡墨渲染了天空和峡谷的暗部，留白处都是山石，远处山石壁立千仞，山势陡峭，如利剑一样直插云霄；近处山石巍峨雄壮，气势雄浑。画面中间部分绘制了一组精致的房舍，还画了一架水磨架在溪流之上，飞瀑顺流而下。这幅画正体现出了郭熙说的："石者，天地之骨也，骨贵坚深而不浅露。水者，天地之血也，血贵周流而不凝滞。"受李成的影响，画中房屋全部仰画飞檐，虽然室外是雪夜寒天，但是透过窗户，我们看到室内主客之间似乎正在围着热气腾腾的火炉长谈。

画面中，山势的皴、染、点都没有脱离古人的面貌，整体上延续了南方巨然的构图设计；细节上，来自李成的典型的蟹爪枝被郭熙发扬光大。画中用重墨画出的树木把山石隔断成四个部分，画面显得层层叠叠。郭熙在这幅画中呈现出了潇洒自然的一面，从构图到用笔几乎无拘无束。

这也是郭熙对待绘画的态度。他反对画画过程中因为过于紧张造成的拘谨，就像他在《林泉高致》里说："世人止知吾落笔作画，却不知画非易事。《庄子》说画史'解衣盘礴'，此真得画家之法。人须养得胸中宽快，意思悦适……则人之笑啼情状，物之尖斜偃侧，自然布列于心中，不觉见之于笔下。"

"解衣盘礴"是庄子提出的一个非常重要的绘画主张。庄子说宋元君有一次要画画，他把所有的画师都叫来，画师们进来跪拜作揖后，就在一边运笔调墨，宋元君看出他们中有很多外行。一个画师后来赶到，很悠闲地就走进来了，接到绘画的命令后没有作揖行礼，而是直接回家了。宋元君当场就蒙了，不知道怎么回事，就叫人追过去看看什么情况，结果发现这个画师到家把衣服脱个精光，正在画画。宋元君听后赞叹道："这是个真画师呀！"

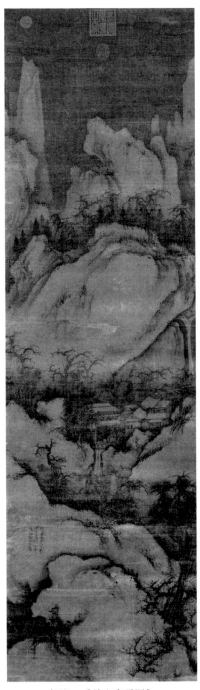

郭熙 《关山春雪图》

跟庄子一样，郭熙也主张画家要调整自己的心态，让自己内心宽快，不受外界的影响和羁绊，只有在这样的心境下才能发挥出全部的才华。但是真正具体下笔的时候，郭熙每一笔都使出全力，我们看他的笔触，遒劲苍老、笔笔用力、一丝不苟。

我们现在还能看到一些郭熙名下的雪景图，有几幅气韵和意境都非常好，比如《丰年瑞雪图》和《雪景山水轴》，画面都非常有层次。

宋神宗熙宁五年（1072），郭熙画出了他的传世代表作《早春图》。这幅画是绢本水墨，纵158.3厘米，横108.1厘米，现藏于台北故宫博物院。《早春图》并不见于《宣和画谱》，画面左侧题有"早春，壬子年郭熙画"，下面钤盖有"郭熙笔"长方朱文印一方，后人以此确定为郭熙的作品。

郭熙的《早春图》跟荆浩的《匡庐图》、范宽的《溪山行旅图》一样，都是中国古典主义山水画的巅峰之作，也是凭借这幅画，我们可以认定郭熙跟"荆关董巨"、李成、范宽一样，都是中国古代顶级的山水画大师。

《早春图》依然是全景式山水，一座大山被云气隔为上下两段，上方山峰挺拔，气势宏伟；下方山石突兀，层峦叠嶂；底角的左右两侧是两片水域，面积不大，但是让整个山石显得更加空灵。画面山峰错落有致，树木也繁复多样，上方有一座最高峰，下方有两棵巨大的松树，都被安排在中间的位置。就像郭熙在《林泉高致》中强调的，构图要"大山堂堂为众山之主""长松亭亭为众木之表"。

郭熙的皴擦技法非常丰富，他用笔很干，皴染和勾勒的过程中充分考虑了云气的变化。他的皴染主要沿用李成的卷云皴或者鬼面皴，局部有的时候会反复地勾勒，横竖笔相交，没有太明显的程式化规律。中国水墨画有一种非常特殊的效果，就是用干笔皴擦山石与云气交汇处，如果我们静心凝视，就会感觉画面发出一种莹润的光，这种效果大概是郭熙第一个发现并且主动营造的，在《早春图》里被运用得炉火纯青。

郭熙笔下的山水不但有高山深谷的雄伟气势，还有水汽烟云的静谧幽深。他的山水除了能"远望之以取其势"，还能"近看之以取其质"。郭熙也是营造细节的高手，在《早春图》中，云气、泉水、楼阁、小船、道路和行人点缀

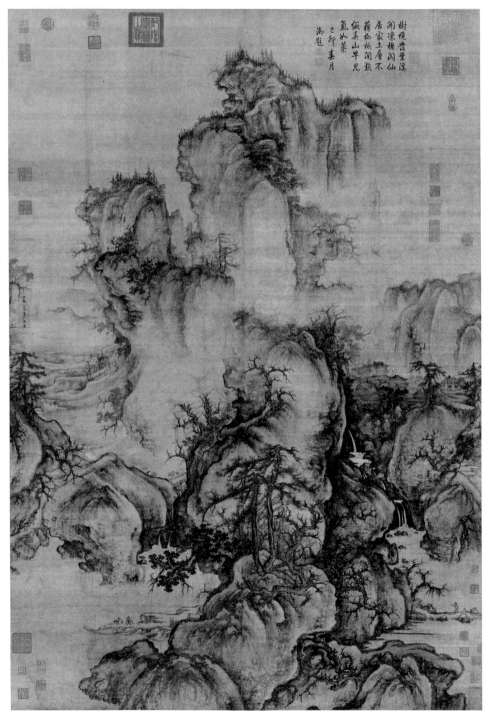

郭熙　《早春图》

其间，用细节来烘托山水的宏大和幽深。就像郭熙在《林泉高致》中说的："山无烟云，如春无花草。山无云则不秀，无水则不媚，无道路则不活，无林木则不生。"又说："山以水为血脉，以草木为毛发，以烟云为神彩。故山得水而活，得草木而华，得烟云而秀媚。水以山为面，以亭榭为眉目，以渔钓为精神，故水得山而媚，得亭榭而明快，得渔钓而旷落。"这就是山水和周遭景物的关系。

画面中的建筑都非常精致，还是沿用了李成仰画飞檐的技巧。虽然点景人物用笔简练，但是场景感都极好，画面左侧有一条半遮半掩的山路，山路上有一些挑担的行人，正往远处市镇的方向走。画面下方左右两侧的水边都有人弃舟登岸，左侧后面一个女子挑着担子，前面有个妇人怀抱婴儿，领着一个儿童，儿童被前方的小狗吸引，他们的前方是一个茅草屋，似乎暗示他们正要回家。画面右边则是两个正准备登岸的男子，手里整理着渔网，应该正是打鱼归来。这就是郭熙追求的"可行""可望""可游""可居"的境界。

当然，最能体现郭熙特色的还是树木的画法，中国画中树木的出枝法也是在五代到北宋这一阶段逐渐成熟的。北方的荆浩、关仝和范宽对于寒林枯树的处理多使用鹿角枝画法，树枝末端上扬，用笔比较挺拔，这是山水画长期采用的技法。但是到了李成这里，树枝的技法开始变得丰富，不仅有鹿角枝，还出现了蟹爪枝画法，树干遒劲曲折，树枝也是弯曲向下。到了郭熙的笔下，苍老、遒劲、坚硬的蟹爪枝枝干特点被他发扬到了极致。

从《早春图》也能看出郭熙对于"三远"的运用，即如何把一个现实的三维世界展示在平面的二维世界，这是古人很长时间都在努力解决的技术问题。我们推测，至少在东晋顾恺之的年代，这个问题还没有得到很好的解决，我们看《洛神赋图》《女史箴图》的临摹版本，顾恺之仍然不能很好地处理画面的深度问题。

到了南朝宗炳的时代才有了一些进展，他在《画山水序》中提道："今张绢素以远暎，则昆、阆之形，可围于方寸之内。竖划三寸，当千仞之高；横墨数尺，体百里之迥。"后来王维在《山水论》中也说："丈山、尺树、寸马、分人。"郭熙也说："山有三大：山大于木，木大于人。山不数十重如木之大，则山不大。木不数十百如人之大，则木不大。"但是，这些更多强调的还是画

面的比例问题。直到隋朝展子虔的《游春图》，才真正解决了画面的深度问题。从此，透视不再是艺术家处理画面的技术障碍，隋、唐、五代每个山水画家都可以从容运用。

透视技术成熟得晚，但是对于透视理论的系统总结，郭熙还是第一位集大成者。他在《林泉高致》中总结："山有三远：自山下而仰山颠，谓之高远；自山前而窥山后，谓之深远；自近山而望远山，谓之平远。"他还对"三远"各自的特点进行归纳："高远之色清明，深远之色重晦，平远之色有明有晦。高远之势突兀，深远之意重叠，平远之意冲融而缥缥缈缈。其人物之在三远也，高远者明了，深远者细碎，平远者冲淡。明了者不短，细碎者不长，冲淡者不大。此三远也。"郭熙的这个总结是中国绘画理论的一次大的飞跃。

我们可以进一步归纳郭熙的"三远"，他的"山下仰山颠""山前窥山后""近山望远山"这三个视点其实是一个人分别在山脚、山腰和山顶的三个视角，也就是说，在山脚看到的是高远，在山腰看到的是深远，在山顶看到的是平远。

郭熙还说明了"三远"对于画面的重要性，他说过："无深远则浅，无平远则近，无高远则下。"在郭熙的眼中，理想的处理方式就是把这"三远"放在一幅画中，比如《早春图》，中间的高远、左侧的平远和右侧的深远被非常和谐地放置在一起。也就是说，郭熙把山脚、山腰和山顶的三处视角融合在同一幅作品中，这也是中国山水画的一个重要特点，类似长卷画的原理，是艺术家行走在其中的、有着时间和空间变化的、把褶皱和曲面都铺平的、带有视觉叙事性的艺术总结，最终汇集成一种画面效果，这是中国古典山水画的巅峰追求。而郭熙是第一个把这件事说清楚的人。

跟《早春图》风格类似的作品，有一幅藏在南京大学历史系的《山村图》。这幅画从构图到用笔再到气韵，与《早春图》都如出一辙，应该是郭熙或者其追随者的作品。还有一幅《云烟揽胜图》，山石的气韵和树木的技法也都很有郭熙的特点，全图用笔很湿，都学到了郭熙的精神，属于顶级的作品。

相似的，在郭熙名下还有两幅小册页也非常精彩，分别是《秋江觅渡图》和《春江帆饱图》，可能都是南宋的作品，画面功力和气韵都极好。还有一些风俗画也很有意思，虽然明显就是元明时代人的伪造，比如《蜀山行旅图》，

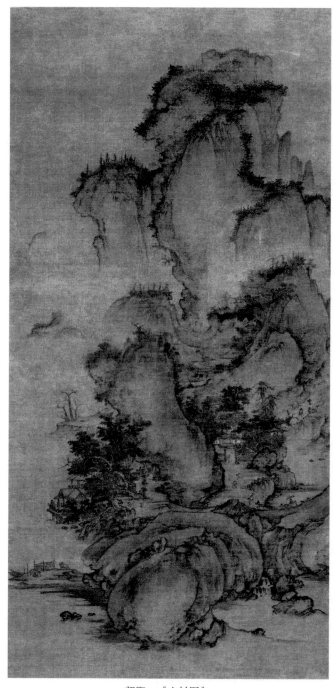

郭熙 《山村图》

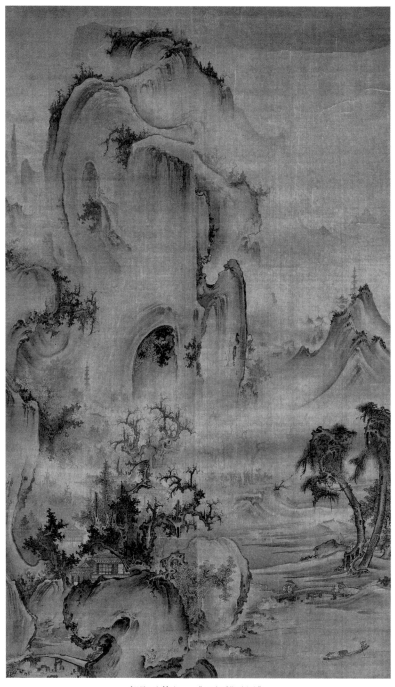

郭熙（传）　《云烟揽胜图》

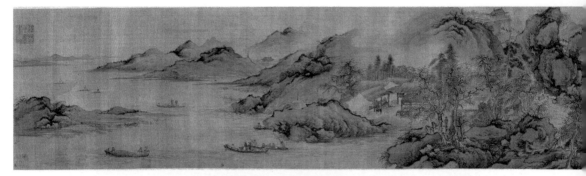

郭熙（传）　《蜀山行旅图》

郭熙（传）　《秋江觅渡图》

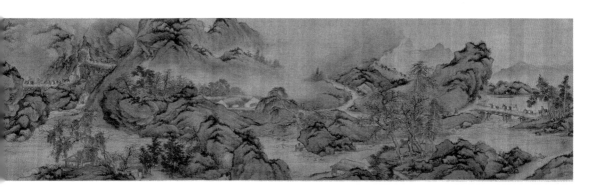

但是画面精致而不俗，富有层次。

在画完《早春图》的6年之后，宋神宗元丰元年（1078），年近80岁的郭熙又画了《窠石平远图》。《窠石平远图》是绢本设色，纵120.8厘米，横167.7厘米，现藏于北京故宫博物院。因为画面左侧有款识"窠石平远，元丰戊午年郭熙画"，所以定为郭熙的作品。

《窠石平远图》近处溪水清浅，坡岸平缓，巨大的岩石堆积依靠在一起，几棵苍老遒劲的古树奋力地生长在裸露的岩石旁边，有的叶落殆尽，有的将落未落，一派寒林气象；远处淡墨勾勒出莽莽荒原，右侧远方的高山像一架屏风挡住视线，画面整体是平远的构图。

看《窠石平远图》我们几乎不能相信它是一幅宽达167.7厘米的作品，因为它看起来像幅小品画。从这幅画中也能看出郭熙艺术风格的转变：随着年龄的增长，也许受限于视力和笔触的准确度，郭熙再也不能画出早先精致细腻的作品了。

这幅画画的是秋景，但是并没有郭熙自己说的"秋山明净而如妆"的气象，他用色很谨慎，画面当中没有人，也没有亭台楼阁，甚至对"可游""可居"也没有要求，反倒有了李成一样的平远寒林的气势、辽阔荒寒的景象。跟《早春图》不同，这里用笔很湿，山石的卷云皴生动立体，出枝充分考虑笔墨的长短、疏密和浓淡，技术上仍然无可挑剔。

画中不再有界画的建筑，可以看出，晚年的郭熙对于细节刻画的能力在

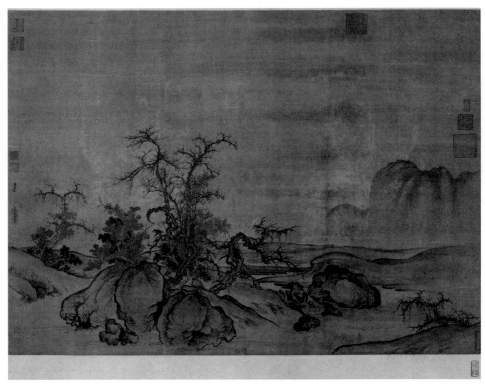

郭熙　《窠石平远图》

减弱，但是对于笔墨技巧的运用能力则是有增无减。郭熙在《林泉高致》中还赞同荆浩提出的作画"使笔不可反为笔使""用墨不可反为墨用"的观点，强调人对待笔墨的主动性，还对焦墨、宿墨、退墨、埃墨等用墨的细节进行了解释。郭熙特别说明，画家的用笔技巧可以通过学习书法获得，这比元朝赵孟頫提出"方知书画本来同"的观点早 200 多年。

郭熙晚年的画风应该以类似《窠石平远图》中的潇洒粗线条为主，所以后来郭思回忆：有一次，郭熙跟几位画家一起画紫哀殿的屏风，当时的分工是艾宣画鹤四只、崔白画竹数茎、葛守昌画海棠、郭熙画山石一块。其他三位画家的作品进展很慢，画了一个月才画完——"其三画者，累命催督，经月方了"，但是郭熙画山石，"移时而就"，显示了当年吴道子画嘉陵江山水的风采，跟其他画家精工细作的皇家气象截然不同。

另外，我们可以看出当时画院的制作流程，至少对于大尺幅的作品，都是采用类似流水线的合作模式，从南唐李璟时代画《赏雪图》，到后来的明清一直如此。北京法海寺的明朝壁画，也是由很多位宫廷画师通力合作完成的。所以我们今天能看到传世的、大尺幅的画院作品，可能有一部分就是这种模式的创作成果。

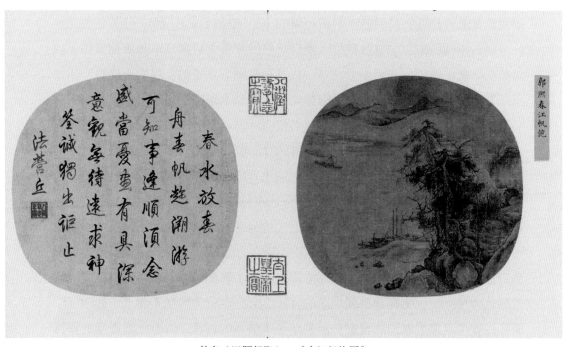

佚名（旧题郭熙）　《春江帆饱图》

就在郭熙进入画院 15 年之后，1085 年，38 岁的宋神宗赵顼走到了生命的尽头，在他在位的 18 年中，无时无刻不在试图重振这个颓废的国家。曾经他非常接近成功，在他和王安石的推动下，新法逐项落实，国库变得充盈。王安石任用王韶攻打西夏，史称"熙河开边"，开拓五州之地。但是在守旧势力的反对之下，赵顼动摇了，王安石也被两度罢相，最终退隐南京。后来在元丰四年（1081），五路发西夏无功而返，第二年，又在永乐城大败。赵顼多年积累毁于一旦，忧郁成疾的他不久病逝，他的新法随后也被太后高滔滔和司马光等人全部废除。

对于王安石变法，历史上的争议很大，尤其是后来南宋高宗"赵跑跑"，就是中国历史上最无能的皇帝之一赵构，刻意污蔑王安石之后，使其长时间背负历史骂名。事实上，不论是当时人还是后世人都能非常明显地看出，到了北宋中期，各种积弊成灾，改革变法是势在必行的，变法的效果也是利大于弊的。

北宋改革富强的道路失败，宋神宗赵顼 38 岁时英年早逝。在赵顼的死讯传来时，很多人难掩内心的狂喜，假装擦眼泪的袍袖下已经露出了阴险的笑容。但是我敢肯定，有两个人一定会哭得特别伤心：一个是王安石，另一个就是郭熙。

随着年幼的宋哲宗赵煦即位，垂帘听政的太皇太后高滔滔和宰相司马光就勾结在一起。他们搞了两个"凡是"：凡是宋神宗支持的，我们全反对，比如将所有新法全部废除；凡是宋神宗喜欢的，我们全讨厌，比如将神宗喜欢的那些画全部撤下。

于是，有趣的一幕出现了，曾经皇宫里挂满了郭熙的画，"一殿专背熙作"，在哲宗继位后，却"易以古图，退入库中"，郭熙的作品就这样被搬进了库房。后来写《画继》的邓椿的父亲做提举官，在宫里担任工程监理的工作，他就看见工人们正用绘有山水的旧绢擦桌案，捡起来一看，原来都是郭熙的作品。一问才知道原来是从墙上撤下来放在库房的，还有很多，于是第二天他请求皇帝把这些退画赐给他，就这样邓椿家里挂满了郭熙的画。邓椿后来感叹"诚千载之会也"，这实在是千载难逢的好机会呀！尽管郭熙在画院工作近 20 年，而且一直都是最受欢迎的画家，但是到了宋徽宗的时代，内府收藏郭熙的作品仅有 30 幅。

看到这些变故，郭熙没有辩解和抱怨，他知道那是徒劳的。他的知音已经不在，这里也已经不再属于他，郭熙最终离开了画院，但是他仍有着旺盛的艺术创作热情。他的画依然受到文人的强烈追捧，比如黄庭坚见到了郭熙晚年的作品，激动得内心不能平静，半夜爬起来反复地赞叹。他如此赞美郭熙："能作山川远势，白头惟有郭熙""郭熙虽老眼犹明，便面江山取意成""熙今头白有眼力，尚能弄笔映窗光"。

到了宋徽宗年代，郭熙的儿子郭思长大了，他并没有专职画画，而是选择了读书做官，做了中奉大夫提举成都府、兰州、湟州、秦州、凤州等州茶事。在跟宋徽宗赵佶汇报工作的时候，赵佶特意在垂供殿单独召见了郭思。赵佶是爱画的人，上来就问郭思："你是郭熙的儿子？"郭思应对还没有说完，赵佶又说："神宗极喜卿父。"说起来两人上辈子就有交情，一见如故，聊得特别开心，临走赵佶还赐郭思一身紫色官服。赐紫是一种荣誉，相当于清朝赏一件黄马褂，以示尊崇。后来赵佶还追赠郭熙"正议大夫"。

郭熙对于中国山水画发展的推动作用是巨大的。首先，郭熙虽然继承和发展了李成的绘画风格，但不失自我，他特别强调画家应该深入自然中寻找切实的体会。所以，尽管他在绘画技法和程式上没有太多突破和所谓的新面目出现，但是仍然画出了自己的精神和内涵。

我们从郭熙的身上也能看到艺术创新的精髓。对于任何时代的艺术家，想要创新都是很难的，每个人面前都有一面坚硬的墙壁。所谓创新表面上看是创造出一种新的程式和面貌，实质上是艺术家赋予的新的精神和内涵。想要向外突破的唯一路径是寻回自己的内心，把自己变成一个有独特感受和品位的人。只有提升了自己的见识、感受、学养和内涵，那么面前这堵墙才会自然地消解，突破才会有更大的可能。郭熙就是这样，深入山水去更加细腻真实地体会山水微妙的变化，把自己的情感和喜好融入其中，即使沿用李成的技法和表现方式，最终仍然能够跃升为一代宗师，这是郭熙的非凡之处。

郭熙对于中国山水画更大的贡献还来自他的《林泉高致》。当然，对于《林泉高致》，郭思也有巨大贡献，甚至可以说，没有郭思，《林泉高致》能不能成书都是问题。

郭思，字得之，大概生于皇祐四年（1052），从童年时就经常侍奉父亲作画。郭熙经常发一些绘画的言论，郭思是个有心人，"每闻一说，旋即笔录"，这就为他后来整理《林泉高致》做足了准备。后来郭思随父入朝，但是郭熙很明事理，并没有让郭思继承自己的事业，而是让儿子走读书科举的路，就像《宣和画谱》里面评论郭熙"虽以画自业，然能教其子思以儒学起家"。

郭思也很上进，大概 30 岁的时候就进士及第，到了政和七年（1117），65 岁的郭思升任提举成都府等路茶事。也就是在这一年，郭思把《林泉高致》整理成书；2 年后，到了宣和元年（1119），67 岁的他再兼任提举陕西等路买马监牧。到了宣和六年（1124），73 岁的郭思担任秦凤路经略安抚使；南宋建炎四年（1130），郭思病逝，终年 79 岁。

这部集大成的画论深刻影响了后世所有的山水画家。通过《林泉高致》我们看到，郭熙不是一位普通的画工，靠的也不仅是技术流，除了绘画技巧，更难得的是他还具有深厚的文学底蕴。在郭熙之前，我们也讲述过很多画论，但大多以品格论述，重点是对作者和作品进行记录，比如谢赫的《古画品录》、张彦远的《历代名画记》和北宋的《宣和画谱》；另一类就是强调概念和规律总结，比如宗炳的《画山水序》、王维的《山水诀》、荆浩的《笔法记》。这些画论对于绘画的讨论是相对宏观的。

对于绘画本质的分析，郭熙既能站在一定高度理解艺术的全貌，又能进入一定深度体会艺术的精髓，还能把每一个道理都讲解得非常透彻，直接用于指导实践，这是郭熙《林泉高致》作出的独特贡献。因此，《林泉高致》影响到的不止是院体山水画家，对元朝之后的文人山水画的发展也具有奠基作用。

到了后世，郭熙的影响也没有中断，比如元朝的郭熙画派有唐棣、朱德润和曹知白等人，画风中呈现了很多郭熙的画法因素。

在 1090 年的时候，当郭熙最后一次看完窗外的山水，他缓缓地闭上了双眼。他获得过荣宠，也遭遇过冷落，曾经举天下之士而莫能与其争，也曾经感受贩夫走卒冷漠的眼神，但是他从来不曾放弃对山水和艺术执着的热爱，也不曾背叛过自己的内心。900 多年后的今天，我们仍然能从他的作品中看到他卓尔不群的才华，也能在他的文字中读到深刻宏大的思想火花。

第十章

赵昌

梦里花开蝴蝶飞

绘画艺术具有很强的脆弱性。我们参照历史看绘画艺术的兴衰，就会发现它的敏感度是非常高的，在一个相对安定和平的环境内才能发展，需要有钱有闲的固定群体欣赏和消费它。这也是五代十国时期西蜀和南唐的绘画艺术发展要领先于中原的原因。在这段时间，城头变幻大王旗的中原大地一直处在战火的蹂躏之中。西蜀和南唐的国力虽然也不强，但是有过几十年的安定，庙穷和尚富，西蜀的孟昶和南唐的李煜日子过得逍遥快活，以他们为核心的社会上层也有消费艺术品的需要，所以绘画艺术就蓬勃发展起来。

也是从此时开始，中国的绘画开始由"宗教化"向"文学化"过渡，随着

人物画的日渐没落，中国的花鸟画从五代开始进入一个鼎盛的时代。为什么要画花鸟呢？王国维说过"最是人间留不住，朱颜辞镜花辞树"，当人们不能留住枝头花朵的时候，那么艺术就派上用场了。从此，花鸟画在中国绘画中的重要地位再也没有被动摇过，它的影响仅仅稍弱于山水画。

我们都知道，宋朝是一个精致的时代，几乎所有的画科一旦涉及宋朝都会变得精致，其中以花鸟画最为显著。以西蜀黄筌、黄居寀父子为代表的精工细作的勾线晕染法和以南唐徐熙、徐崇嗣祖孙为代表的野逸没骨法都已经非常完备，北宋的花鸟艺术家将会沿着徐、黄两家的道路继续努力向前。

我们在讲其他朝代时，常困扰于没有足够数量的顶级艺术家，唯独宋朝相反，由于顶级大家过多，光画家名字就能写满很多张纸，我们很难选择。同时，这些顶级艺术家之间的实力和名气相差无几，不像其他朝代，第一排的大师一枝独秀，优势很明显。所以关于这一段的艺术史论也非常难讲。在摩肩接踵、纷至沓来的北宋顶尖花鸟画大家中，我们努力找出几位相对有代表性的艺术家，比如画花鸟的赵昌，画动物的崔白、易元吉，画墨竹的文同，作为北宋花鸟画家的代表。

讲赵昌还得从滕昌佑讲起。滕昌佑是唐末的人，像之前一样，在国家陷入分裂和动荡不安的时候，蜀地一枝独秀，再一次成为避风港。滕昌佑跟随逃难的百姓来到了四川，事后来看，这对滕昌佑本人和蜀地的文化艺术发展都是一件非常重要的事情。滕昌佑直接带动了蜀地以黄筌、赵昌为首的一大批画家的成长，这是滕昌佑所作的历史贡献。

据《宣和画谱》记载，滕昌佑是一个比较奇怪的人，读书虽多，却不以功名为意，淡漠世俗，既不结婚，也不做官，当时人们都不理解他。他找了一处幽静的地方自己盖房子，每天观察草木花鸟，最终付诸画笔，成为一代大师。

赵昌，字昌之，广汉剑南（今四川成都）人。生卒年不详，推测其出生于北宋初年。赵昌早年学习滕昌佑的花鸟草虫，我们估计他只是学习滕氏的画风，实际上并没有机会跟随滕昌佑本人学习。后来赵昌又学习徐崇嗣的没骨花技法，最终以没骨花见长。就像曾经的徐熙一样，赵昌也每天不分晨昏暮晓地观察花园中的花木神态，然后运笔调色，画出花鸟虫蝶的精神，他还自号"写

生赵昌"。

我们之前也反复提到，韩干、徐熙、黄筌、郭熙等人都非常重视写生，因为古典写实绘画"状物象"，甚至可能在每一幅作品的背后都离不开画家反复地写生，但是我们对写生的理解也不能过于刻板。中国艺术家的写生有两个重要特点：

第一，写生要在熟练掌握绘画语言之后进行，盲目地写生是不可取的，容易把写生变得教条化和八股化。比如赵昌就是在充分学习了滕昌佑和徐熙的技法之后，才以"写生赵昌"自称。近代画家黄宾虹也说过"必明各家笔墨皴法，方可写生"，不然"舍临摹而不为，妄意写生，非成邪魔不可"，强调临摹是写生的前提。

第二，写生不等于完全的写实，不单是描绘对象的轮廓形态，而且更加注重表现出对象的"生意"和内在的神韵。通过对客观对象的观察——"格物"，达到"穷理""致知"的境界。在绘画中这就是张璪强调的"外师造化，中得心源"，要对客观的世界进行主观的加工和创造，这样的写生才会有"生意"，不然只做大自然的"搬运工"是没有前途的。

赵昌凭借对前人的勤奋学习和对客观世界的认真观察，所画花鸟画慢慢自成一家。赵昌的水平高到什么程度呢？后来大名鼎鼎的易元吉看到了赵昌的绝对实力之后，直接放弃了画花鸟，改画猿猴。赵昌开始名声大振，很多人都上门求画，但是他是个高傲、有性格的人，应该平时都是混文人圈的，跟同时期的李成一样，对自己的作品非常珍视，即使地方上州郡的长官求画，他也不肯轻予。所以但凡能拿到赵昌作品的人，都视其为珍玩。

刘道醇在《圣朝名画评》中介绍，在宋真宗大中祥符年间（1008—1016），一个叫丁朱崖的人听说赵昌的水平很高，于是在赵昌生日的时候，送来500两白银贺寿。这在当时是一大笔钱，尽管宋朝官员的待遇是中国历史上最好的，但是宰相每个月的俸禄也只有300贯，相当于300两白银。赵昌很吃惊，就问道："这位贵人赠送这么多的钱，莫非有求于我？"于是亲自上门道谢。丁朱崖原来是想请赵昌画几棵生菜和一些烂瓜果，赵昌来都来了，不好拒绝，笔到画成，俱得形似。这件事过后，赵昌在蜀中的名气变得更大了。

越到晚年，赵昌越珍视自己的作品。由于家境殷实，他从不出来卖画，"往往深藏不市"，甚至如果在市场上看到自己早年的作品还要买回来，这就相当于上市公司回购自己的股票，那股价天天都是涨停板，所以赵昌的画世所罕见，价格奇高。《宣和画谱》著录内府藏154件，应该是在赵昌过世后，皇家集中收集的。

在赵昌的传世作品中，《写生蛱蝶图》毫无疑问是最重要的，这幅画也是中国艺术史上著名的花鸟作品之一。2009年，时任美国总统的奥巴马访华的时候，北京故宫博物院把《写生蛱蝶图》的复制品作为礼物送给奥巴马。能在故宫博物院浩如烟海的古画中被挑中，可见这幅画的地位和影响。

《写生蛱蝶图》流传有序，我们通过画上的印章和跋文可知：它在南宋被"蟋蟀宰相"贾似道收藏，在元朝被鲁国大长公主收藏，在明朝进入内府。但是画上并没落款，直到明朝的董其昌看到这幅画，在上面题跋"赵昌写生曾入御府，元时赐大长公主者屡见冯海粟跋，此其一也"，才从此定为赵昌的作品，现藏于北京故宫博物院。

赵昌　《写生蛱蝶图》

《写生蛱蝶图》纸本浅设色，纵 27.7 厘米，横 91 厘米。画面描绘的是秋日田园一角的景致，地上芦苇枯黄，野菊花的叶子被霜打得泛红，荆棘散落生长在草丛中，一只蚂蚱伏在一片枯萎的叶上。这些都是背景，画的主角是空中飞舞的三只蝴蝶，三只蝴蝶颜色、姿态各异，表现了自然的野趣。

对于《写生蛱蝶图》是否出自赵昌，仍然有一些争议，具体原因是很多植物的叶子运用了双钩晕染的技法，而史料中多记载赵昌的画以没骨花为主，有人据此质疑，认为不应该只听董其昌一面之词。

对于赵昌是不是只画没骨花，我专门做过考证，在郭若虚的《图画见闻志》里发现这样一则材料：郭若虚看到一幅徐崇嗣的画，画上没有任何笔墨，只用五彩绘制，上面题写着"'翰林待诏臣黄居寀等定到上品，徐崇嗣画没骨图。'以其无笔墨骨气而名之，但取其浓丽生态以定品"。这里能看出徐崇嗣的没骨花是得到黄居寀认可的。后来皇帝把这幅画拿给翰林学士们看，蔡襄又在上面题跋："前世所画，皆以笔墨为上，至崇嗣始用布彩逼真，故赵昌辈效之也。"就是说赵昌和其他一些画家都学习了徐崇嗣的没骨画法。

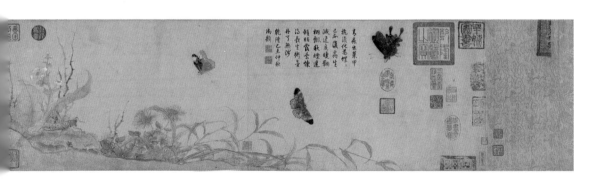

郭若虚在下面有一段评价，大意为：认为徐崇嗣画这样的画也是偶然为之，并不一定其所有的画都废弃笔墨，因为'谢赫六法'里面强调'骨法用笔'是排在第二位的，就像赵昌画画也不是全无笔墨，很多临摹的都是定本，只是笔力比较羸弱，傅彩更见功力。也就是说，郭若虚亲眼见到很多赵昌的画就是用笔墨勾线的，只是其线条的质量不如一等的好手。所以关于这幅画的归属我们完全可以信任董其昌，因为既然他这么肯定，应该是当时看到了更多的证据。

对于赵昌设色水准的认可是有共识的，比如郭若虚在《图画见闻志》里评价赵昌"惟于傅彩，旷代无双"。南宋赵希鹄在《洞天清录集》里也评价说："赵昌折枝尤工，花则含烟带雨，笑脸迎风；果则赋形夺真，莫辨真伪。设色如新，年远不退。"我们看《写生蛱蝶图》中线条的质量是不够好，草叶上的一些接笔甚至略显唐突。比起黄筌父子和同时代的崔白等人都要差一些，但是颜色的晕染就显得非常老练，用色淡雅、明丽，冷暖色互相穿插映衬。技法丰富，不论是花叶的单色分染，蝴蝶身上的双色接染，还是荆棘上的撞水撞色技法，处理得都游刃有余。而且画面整体的视觉舒适度非常好，画面也很鲜亮，但是细看每一种颜色，除了蝴蝶身上的大块墨色，赵昌用色还是非常谨慎的，所以画面一点都不俗气，确实也不愧于郭若虚"惟于傅彩，旷代无双"的评价。

当然，赵昌的能力也不单纯是傅彩，这幅画的构图气韵也是极好的，比如三只蝴蝶的位置朝向都是经过推敲的，只是乾隆的"大萝卜章"和一首歪诗破坏了画面的气息。

目前记在赵昌名下的传世作品还有一些，但是大部分都比较可疑，有名的如台北故宫博物院藏的《岁朝图》。岁朝即农历大年初一，《岁朝图》上以一块太湖石为中心，天蓝为底色，上面绘制了大量装饰性非常强的梅花、山茶、水仙和长春花。画面大量使用了朱砂、白粉、胭脂、石绿等高纯度颜色，色彩明丽，富丽堂皇，是一幅浓艳风格的花卉作品。因为上面有"臣昌"的落款，所以被认为出自赵昌，但是看画面风格，不但跟赵昌的《写生蛱蝶图》差异过大，甚至跟整个北宋时代的高水平作品差异也非常大。

当然，乾隆有自己的解释，这是比较少见的没有给他留出空地题跋的作品，他就让人接裱了一段白纸，在题跋中说："盖画幅本大，或有破损处，为庸贾

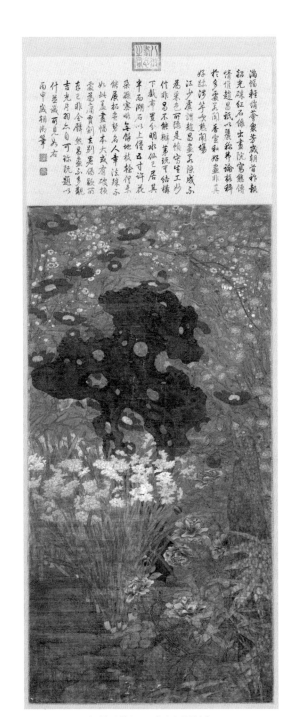

赵昌（传） 《岁朝图轴》

割去，别署伪款，所存已非全璧。"这个说法并不可信，即使可信，也不能改变画面的风格，所以这幅画可能是北宋以后的工笔作品。

相比之下，藏于日本东京国立博物馆的《竹虫图》看起来就可靠一些。这幅画绢本设色，纵100厘米，横54.5厘米。历史上因为保存不善，病害画面斑点很重，影响了作品的价值。但是透过斑驳的表面，我们还是能够看到画面整体的清雅设色，尤其是以绿色为主体的画面中，这种效果的控制是比较难做到的。

画面主体是一丛曲竹，下面有一株鸡冠花和一个甜瓜，还有数只蝴蝶、蜻蜓、金钟儿、纺织娘等昆虫。画面中每一个细节都画得非常精彩，据说在日本被当成国宝级的作品。

我们更相信这幅作品是赵昌原作，很大一部分原因是这幅画的技法跟《写生蛱蝶图》一样，敷色手法多样，竹子和昆虫采用勾线晕染的技法，鸡冠花和甜瓜的叶子采用了没骨花的技法，这就是赵昌的特色。滕昌佑的描线花和徐崇嗣的没骨花在赵昌这里产生了交汇。从这幅画中，我们也能看出赵昌笔下的花特别传神，这点也是后人反复强调的，就像《宣和画谱》说赵昌画画形神兼备——"画工特取其形似耳，若昌之作则不特取其形似，直与花传神者也"。苏轼也忍不住称赞说："边鸾雀写生，赵昌花传神。"

晚年的赵昌，就像怕别人见到自己的作品一样，努力在市场上将其回购。但是不论赵昌如何努力，仍然有一些作品流了出来，很多画家也都见过，他们大都承认赵昌的画美得让人绝望，一些人甚至失去了追赶的信心。但是也有个别人暗下决心，试图超越或者绕过赵昌这座高山，比如崔白和易元吉。

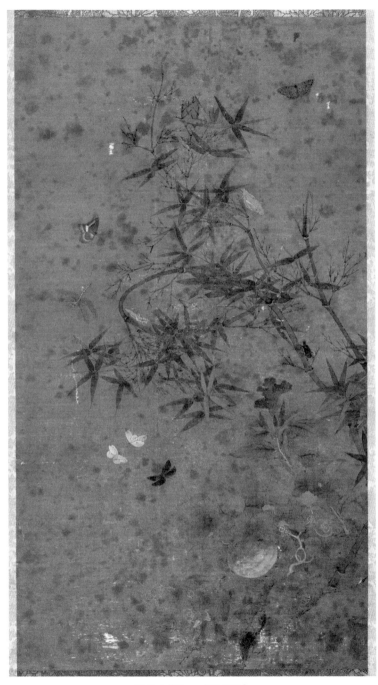

<div style="text-align:center">赵昌（传）　《竹虫图》</div>

第十一章

易元吉、崔白
画院的挑战者

根据我们目前看到的世界各地的远古岩画推测，动物最早进入人类绘画的题材，可以说人类的绘画史有多长，我们画动物的历史就有多长。远古先民画动物或者用于记录狩猎的场面，或者展示驯化的成果，或者当作部落的图腾，这就是绘画发展的第一个时期——"实用时期"。

但是，在接下来相当长的一个时期内，中国的绘画进入了"礼教时期"和"宗教化时期"，人物变成了刻画的重点，动物画因为鲜有涉猎反而变成了难点，就像韩非子感慨说画"犬马最难"。事实上在很长一段时间内，除了犬、马、牛这类最贴近人们生活的动物外，对于其他动物很少有艺术家做深入的挖掘。

绘画到了文学化时代，随着花鸟画的延伸，动物题材终于迎来了它的春天，以易元吉、崔白为首的北宋艺术家开启了动物绘画的巅峰时代。

易元吉，字庆之，湖南长沙人，生卒年不详，主要生活在北宋仁宗赵祯和英宗赵曙时代。易元吉天资聪慧，最初专门学习花鸟画，所以《宣和画谱》中收录有易元吉的纯花鸟作品。直到有一天他看到了蜀地赵昌的画，易元吉发现他意图努力到达的终点，在赵昌的笔下早已实现，甚至望尘莫及，在赵昌灵动艳丽的画面里，易元吉却只看到绝望。于是，《宣和画谱》记录了易元吉说的这样一段话：“世未乏人，要须摆脱旧习，超轶古人之所未到，则可以谓名家。”不甘居人后就只能另辟蹊径。

易元吉决定走出去寻找自己的方向，他到湖南、湖北一带游历，深入山区，据说曾走进万守山百余里，搜奇访古，每遇到好的景致，都特别留意。他还被山野之间的动物吸引，认真观察猿猴、獐鹿的生活习性，心传目击，写于毫端。最终，他所画的猿猴生动逼真，呼之欲出。

后来易元吉回到长沙定居，在房屋周围开凿池沼，堆砌假山，栽种各种植物，驯养水禽山兽，并且观察它们的动静游息之态。基于这些观察，他画的动植物极富生趣。《宣和画谱》著录御府所藏其作品有 245 件，遗憾的是存世的已经不多，来源可靠的更少。

《蛛网攫猿图》传为易元吉的作品，是一幅团扇的扇面，现藏于北京故宫博物院。画面构图舒朗，设色清丽和谐，几根树枝倒垂下来，一只幼年猿猴一手攀着树枝，一手伸向对面树枝间的蛛网。小猴子身体如若无骨，面目清秀可爱。树枝以双钩晕染，小猴子以整体晕染后，再用细笔丝毛，用笔非常细腻。画面给人毛茸茸的观感，十分可爱，是一幅非常难得的小品画。

《猴猫图》被认为是易元吉的代表作。《猴猫图》绢本设色，纵 31.9 厘米，横 57.2 厘米，现藏台北故宫博物院。这幅作品上面有瘦金体题跋：易元吉猴猫图。赵孟頫认为这几个字是宋徽宗亲自写的，“上有佑陵旧题（赵佶的陵墓永佑陵）”，后面还有历代人的题跋和印章，所以算是一件流传有序的作品。

《猴猫图》记录了一个略显尴尬的场面，雨虽然还没有下，但是气氛已经不算融洽了。画中右侧有一只猴子，脖子上系着一根皮绳，绳子的另一头系在

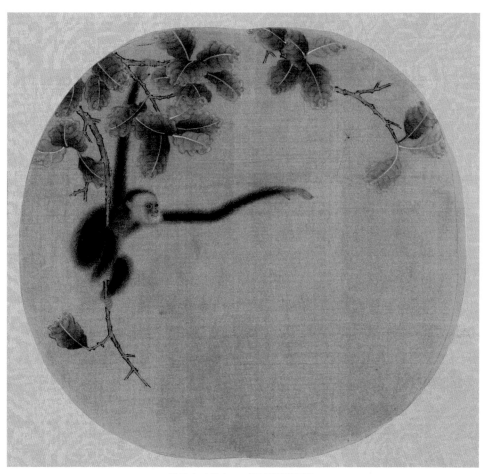

易元吉（传）　《蛛网攫猿图》

易元吉　《猴猫图卷》

地上的桩子上，这是一只被驯养的猴子。猴子抱着一只猫侧过头望天，像抱着自己的孩子一样，露出一脸的慈祥。被抱的猫好像也没搞清楚状况，看着有点蒙，又略带无奈。跟它相对的，左侧一只猫看到这个场景露出惊恐的表情，扬起尾巴，一边试探着吼叫，一边随时准备逃走。画面左右一大一小、一静一动形成对比。

　　画中三只动物只有面部和四肢少量勾线，用于对神态的捕捉，在没有照相机的时代，这就有赖于艺术家长期对描绘对象的观察，不然"差之毫厘，谬以千里"，显然这点易元吉做得足够好。在他的笔下，猴子神态慈祥，被抱的猫懵懂无奈，单独的猫惊恐怒目，都被刻画得生动传神。肢体形态用颜色和淡墨层层晕染出来，斑纹的晕染也非常准确。易元吉的用色应该受到赵昌的影响，颜色偏艳丽。最后用精细的笔丝毛，细毛随着肢体的轮廓变化方向，千万笔下去，能做到多而不乱、密而不僵，这也需要足够好的基本功。

当一幅幅画着猿猴的作品流向市面，易元吉开始名声大噪，据说当时潭州知州（相当于今长沙市市长）刘元瑜因欣赏他的作品，破格将他补为州学助教（从九品）。易元吉非常高兴，从此就在自己的画上落款"长沙助教易元吉画"。也许是因为太过张扬被人举报了，没过多久，易元吉的伯乐刘元瑜就被处分了，易元吉短暂的仕途生涯也戛然而止，他早已不纯洁的心灵遭受到了无情的伤害。

不论是早年要绕过赵昌成名成家，还是晚年欣然入宫求得录用，我们都可以看出，易元吉并不是一个淡泊名利的人。甚至这次刘元瑜的任命也可能不只是欣赏他的艺术造诣这么简单，不然刘元瑜也不会被告发处分了。为了出人头地，易元吉甚至可能会投机钻营，拼命地向上爬，最终也送命于此。

不过那是后来的事情，眼下的易元吉丢官罢职，他相信，只要画更好的画，终有一天会出人头地。

果然，这一天很快就来了。宋英宗治平元年（1064），朝廷特召易元吉进宫绘画。易元吉听到这个消息后，激动地对周围人说："我平生所学的本领，终于有机会展示了。"易元吉像是一座被压抑了太久的火山，即将喷薄而出。

我们结合《宣和画谱》和郭若虚的《图画见闻志》就能整理出，易元吉先是在景灵宫画《花石珍禽图》，又在神游殿画《牙獐图》，易元吉画得特起劲、特认真。功夫不负有心人，官方给出的评价是"皆极其臻妙"。

于是朝廷就交给他一个艰巨的任务，让他在开先殿画《百猿图》，因这幅画画幅巨大，朝廷竟然预支给易元吉200贯钱作为"粉墨之资"。当时北宋参知政事副宰相每月的工资才200贯，所以这是一笔非常可观的报酬。易元吉的人生和事业都达到了顶峰，志得意满的他根本没有意识到厄运即将降临，就在《百猿图》刚刚绘制完成十只猴子的时候暴死。也许他从来没有意识到人生的高潮距离死亡如此之近。

对于易元吉的死，不同史料记载不一致，比如《宣和画谱》就直接忽略，郭若虚的《图画见闻志》说"感时疾而卒"，即死于当时一种流行病，语焉不详。米芾《画史》中却记录了当时社会上普遍的一个说法："画院人妒其能，只令画獐猿，竟为人鸩。""鸩"是古代传说中的一种毒鸟，传说喝了用它的羽毛泡的酒可以致人殒命，后世泛指下毒。可以想见，只是因为当时画院中的

刻意入山居传神高戏祖说橘君子度染朴树腾而比楚人必递饮泉轩且浆不固院置酒鹤络诉加请乾隆乙亥春御题

易元吉　《聚猿图》

人嫉妒易元吉的才能，所以对其食物投毒致死。

这个说法今天听起来突兀得有些荒诞，但是却极有可能是历史的事实。我们可以先思考一个问题："黄家富贵"风统治画院近百年，除了宫廷审美单一，画院中既得利益团体对于不同风格的压制怕是一个主要原因，就像当初徐崇嗣受到压制一样。

在易元吉画出那些独辟蹊径、极有神韵的作品后，他的才华太过抢眼，光芒太过耀眼，拿到的酬劳也太过刺眼，他损害了画院中现有画家的利益，这自然会引起他们的不满。当他站在架子上画画，背后冰凉刺骨的眼神早已经看了他太久，只是他自己浑然不知。

这世上本来就是有一拨人，在一种非常畸形的环境中生存，用今天的话说就是"内卷"得很厉害，以至于他们会以与人斗争为乐，以打击报复别人为人生的最高追求。再加上易元吉本来也不是低调的人，"乍穿靴子高抬腿"这样的事情怕也是有的。三国时李康说过："故木秀于林，风必摧之；堆出于岸，流必湍之；行高于人，众必非之。"易元吉与画院画家矛盾的激化也就在情理之中了。

听到易元吉的死讯后，一个叫刘挚的人写诗道："传闻易生近已死，此笔遂绝天几存。安得千金买遗纸，真伪常与识者论。"可见后来人们争相购买、评论易元吉的画作，这是对他艺术水准的最好认可。

易元吉向北宋的画院发起了一次挑战，只是不成功，也不彻底。相比之下，崔白就更幸运一些，甚至可以说，崔白彻底改变了北宋画院的面貌。

崔白，字子西，大概生卒年是1004—1088年，濠州（今安徽凤阳）人。300年后，这里将走出一位姓朱的青年，他将改变那个时代。崔白的成就虽然不比他后世老乡的宏图伟业，但是他也能改变北宋画院的发展方向。

关于崔白早年的生平，几乎不见于任何史料记载，但是我们根据他后来也成为画家的弟弟崔悫来看，崔白很有可能出自绘画世家，从小受到艺术熏陶。我们在《宣和画谱》查到崔白的作品有241幅，以山鹧、黄莺、鹭、鹊、画眉、鹰、鸭、鹅、猫、兔、猴等题材为主，也有菩萨、天王和罗汉像9幅，还有几幅故事画，比如《子猷访戴图》《谢安东山图》等。证明崔白涉猎的题材很多，

只不过花鸟画最受到宫廷的认可。

崔白的人物画也很好，现在从山东的一些地方志我们能够找到，据说他曾经送给苏轼一幅布袋和尚的画像。在北宋神宗熙宁九年（1076）底，苏轼由密州改派河中府，赶到潍州（潍坊）的时候正值除夕，邂逅大雪，不得不到潍州石佛寺借宿。第二天，雪停了才上路。

12年后，哲宗元祐三年（1088），52岁的苏轼整理自己的文书字画，翻出崔白早年赠他的一幅布袋和尚画像。正好有个潍州的朋友北归，苏轼回忆起12年前于潍州石佛寺投宿的情景，于是就托朋友把崔白的这幅画带到石佛寺，作为回谢。在画尾，苏轼还专门写了题记："熙宁间，画工崔白示余布袋真仪，其笔清而尤古妙，乃过吴矣！元祐三年（1088）七月一日，眉山苏轼记。"苏轼认为崔白画的这幅画比吴道子还要好。据说石佛寺收到这幅画像之后，一看是大文豪送来的大画家的作品，非常重视，于是摹刻上石。通过这件事我们也能看出，崔白能进入苏轼的朋友圈，还能受到后者的推崇，那水准自然是不能小觑的。

崔白的传世作品不多，北京故宫博物院藏的《寒雀图》和台北故宫博物院藏的一幅《双喜图》是比较可信的。《宣和画谱》里面介绍崔白画画"尤长于写生，极工于鹅"，就是说崔白特别擅长画鹅。但是我们今天看不到崔白的鹅，只能从《寒雀图》看到他画花鸟的功力。《寒雀图》绢本设色，纵25.5厘米，横101.4厘米，现藏于北京故宫博物院，因为上面有"崔白"两字，所以定为崔白的作品。

《寒雀图》是典型的折枝花鸟，一根蜿蜒曲折的树枝上画了9只麻雀，动静姿态各异，乍眼一看，这些麻雀散落在画面中，没什么规律。但是据说黄庭坚曾经赞美崔白画画"几到古人无用心处"，崔白往往能表现出古人没有留意的细节。比如这幅画中三处细节的处理和考虑，使得画面非常和谐。

第一，树枝的起伏成波浪式，所以麻雀的排布也跟随树枝呈现波浪式，飞在空中的麻雀也是波浪构图的组成，这就是画面的气韵。崔白很好地控制了画面的节奏韵律，避免了画面的呆板和无序。第二，中间一只麻雀完全正对着画面，以它为中心，左右各四只麻雀，有一种均衡美。第三，从右侧第一只起，

崔白 《双喜图》

<p style="text-align:center">崔白　《双喜图》（局部）</p>

每一只麻雀的眼神都指向下一只，就像是在接力传递一个信息。最巧妙的是画面有两对挨在一起的麻雀，两只分别负责收和发的功能，一直到最后一只麻雀，像是听到了一个笑话，用爪子捂着头，露出一脸的呆萌。在之前的花鸟作品中，更多体现花鸟世界的恬静淡然；而在一幅作品中传达出一个带有故事情节的动态场景，这是崔白的特长，也是后世很多花鸟画家的追求。

崔白用笔很有特色，《宣和画谱》说崔白"所画无不精绝，落笔运思即成，不假于绳尺，曲直方圆，皆中法度"。我们能看出崔白画画虽然是工笔一路，但是方法几乎是写意的，这跟之前的工笔画家不同。由于他基本功极好、悟性也极高，能够做到不画底稿、一次完成，并且不用界尺等工具辅助，就跟吴道子画人物一样恣意挥洒。

崔白的树枝皴擦技法相当写意，用笔很干，但是在麻雀身上反复晕染，造型准确，丝毛也非常工细。对比黄筌的《写生珍禽图》，我们能发现崔白很少用勾线画框，而是直接用颜色晕染不同的结构，无刻画痕迹，这也是崔白与当时画院最大的不同。

《寒雀图》只不过是小试牛刀，《双喜图》才是崔白的封神之作。因为《双喜图》的树干上题有"嘉祐辛丑年崔白笔"，让这幅画更加可信一些。这一年是北宋仁宗嘉祐六年（1061），大约58岁的崔白处在艺术水准的巅峰状态。

《双喜图》绢本设色，纵193.7厘米，横103.4厘米，现藏于台北故宫博物院。

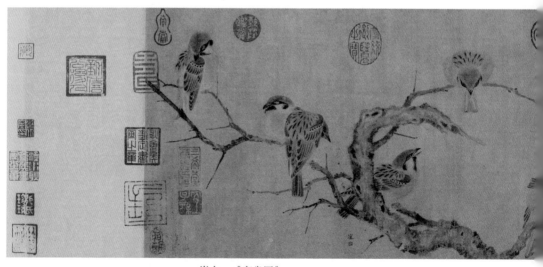

崔白　《寒雀图》

据说中国国家博物馆也藏有一幅《双喜图》，我们没有找到可靠的图片资料。画面是深秋时节，大地萧瑟，画面右侧有一个土坡，坡面上斜生着小树、竹子和荆棘。枯黄的树叶和野草在肃杀的秋风中被吹得向右侧摇摆。画面上方有两只灰喜鹊，一只停在树上，一只飞在空中，它们一起盯着地上的野兔鸣叫。因为画面中有两只喜鹊，被后人命名《双喜图》，但其实野兔才是这幅画的主角。灰色的野兔抬起一只脚，略显妩媚，回头望着天上的喜鹊。野兔安闲而优雅，喜鹊惊恐而紧张，像是喜鹊察觉到危险在向野兔报警，画面定格在它们之间相互呼应的刹那，这是我们刚说的崔白的一贯做法。

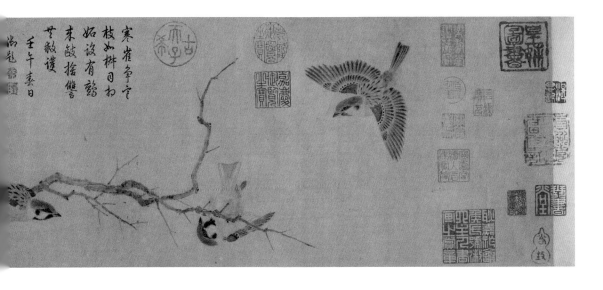

在这幅画中，崔白用精细的笔法引导欣赏者的视线，逐层推进。画中的土坡表现得非常写意，寥寥数笔，没有太多皴擦和晕染。树干和树叶刻画得比较细致，竹子和枯草是纯粹的工笔技法，双钩晕染，非常细致。两只喜鹊更进一步，晕染的精细程度绝不亚于《寒雀图》中的麻雀。

但是这幅画中，崔白最下功夫的还是对于野兔的处理。崔白好像就是故意证明给人看，只要他愿意发力，就可以画得登峰造极、形神兼备。《宣和画谱》中也有崔白的弟弟崔慤的介绍，说他"笔法规模，与白相若"。其中还特别提出崔慤擅长画野兔，"尤喜作兔，自成一家。大抵四方之兔，赋形虽同，而毛色小异。山林原野，所处不一。如山林间者，往往无毫而腹下不白；平原浅草，则毫多而腹白。大率如此相异也"。崔慤画野兔会充分考虑这些差异，他成名是比较晚的，主要学习崔白，所以画兔子自然也是崔白的特长。

远看野兔造型非常准确，身体形态自然灵动，当然，至于野兔能不能这样回头，可能有艺术夸张的成分；近看野兔身上的每一根毫毛都绘制得一丝不苟，崔白没有画轮廓线，而是直接用淡墨晕染，让身体毛色过渡自然，柔软的触感呼之欲出。

崔白这种兼工带写的画风一问世，立即引起人们的追捧，包括苏轼这样的重量级文人，看见崔白都是一脸迷弟像。崔白的大名就像口袋里的锥子，想不露头都难呀！于是很快引起了宫廷的重视。1065 年，北宋相国寺的墙壁在雨中严重受损，朝廷邀请 62 岁的崔白参与了相国寺的壁画重绘。

到此时，黄筌原本为西蜀打造的"黄家富贵风"，在北宋画院已经统治近百年。但是每个人的审美偏好不完全一样，就像有人好烟，就有人好酒，有人向灯，就有人向火，宋神宗赵顼就是不喜欢略显糜烂的黄家富贵风。赵顼即位后特别注意选拔他偏爱的民间画师进入画院，我们之前说的郭熙也是在这段时间进入北宋画院的。有一次，神宗赵顼命令崔白与丁贶、艾宣、葛守昌四人一起，用内府所藏小样重新在垂拱殿屏风上绘制《夹竹海棠鹤图》。画出来的效果"独白为诸人之冠"，崔白鹤立鸡群，神宗赵顼看到后非常满意，在崔白走出门的时候，递过来一张聘书，将其"补为图画院艺学"。

赵顼本来以为崔白会喜出望外，至少也会欣然接受。可是他想错了，崔白

崔白　《寒雀图》（局部）

黄筌　《写生珍禽图》（局部）

接过聘书，眉头皱成一个疙瘩，他说："小人做惯了闲云野鹤，就是喜欢自由，'飘萧我是孤飞雁，不共红尘结怨'。"

没有人喜欢被拒绝，赵顼也是，但是他还没有放弃，赶紧补充说："你只要把朕交代的事情做好就可以了。"崔白一看，皇帝都开出这个条件了，不能再驳皇上面子了，就勉强答应下来。《宣和画谱》里说："白性疏逸，力辞以去。恩许非御前有旨，毋与其事，乃勉就焉。"

因此画史上评价崔白自恃有才，性格也有一些缺点，但是他的画确实是妙处不减古人。崔白的到来为北宋画院注入一股新风。《宣和画谱》中提道："祖宗以来，图画院之较艺者，必以黄筌父子笔法为程式，自白及吴元瑜出，其格遂变。"正是崔白、崔慤和吴元瑜等人开创了新风，历史上有人称这是北宋画院的"熙宁变法"，以崔白为首的几位画家改变了北宋花鸟画的格局。

崔白的及时出现，把花鸟画从黄筌精致工细的一侧往中间拉了一些，在黄筌和徐熙之间走出一条中间的路线，以兼收并蓄、折中的态度，融入自己的思想、情感，创造出同一幅画中兼工带写、工写结合的笔墨形式，两者又节节合拍、丝丝入扣。这种画风一直被后世传承，比如近代齐白石。同时，他把李成等人在山水画中表现的荒寒、萧条的艺术风格引入花鸟画中来，形成空旷荒寒、颜色沉郁的艺术风格。作为艺术家，崔白既有师古的精神，又有创新的胆量，是很了不起的。

第十二章

武宗元

宗教绘画的没落

中国很多的知识分子兼容儒释道，比如苏轼、欧阳修、唐伯虎等。

由于佛教变得越发重精神而轻形式，所以以雕塑和壁画为代表的佛教艺术逐渐受到冷落，艺术水准也逐渐下降。中国绘画的发展也由宗教化阶段过渡到文学化阶段。

我们曾经讲过，唐朝是宗教画的巅峰时代，大量高水平的画家会同台竞技，比如吴道子和皇甫轸。这种竞争提升了宗教壁画的整体水平，到了五代，这种竞争还偶有发现，只不过很少了。

甚至到了元朝，少量民间画师仍然能够画出类似永乐宫壁画那样的精彩作

品。宗教画的没落也不是一朝一夕的，但是确实从宋朝开始，优秀的宗教壁画和顶级道释人物画家的数量都出现了断崖式下跌。

在北宋，武宗元是为数不多可以跟前辈们匹敌的道释人物画家。武宗元生卒年大约是 980—1050 年，初名宗道，字总之。河南白波（今河南洛阳）人。《宣和画谱》中说武宗元祖上世代都是儒生，但是他本人特别喜欢丹青绘画，尤其擅长画道释人物，笔法兼有曹仲达、吴道子的妙处。他的父亲武道跟原宰相王曾是布衣之交，关系特别好。王随见到武宗元后非常喜欢，就把自己的外孙女嫁给了他。有了这层关系，王随顺便给他补了一个太庙斋郎的官。虽然攀上了宰相这门亲戚，又补了官，但是人家武宗元不但不靠这个，还长年凭本事吃饭，继续画他的人物画。

《宋朝名画评》里说：在武宗元 17 岁这一年，王随让他画北邙山老子庙的壁画，结果"颇为精绝"，从此武宗元正式开始了他的艺术之路。武宗元的绘画风格主要学习吴道子，据说他曾在广爱寺见吴道子画文殊、普贤大像，连续十几天在广爱寺刻意临摹，摹本跟原画的神色气象、服饰璎珞、坐骑部从不差毫厘。可见武宗元的基本功和悟性都是出类拔萃的，也可以看出他最擅长画的就是这种人物组像。

《宣和画谱》中记载，有一次武宗元在西京洛阳的上清宫画《三十六天帝》，其中的"赤明和阳天帝"，武宗元是用宋太宗赵光义的真容画的，在没有照相机的时代，我们也不清楚武宗元从哪儿得到的赵光义的资料，也可能他见过赵光义本人，这得益于王随。反正是他描绘出了"太宗御容"。后来宋真宗赵恒祭祀汾阴路过洛阳，在上清宫看到了赵光义的画像，惊诧道："此真先帝也。"于是焚香再拜，观摩了很久才走。

后来到了大中祥符年间，赵恒营造了一座豪华的道教宫殿玉清昭应宫，据说这座宫殿的规模超过了秦始皇的阿房宫，花费更是需要北宋两年的财政总收入，可见奢华程度。这就需要完成大量的壁画绘制工作，这时候武宗元 30 多岁，他的艺术巅峰期刚刚到来，玉清昭应宫正是他展示的舞台。

刘道醇的《宋朝名画评》中详细介绍了这件事：当时朝廷招募天下的画师3000 人，最终筛选出 100 人，这 100 人分为两部分，其中武宗元担任左部长。

迫于工程进度，武宗元做事非常地卖力，每天督促手下人干活。

历史就像一个舞台，不是人人都有机会登台表演。我们前文提到过有一个叫丁朱崖的人，给赵昌送了500贯钱，就是想让赵昌给自己画点儿烂水果。丁朱崖再次强势登场，当时他在皇宫做宫使，看见武宗元每天督促一群人干活，忙得旗子也倒了、车辙也乱了，就对同僚说："适见靡旗乱辙者，悉为宗元所逐矣。"这一笔又被刘道醇在《宋朝名画评》中记下。

据说在玉清昭应宫中，武宗元跟另外一位画家王拙分别绘制了500灵官及众天女朝元，场面浩大、人物众多，蔚为壮观。尽管这些原画不久后随着建筑焚毁，但是今天我们仍有机会看到电子版的武宗元《朝元仙仗图》。

《朝元仙仗图》绢本白描，纵44.3厘米，横580厘米。元朝赵孟頫定为武宗元作品，我们在讲吴道子的时候讲过，原本是王季迁收藏，现在已经失窃。

《朝元仙仗图》描绘的是东华帝君、南极大帝、扶桑大帝率领众神前往朝拜元始天尊的仙人仪仗队伍，由此得名。画面中应该有88位神仙，但是最后一位神仙残缺，所以只有87位神仙徐徐行进于廊桥之上。有金童玉女，也有金刚力士，手里或持旗罗伞盖，或捧珍馐美食，或奏丝竹音乐，浩浩荡荡，神色庄重。每个神仙旁边都有榜题，上题神仙称号。《朝元仙仗图》这种作品形式一直是道教的特色，后来元朝永乐宫的《朝元图》也是这种形式，只不过更加丰富，也更加宏大。

《朝元仙仗图》的风格属于典型的吴道子的"吴带当风"，线条简练流畅，以兰叶描为主，没有过多细节刻画；也属于吴道子的"疏体"风格。这幅画可能是我们能看到的最直接临摹自吴道子的作品，也最大限度地保留了"画圣"的面貌。遗憾的是这幅画现在不知去向。

参与完玉清昭应宫的工作，武宗元得到了皇帝赵恒的优待，官做到虞部员外郎。他的名气变得更大，所有的同行见了他都非常恭敬，"莫不敛衽"。

但是据《宋朝名画评》记载，成名后的武宗元画画并不怎么勤奋，虽然很多贵人名臣每天到他家走动，也都纷纷求画，但是武宗元从不轻易允诺。当时京城有一个叫高生的富商，爱画成癖，近十年不断地上门求画，想要让武宗元为他画一幅水月观音，武宗元终于答应了，不过是过了三年方才画成。当他把

武宗元　《朝元仙仗图》（局部）

　　　　　　　　　　　　　　一看就懂的中国艺术史　书画卷五　宋朝：尚意求韵

武宗元 《朝元仙仗图》跋文

画拿到高生家，高生早已经去世了，武宗元当场焚画痛哭离去。后来宰相张士逊过生日，武宗元就没再拖延，送去两幅菩萨图，张士逊将其珍藏起来。

台北故宫博物院藏有一幅《如来说法图》，立轴，绢本设色，纵 188.1 厘米，横 111 厘米，被认为跟武宗元的《朝元仙仗图》画风接近，所以定为北宋初年作品。画中如来佛端坐在上方说法，两天女、两力士、两弟子围在四周聆听。《如来说法图》服饰细节刻画得相当精细入微，但跟武宗元的《朝元仙仗图》还是有很大差异。不过这幅画的大线条潇洒流畅，确实是一幅极好的作品，应该是当时顶级艺术家的手笔。随着武宗元时代的结束，这样的顶级人物画好手将会越来越少。

就在玉清昭应宫建成 14 年又 8 个月之后，这座耗全国之力、历时七载完成的辉煌宫殿在仁宗天圣七年（1029）被一场大火意外烧毁。宋仁宗赵祯站在一片废墟面前，这惨象目不忍视，这流言耳不忍闻，他痛下决心结束这种荒唐的状态。

当年七月，赵祯昭告天下"以玉清昭应宫灾，遣官告诸陵，诏天下不复缮修"，多次下旨停止建造寺观，一开始是"禁京城创造寺观"，后来推广到全国。从上到下，宗教的热度骤然下降，从事宗教人物画的艺术家也逐渐失去了创作舞台，中国宗教绘画的巅峰时代也落下了帷幕，从此壁画艺术一路滑坡，再也不复当年的繁盛。

佚名 《如来说法图》

一看就懂的中国艺术史 书画卷五 宋朝：尚意求韵

文同

何可一日无此君

古典主义的写实花鸟画在五代充分发展，从黄筌开始，晕染精致、颜色艳丽的画风深得宫廷画院的推崇。它的发展几乎贯穿整个宋代，成为宋画的特色之一，这跟宋朝的画院体制和皇家审美取向有很大关系。但是与此同时，我们也应该看到，工细晕染风格的花鸟从根本上缺少中国文化的支撑，这类艺术家也很难进入中国绘画舞台的中心，对于中国艺术大厦的搭建更多的是充当一种补充和辅助的作用。

以水墨为主的作品才是这个舞台真正的主角。对于水墨的认识，唐朝人已经达到了非常高的高度。比如张彦远在《历代名画记》中说："草木敷荣，

不待丹碌之采；云雪飘扬，不待铅粉而白。山不待空青而翠，凤不待五色而绛。是故运墨而五色具。"王维也在《画山水诀》中说"夫画道之中，水墨最为上"，还在自己的山水画中开始身体力行地表现水墨作品，创造出丰富的"破墨法"。在王维的提倡下，水墨山水走得很远，荆浩、关仝、董源、巨然、李成、范宽等人都紧随王维的脚步继续向前。

相比之下，花鸟的水墨化进展稍慢一步，但是以体现毛笔笔墨意趣的花鸟画风，也一直在顽强地发展，从徐熙开始，徐崇嗣、崔白等人都在写意的路上探索。

在众多花鸟画题材中，竹子的写意画风首先取得突破。

文人爱竹子在中国是有传统的。据《世说新语》记载，王徽之有一段时间在朋友的空宅借住，但是他要求侍从在院子里种竹子。有人不理解地问他，不过就是暂住一下，为什么还要这么大动干戈？王子猷啸咏良久，最后指着竹子说了一句流传千古的话："何可一日无此君！"

只有"何必见戴"的王徽之才有这样的雅兴，这句话被后世反复提及，奉为圭臬，从此，竹子在中国文化中的地位开始不断上升。唐朝白居易在《养竹记》里明确提出竹子有"本固、性直、心空、节贞"这些品格特征。

当然，竹子地位的上升也是渐进式的。杜甫写诗"新松恨不高千尺，恶竹应须斩万竿"，白居易在《琵琶行》里说"住近湓江地低湿，黄芦苦竹绕宅生"，竹子的形象在文化语境中也不完全是正面的。

这种情况到了五代、北宋才彻底转变。宋朝宰相李昉在《文苑英华》中总结了竹有"刚柔忠义"四德："劲本坚节，不受霜雪，刚也；绿叶凄凄，翠阴浮浮，柔也；虚心而直，无所隐蔽，忠也；不孤根以庭竦，必相依以擢秀，义也。"这些品格特征不断受到文人的重视，使咏竹、画竹成为文人向内修炼性情、向外追求理想的一种方式。墨竹也成为一个非常特殊的题材。到了后来，竹子更是跟"梅、兰、菊"搭上班子，号称"四君子"，一直到今天长盛不衰。

对竹子的认识转变也直接影响绘画的发展。根据一些史料记载，唐朝已经有人尝试画墨竹，如李隆基、王维等人。黄庭坚认为墨竹的源头可追溯到吴道子。

《宣和画谱》里"墨竹"条目下有 12 人，其中只有李颇是五代人，证明从五代开始才有真正的墨竹名家，那幅疑似五代徐熙作品的《雪竹图》画面也是以墨色为主的。《宣和画谱》里另外 11 位墨竹名家大部分出自北宋，可以推测，一直到北宋，墨竹艺术才真正成为一门独立的画科流行于文人士大夫之间。而文同是北宋画墨竹最有影响的一个。

文同，字与可，号石室先生或者笑笑先生。梓州永泰（今四川盐亭县）人。据文同村的《文氏族谱》记载：文同生于 1017 年，即北宋真宗天禧元年。后来文同的好友在他的墓志铭中写道："公幼志于学，不群，乡人异之，都官尝诲之曰：'吾世为德，尔其起家乎？'"说明文同从小就跟其他的小孩子不一样，其他的小孩子都上树掏鸟、下河捞鱼，只有文同每日读书，不怎么跟人一起玩。文同的父亲见到这种情况就感慨地说："我们家几代人积累德行，难道到你这一代要开始光耀门楣了吗？"

文同读书非常刻苦，他自己的诗文中经常描写读书的场景，比如"南窗展书卷，就暖读寒日"。甚至到了老年仍然勤奋不辍，他说自己"读书写字到三更，自肯辛勤比后生"。

努力的人往往不可阻挡，20 多岁的文同已经博览群书，而且各种书体的书法都写得很好。《宋史》里记载文同"善诗、文、篆、隶、行、草、飞白"。当时文彦博在成都当官，这位日后影响北宋朝政半个世纪、数次做宰相的大人物吸引了众多仰慕的人前去拜访，文同自然也在其中，他带上了自己的文章上门求见。文彦博看到这样的诗文书法，大为惊异，再加上是本家，于是对文同大加称赞："与可襟韵洒落，如晴云秋月，尘埃不到。"文同高洁的品格和清新的才气，就像晴云秋月一样，不惹尘埃。从此，文彦博四处为文同做宣传，推荐他的诗文。因为有了文彦博这个伯乐，青年文同一时间在蜀地名声大噪。

宋朝的科举分为州试、省试和殿试三级，庆历六年（1046），30 岁的文同参加梓州考试，以第一名的成绩通过。3 年后，又以进士第五名及第，从此开始了官宦生涯。

苏辙后来跟文同成了儿女亲家，他还写过一篇《墨竹赋》记录文同画墨竹的事情。文同在里面自述道："夫予之所好者道也，放乎竹矣。"意思是：

我追求的其实是道，只是投射到了竹子上面。这就跟《庖丁解牛》中庖丁的论述如出一辙："庖丁释刀对曰：'臣之所好者'道也，进乎技矣。"他们都强调了手头的事情之所以能做好，就是因为有更高的"道"作为指导原则。文同竹子画得好，因为本质上这是对于道的阐释和表达，属于"意识流"。

当然，长久的深入接触和了解竹子的特性，也是画好竹子的必要条件。文同本身也非常热爱竹子，他说："始予隐乎崇山之阳，庐乎修竹之林，视听漠然，无概乎予心，朝与竹为游，暮与竹为朋，饮食乎竹间，偃息乎竹阴，观竹之变也多矣。"

米芾在《画史》中还记录了一个文同画墨竹的细节："画竹叶以深墨为面，淡墨为背，自与可始。"明确说了用浓淡墨区分竹叶的正反面。这个细节的进步是文同首创，我们在他的《墨竹图》里也可看到这个特点。此外，很少见到文同画竹有什么技术性的描述。

有了"道"的指导、长期与竹为伴的经验，还有了画竹子的基本技法，文同的笔下终于出现了震撼人心的《墨竹图》，甚至北宋《宣和画谱》都忍不住赞叹："盖与可工于墨竹之画，非天资颖异而胸中有渭川千亩，气压十万丈夫，何以至于此哉？"如果文同不是天资聪颖，心中没有渭水边的千亩竹林，没有力压十万丈夫的气概，那是绝对画不出这样的墨竹的。

我们现在几乎找不到关于文同学画的记录，他画竹子主要是在一个文人小圈子内交流，最著名的交流对象就是苏轼。我们都知道，文同和苏轼兄弟以表兄弟相称，但是从一些资料来看，他们并不是很近的亲属关系，甚至有可能在1064年之前，也就是在文同48岁、苏轼29岁之前，两人都没有见过面。1064年，苏轼在凤翔做官，路过的文同第一次见到了自己这个远房的表弟，两人一见如故，展开了他们长达15年的友谊。

在艺术领域，苏轼一生中特别佩服的当世艺术家极少，蔡襄算是一个，文同算是另一个。苏轼在凤翔任职，他让人挖出一口水塘，称作东湖。文同来了，他们便在东湖边的竹林下吟诗论文、挥毫泼墨，文同画了自己擅长的墨竹送给苏轼，苏轼也写下了《石室先生画竹赞并序》。文同看后非常感动，因为当时并没有多少人真正懂他的画，于是他把苏轼视为知己，并且说："世无知我者，

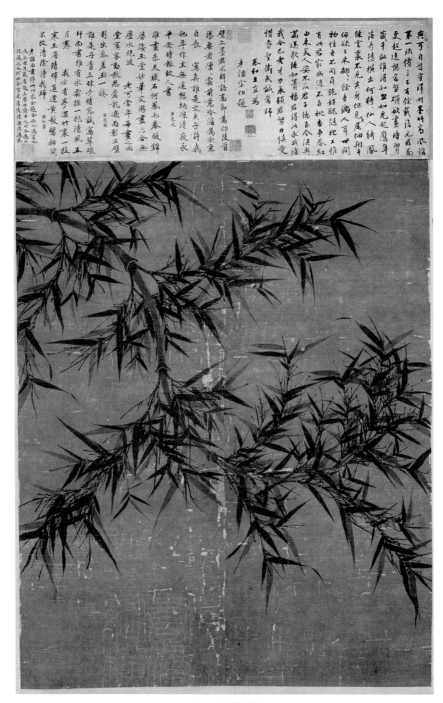

文同　《墨竹图》

惟子瞻一见识吾妙处。"两人把酒论画，相谈甚欢。

苏轼在《墨君堂记》里说："风雪凌厉以观其操，崖石荦确以致其节，得志，遂茂而不骄，不得志，瘁瘠而不辱。群居不倚，独立不惧。与可之于君，可谓得其情而尽其性矣。"苏轼认为，竹子在文同的笔下，品格与德行被表现得淋漓尽致。

这对表兄弟在文学和艺术上的切磋，给我们的感觉是文同一直在高谈阔论，而苏轼一直在心领神会地听，一边还不断地点头。每次文同问苏轼有何见解时，苏轼总是诚惶诚恐地回答："又见兄之作，但欲焚笔砚耳，何敢自露。"意思是看到表哥您的作品，我想把自己的笔墨纸砚都烧了，哪敢在您的面前露出来。

苏轼后来回忆，文同教他画竹子，竹子在一寸长的时候，所有的竹节都已经长好了，后面只是变长而已。所以要从整体上把握竹子，而不能过于拘泥局部。当时一些画竹子的人，一节一节地画、一叶一叶地描，画出来的哪里还是竹子。然后苏轼就说出了对中国艺术史和文化史都具有深远影响的话："故画竹必先得成竹于胸中，执笔熟视，乃见其所欲画者，急起从之，振笔直遂，以追其所见，如兔起鹘落，少纵则逝矣。"这也是"胸有成竹"这个成语的出处。文同主张画竹子时要先成竹在胸，然后迅速落笔完成，以捕捉电光石火间的灵感，不然就会稍纵即逝。

苏轼提出"士人画"的概念，以区别于普通画师。画画对于文人来说跟诗歌和书法一样，都是内在思想和情绪的表达。如果适合诗歌表达就用诗歌，如果适合书法表达就用书法，如果绘画适合就用绘画。比如他说文同画竹子是因为"诗不能尽，溢而为书，变而为画，皆诗之余"，所以绘画对于文人只是一种表达方式，并不是一种身份或者职业，就像当时也没人把诗人和书法家当成职业一样。

《宋史》里记载："同又善画竹，初不自贵重，四方之人持缣素请者，足相蹑于门。同厌之，投缣于地，骂曰：'吾将以为袜。'"开始时文同并不把自己画的竹子当回事，随便送人，但是其市场价格非常高，于是四方之人就拿着上好的绢上门求画，门都要挤破了。文同就很生气，把来人的绢直接

扔到地上，要用这些绢做袜子。后来文同不堪其扰，有一次他给苏轼写信说，最近可能很多做袜子的材料要集中到你那里了，因为"近语士大夫，吾墨竹一派，近在彭城，可往求之"。后面还附有一首诗，里面写了"拟将一段鹅溪绢，扫取寒梢万尺长"。苏轼看到信就开了个玩笑，说："要画一万尺的墨竹，一万尺折合绢二百五十匹，您先把绢给我送过来。"

因为文同并不卖画，送画也很慎重，所以他的墨竹传世极少。元朝天历元年（1328），两位鉴赏古画的大师汤垕和柯九思在京城相遇，两人互为知己，把自己的平生所学和所有关于绘画的见识毫无保留地相互交流。最终汤垕把这次交流的成果整理成一本书，叫作《画鉴》。汤垕在书中提道："文与可画竹，真者甚少，平生止见五本，伪者三十本。"他的朋友柯九思明显幸运一些，见到过十余件真迹，但是前提是在他见过数百件伪作之后。所以时至今日，只有台北故宫博物院所藏的《墨竹图》被认为是文同的原作，其余作品都有较大争议。

这幅《墨竹图》，有两个非常不同于前人所画竹子的特点：第一，这幅墨竹整体是倒垂卷曲式，这并不是常见的竹子形态，可能是文同特别喜欢的形式，因为我们见到柯九思临摹文同的墨竹，也是采用倒垂卷曲的姿态；第二，这幅画中的竹子不再双钩，而是用墨笔直接"写"出来的，竹叶正面用浓墨，背面用淡墨；细枝用浓墨，粗枝用淡墨。挥笔立就，毫不迟疑，每一笔下去，竹叶的正、侧、卷、伸都表现得非常自如。

竹子在文同的笔下，不再像前人作品那样整齐端庄，主干和侧枝互相勾连，竹叶的分布也不再整齐对称，而是沿着枝干潇洒恣意地生长。竹节处采用自然留白的技法表达，显得比较随意。

在文同看来，画竹子仅仅表现形似是不够的，还要体现出生命感。他大胆地抛弃了刻板精细的工笔画风，最大限度地发挥了笔墨的作用，就是要充分表达出生命的潇洒和恣意。

时间到了元丰元年（1078），朝廷派义同担任湖州知州。第二年年初，即1079年，文同一行人行至陈州宛丘驿，他突然不让走了，住在馆舍，沐浴更衣，穿上最正式的衣服，正坐而卒，终年62岁。

文同对后世最大的影响还是墨竹，由于他临终前是去湖州赴任，所以其追随者被后世称为"湖州竹派"，一直到元朝还有较大影响。元代四家之一的吴镇也是画竹名家，他特别推崇文同"独文湖州挺天纵之才，比生知之圣，笔如神助，妙合天成，驰骋于法度之中，逍遥于尘垢之外"。吴镇认为，古今画墨竹没有匠气的，只有文同一人。

在中国绘画史上，文同是第一位因为画墨竹而获得广泛影响的艺术家，他最大限度地发挥了笔和墨的作用，创造性地绘出了竹子的神韵，甚至间接引领了湖州竹派，影响千年。

我们在文同的墨竹中看到了书法用笔的先声，他更加强调笔墨在绘画中的作用，就像语言是思想的外衣一样，笔墨也是中国绘画的外衣，文人画的气息已经出现。以文同为节点，中国的文人绘画很少再谈论描型，通常都是通过对自然事物的描摹，来诠释和寻找自己的内心，向外发现自然，向内发现自我，并且在自然和自我之间，更加倾向自我的感受。

第十四章

王诜（上）

惊艳世人的朋友圈

　　我们说过，有了唐末五代武将不断造反的前车之鉴，重文轻武的策略便成了宋朝的大政方针，再加上宽松的科举制度，宋朝读书人的数量迅速膨胀。在中国古代知识分子数量这件事上，如果宋朝说自己是第二，那没有人敢称第一。在汴梁城（今河南省开封市），众多顶尖的文人经常在一起聚会，他们斗茶饮酒、吟诗填词、挥毫作画，自然而然形成了一些小圈子。

　　这些圈子中，总有一些人充当组织者，虽然他们可能不具备顶级的社会影响力，但是通常有地位、有热忱，也有人格魅力，他们是这些圈子的真正核心。王诜就是这样一位核心人物，更难得的是，通过在这个圈子里交流，王诜最终

从一个票友，变成了一位真正的画家，这就是人们说的：与谁结伴同行，比去哪里更重要。

王诜大约出生在 1048 年，主要活动在北宋中期，字晋卿，山西太原人。他的祖上可以追溯到北宋开国大将王全斌。在后唐李存勖最后的时间里，只有王全斌和符彦卿等数十人陪在身边战斗，直到李存勖身中流矢而亡，王全斌等人把李存勖送到绛霄殿，痛哭而去。忠诚是一个好品质，王全斌后来也是北宋攻取四川的主帅，王诜的爷爷王凯也是对抗西夏的名将。

毫无疑问，王诜是含着金钥匙出生的贵族子弟，但是了解了我们前面讲述的欧阳询、王维、李煜、颜真卿等人的身世，就会明白：人生漫长，沧海桑田，一个耀眼的开始并不注定会有一个完美的结局，甚至都不能保证有一个平安顺遂的过程，王诜的人生也是一样。

出生在武将世家，按道理说王诜应该追随他的祖辈们跨马征杀，去兵行诡道中较量，去血雨腥风中厮杀，去听那战马号角的悲鸣，去看那铁枪黄沙的苍凉。然而，从王诜小时候开始，人们就确定他不是一块打仗的料，拿起书本的王诜就像他的那些拿起铁枪的先辈一样，所向无敌。王诜天资聪敏，读书过目不忘，不但诗文书法无所不能，连琴棋笙乐也都样样在行。宋朝以文臣治武将，也许此时的老将军王凯心中是非常满意的。

王诜交往的人也都是一些"老师宿儒"。他曾经带着自己的文章拜见当时的翰林学士郑獬，郑獬看过王诜的文章不禁赞叹："子所为文，落笔有奇语，异日必有成耳。"郑獬是状元出身，看文章的眼力自然是不会错的，他说将来王诜能有出息，那一定会有出息。

靠着家族的关系，王诜慢慢做到了左卫将军，作为一支潜力股和一颗政治新星，他的声誉日隆，引起很多人的关注，其中就包括宋神宗赵顼，作为同龄人，他也早就听过神童王诜的故事。

时间到了熙宁二年（1069），22 岁的王诜迎来了一个命运转折点。赵顼决定把自己的妹妹蜀国大长公主嫁给他。此刻的王诜或许还有些欣喜，攀龙附凤在当时也不是人人都有机会的，但是如果王诜预见到他与公主婚后的生活，以及这桩婚事对他人生的影响，我想他当时绝不会答应！

婚礼从七月十二日进行到二十四日，天气带着初秋的凉意，整个汴梁城格外热闹，阳光洒向东京的每一片树叶和每一块屋瓦，似乎要让这个城市变得更加流光溢彩。作为贵公子的王诜从来都不缺少周围人恭维的笑容，但是自从获得了"驸马都尉"的头衔，成为皇亲国戚，他明显地感觉到，那些人的笑容也许仍然虚假，但是"含糖量"明显提高。

当然，蜀国公主带来的也不只是名分，实在的东西也不少，陪嫁的锦衣玉帛自不必说，神宗赵顼还额外送了一座豪宅。其建筑规格非常高，为了建造这座豪宅的池塘，竟然引了皇宫金明池的水，可知王诜的新家跟皇宫挨着，这就为后面他给苏轼打探消息的事情埋下了伏笔。

王诜不得不承认，他从这次婚姻中获得了太多，一个身为公主的妻子、一块驸马都尉的金字招牌，还有一份相当丰厚的家业。但是，有一个核心的问题似乎从来没有人提出过，王诜也没有想过要回答，那就是有爱情吗？或许眼下这个问题还不重要，但是当新鲜感过了、虚荣心麻木了、豪宅住腻了，这个问题迟早会浮出水面，那将成为一场危机到来的引信。

苏轼在《宝绘堂记》中说："驸马都尉王君晋卿虽在戚里，而其被服礼义，学问诗书，常与寒士角（交）。"虽然王诜贵为皇亲国戚，但是平时总是跟那些以诗书学问见长的寒士们交往。

王诜的豪宅又称作西园，慢慢变成了顶级文人的聚会首选地，盛唐的文人们是在"岐王宅里寻常见，崔九堂前几度闻"。王诜也成了宋朝的"岐王"和"崔九"。作为一个真正的文艺青年，王诜为这个圈子设定了标准，看的不是身份职位，也不是财富地位，而是学识修养。

王诜以诗词书画为桥梁搭建起来的这个朋友圈，参与的都是顶级的文人和艺术家，如苏轼、黄庭坚、米芾、蔡襄、秦观等。据说李公麟是很清高的，号称不游权贵门，但是也常常是王诜的座上宾，因为在这个圈子里，没有权贵的霸气和豪气，只有文人的意气和才气。李公麟还绘制了一幅著名的《西园雅集图》，米芾也写了一篇《西园雅集图记》，描绘了16个人的姿态。李公麟原画已经不知去向，但是这个文人聚会的题材却被后世画家反复描绘，我们今天能看到疑似马远、刘松年、赵孟頫和仇英等人的《西园雅集图》，画得都非常好，不过这些作品的创

赵孟頫款 《西园雅集图》

作年代整体偏晚，可能都出自明朝仇英及其同时代的画家。

除了上述这些人，还有一个人经常出入王诜的府邸，那就是端王，即后来的宋徽宗赵佶。王诜跟苏轼、赵佶的关系非比寻常，甚至有一种江湖义气的感觉。

王诜在他豪宅的东边建造了一座宝绘堂，用以收藏搜集到的书画作品。他是个收藏书画成癖的人，只要看到喜欢的作品，绝不吝惜钱财。如果对方不肯出让，也一定要千方百计地得到。米芾在《画史》中就记载了很多件关于王诜借东西不还的事情：“余收易元吉逸色笔，作声如真，上一鹡鸰活动，晋卿借去不归。又苏轼子瞻作墨竹，从地一直起至顶，吾自湖南从事过黄州初见公，酒酣曰：‘君贴此纸壁上，观音纸也。’即起作两只竹、一枯树、一怪石见与。后晋卿借去不还。”

还有更著名的一件，在刻本《快雪时晴帖》的后面，有米芾的一段跋文：“一日，驸马都尉王晋卿借观，求之不与，已乃翦去国老署及子美跋，着于模本，乃见还。”王诜借了米芾收藏的王羲之《快雪时晴帖》，打算继续耍赖不还，可是这个书法作品太重要了，米芾就天天去讨要，最终王诜实在没办法就把上面杜甫等名人的题跋裁剪去，装裱到一个临摹本上，也就是做了一个高仿品，才最终把原件还给了米芾。可见王诜对于书画的痴迷程度，甚至有点不顾形象、不择手段。

蔡京的四儿子蔡绦写的一本书《铁围山丛谈》，里面记录了这样一件事：王诜家藏有一幅徐熙的《蜀葵图》，但是这幅画历史上是被割开的，王诜家只有半幅，所以他经常感慨这件事情不圆满，心里觉得不舒服。端王赵佶听说了，便四处求访，终于得到另外半幅，于是就要借王诜手中的那半幅。王诜以为端王想要据为己有，虽然不愿意，但还是送过去了。谁知赵佶拿到后，把两个半幅重新裱成一卷送给王诜，王诜喜出望外，大为感动。端王赵佶的豪气和雅量也一时传为美谈。

历史上有一个人，见证了王诜、苏轼和赵佶三个人的关系，他就是高俅。看过《水浒传》的人都知道高俅是个坏人，具体理由就是他的地痞无赖干儿子高衙内，抢了豹子头林冲的媳妇。历史上的高俅有没有十恶不赦的干儿子有待考证，但是高俅本人干的坏事也实在没辜负他的恶名。作为太尉的高俅贪污受

刘松年（传）　《西园雅集图》

王诜（传）　《溪山秋霁图》

贿、抢人田产，还把国家出钱养的禁军变成了自己的高氏工程队兼装修公司，在汴梁城大兴土木搞建设。

　　禁军的战斗力原本就低下，自从高俅当上太尉，在繁华的东京街头，禁军大兵们在其带领下威风凛凛。禁军的性质彻底变了，所以后来面对金国人才会不堪一击。

　　南宋史学家王明清在其笔记著作《挥麈录》中记载：在成为那个万人唾骂的高太尉前，高俅仅仅是一个伴当。伴当是一个笼统的称呼，工作内容并不固定，主人忙的时候就帮忙，主人闲的时候就帮闲，主人作恶的时候就帮凶。高俅就是一个聪明灵光、为人乖巧的伴当，据说还写得一手好字。有这些过硬的基本素质只能预示他有出人头地的可能，但是，要想真正飞黄腾达还要有一定的运气，跟对人很重要。而高俅运气就不错，他跟的人就是大名鼎鼎的苏东坡。苏轼也是爱才的人，知道这个年轻人将来可能前途无量，跟着自己怕耽误了

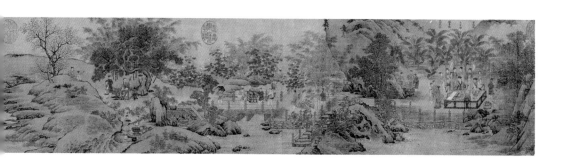

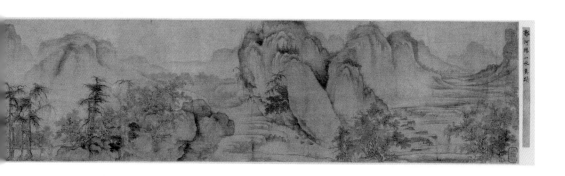

人家，于是他就把这个机灵的伴当推荐给了王诜。我想如果东坡先生读过《水浒传》，绝不会做出这么草率的决定，只恨比施耐庵早生200年。

高俅来到王诜的家里，继续担任伴当。当时王诜担任枢密都承旨，有一天在宫里等候上朝，一阵风吹过，吹乱了赵佶的头发。赵佶是爱美的人，但是伸手一摸腰间，没带篦刀（古代的梳子），就问旁边的王诜："今日偶忘记带篦刀子来，欲假以掠鬓，可乎？"王诜从腰间取出递给赵佶，赵佶一看，眼前一亮，这个篦刀样式新颖可爱，非常喜欢。王诜就说："我做了两个，还有一个没用呢，一会儿叫人给你送过去。"其实王诜可能只有一个，如果当场送，估计赵佶不好意思要。除了书画，这些东西王诜送人都不当回事。

当天晚上，高俅就带着篦刀来到端王府，赶上赵佶正在跟人蹴鞠，高俅在旁边一边看一边等，原文说高俅的表情是"睥睨不已"，就是斜着眼，满脸的看不上。赵佶看见就问他："你会踢吗？上来试试。"结果高俅一上来

就踢得特别好。爱玩的碰上会玩的，赵佶乐开了花，马上叫过一个手下，说："你去给都尉带个话，篦刀的事情谢了，另外送篦刀的人我也一并留下了。"从此高俅飞黄腾达。他坏事虽然没少干，但是因为没有被列入六贼之列，最终还机缘巧合得了善终，死在靖康之变的前一年。

这就是王诜、苏轼、赵佶和高俅之间的关系，用不分彼此来形容或许也不夸张。比如苏轼在最危急的时刻，是王诜在宫里打探的情报，通过苏辙传递出来。后来苏轼一再被贬，他的家人总能得到高俅的照顾。王诜后来被弃用，赵佶上位后将其重新安排。虽然各自有善恶，但是也不能不说，他们都没有背叛当初的友情。这在互相利用、朝秦暮楚的官场是比较难得的。

在王诜的众多朋友中，他与苏轼最为交好，也为苏轼付出最多。根据《宋会要辑稿》和《续资治通鉴长编》等史料零星的记载，元丰二年（1079），苏轼陷入中国历史上一次著名的文字狱"乌台诗案"，具体过程我们在苏轼的部分会细讲，最终处理的结果是苏轼被贬黄州。同时，几乎北宋半个文坛的人都被牵连，其中张方平等人被罚铜30斤，司马光、范镇等人被罚铜20斤，苏辙、王巩被发配贬官。但是所受牵连最严重的就是王诜，几乎被削去包括驸马都尉在内的一切官职，理由是他在调查时故意包庇苏轼，不及时交出苏轼的诗文，还利用自己的身份把宫内机密泄露给苏轼。可以看出，王诜为了苏轼，已经做出了他能做的全部。

王诜被贬后，他的妻子蜀国公主大病不起。听说妹妹病了，神宗赵顼赶紧跑过来看，发现真是病得很严重了，就问妹妹有什么要求。这个时候蜀国公主只提了一个要求"复诜官而已"。神宗心疼妹妹，也是希望妹妹尽快好起来，就下令将王诜升任庆州刺史，并且可以回京。之后又因故被流放了。

丢了驸马的身份、失去重要的官爵，对于王诜来说，未尝也不是一种解脱，曾经的浪荡公子即将蜕变成一位真正的画家，他将用那空灵精致的山水来证明，只要他愿意，就可以成为中国绘画史上第一排的艺术家。

王诜即将要开始新的生活，站在远离汴梁城的均州大地上，王诜唱道："钟送黄昏鸡报晓。昏晓相催，世事何时了。万恨千愁人自老。春来依旧生芳草。忙处人多闲处少。闲处光阴，几个人知道。独上高楼云渺渺。天涯一点青山小。"

第十五章

王诜（下）

聊将戏墨忘余年

　　一般来说，艺术有一个总体的规律：那些开宗立派的人总能比追随者吸引更多的眼球。但是中国艺术对于追随者也有特殊的包容，即便他们没有技法和观念上的重大突破，只要能够创作出震撼人心的作品，同样能够得到关注的目光和喝彩的掌声，像张择端、王希孟、赵伯驹等很多人都不是开宗立派的人物，但是他们的《清明上河图》《千里江山图》和《江山秋色图》却带给我们更多也更具体的感动。王诜就是这样一位在前人基础上将艺术发扬光大的艺术家。

　　北宋元丰三年（1080）七月，33岁的王诜因为乳母告发被贬均州（今湖北均县），从这一刻起，他失去了无上尊崇，也失去了大好前程。有人说上天

的残忍不是让你一出生就一贫如洗，而是把这世间所有的荣耀、幸福和财富都给你，然后再从你身边一一夺走，没有多少人能够承受这种打击。

王诜收藏了大量的古画，《宣和画谱》记载，他经常把这些古画挂在家中墙壁上观赏，说"要像宗炳一样澄怀观道，卧游山水"，山水画在他看来早已经无比熟悉。但是，作为一个长安公子哥，那时是身在富贵岸，遥望彼岸花。要想突破成为一位真正的艺术家，王诜需要的是真实的、自我的、不经人转述的现场感受。从一个艺术家成长的角度来讲，到真正的山水中去身临其境地体验，对于王诜来说是一种幸运。但是人生就是这样，没有十全十美，也没有不劳而获，想拥有任何东西都必须付出代价，被贬官就是王诜必须付出的代价，他也慢慢懂得了这个道理。

所以对于这次被贬，《宣和画谱》对王诜的评价是："然诜能奉诏以自新，虽牢落中独以读书自娱。其风流蕴藉，真有王、谢家风气。"即使身处逆境仍然能以读书自娱，就像王、谢家的人物那样风流倜傥，这就是王诜。

王诜水墨版《烟江叠嶂图》的跋文里，有跟苏轼唱和的诗，其中介绍了他在这段时间的心路历程：一开始是各种不适应，手足无措，度日如年。"平生未省山水窟，一朝身到心茫然。长安日远那复见，掘地宁知能及泉。几年漂泊汉江上，东流不舍悲长川。"但是也慢慢地开始适应。当他走进真山水中时，可以看到山的巍峨，可以摸到水的清凉，可以闻到雾的苍茫，他感到大开眼界。

王诜对艺术、世界和自己都有了更深刻的理解。他脱胎换骨，开始欣赏山水的美——"山重水远景无尽，翠幕金屏开目前。晴云幕幕晓笼岫，碧嶂溶溶春接天"。后来，王诜拿起笔，开始写生，开始创作，画出他眼中的山水，也画出他心中的世界。"四时为我供画本，巧自增损娬与妍。心匠构尽远江意，笔锋耕偏西山田。苍颜华发何所遣，聊将戏墨忘余年"。最后王诜越发投入和忘我，陶醉在山水之中，也陶醉在笔墨之间，恍惚间，他甚至觉得自己就是200多年前的王维。因为王维写过一首《答裴迪辋口遇雨忆终南山之作》，于是王诜写道："爱诗好画本天性，辋口先生疑宿缘。会当别写一匹烟霞境，更应消得玉堂醉笔挥长篇。"

后来南宋文学家楼钥在王诜的《江山秋晚图》跋语中这样评价王诜："若

丹青非亲见景物，则难为工……不有南州之行，宁能写浩然词意耶？"被贬到荒凉之地，对王诜的身体和名声而言是挫折和打击，但是，对他的心灵和精神而言却是丰富和滋养。从此，王诜的画艺才真正地登堂入室，画出了恍如仙境又充满人间烟火的山水。

作品形式上，王诜极少画职业画家那些大幅作品，他的画多是可以把玩的手卷。作为一位大收藏家，王诜的眼界很广，也从众多的山水画家身上汲取了营养，但是对王诜影响最大的两个人，一个是画青绿山水的李思训，一个是画水墨寒林的李成。如今传世的两幅王诜的《烟江叠嶂图》，都收藏在上海博物馆，分别代表这两种风格。

青绿版《烟江叠嶂图》，绢本设色，纵 45.2 厘米，横 166 厘米，上有瘦金体题签，可能进过北宋内府，但是并不确定。现在有些人看到瘦金体就认为是赵佶写的，这是典型的经验主义。事实上，瘦金体是比较容易模仿的，历史上模仿的人也不在少数，不能一见到瘦金体就断定是赵佶手笔。

这幅画的最大特点就是空旷，开头是一小块江岸，岸上画有一棵小柳树，水岸交界处长满了芦苇。再往前去就是水面的留白，画面中大概三分之二的空间留白，中间只有两条小渔船，其余大面积的留白代表烟波浩渺的水岸，到后面三分之一处才出现重峦叠嶂的山峰。随着文人画时代的到来，中国山水画的留白比例变得更大。这在哲学层面可以追溯到道家的"无"和佛家的"空"等理念，后来南宋所谓"马一角""夏半边"都是留白理念的体现。落实到绘画上便是"计白当黑"，后来清朝人讲只知有画处是画，不知无画处也是画，说的就是中国人画画留白都是经过设计的，画家的水平是否进入化境，其留白的能力是非常重要的一个因素。

画家留白需要有把握画面气韵的能力和技巧。手卷在古代的翘头案上是边展边收地看，并不是像今天在博物馆里整体展开了看，所以画面留白的长度通常不能超过两个翘头案之间的距离，不然就会造成在观摩的过程中突然出现一段空白，空空如也，这就对画面气韵造成了破坏。王诜这幅青绿版《烟江叠嶂图》的留白近 1 米，已经接近留白的极限。

画面最左边的群山是王诜刻画的重点，在烟雾缭绕中，远近几座山层峦叠

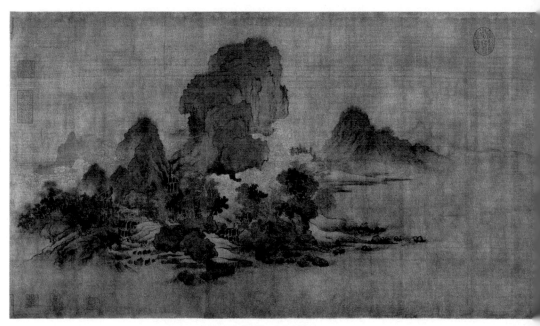

王诜 《烟江叠嶂图》（青绿版）

嶂，山上草木葱郁。山石和云气都被细心地勾勒，尤其山石的皴法不像董源、巨然、范宽那样个性鲜明、程式化明显。王诜的皴法比较工细，因山势起伏顿挫，用笔以中锋为主，非常谨慎，所以山石显得更加真实。最后罩染石青石绿，画面效果虽是延续李思训的青绿山水风格，但是勾皴擦染点明显体现了自五代以来的北方画家的技术特点。

上海博物馆收藏的另一幅《烟江叠嶂图》，绢本水墨，纵 26 厘米，横 138.5 厘米。除了画面内容，值得我们关注的还有苏轼与王诜在后面跋文中各题的两首诗。苏轼在跋文中说"中有百道飞来泉"，但是我们在这幅画中并没有看到。有两种可能：第一，这幅画曾经破损或者被人裁剪过；第二，这幅画根本就是假的，跋文是从别处裁剪来装裱上去的。如果真有人找了一幅假画拼接，其意境应该跟跋文相互对应，不然也显得太粗糙了，对不住苏轼和王诜两

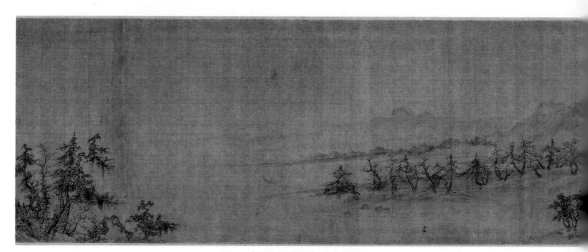

王诜　《烟江叠嶂图》（水墨版）

人的书法。另外画面开头处破损比较严重，所以历史上曾经被裁剪去一部分的可能性较大，可以认为这幅画比较可靠。

这幅水墨版《烟江叠嶂图》，打开就是一片辽阔荒寒的深秋景象，明显学自李成，用墨很淡，更添几分肃杀的气氛。由于开头部分已被裁剪掉，我们现在看到的开头是一群拔地而起的高山，高处云雾在其间穿插。画面下方有几间茅草屋，再往前有路上的几个行人，前面有一座小桥，应该就是苏轼说的"小桥野店依山前"的"野店"和"小桥"。过了小桥之后山势变得平缓，逐渐出现水面，远山也彻底消失。最终，画的结尾处再次出现一个小土坡，几棵遒劲苍老的树在弯弯曲曲地努力向上生长。这幅画整体气象萧疏的氛围学自李成，但是树的画法学自郭熙的蟹爪枝，出枝的技法还略显稚嫩，应该是比较早的作品。跋文是元祐三年，即 1088 年。

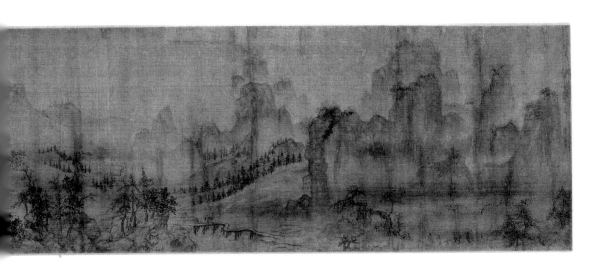

王诜先后在均州待了 4 年时间，元丰七年（1084），37 岁的王诜又被安置到颍州。元丰八年五月，神宗赵顼去世，宋哲宗赵煦继位。赵煦年仅 10 岁，由其祖母高太后临朝听政，起用旧派首领司马光为相，凡因不满新法被贬的人都被召回朝。王诜也被赦免允许回京城居住，从元丰三年（1080）被贬到元丰八年（1085）被召回朝，王诜被贬长达 6 年。

虽然都是被贬官，但要是认为王诜过的也是和苏轼一样的日子，那就有些想当然了。比起苏轼、苏辙这样的新晋士大夫，王诜可是家境殷实、家族关系网盘根错节。另外一个细节也容易被忽视，就是王诜被贬并没有查抄没收个人资产的记录，也就是说他从来不缺钱花。苏轼每个月花的都是工资，但是王诜可能经常会忘记还有工资这回事，公家给的这点儿钱也就是请朋友吃吃饭、喝喝酒的零花钱。

不缺钱的王诜对自己的文房用具自然也十分讲究，比如苏轼就说过王诜会在墨中加入丹砂和金粉，最后制成的墨块论重量算，跟黄金价格差不多。"王晋卿造墨用黄金丹砂，墨成，价与金等"。元祐三年（1088），王诜送给苏轼 26 个墨丸，分成十几个品类。但是苏轼比较豪放，没有王诜那么精细讲究，把这些不同品类的墨搅拌在一起用，号称雪堂义墨。

关于王诜把金粉加入墨中的传言应该是真的，因为我们从《渔村小雪图》中的树枝和芦苇上，可以看到王诜使用金粉的影子。在台北故宫博物院还有另一个版本的《渔村小雪图》，上面加金粉的做法更明显。

经过 6 年的磨砺和体验，王诜终于迎来了艺术的巅峰时代。传世的作品中，北京故宫博物院藏的《渔村小雪图》毫无疑问是他的代表作。这幅画在 2020 年的北京故宫苏轼大展上展出过，是在场所有艺术品中最值得看的一幅作品，但是因为单独放置在角落，容易被很多人忽略，我当时从头到尾反复看了不下 10 遍。

《渔村小雪图》绢本水墨，纵 44.4 厘米，横 219.7 厘米。画面描绘的是山间水岸雪后初晴的风光，千里江山尽收于尺幅之间。山石、树木、渔船、人物，皆有法度，严格遵循了"丈山尺树，寸马分人"的标准。

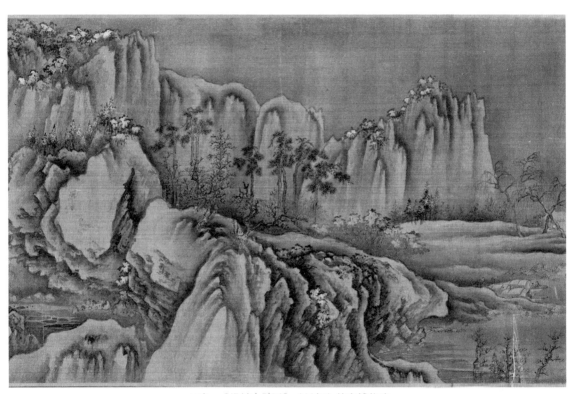

土诜 《渔村小雪图》（局部）故宫博物院

画面前有疑似赵佶"王诜渔村小雪"的题签，"王"字已经破损，下面有疑似赵佶的龙形印章。这幅画由捕鱼和携琴访友两部分构成，画面展开是一个山坳，山坳中间是一个水塘，水塘周围有一些人家，甚至还有挂着幌子的酒家。几条渔船停泊在江中，有人垂钓，还有一些渔民在雪后的江中捕鱼。

画中山势清秀雅致，山头和山脚长满松树、柳树和其他杂树。巨大的松树遒劲苍老，低垂的柳树略带妩媚，还有一些鹿角枝和蟹爪枝都画得非常有力量。

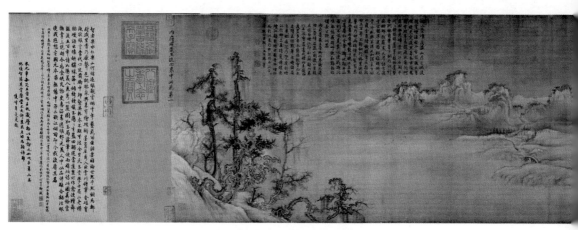

王诜　《渔村小雪图》故宫博物院

很多画面中的基本元素都学自李成，但是在王诜的安排下，画面没有平远寒林的肃杀，反而有静谧和谐的温馨。

　　这幅画的场景跟赵干的《江行初雪图》是完全一致的题材。但是在赵干的笔下，北风凛冽、雪花飞舞、树枝摇曳、芦苇倾斜，水中的渔民赤脚劳作，岸上的行人瑟瑟发抖，自然环境的恶劣和凄美都不加掩饰地展现在我们的面前。赵干对雪景的刻画是沉浸体验式的，《江行初雪图》是写实主义的作品。

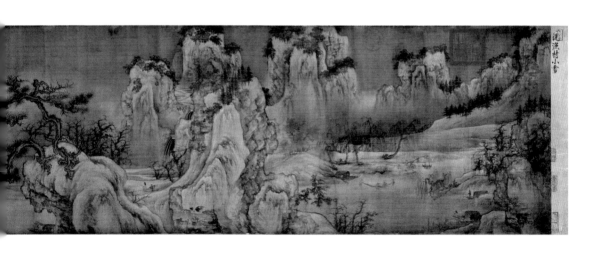

但是在王诜的《渔村小雪图》中，同样是冬日雪后的捕鱼场景，这里的渔夫们显得优雅从容、不紧不慢，王诜忽略了那些能够体现人间疾苦的细节，而注重描绘一派山水田园的风光。王诜对于雪景的刻画是远观欣赏式的，《渔村小雪图》是浪漫主义的作品。

这就是一个文艺青年和一个贵公子眼中山水的区别。就像陶渊明的田园诗是现实体验者的视角，而王维的田园诗则是浪漫观察者的视角；或者像施耐庵下笔就是江湖的草莽气，而曹雪芹下笔就是上流的富贵风。不同的艺术家站在不同的视角，看到的世界自然是不一样的。

越过画面中间的高山，进入第二处场景：一主一仆，携琴访友。老者在前面策杖前行，童子在后面抱琴跟随，这个组合几乎变成了同类山水题材的制式。高处的泉水成瀑布顺流而下，汇集到后面大片的水域中。对比周遭的山石和瀑布，人走在其中显得非常渺小。越过巨大的岩石和松树，这对主仆的路一直通向远方，一处关隘预示着后面是另一番世界。

在长着两棵巨大松树的山崖下面，一条小船停在水边，船篷里两人正在促膝长谈。前面还是辽阔的水面，画面的终点消失于一处坡岸。这幅画与王诜水墨版《烟江叠嶂图》的结尾处几乎一致，坡岸的角度、树木的造型几乎一模一样，证明王诜一高兴，连自己的画都抄。

要特别注意结尾处有一棵树卧倒在水中，曲折盘桓，就像一条龙一样，所以苏轼说王诜画："丑石半蹲山下虎，长松倒卧水中龙。试君眼力看多少，数到云峰第几重。"（《题王晋卿画》）这首诗的后两句提醒我们，王诜擅长画多头重叠的山峰，可能也受到了燕文贵的影响，之前提到的疑似燕文贵的《茂林远岫图》和《江山观楼图》都是这种风格。我们现在把燕文贵的《茂林远岫图》《江山楼观图》跟王诜的《渔村小雪图》放在一起，就会发现，它们的山头处理方式如出一辙。

王诜可以做到在一幅画中有王维、李成、赵干、燕文贵的影子，但是放在一起并没有任何突兀。见多识广的王诜就是这样广泛地学习诸家，最终融会贯通。

《渔村小雪图》最初见于《宣和画谱》中的记载，后来在历史中消失，直

到明末再次在北京现身。清朝的时候被年羹尧收藏，年羹尧在后面题跋写道："米元章每笑王晋卿，多收藏赝物，以宋论之，如此手笔，上具绝顶智慧，其赏鉴当不大谬，岂米老好为癫语耶。"年羹尧说米芾常常嘲笑王诜收藏了很多赝品，但是王诜本身有这样的艺术造诣，眼光绝不会低，米芾说的怕是些疯话。

事实上跟米芾一样，王诜不但眼光极高，而且本身就是作假的高手。王诜经常用双钩、裁剪印章跋文等手段来作假，米芾经常深受其害。也正是因为历史上有王诜、米芾这些顶尖的行家参与作假，才使得很多书画作品真假难辨。

回到京城的第二年，即宋哲宗元祐元年（1086），39 岁的王诜恢复了驸马都尉称号，授登州刺史。从此，王诜又开始了贵公子的生活，他不但画山水，还涉猎墨竹和花鸟，其中墨竹学文同，画得也很见功力。明代李濂所撰《汴京遗迹志》记载："相国寺有石刻：苏子瞻、子由、孙子发、秦少游同来观晋卿墨竹，申先生亦来。元祐三年（1088）八月五日。"但是王诜画最多，对后世影响最大的还是山水画。

时间到了元符三年（1100）正月，这一年王诜 53 岁，哲宗赵煦驾崩，端王赵佶得以成为我们熟悉的宋徽宗。多年不得志的王诜也终于咸鱼翻身。建中靖国元年（1101），54 岁的王诜与尚书右丞范纯礼（范仲淹的三儿子）一同出使辽国。之后王诜便消失在历史的记载中，个别学者推测，王诜最迟的去世时间是政和七年（1117），即靖康之变的 10 年前，他应该得到了善终。

作为艺术家，王诜丰富和光大了文人山水的境界，这对中国绘画艺术的发展是有很大贡献的。《宣和画谱》中记载："写烟江远壑、柳溪渔浦、晴岚绝涧、寒林幽谷、桃溪苇村，皆词人墨卿难状之景，而诜落笔思致，遂将到古人超轶处……如诜者非胸中自有丘壑，其能至此哉。"这是对王诜山水画的肯定。

但是王诜更大的贡献还是他对艺术家的支持、对艺术品的收藏、对艺术活动的组织，在王诜以及很多人的努力下，艺术交流成为一种社会风尚。中国历史上李世民、赵佶、倪瓒、张伯驹、袁克文等都是这样的人。他们贡献有大小，但是作用是一样的，在他们的带动下，更多人参与进来，创作出更好的作品。

王诜令人敬佩的还有他对朋友的义气。王诜被贬 6 年后，苏轼也回到朝廷，他们再次相见。苏轼在《和王晋卿·并叙》中写道："元丰二年（1079），

予得罪贬黄冈，而晋卿亦坐累远谪，不相闻者七年。予既召用，晋卿亦还朝，相见殿门外。感叹之余，作诗相属，托物悲慨，厄穷而不怨，泰而不骄。怜其贵公子有志如此，故次其韵。"虽然被牵连，但是7年后见到苏轼，王诜没有半句怨言。作为贵公子，王诜的风流倜傥让苏轼敬重。

　　这就是王诜对待朋友的方式。在王诜的眼里，真正的朋友不需要千恩万谢，不需要感恩戴德。有的是风雨同舟的承诺、赴汤蹈火的勇气、两肋插刀的无畏、休戚与共的担当、共同进退的潇洒、奋不顾身的决心。对于苏轼，王诜做得也许还不足够好，但是他做得已经足够多了。

第十六章

李公麟（上）
不惟画肉兼画骨

　　李公麟是一位杰出的画家，这在北宋就是人们的共识。北宋《宣和画谱》中记录的画家都有一个简介，介绍艺术家的生平。轮到李公麟，简介的长度达到别人的五六倍，并且总结道："考公麟平生所长，其文章则有建安风格，书体则如晋宋间人，画则追顾、陆，至于辨钟鼎古器，博闻强识，当世无与伦比。"李公麟文章像建安七子，书法像南朝四家，绘画直追顾恺之、陆探微，说起古董收藏和学问，更是当世无与伦比。最后还强调，就是担心后人不知道李公麟有多么伟大，所以才写这么多。因为李公麟的官位一直很低，怕他被淹没在历史的洪流之中，或者以为他仅仅是一个画家。

虽然李公麟官职很低，但是元朝在修撰《宋史》的时候还是给他安排了一篇传记，里面还介绍了他鉴赏古董的能力，说他"多识奇字"，是一个古文字学家，夏商以来的"钟、鼎、尊、彝"只要拿到他的面前，就能马上定出先后次序。当时有一个叫段义的人得到了一枚古代玉玺，朝廷上人们七嘴八舌，都不能辨识。这个时候李公麟说："秦朝的玉玺用的都是蓝田玉，这枚玉玺是青色，玉质坚硬，就是蓝田玉。上面刻的是鸟虫文'帝王受命之符'，而且雕法精绝，应该是出自李斯的手笔。"大家听了莫不叹服。

诗文、书法和古董鉴别方面的造诣说明了李公麟的综合修养，但是让李公麟真正名扬天下的还是他的绘画。目前我们找到对李公麟介绍比较多的资料主要是北宋《宣和画谱》和南宋邓椿的《画继》。邓椿对李公麟也是推崇备至，提到李公麟平时主要精力用于搞收藏，"圭璧宝玩，森然满家"，空余出精力才留意书画。由于才华横溢，一出手就盖过世人，所以当时的士大夫们都赞扬李公麟，说他"鞍马愈于韩干，佛像追吴道玄，山水似李思训，人物似韩滉"。只有把韩干、吴道子、李思训和韩滉组合在一起，才能跟北宋人眼中的李公麟一较高下。

李公麟，字伯时，大概生于1049年，家乡在舒州（今安徽桐城）。他家北面有一座龙眠山，晚年他回到了龙眠山居住，所以自号龙眠居士。史书上一般称其为李伯时，或者李龙眠。李公麟出身不错，不但生在书香门第，其家族还是当地的世家大族，据说是南唐李氏的后裔，所以他从小受到了很好的教育。

李公麟的父亲李虚一虽然没有考到功名，但是也被推举为贤良方正科，担任过大理寺丞。李老爹工作勤勤恳恳，杜绝不良嗜好，除了教育儿子，唯一的爱好就是收藏书画。他很快就发现，每当他欣赏书画时，他的小儿子看得比他还认真。慢慢地，李老爹发现，这个儿子悟性极高，只要看上一次，马上就能领悟古人用笔的方法，不论书还是画，拿起毛笔就能临摹得有模有样。有子如此，李老爹很欣慰。

更让李老爹欣慰的是，李公麟在22岁这一年〔熙宁三年（1070）〕考中了进士。能够在22岁中进士，说明李公麟读书不可谓不刻苦，但是比起读书，他对做官反而没那么上心。《宋史》里记载李公麟仕途一直没什么发展，开始

时担任一些地方官，如南康、长垣县尉，泗州录事参军。后来到了京城也是担任一些闲散职位，这在以冗员多著称的宋朝，就是打酱油的。

李公麟的心思几乎全部放在了绘画上面。他一生作画勤奋，作品数量多，题材涉猎广，人物、山水、走兽、花鸟无所不能。据《宣和画谱》记载，李公麟学习顾恺之、张僧繇和吴道子等人的传世作品时，对于临摹古人作品是下了大功夫的，只要有机会见到那些名画，一定要临摹一份，最终这些临摹本在家里堆积如山，达到"无所不有"的程度。很多大艺术家学习绘画都有这样的经历，比如近代工笔画大师于非闇回忆，有时候拿到一幅画，哪怕只有几个小时的时间，也要尽量争分夺秒地临摹下来。李公麟就是这样不知疲倦地每天埋头临摹，最终摹出了自己的声望和影响。

熙宁九年（1076），王安石第二次被罢相，退居金陵。56岁的王安石见到了28岁的李公麟，这位文采出众、画艺惊人的年轻人给王安石留下了极好的印象。《宣和画谱》中特别强调，获得王安石的称赞并不容易，"王安石取人慎许可"，但是李公麟却能陪着王安石一起游钟山，"京口瓜洲一水间，钟山只隔数重山"。等到分手的时候，王安石还一口气作了四首诗送给李公麟，实在难得。9年之后，即元丰八年（1085），李公麟调任京官，担任中书门下后省册定官。据推测，他的这次工作调动跟王安石的运作有一定关系。

自此，才华横溢的李公麟来到汴梁城，很快就得到了文人和皇家的认可。有一天，新任皇帝宋哲宗下敕令让他临摹前朝韦偃的《牧放图》。

如果把李公麟的一生分为前后两个部分，那么前半部分以画马为主，后半部分以道释人物画居多。所以《画继》中说他"尤好画马"，《宣和画谱》中说他"尤工人物"。

早年的李公麟对马有一种特殊的偏爱。我们见过阎立本健硕雄壮的马，张萱雍容华贵的马，韩干凌厉风发的马，但是我们似乎已经很久没有谈论过画马的艺术家了，这不是因为画马的人少，正好相反，画马的人很多，但是画出格调、画出境界的并不多见。比如五代后梁画家赵喦创作的《八达游春图》，画的是八位骑士纵马游春的场景，颜色、构图和场景设计都极好。还有一幅北京故宫博物院藏的佚名《游骑图》，是北宋年间的白描作品，画中的人物和马匹颇有

赵嵒　《八达游春图》

唐风。但是就马而论，眼神飘忽，动作妩媚，并不十分精彩，因为画马高手本来就不多见。

当初李公麟临摹的绘画多数已经失传了，但是《临韦偃牧放图》非常幸运地穿透时间的迷雾，逃过历史的劫难，来到了我们的面前。韦偃是唐朝画马的名家，宋元时代的人还能看到他的很多作品，对其无不赞赏有加。

没人知道李公麟第一眼看到韦偃的《牧放图》时脸上是什么表情，但是我猜测一定是惊讶，且是非常夸张的惊讶。第一是因为这幅画画得太好了，第二是因为这幅画画得太大了。借用苏轼的一句词"千骑卷平冈"来形容毫不夸张。全图共画了 140 多个人、1200 多匹马，失去西北的宋朝根本就没有像样的养马场，战马都是分开养的，只有大唐才有这样的气概和面貌。作为北宋人，李公麟看得目瞪口呆。

这幅《临韦偃牧放图》现藏于北京故宫博物院，绢本设色，纵 46.2 厘米，横 429.8 厘米。在 4 米多的长卷上，大地沟壑纵横，1200 多匹战马就像水银泻地一样铺满了画面的大部分空间。前半部分马群被驱赶出来，大面积蜂拥聚集，除了一些短衣小襟打扮的牧马人，还有 100 多人头戴幞头、衣着讲究，像是在检阅和挑选马匹。画面后半部分人物很少，随着山势起伏，马群沿着低谷呈线状排列。马在大地上自由活动，有的奔跑，有的嬉戏，有的打滚，有的觅食，有的饮水，姿态变化万千。单独看每一匹都矫健威武，整体看每一群都活泼灵动。

画中的马匹姿态各异，结合人物，互相叠压交错，除了少数马匹完整地露在外面，多数结构都是"藏头露尾""一身多现"。但是我们仔细推敲全图 1200 多匹马，没有一匹结构上出现明显偏差；140 多个人，没有一个比例出现严重问题。再看人的五官和马的神态，也都逼真自然。

因为中国画不能后期修改和覆盖，所以容错率很低，如此大规模的作品，每一个细节都做到纤毫不差，这就是功力。眼睛观察得足够细，头脑记忆得足够牢，下笔把握得足够准，韦偃和李公麟都有这样的功力。即便是李公麟，没有一年半载也是完不成这幅画的，如果换成一般俗手，那么画到崖山海战开战都不一定能画完。

韦偃创作得缜密细致，李公麟临摹得一丝不苟。画好线稿后，李公麟还给

佚名 《游骑图》

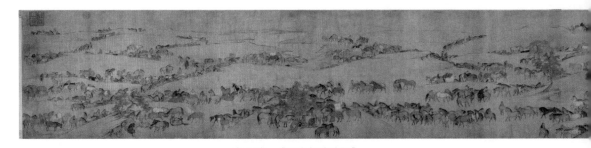

李公麟　《临韦偃牧放图》

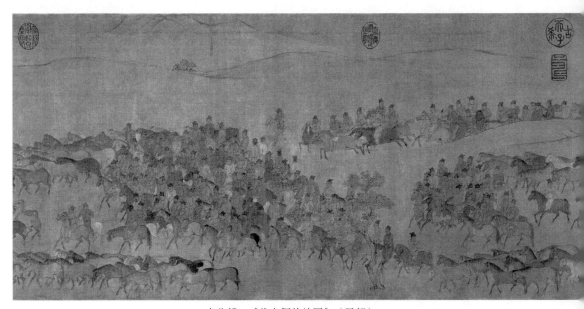

李公麟　《临韦偃牧放图》（局部）

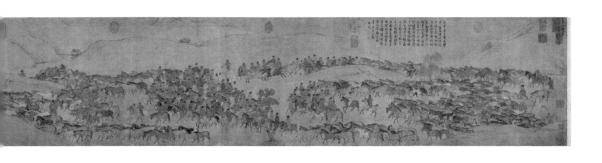

李公麟　《临韦偃牧放图》朱元璋跋文

这幅画上了颜色。他很少填充颜色，就像曾经的吴道子不屑上色一样，但是因为要忠于原作，所以这幅画填充的颜色还是较多的，最终这片马群被区分出白色、黑色、灰色、花色和枣红色，设色很淡，画面很和谐。最后李公麟在卷首题"臣李公麟奉敕摹韦偃牧放图"。

看到李公麟这幅惊世骇俗的临摹作品，苏轼和乾隆皇帝都表示很激动。苏轼后来写出两句诗："龙眠胸中有千驷，不惟画肉兼画骨。"对于苏轼和乾隆的激动我们都不奇怪，奇怪的是一点艺术细胞也没有的朱元璋看到后竟然也激动了，他在后面题了一段长长的跋："朕起布衣，十有九年，方今统一天下。当群雄鼎沸中原，命大将军帅诸将军东荡西除，其间跨河越山，飞擒贼侯，摧坚敌，破雄阵。每思历代创业之君，未尝不赖马之功……"这幅画让他回忆起当初自己驰骋疆场、问鼎天下所用的那些百战精骑。

在临摹成百上千卷作品的过程中，李公麟开阔了眼界、增长了功力、提高了修养、增强了悟性，他慢慢成长为一代宗师，《五马图》就是他的代表作。

在过去近 100 年的时间里，我们一直认为《临韦偃牧放图》是李公麟唯一

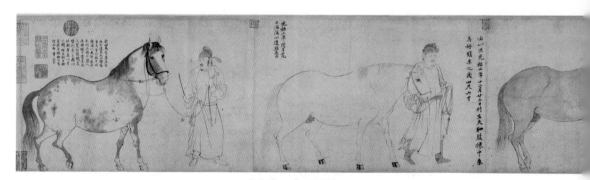

李公麟 《五马图》

确定的传世作品。直到 2018 年 12 月，在日本举行的"颜真卿：超越王羲之的名笔"展览中，日本东京国立博物馆展出了这件李公麟的《五马图》。《五马图》在清末流到日本人手中。二战之后，日本收藏者谎称《五马图》被毁于战火。至少我们现在能确定，这幅《五马图》此刻正安静地躺在日本东京国立博物馆的库房，我们也能看到它的电子版。

　　《五马图》是纸本淡设色，纵 29.3 厘米，横 225 厘米，就像韩滉的《五牛图》一样，先在一些单独的纸上作画，再装裱成卷。据说李公麟曾经得到一些李煜留下来的澄心堂纸，《五马图》用的可能就是澄心堂纸。

　　画中有五匹马，每匹马的前方各有一个牵马人（圉人）执辔站立，五人五马，没有任何背景刻画。在前四匹马后，有黄庭坚写的题签，表明马名、产地、年岁、身高等。画作末尾还有黄庭坚的一段题跋，据此定为李公麟的作品。根据题签内容知道，这些马都是从西域进贡而来。前四匹马的马名依序是"风头骢""锦膊骢""好头赤""照夜白"；第五匹马佚名，经考证可能为"满川花"。

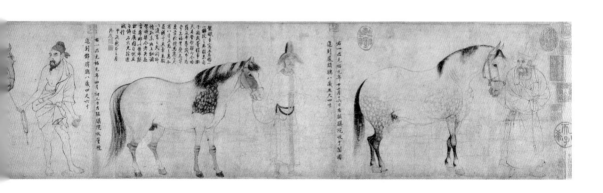

在《画继》中，邓椿丝毫不吝惜地赞美李公麟画马的水平。他这样评价李公麟："尤好画马，飞龙状质，喷玉图形，五花散身，万里汗血，觉陈闳之非贵，视韩干以未奇。"即使陈闳和韩干再生都要相形见绌，因为李公麟画出了宋朝最好的马。

第一匹马黄庭坚题写："右一匹，元祐元年（1086）十二月十六日左骐骥院收于阗国进到凤头骢，八岁，五尺四寸。"马的平均寿命是 30 岁左右，8 岁的马处于最健壮的青年时代。这匹于阗国送来的凤头骢是一匹灰白相间的花马，马身上的线条流畅，特别是马头画得很有神韵，用笔比较干，但是画出来的精神非常饱满，眼睛有神，是这五匹马中面部刻画最精彩的。李公麟用积水积墨的方法画出了马身上的灰白杂色。

凤头骢的牵马人头戴三角高帽，身穿左衽长衫，高鼻浓须，重环垂耳，一看就是胡人。他双手插在袖中，紧握缰绳。面部刻画细致，还罩染了皮肤的颜色，但是衣纹使用了非常简单的减笔描，寥寥数笔，飘逸自然。

第二匹马黄庭坚题写："右一匹，元祐元年（1086）四月初三日，左骐骥院收董毡进到锦膊骢，八岁，四尺六寸。"董毡是吐蕃人。但是我查阅史料，到元祐元年（1086），董毡已经去世 4 年了，这里可能是黄庭坚弄错了信息，或者马匹是董毡早些年送来的，但是原来并不在左骐骥院。

锦膊骢周身是淡淡的暖色，只有前腿上部有一片鲜明的花斑肌理，所以得名锦膊骢。脖子上鬃毛浓密，身形均匀流畅。牵马人也是一名头戴毛皮帽的胡人，身上的线条更加简洁，身材比较瘦，目视前方。李公麟为了避免五名牵马人的动作过于统一僵化，使其以侧身回眸和目视前方的姿势交替出现。

第三匹马的题签是："右一匹，元祐二年（1087）十二月廿三日，于左天驷监，拣中秦马好头赤，九岁，四尺六寸。"好头赤是一匹枣红马，我们在《临韦偃牧放图》中可以看到很多这样的马。牵马人也是高鼻浓须的胡人模样，袒右臂，赤裸双腿，右手牵马，左手持马刷，像是正在沐马。

第四匹马是一匹纯白的马，题写："元祐三年（1088）闰月十九日，温溪心进照夜白。"这匹照夜白是另一位吐蕃首领温溪心送来的。我们对比看下来就会发现，白马是最难画的，没有任何装饰，只能依靠线条和马的动作设计来

展示。虽然李公麟笔下的这匹马在温润中透着灵气，但是不得不说，相比之下，还是韩干的《照夜白》更胜一筹。牵马人是典型的汉人打扮，头戴幞头、身穿长衫、脚踩长靴，正在迈步前行，衣带向后飘动。

第五匹马没有题记，但是可能叫满川花，因为它确实是一匹花马，后来周密在《云烟过眼录》中记载满川花是西域进贡的一匹马。画中是一匹昂首挺胸的大马，牵马人手持马鞭，侧身回头，也是一身汉人打扮。

看了这幅《五马图》，不难发现，李公麟画画虽然以白描为核心，但是也并不像传说中的那样完全拒绝用色，至少在一些官方定制的作品中，他还是会少量设色的。比如这幅画中在人物的面部、马身和绳子上，就有颜色晕染。但是李公麟之所以是李公麟，还在于他出神入化的线条表现能力，以及深刻的观察总结和艺术提炼能力。

李公麟下笔非常谨慎，没有多余的一笔留在画面上，从来不做强烈的渲染，比如在《五马图》中，他对于力量的表达是非常内敛的。五代的赵喦所画的《调马图》，也是一人牵一马，马身通过精致的晕染展现强壮的肌肉，圆睁的马眼显得霸气外露，虽然表现的是盛唐风貌，但是相比之下就略显浮夸。

李公麟笔下的骏马没有健硕的肌肉和夸张的动作，他用最简单的线条呈现马的皮毛、骨骼、肌肉和神态。《宣和画谱》中说："其成染精致，俗工或可学焉，至率略简易处，则终不近也。"李公麟的简略、含蓄、内敛和低调是无人能及的。

表现方式简单是李公麟的特色，到了北宋，描法已经有了很大发展，比如兰叶描、战笔描、曹衣出水描等，但是李公麟用的还是最早的来自顾恺之的高古游丝描，一条粗细均匀的线就够了。就像有些高手喜欢十八般兵器样样精通，但是还有一些高手喜欢简单的招式，不论遇到什么对手，乔峰只用降龙十八掌第一式"亢龙有悔"，李寻欢也只用一把普通的飞刀就够了。

后来，擅长画马的李公麟突然决定再也不画马了，那究竟是为什么呢？不画马的李公麟又画出了什么作品呢？我们下一章再说。

第十七章

李公麟（下）

淡墨写出无声诗

大概在 50 岁之前，李公麟痴迷于画马，因为画得太好，有时候还被皇帝拉去"打短工"，所以他就经常出入皇家的马厩。有一天，李公麟刚刚画完满川花的画稿，这匹马就死了。不知道是不是这个原因，在《五马图》中才没有满川花的题记。于是就有人私下里传言："李公麟下笔如神，吸走了马的魂魄，所以马才死了。"

好事不出门，坏事传千里。李公麟画死了一匹马的流言迅速传播，人们都认为李公麟的画笔能吸走马的魂魄。这可吓坏了那些马厩里的小吏，毕竟死了马他们是要负责任的，于是大家都开始防火防盗防李公麟。

不让去马厩里画，当然难不倒李公麟。在汴梁城的大道上、在郊区的田野里，好马总是能见得到的，李公麟仍然画他的马。

《免胄图》就是一幅描绘战马在户外场景的画。"免胄"就是去掉盔甲穿便装。《免胄图》又名《郭子仪单骑见回纥图》，现藏于台北故宫博物院，纵32.3厘米，横223.8厘米，是一幅完全白描的作品。构图采用了类似敦煌莫高窟第257窟《九色鹿经图》的形式，画面高潮安排在中间，回纥酋长药葛罗带着随从倒身下拜，一身便装的郭子仪俯身以手相搀，他们身后各自是顶盔掼甲的骑兵，尤其唐朝一方还出现了重甲骑兵。

这幅《免胄图》线条流畅飘逸，人物、马匹造型形象生动，每个细节都一丝不苟，结尾有落款"臣李公麟进"。很多人都看好这幅画，并且以这幅画为标杆来讨论李公麟的白描技法。

但是，这幅画的真实性有待考证。首先，画中构图散乱，画面分成单独聚集的几块，只有眼神和意象的联结，互相之间几乎没有形式上的关联，比如一些散乱的人或者树。其次，画面结束处有城郭一角，明显比例出问题了，错得离谱。最后，也是最重要的，对于人物面部和马匹的处理，看不出有大师之风。很多人物的开脸像现在的门神画，如果让秦琼和敬德看了，估计要声索肖像权。再有就是马匹的处理，以画马见长的李公麟在这幅画中完全没有展示出《五马图》或者《临韦偃牧放图》中画马的功力。莫非不让钻马厩，李公麟的水平就骤然下降？这实在讲不通。所以这幅画很有可能是元明时代白描好手捉刀的作品。我们不能低估一些工匠画家的功力，比如在元朝，就是工匠画家完成了《永乐宫壁画》这样恢宏的作品。

李公麟一生画马无数，但是有一天，一个人的几句话，让李公麟决心封笔，再也不画马了。这件事被记录在邓椿的《画继》中，李公麟当时沉迷于修禅，所以有很多僧人朋友，其中一位有名的僧人叫圆通秀禅师，当时人称"秀铁面"，他对李公麟说："你每天画马，思绪中心心念念的都是马，恐怕他日要投马胎，进入畜生道。"李公麟一听马上吓出一身冷汗，从此绝笔不为。不但不再画马，还专门画了很多佛像，以求福报，李公麟晚年的主要精力都放在道释人物画上面了。

李公麟　《免冑图》

　　不再画马的李公麟看马的时候少了，看人的时候就多了，但是他也不是什么人都去看，对于那些身居高位的人，李公麟就不感兴趣。虽然身在京城，但李公麟对政治毫不热心，他不去拉帮结派，不去投机钻营，更不去钩心斗角，只有在空闲的时候，叫上三五好友，载酒出城，遍访名园，走到水边就座，举起酒杯就喝，一喝就是一整天。如果有富贵的人拿着礼物来向李公麟索画，他一翻白眼就拒绝了。但如果是风流名士上门，即使素昧平生，李公麟也能跟他们相谈甚欢，追逐不厌，他还会趁着兴致当场为客人作画，了无难色。

　　《宣和画谱》中记载："仕宦居京师十年，不游权贵门，得休沐，遇佳时，则载酒出城，拉同志二三人访名园林，坐石临水，翛然终日。当时富贵人欲得其笔迹者，往往执礼愿交，而公麟靳固不答。至名人胜士，则虽昧平生，相与追逐不厌。乘兴落笔，了无难色。"张舜民是北宋的学者和诗人，他这样谈及李公麟："古人送行赠以言，李君送行兼以画。"

　　当然，说李公麟绝对不登权贵门也不准确，比如他就常去驸马都尉王诜的家，他在这里结识了一大票文人朋友，其中最重要的朋友就是苏轼。就在李公麟来到京城的同一年，即元丰八年（1085），被贬的苏轼也回到了东京汴梁，

担任礼部郎中。37 岁的李公麟见到了 50 岁的苏轼，两人一见如故。苏轼虽然仕途不顺，但是他被公认为欧阳修之后的北宋文坛领袖，就连"苏门四学士""苏门六君子"都早已经成为文坛翘楚。年龄和身份的差距并没有成为他们友谊的障碍。

《宣和画谱》中记载李公麟这样跟人抱怨："吾为画如骚人赋诗，吟咏情性而已，奈何世人不察，徒欲供玩好耶？"别人只知道他是在画画，却不知道画画跟诗歌、书法一样，都是他心性和修养的表达。参加王诜家中的聚会也是李公麟最高兴的时候，因为这些人最懂他，李公麟一高兴就画出了那幅著名的《西园雅集图》。

李公麟还曾为苏轼画像，而且可能画过不止一幅，后来有一幅保存在金山寺。16 年后，苏轼去世前两个月，从海南岛北归途中，他与朋友一起游览金山寺，在金山寺中看到了李公麟为他画的画像，数十年过往一下涌上心头，于是他提笔写下了那首充满无奈的《自题金山画像》："心似已灰之木，身如不系之舟。问汝平生功业，黄州惠州儋州。"

苏轼和他的朋友们被李公麟的才华折服，所以毫不犹豫地向他敞开了怀

抱。他们在王诜家的花园中聚会，饮酒赋诗、谈书论画，兴致上来甚至现场挥毫，苏轼画石头，李公麟画松和人物，最后在上面题上杜甫的诗。苏辙唱出："东坡自作苍苍石，留取长松待伯时。只有两人嫌未足，兼收前世杜陵诗。"黄庭坚也忍不住在旁边写了两首："松寒风雨石骨瘦，法窟寂寥僧定时。李侯有句不肯吐，淡墨写出无声诗。""龙眠不似虎头痴，笔妙天机可并时。苏仙漱墨作苍石，应解种花开此诗。"有如此知己和志同道合的朋友，真是人生幸事。当然，直到数年后他们才会明白，对于"朋友"这两个字的定义，他们的理解并不完全一致。

结识了王诜、苏轼、黄庭坚、晁补之、晁说之这些朋友的李公麟变得更加佛系，他也开始大量地画佛像。邓椿在《画继》里介绍，李公麟画了很多突破前人的佛像样式，比如画长带观音，其腰间的飘带长过一身有半，还为吕吉甫作《石上卧观音》，之前也是没人画过的。他还画了一幅端坐的《自在观音》，并且对别人说："人们都觉得离开座位才是自在，其实自在，在心不在相。"

李公麟　《维摩演教图》

邓椿还强调李公麟"平时所画不作对",同一幅作品绝对不画两遍,不重复自己,这需要很强大的学习能力和持续不断的创新能力,不是一般人能做到的。

有一幅日本京都国立博物馆藏的《维摩居士像》,还有一幅北京故宫博物院藏的《维摩演教图》,历史上都将其放在李公麟的名下。这两幅画主题、功力、画风都非常接近,都是顶级的白描作品,只不过形式上前者是立轴、后者是长卷。由于《维摩演教图》内容上更为完整,我们重点介绍。

《维摩演教图》纸本白描,纵 34.6 厘米,横 207.5 厘米。画的内容取材佛教《维摩诘经》,应该说这是一幅经变画。智者维摩诘是一位家财万贯的富翁,有一次,他生病在家,释迦牟尼佛令文殊菩萨前来探望。维摩诘一贯以能言善辩著称,于是就在病榻前,跟文殊菩萨展开了激烈的辩论。

因为维摩诘是在家修行,所以特别容易被中国的文人士大夫接受,如王维以摩诘为字,顾恺之画一幅"清羸示病之容,隐几忘言之状"的维摩诘能劝捐百万。

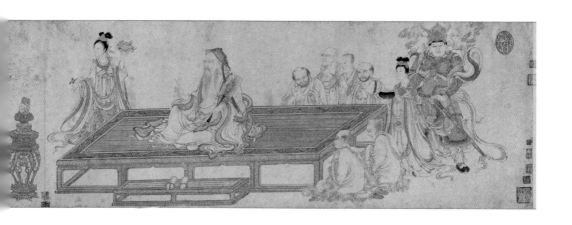

我们看到，在北宋李公麟的笔下，维摩诘端坐在榻上，精神矍铄，作高谈阔论状，没有"清羸示病之容"，手中握着一把扇子，这跟敦煌莫高窟第103窟唐代窟的《维摩诘经变画》中维摩诘手握的扇子一致，这应该不会是巧合，而是一种继承关系。对面的文殊菩萨脚踩莲花，双手合十，听得非常认真。维摩诘前方立着正在散花的天女，花瓣掉到大弟子舍利佛身上沾衣不坠，舍利佛正在抖衣拍打，象征尘俗固有的欲望和杂念没有去除掉，那么花就会粘在身上不落下，这相当于现场考试，所以舍利佛显得有些紧张。

旁边站着文殊菩萨的一个童子和坐骑青狮，周围还有一些菩萨和弟子们听讲，首尾两头还各站着一个天王，都在屏气凝神地听维摩诘讲法。

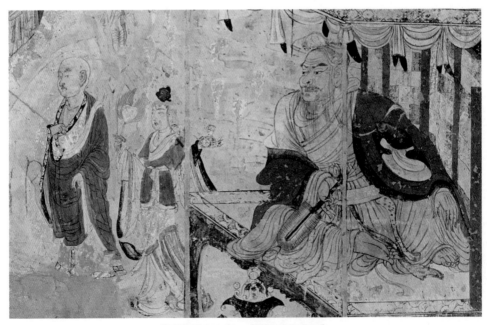

莫高窟第 103 窟　《维摩诘经变画》

画中人物姿态比较简单，变化的是繁复的服饰衣带，造型复杂而准确，没有一处凌乱，长线条挺拔有力，短线条细密工整。构图也非常有气韵，画面分为左右两个部分，中间以散花天女和舍利佛作为连接，设计得非常巧妙。比起《免胄图》，这件作品的构图和线条的表现能力都强出一大截。

对于这幅画的作者争议比较大，明朝人沈度、董其昌等人题跋认为是李公麟的作品，但是现在一些专家否定了这个看法，认为它可能是宋元时代其他画家的作品。不论出自谁的手笔，这幅画都是中国传世的出色的白描人物画之一。就功力和审美等级而言，它都是不可多得的作品。

快乐的日子总是短暂的，天下也无不散的宴席，参与聚会的朋友中不断有人离开京城。有时大家会一起送别某位朋友，其中有一次，李公麟借用王维"西出阳关无故人"的诗意，画了一幅《阳关图》，苏轼、黄庭坚等人都非常喜欢，纷纷题诗，其中黄庭坚写得最好："断肠声里无形影，画出无声亦断肠。想得阳关更西路，北风低草见牛羊。"

时间到了元符三年（1100），这一年李公麟52岁，他也离开了京城。虽然他年纪还不算太大，但是健康状况急剧下降，身体麻痹疼痛，于是他决定辞官回乡，隐居于舒城之龙眠山阴。

李公麟做官30年，居住在京城十余年，但是史书上说他"未尝一日忘山林"。最后的日子里，在病床上，他一边呻吟，一边以手在被子上作画，就像落笔的姿势。家人阻止他，他就笑着说："余习未除，不觉至此。"是呀，他这只手已经勤奋地画了半个世纪，怎么能说停下就停下呢？李公麟画画只是他的一种表达，就像他自己说的："吾为画如骚人赋诗，吟咏性情而已。"

上一个这样在被子上作画的人叫作锺繇，楷书在他的笔下诞生。而线条在李公麟的笔下，也变得登峰造极、炉火纯青，他可以站在古今任何一位线条大师面前，而不必面有愧色。

宋徽宗崇宁五年（1106），58岁的李公麟去世，墓志铭是其生前好友蔡天启所作。评价李公麟的人很多，但是现代著名书画鉴赏家叶恭绰说得最准确："人物画一脉，自吴道玄、李公麟后已成绝响，仇实父失之软媚，陈老莲失之诡谲，有清三百年，更无一人焉。"这应该是对李公麟在艺术史上的地位最恰

当的评价，尤其在人物画领域，成为从顾恺之，经陆探微、张僧繇、曹仲达、吴道子、周昉等人发展，最后到李公麟这里，白描人物画几乎成为绝响，后世再也没有出现过这种级别的大师。

从顾恺之到李公麟，这些人作品的技术性和思想性齐头并进，相得益彰。后世同类艺术家很少能够兼顾，尤其是宋朝之后，技术性常常被忽视。作为艺术家，必须熟练掌握自己的表达技巧，达到精通的程度，不能让技术成为思想和情感表达的障碍。就像音乐，如果一个作曲家不具备合格的演奏能力，那么他必然很难写出那些行云流水般的音乐。

一些所谓的艺术家自身的基本功很差，于是就大肆鼓吹自己作品的思想性，甚至哲学性。但是跟真正的思想家或者哲学家比起来，他们的思想又显得非常幼稚。于是这群人只能这样标榜自己：跟艺术家比，自己更懂哲学；跟哲学家比，自己更懂艺术。但是说到底，在哪个方向都是一瓶子不满，半瓶子晃荡。

相反，李公麟既具备文人的修养，又能达到专业画家的功力，他是联结院体画和文人画的纽带。虽然李公麟不是宫廷画家，但是到了北宋末年，内府收藏的他的作品却达到了 100 多幅。

当然，李公麟也不是完美的人。在汴梁城的沙龙中，有一位叫晁说之的文人，是"苏门四学士"之一晁补之的同族，根据南宋邵博《邵氏见闻后录》的记载，晁说之曾经爆料，跟苏轼交好的李公麟，在苏轼再次被贬后，走在街上看到苏家的子弟，竟然以扇掩面，装作看不见。晁说之听说这件事后非常气愤，回到家里把家藏的李公麟的画全部送人，一件不留。这确实让人感觉人心冷暖，世态炎凉。

有人替李公麟辩白这个史料不严谨，可能是误会了李公麟；还有人说当时苏家子弟并没有在汴梁城的。但我更相信这件事是真的，李公麟出身于小地主阶级，他是活在自己世界里的读书人，这让他看起来清高，十年不游权贵门；也让他看起来自私，关键时刻选择明哲保身。他没有出身寒微的苏轼身上那股草莽英雄气，也没有出身权贵的王诜身上那股贵族担当范儿。甚至友谊于他而言，也没有王诜、苏轼看得那么重要。他不想占谁的便宜，也不愿意被谁拉下水，不作恶是他的人生准则，他就是想过风轻云淡、风平浪静的日子，只要能每天

拿起笔画画就满足了。

　　王维是这样的人，李公麟也是这样的人，他们没有在关键时刻拔剑而起、挺身而出的勇气，他们成不了英雄式的人物，但是他们也为我们的民族创造了丰富的文化果实。一个群体要有英雄才能生存，但是只有英雄也是不够的，每个人都要做好自己的工作，警察认真抓贼，教师认真讲课，工人抓好生产，农民种好庄稼，士兵消灭敌人，医生治好病人。每个人都用自己的方式为集体作出贡献。不作恶，并且出色地完成自己的工作，这就是李公麟，我们不能苛求更多了。传统书画艺术毕竟因为有了他们才变得更加精彩和有魅力，这就是他们的贡献。

第十八章

蔡襄（上）

位列"宋四家"

很久没讲书法了，不是不想，而是北宋初年的书坛确实没什么可讲。北宋欧阳修当时就捶胸顿足地说："书之盛，莫盛于唐；书之废，莫废于今！"事实上，晋唐之后，每一位重量级的书法家在中国艺术史中都像大熊猫一样珍贵。其实相比之下，北宋还是不错的，一下子就有五位"大熊猫"陆续登场，比南宋要强出太多。为什么是五位，不是四位呢？我们慢慢地讲。

如果简单地把书法分为静态书体（篆隶楷）和动态书体（行草）两类，我们就会发现一个明显的差异，静态书体都有各自特定的辉煌时代，比如篆以秦兴、隶以汉胜、楷以唐隆，它们甚至成为那个时代最重要的文化符号。但是

代表动态书体的行草书则是贯穿东汉以后的整个历史时期，一直绵延不绝地发展，在张芝、"二王"之后，顶级的行草书法家层出不穷，乃至到了现当代，还不断有行草书大家出现，行草书的魅力和发展空间可见一斑。

艺术的演进从来不是匀速的，行草书虽然一直在发展，但是也有高潮的阶段，比如行书在中国书法史上有两个集中爆发的时代：一个是东晋"二王"时代，另一个就是北宋"宋四家"时代。"宋四家"就是我们熟悉的"苏黄米蔡"，这是继"锺张羲献"和"欧虞褚薛"之后又一组重要的书法四人组。

提到"苏黄米蔡"，很多人都会说这里的"蔡"原本指蔡京，由于后来蔡京的名声太差，才被后人换成他的堂兄蔡襄，也就是说蔡襄顶替了蔡京的位置。这个说法流传很广，比如《水浒传》第三十八回里吴用想让圣手书生萧让伪造蔡京的书信时说了一段话："吴学究道：'吴用已思量心里了'。如今天下盛行四家字体，是苏东坡、黄鲁直、米元章、蔡京四家字体。苏、黄、米、蔡，宋朝四绝……"

除了小说，明朝的正史书论中也有类似说法，比如明代张丑在《清河书画舫》中说："宋人书例称苏、黄、米、蔡；蔡者，谓京也。后世恶其为人，乃斥之去而进君谟（蔡襄）书焉。君谟在苏黄前，不应列元章后，其为京无疑矣。"他的论据是年龄，如果"宋四家"的"蔡"指的是蔡襄，由于蔡襄年龄最大，那么应该叫"蔡苏黄米"。上述理由合情合理，我本人也有好长时间对此深信不疑。

我们尝试着分析一下"宋四家"之一"蔡襄"换掉"蔡京"的可能性。其他艺术形式跟文化的关系可能还需要某种过渡和联系，但是因为书法的内核是文字，所以书法跟文化其实是一体两面。自然而然地，我会用看待文化的标准来看待书法，比如我们对书法家队伍的纯洁性是特别在意的，小节可以忽略，大节不容有失，所以才有"薄其人遂薄其书"的说法，也就是人品是要放在"书品"之上考量的。

现在问题来了，"苏黄米蔡"这个概念是什么时候出现的？

事实上，就像西天取经的师徒四人一样，这个班子到了明朝才搭建完毕，"苏黄米蔡"这几个人作为北宋书法代表被拿出来单独讨论，看起来也是比

较晚的事情，至少我们在南宋人的书论中找不到这个组合。南宋高宗赵构是"宋四家"时代的人，他在《翰墨志》中说："至熙丰（神宗熙宁、元丰）以后，蔡襄、李时雍，体制方入格律，欲度骅骝，终以驽骀不为绝赏。继苏、黄、米、薛（薛绍彭），笔势澜翻，各有趋向。"南宋赵希鹄在《洞天清录》中也是把"宋四家"跟很多人放在一起讨论："朝中名贤书，惟蔡莆阳、苏许公（易简）、苏东坡、黄山谷、苏子美、秦淮海、李龙眠、米南宫、吴练塘（传朋）、王逸老，皆比肩古人。"赵希鹄罗列了10位书法家，并对每位都盛赞一番。但是，不论是赵构还是赵希鹄，都没有突出"苏黄米蔡"。

目前见到比较早的是宋末元初的王芝在跋蔡襄《洮河石砚铭》中的记载，他把这四个人单独放在一起称为"四家"，元朝人许有壬在《跋张子湖寄马会叔侍郎三帖》中提出"蔡、苏、黄、米皆名家"。"蔡苏黄米"之后出现在很多资料中，到明朝前后逐渐改为"苏黄米蔡"。

除了人品，我们看一下蔡京的"书品"究竟怎么样呢。《听琴图》《宋徽宗雪江归棹图》上面有蔡京的题跋。也有一些书帖，比如《宫使帖》等，从中可以看出蔡京的字有一点米芾书法的样子，笔法飘忽随性，写得不差，但是偶尔有欹侧狂怪的风格出来。我们还能找到蔡京书写的墓志，可见其楷书的基本功很深，但是绝对没有达到超越蔡襄的水准。即便是《宣和书谱·蔡京传》中顺带提到蔡襄，还不忘了说"其书为本朝第一"。

综上所述，所谓蔡京原本属于"宋四家"这个说法极有可能出现在明代。随着类似《水浒传》早期话本的传播，当时作者对"宋四家"的臆测和猜想，或者故意编造这样一个细节，因为比较有故事性。

事实上，自北宋以来，蔡襄的书法水平一直都是毋庸置疑的。欧阳修说"自苏子美（苏舜钦）死后，遂觉笔法中绝。近年君谟独步当世，然谦让不肯主盟"，《宣和书谱》也说"其（蔡襄）书为本朝第一"，这在北宋几乎成了公论。

当然，最推崇蔡襄的人还是苏轼，他经常在不同的场合夸蔡襄。苏轼说过："独蔡君谟书，天资既高，积学深至，心手相应，变态无穷，遂为本朝第一。"有人并不完全同意苏轼的观点，他就说："余评近岁书，以君谟为第一，而论者或不然，殆未易与不知者言也。"言下之意，那些不以为然的人只不过

《听琴图》 蔡京跋文

臣伏觀
御製雪江歸棹水遠
無波天長一色群山皎
潔行客蕭條鼓棹中
流片帆天際雪江歸棹
之意盡矣天地四時之氣
不同萬物生天地間隨
氣而運炎涼晦明生息
榮枯飛走鱗介變化
善方莫之能窮
皇帝陛下以丹青妙筆
備四時之景色盡萬物
之情態於四圖之內蓋
神智與造化等也大觀
庚寅季春朔太師楚國
公致仕臣京謹記

宋徽宗　《雪将归棹图》蔡京跋文

是不懂罢了。当更多人反对的时候，苏轼仍然坚持自己的观点不动摇，他说："仆论书以君谟为当世第一，多以为不然，然仆终守此说也。"当然，苏轼对蔡襄的推崇绝对不是盲目崇拜，他还非常冷静地说过："蔡君谟为近世第一，但大字不如小字，草不如真，真不如行也。"

那么蔡襄究竟写出了什么，才让苏轼如此五体投地地崇拜呢？

蔡襄，字君谟，兴化仙游（今福建省仙游县）人。1012 年，蔡襄出生在这里，虽然地处岭南，但是蔡家是当地的士绅家族，重视教育，家族出了蔡襄、蔡高、蔡京、蔡卞等好几位进士。蔡襄的母亲卢氏，是惠安名士卢仁之女。蔡襄的启蒙教育就是他的外祖父卢仁亲自抓的，可以说蔡襄的教育起点是相当高的。

由于外祖父卢仁的倾心培养，再加上蔡襄本人天资聪颖，15 岁时已经在当地小有名气。宋仁宗天圣八年（1030），蔡襄参加开封乡试，获第一名。天圣九年（1031），蔡襄登进士第十名。这一年，蔡襄刚刚 20 岁，春风得意马蹄疾，一日看尽汴梁花。

蔡襄 30 岁之前的书法转益多师。在家乡跟随处士许怀宗学习，到了京城，他跟随周越学习，周越当时在京城非常有名，黄庭坚、米芾都曾经师法周越。做官以后，蔡襄又拜在宋绶门下，宋绶位高权重，其书法在当时被尊为"朝体"，一时风头无二，米芾说"宋宣献公绶作参政，倾朝学之，号曰朝体"。仁宗赵祯小时候读的《千字文》就是宋绶誊抄的，于是上门学书的人摩肩接踵，蔡襄也在其中。这就是蔡襄早年学书拜师的经历。

考中进士的第二年，蔡襄就被授予漳州军事判官，在地方上锻炼了 4 年。回京之后历仕西京留守推官、馆阁校勘等职务。在洛阳担任西京留守推官的时候，还是官场新人的蔡襄需要经常去拜会上司和官场大人物，古人没有印刷的名片，用的是手写的"门屏"。北京故宫博物院藏的《门屏帖》是我们今天能见到的最早的蔡襄书法作品。这是一幅 17 个字的楷书，是中晚唐以来比较潇洒的书风，蔡襄笔笔用心，每个字都平和周正。看起来蔡襄书法起步学习褚遂良、颜真卿、杨凝式等人比较多。

在政治上，蔡襄跟范仲淹、欧阳修、韩琦、富弼等人一样，看到了北宋朝廷的办事效率低下、吏治颓废和政策陈腐，属于积极改革派。于是以范仲淹为

蔡襄 《门屏帖》

首的庆历新政的班底逐渐走到了一起。他们意气风发，有着改变宋朝的决心和信心，也准备痛痛快快地大干一场，这就是所谓的"君子党"，而蔡襄正是其中的骨干成员。

蔡襄跟这些人经常往来书信，比如《海隅帖》就是蔡襄写给韩琦的信札。《海隅帖》现藏于台北故宫博物院，这幅字起收笔顿挫明显，笔画圆润厚重又灵巧自然，明显带有强烈的颜体特征。比起真正的颜真卿的书法，蔡襄字的结体更加飘逸，章法也更加空灵。蔡襄明显用了心思，因为据米芾介绍，韩琦这个人很喜欢颜体书法，米芾说："韩忠献公琦好颜书，士俗皆学颜书。"于是蔡襄便展示了他早年学习颜体的功力，书体面貌介于颜柳之间，算是投其所好。

《海隅帖》是一幅非常工整的楷书，蔡襄虽然以行书著称，但是有非常扎实的楷书功底。就像苏轼所言："书法备于正书，溢而为行草。未能正书，而能行草，犹未尝庄语，而辄放言，无是道也。"如果没写好正书（即楷书）就写行草，就像还没读过《庄子》而开口便是玄言，这样的人不是真正的道家。

范仲淹、韩琦、欧阳修、蔡襄等人慢慢聚在一起，当这些试图做一些事情的少壮派改革家们跃跃欲试的时候，却发现现实的阻碍实在太多了。北宋得国已经70多年，制度实行惯性已经很大，更糟糕的是当权者不思进取，其中既得利益者有之，因循守旧者有之，沽名钓誉者有之，尸位素餐者有之，他们就像一堆虫子寄生在北宋这个机体上吸血，而拒绝做出一丝一毫的改变。

然而，不能因为有困难就退缩，不但不退，还要捡最硬的骨头啃。宋仁宗景祐三年（1036），改革派总指挥范仲淹呈上一幅《百官图》，指出朝廷官员升降背后的卖官鬻爵、拉帮结派、任人唯亲，把北宋官场桌子下面的那些潜规则一下子端出来，矛头直接对准了宰相吕夷简。吕夷简以权谋私，任人唯亲，逻辑严丝合缝，证据历历在目，他们想应该能把吕夷简顺利扳倒。

但是改革派们还是太单纯了，此举引起了以吕夷简为首的北宋官场的强烈反扑，最终的结果反而是范仲淹因"越职言事、荐引朋党、离间君臣"的罪名被贬到饶州。集贤校理余靖、馆阁校勘尹洙和欧阳修纷纷上书抗议，其中欧阳修把矛头对准了谏官高若讷，指责他身为谏官领袖还趋炎附势，尤其可恨，"是足下不复知人间有羞耻事"。结果范仲淹、余靖、尹洙和欧阳修四人一同被贬。

資政諫議明公　閣下　謹空

門闌睥情無任感激傾依之至裏上

傳著頴　從者慎之瞻望

公鎮之然使客盈前一語一默皆即

蔡襄　《海隅帖》

襄再拜襄海隅隴畝之人不通

當世之務唯是信書備官諫列

無所裨補得請鄉邦以奉二親

天恩之厚私門之幸實

公大賜自聞

明公解樞宥之重出臨藩宣不得

通名　下史齋生來郡伏蒙

敢勤拜　賜已墨感媿無極楊州

看到四人离开的背影，吕夷简和高若讷长舒了一口气，终于没人骂他们了，然而他们高兴得太早了。这一年，蔡襄25岁，在西京洛阳担任馆阁校勘，没人把他放在眼里，人们都低估了这个年轻人身体里蕴藏的能量，也低估了他的勇气和才华。

蔡襄无比珍惜自己的羽毛，畏难绝对不是他的本性，任你嚣张跋扈，我自气势傲然，绝不做退缩谄媚之态。看着自己的战友纷纷被贬，蔡襄知道自己当前的分量，上书肯定没人看，于是他改变策略在家写诗，写了五首长诗，合在一起的名字叫《四贤一不肖》，攻击高若讷。

蔡襄的这组诗真是惊天地泣鬼神，就连文坛盟主欧阳修的光芒都被掩盖了。这组诗迅速在京城流传，人们争相传抄，还有一些头脑灵活的商人将其刊印成书，据说卖书的都发了财。《宣和书谱》对此记录得非常简单，即"天下咸颂之"，可见发行量之大。后来辽国的使者也买回去了一份，于是这组诗在辽国流传开来。一段时间后，一个叫张中庸的宋使出使辽国，竟然在幽州旅馆的墙上看到了这组诗。一时之间，朝廷上下，辽、宋两国人民都知道了宋朝有四位君子、一个坏蛋，这杀伤力不可谓不强，蔡襄也一战成名。

写完《四贤一不肖》后，意外的是，蔡襄并没有遭到高若讷等人的报复，于是他继续担任馆阁校勘，不过升迁就别再想了。顺境多做事，逆境多读书，蔡襄有机会见到了大量魏晋时代的法帖，这段时间也是蔡襄书法蜕变和升华的时期。从此，蔡襄越过唐代追溯魏晋，他在《论书》中说："书法惟风韵难及，虞书多粗糙。晋人书，虽非名家，亦自奕奕，有一种风流蕴藉之气。缘当时人物，经清简相尚，虚旷为怀，修容发语，以韵相胜，落华散藻，自然可观，可以精神解领，不可以言语求觅也。"蔡襄逐渐看不上唐人的书法，转而推崇魏晋，魏晋时期即使没有大名气的书家作品，也让蔡襄看得如痴如醉。这样的生活蔡襄维持了7年。

时间到了庆历三年（1043），越发颓废糜烂的国家终于让宋仁宗赵祯痛下决心做出改变，历史上有名的"庆历新政"从这一年开始实施，标志就是范仲淹、富弼、韩琦掌管朝政，欧阳修、蔡襄、王素、余靖四人同时担任谏官。这一年蔡襄32岁，踔厉风发的他决定跟随范仲淹大干一场。

但是，就像后来的王安石变法一样，由于高层决心不够、既得利益贵族反扑，以及改革派官员以清流为主、实操执行能力太差等诸多原因，轰轰烈烈的改革仅仅维持了一年零四个月，在庆历五年（1045）被迫终止。范仲淹、韩琦、富弼、欧阳修等人相继被排斥出朝廷。而在这之前，33 岁的蔡襄就以母亲年老为理由，请求外放福州担任知州，之后的 20 余年，蔡襄长期在福州和泉州任职。

　　蔡襄回到福建的 20 年间，政治上出政绩、书法上出成绩，逐渐成为我们熟悉的那个蔡襄。那么蔡襄究竟作出了什么政绩，又写出了哪些作品呢？我们下次再说。

第十九章

蔡襄（下）
满纸晋唐气

　　蔡襄一生中的大部分政绩都是 33 岁之后在福州和泉州任上作出的。他一上任就发现老家福建地处偏远，当地人生病了不去求医问药，而是去求神问鬼。作为现代社会的文明人，我们表示不理解，当时的蔡襄也表示不理解，于是撰文立碑，劝病者就医，并且取缔巫蛊组织，"禁绝甚严，凡破数百家，自后稍息"。

　　蔡襄还搞公路绿化，从福州大义至泉州、漳州长达 700 余里的大道两旁栽植了松树，当然不是为了减少福州地区的温室气体排放，而是有了这些树可以遮挡南方的烈日，所以百姓写民谣歌颂蔡襄："夹道松，夹道松，问谁栽之，我蔡公；行人六月不知暑，千古万古摇清风。"

蔡襄特别能体察民间疾苦，据说在福州任职期间，有一年的上元日，蔡襄雅兴大起，下令让每户百姓点七盏灯，营造节日气氛。有个叫陈烈的人就造了一盏大灯，上面写着："富家一盏灯，太仓一粒粟。贫家一盏灯，父子相对哭。风流太守知不知？犹恨笙歌无妙曲。"蔡襄看见后马上意识到，自己看到的是烟花风景，百姓烧掉的却是民脂民膏，于是马上下令罢灯。

40 岁之前的蔡襄并不以书法著称于世，第一次下放到福建的蔡襄在书法上实现了蜕变，他的字在唐楷的严谨之外更多了魏晋的潇洒清丽、婉转飘柔。这种蜕变发生在他 40 岁前后，我们从皇祐三年（1051）正值 40 岁的蔡襄留下的两件草书信札《陶生帖》和《入春帖》中可见端倪。

《陶生帖》现藏于台北故宫博物院，上面的草书潇洒劲逸，虽然字字独立，但是随心所至，一气呵成，如"大""月""首"等字写得非常随意。

蔡襄　《陶生帖》

蔡襄　《入春帖》

　　释文：襄启，入春以来，属少人便，不得驰书上问，唯深瞻想，日来气候阴晴不齐，计安适否，贵属亦平宁。襄举室吉安，去冬大寒，出入感冒。（积）劳百病交攻，难可支持。虽入文字力求丐祠，今又蒙恩，复供旧职，恐知，专以为信。前者铜雀台瓦研，十三兄欲得之，可望寄与，旦夕别寻端石奉送也。正月十八日公　仁弟足下。

由于没有往来信件的上下文，我们不能完全解读《陶生帖》的内容。值得注意的是里面提到了毛笔，信中写道："笔颇精，河南公书非散卓不可为，昔尝惠两管者，大佳物，今尚使之也。"蔡襄说笔很好，河南褚遂良的字不用散卓笔也没办法写好，过去有人送我两支，特别好，现在还在用。

这里提到的散卓笔是宋代宣州诸葛高善制的一种名笔，特点是制作过程采用"无心散卓法"，笔锋比较长，没有笔芯的硬毫，当时人们也称其为"诸葛笔"，这是唐末宋初毛笔的一种创新。跟"无心散卓法"对应的是过去的"有心披柱法"，制笔时把硬毫放在中间，周围再披上软毫。为什么会出现这种变化，我们讲苏轼的时候再细讲。

在宋仁宗皇祐三年（1051），40岁的蔡襄因为卓越的地方政绩应召入京，回到中央担任迁起舍人、知制诰等职位。再次被调回京城的他非常高兴。朋友葛公绰在这次调动中帮了忙，所以在北上的路上，蔡襄写信致谢，这封信就是《入春帖》。里面说："今又蒙恩，复供旧职，恐知，专以为信。"

《入春帖》现藏于北京故宫博物院。比起《陶生帖》，这幅作品更加轻松流畅，有一点王羲之《十七帖》的风格，但是圆笔更多，别有一番气象。所以《宣和书谱》这样评价蔡襄的书法："在前辈中自有一种风味，笔甚劲而姿媚有余。"40岁的蔡襄已经迈入魏晋书法的殿堂，之后蔡襄书法总的原则一直没变，不刻意追求险绝夸张，每一篇都平易工整，每一字都生动天真，每一笔都自然舒展，毫不刻意，也毫不做作。

回到京城，仁宗皇帝赵祯见到蔡襄，大吃一惊，几年没见，蔡襄的胡子长得很长了。古人以长须为美，蔡襄被称为美髯公，赵祯一高兴问了一个问题："爱卿的胡须这么漂亮，你睡觉的时候是放在被子外面还是里面呢？"蔡襄平时真没留意这个问题，一时回答不上来。当天晚上他就思索皇帝的问题，结果他无论把胡须放在被子里面还是外面，都感到不适，一夜无眠。之后这件事便流传开来，见蔡绦《铁围山丛谈》。

宋朝是个强干弱枝的国家治理模式，其他任何一个地方的繁华、富庶和人文气息都不可能跟汴梁城相比，所以北宋官员都愿意做京官。回到京城的第二年，身在东京的蔡襄想起过往，感慨万千，于是理出北上京城作的十一首诗，

王羲之　《十七帖》（局部）

写成一卷《自书诗稿》。这篇作品现藏于北京故宫博物院，蔡襄写得非常认真，在纸上画出了界格，也叫"乌丝栏"。全篇从行楷过渡到行书，刚柔并济，方圆结合，提按顿挫，变化多端。蔡襄写得非常用心，以至略显拘谨。

到了1054年，43岁的蔡襄迁龙图阁直学士，知开封府。这个职位包拯（包龙图）刚刚做过，再往前数，赵光义和柴荣做皇帝之前都做过这个职位，可见宋仁宗赵祯对蔡襄多么看中。史书上说"襄精吏事，谈笑剖决，破奸发隐，吏不能欺"，说明蔡襄确实能做到明察秋毫，手下人都不能欺瞒他。

宋仁宗赵祯也特别喜欢蔡襄的书法，经常让他写一些皇家的碑石，比如《元舅陇西王碑》。"堂堂的开封市市长"总被抓去干文书的活，写多了，蔡襄就烦了。后来皇帝又让蔡襄写《温成皇后碑》，他当场拒绝，并且说"此待诏职耳"，这是待诏该干的活。

蔡襄拒绝皇帝，除了被当成待诏用丢面子，其实还有一层原因，即他特别爱惜自己的书法。《蔡襄传》里说："公于书画颇自惜，不妄为人，其断章残稿人悉珍藏。"蔡襄平时不肯轻易为人写字，所以收到蔡襄信札的人，都将之视若珍宝，即使只是残章断句，也都保存起来。《宣和书谱》中说："古人能自重其书者，唯王献之与襄耳。"

蔡襄仍然是那个锋锐难挡的蔡襄，皇帝碰了一鼻子灰，再也不敢找他了。这体现了蔡襄的骄傲和刚直，但是太有棱角在官场也常常不受欢迎。

于是，在蔡襄调回京城四年之后，至和二年（1055），蔡襄再次被贬回福建。收拾行李吧，这就是官场，浮浮沉沉是不变的规律。蔡襄给朋友们一一写信道别，其中给好友余靖写的一封信现藏于台北故宫博物院，史称《安道帖》。

《安道帖》是一封行书信札，用笔古拙，笔画粗壮，墨也很稠，有高古的气息，它标志着44岁的蔡襄书法完全成熟。就像孙过庭评价王羲之的书法："不激不厉，而风规自远。"

中国古话说"福不双降，祸不单行"，再次被贬的蔡襄或许会感慨命运的不济，但是他很快就会发现，比起以后，之前命运对他其实还不错。就在南下的路上，蔡襄的长子突然病逝，白发人送黑发人，这件事给他造成巨大的打击。他给朋友写信诉说了这件事情，这就是《离都帖》，也叫《致杜君长官尺牍》，

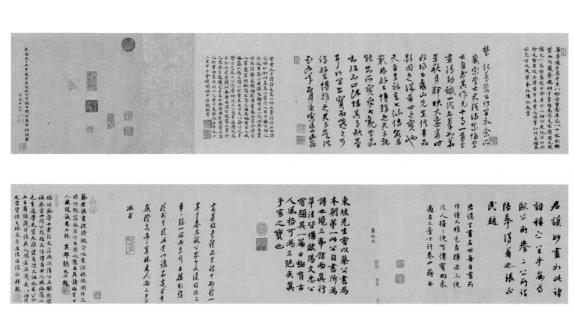

蔡襄 《自书诗稿》

蔡襄　《安道帖》

蔡襄　《离都帖》

　　释文：襄启，自离都至南京，长子匀感伤寒七日，遂不起此疾，南归殊为荣幸，不意灾祸如此。动息感念，哀痛何可言也，承示及书，并永平信，益用凄恻，旦夕渡江，不及相见，依咏之极，谨奉手启为谢，不一一。襄顿首，杜君长官足下，七月十三日，贵眷各佳安，老儿已下无恙，永平已曾于递中，驰信报之。

现藏于台北故宫博物院。这幅作品隐约有王羲之的味道。

仕途的坎坷和亲人的离去并没有彻底击垮蔡襄。蔡襄这个人表面看起来平和淡然，但是骨子里有一股倔强。回到福建的蔡襄仍然兢兢业业，做好自己的工作。

宋朝的泉州是"海上丝绸之路"的起点，商贾云集，货物集散，需要更好的基础设施，于是蔡襄就在福建主持修建了中国第一座海港大石桥——万安桥。这座桥规模很大，长有 1200 米，修建过程中还巧妙利用牡蛎保护桥墩，号称是生物学与建筑学结合的最早案例。

万安桥建成之后，作用特别大，"渡实支海，去舟而徒，易危而安，民莫不利"。蔡襄非常高兴，亲自书写了一篇《万安桥记》并刻石立碑。那一年是嘉祐四年（1059），蔡襄 48 岁。《万安桥记》全文共 153 字，用楷体书写，记载了造桥的时间、尺寸、花费和参与的人员等，分刻在两块石碑上，每碑高 2.89 米、宽 1.46 米，碑字分为 6 行，每字长 18 厘米、宽 15 厘米。

苏轼曾评蔡襄"行书最胜，小楷次之，草书又次之，大字又次之"，意思是他的大字相对最差。《宣和书谱》里也特别强调蔡襄"大字钜数尺，小字如毫发，笔力位置，大者不失结密，小者不失宽绰"。蔡襄的大字主要学自颜真卿，笔力沉雄，结体舒朗，气质高古浑厚，跟颜真卿中年以后的大字书风一致，比如《大唐中兴颂》《东方朔画赞》。在用笔和结体上，蔡襄几乎是亦步亦趋地模仿，对颜体的理解直达精髓。明代王世贞评："万安天下第一桥，君谟此书雄伟遒丽，当与桥争胜。结法全从颜平原来，惟笔法用虞永兴耳。"

蔡襄还是一位懂生活的人，对荔枝和茶叶颇有研究，并且写过一篇《荔枝谱》和一篇《茶录》，其中《荔枝谱》被称为"世界上第一部果树分类学著作"。他也因为参与制茶和撰写《茶录》而被称为茶学家。

就像甘肃的名称来自甘州和肃州一样，福建的名称来自福州和建州。古建州就是今天的建瓯市，从唐代开始，这里就出产茶叶，当时建溪流域所产茶品统称"建茶"或者"建茗"。五代时期，南唐后主李煜曾经派专人来这里制"龙茶"，也称为北苑茶。到了宋代，精明能干的丁谓任福建转运使，监制御茶，采集茶叶强调"早、快、新"，制成龙团茶进贡朝廷，誉满京华。

泉州萬安渡石橋始造於皇祐五
年四月庚寅以嘉祐四年十二月
辛未訖功縈趾于淵釀水為四十
七道梁空以行其長三千六百尺
廣丈有五尺翼以扶欄如其長之
數而兩之靡金錢一千四百萬求

諸施者渡實支海去舟而徒易危
而安民莫不利職其事盧錫王定
許忠浮圖義波宗善等十有五人
既成太守莆陽蔡襄為之合樂讌
飲而落之明年秋蒙召還
京道錄是出因紀所作勒于岸左

蔡襄 《万安桥记》（局部之一）　　　　蔡襄 《万安桥记》（局部之二）

蔡襄来到福建担任转运使后，更加懂茶的他把北苑茶业发展到新的高峰，他强调以嫩芽作为原料，改进制茶工艺，并且把大团茶改为小团茶。欧阳修在《归田录》里说："茶之品莫贵于龙凤，谓之团茶。凡八饼重一斤。庆历中蔡君谟为福建转运使，始造小片龙茶以进，其品绝精，谓之小团。凡二十饼重一斤，其价值金二两。"可见欧阳修对蔡襄监制的茶叶是非常肯定的。

文人的意义不光是做事，更要讲出做事的道理，上升到理论是必要的，于是蔡襄就写了两篇短文，合在一起叫作《茶录》，共800多字。《茶录》上篇论茶，主要论述茶汤品质和烹饮方法，分为色、香、味、藏茶、炙茶、碾茶、罗茶、候汤、熁盏、点茶十个条目；下篇论器，主要论述制茶工具和品茶器具，分为茶焙、茶笼、砧椎、茶钤、茶碾、茶罗、茶盏、茶匙、汤瓶九个条目。

这里要说明一下中国人饮茶习惯的变化。宋朝之前流行煎茶，《萧翼赚兰亭图》生动形象地展示了唐人煎茶法，像熬药一样，把茶叶跟各种调料放在器皿中煮，最终做出来的类似一锅菜汤。唐朝赵州禅师见到人就让其"吃茶去"。

自宋代开始流行点茶法。点茶就是把茶叶碾成末放入茶碗里，注入少量沸水调成糊状，再慢慢注入沸水搅拌成黏稠状，搅拌的过程中形成茶汤泡沫。这个泡沫就成为斗茶的标准，泡沫色泽洁白并且停留时间长的胜出。蔡襄在《茶录》中说："点茶，茶少汤多，则云脚散；汤少茶多，则粥面聚。钞茶一钱匕，先注汤调令极匀，又添注入环回击拂。汤上盏可四分则止，视其面色鲜白，著盏无水痕为绝佳。建安斗试，以水痕先者为负，耐久者为胜，故较胜负之说，曰相去一水两水。"

斗茶又叫"茗战"，在宋朝非常流行，由于茶汤的汤花状态存在一定的偶然性，常常采用三局两胜制。茶叶、茶具和水的品质都会影响汤花的效果。蔡襄自然是斗茶高手，但他也不是总赢，《嘉祐杂志》里就记载了一次蔡襄斗茶输掉的经历："苏才翁（苏舜元）尝与蔡君谟斗茶，蔡茶精，用惠山泉。苏茶劣，改用竹沥水煎，遂能取胜。"

由于斗茶的需要，在福建催生了一个极为特殊的陶瓷门类——建盏。建盏一般口大底小，俗称"斗笠碗"，以黑釉为主，釉面上布满花纹，根据花纹的形状，有"兔毫盏""油滴盏""鹧鸪斑"等。

应该说蔡襄对福建茶叶的发展、饮茶方式的转变，甚至茶具的发展，都有着积极的促进作用。

嘉祐六年（1061），50岁的蔡襄第三次被调回东京汴梁城，他给朋友写信告别，并在信中交代自己患了严重的脚气病，所以这篇信札史称《脚气帖》。从这幅作品能够看出，蔡襄此时的书法已经达到炉火纯青的程度，下笔时轻重缓急、粗细浓淡的处理都极其到位，满纸的魏晋法度，所以董其昌感慨："当学蔡君谟书，欲得字字有法，笔笔用意。"

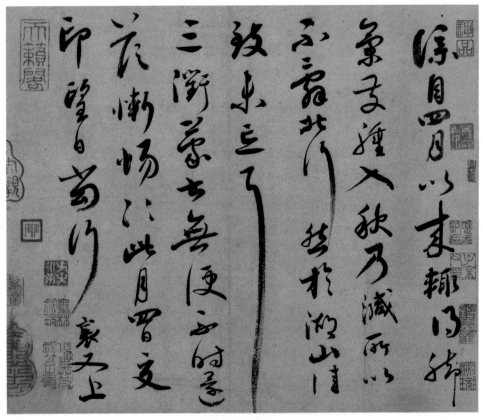

蔡襄　《脚气帖》

回到京城的蔡襄被授予翰林学士、权理三司使，主管朝廷财政。由于当时国家财政入不敷出，朝廷希望能干事情的蔡襄回来掌管国家财政。这时已经到了宋仁宗末期，皇帝已经没了改变现状的心气儿。蔡襄在等，终于在2年之后，宋英宗赵曙继位，正式任命蔡襄为三司使。

32岁的赵曙年富力强，这让蔡襄重新打起精神，于是他写了一篇《国论要目》，阐述国家过于重文轻武、官员队伍过于庞大、人才选拔任用等问题的改革方案。但是蔡襄看错了人，宋英宗赵曙根本没有心思做什么正经事，借蔡襄请假之事就要贬他的官，蔡襄在朝廷难以容身，只得请求外任，眼不见心不烦。治平二年（1065），54岁的蔡襄出知杭州。

在蔡襄离任之前，宰相韩琦在家乡建了一座"昼锦堂"，取"富贵不归故乡，如衣锦夜行"的反义。韩大官人要的就是张扬，要的就是大白天显富贵。想让他跟老同事范仲淹一样"后天下之乐而乐"，那是不可能的。韩琦找到了两位老同事，给他写一篇《昼锦堂记》，由欧阳修撰文，蔡襄书写。

写《昼锦堂记》，蔡襄用的是大字颜体楷书。他对这篇作品特别看重，每个字都写很多遍，"每字作一纸，择其不失法度者，裁截布列，连成碑形，当时谓'百衲碑'"。"衲"就是补丁的意思，这幅蔡襄竭尽全力拼出的作品，后世评价不一。称赞的人说字字得法，可与颜书乱真；批评的人说单字精到而全篇失神，毫无天趣。两者应该说都有道理。

通过这件事我们也能看出，即便已经达到巅峰状态的蔡襄，对待书法的态度还是特别谦卑和谨慎的，完全没有我们想象的那种自信和掌控感。他晚年说过一段话，也是对他这种态度的印证："古之善书者，必先楷法，渐而至于行草，亦不离乎楷正。张芝与旭变怪不常，出于笔墨蹊径之外，神逸有余，而与羲、献异矣。襄近年粗知其意，而力已不及，乌足道哉！"

虽然全天下都说蔡襄的书法是"本朝第一"，欧阳修推举他为书坛盟主，但是蔡襄非常清楚地知道，他还有很长的路要走，只是"力已不及"，他的时间不多了。

一年后，治平三年（1066），蔡襄55岁，他的母亲卢氏去世，蔡襄南归丁忧。此时的蔡襄心力交瘁，他已经看过了太多人的死亡：父亲、母亲、妻子、

蔡襄　《昼锦堂记》（局部）

此人情之所榮而令之

所之榮而令之

昔之所同令之

也盖士方

窮時困方陁

間時困方

閻里庸人陁人

得

一个兄长、两个弟弟以及长子蔡匀。10年左右的时间里，蔡襄看着周围的亲人逐一离去，他早已悲痛欲绝。

1067年，56岁的蔡襄在家乡逝世，朝廷追赠吏部侍郎，后加赠少师。在蔡襄后人的请求下，朝廷赠谥号忠惠，最终还是老朋友欧阳修为之撰《端明殿学士蔡公墓志铭》。

后来南宋陆游总结这段历史时说："先生（梅尧臣）当吾宋太平最盛时，官京洛，同时多伟人巨公，而欧阳公之文，蔡君谟之书，与先生之诗，三者鼎立，各自名家。"（《梅圣俞别集序》）可见蔡襄是一位历史公认的伟人。

蔡襄之所以伟大有两个原因。一个原因是政治上的执着和坚持。他跟范仲淹一样，属于理想主义者。他们一腔热血，有改变天下的勇气，有扭转颓势的决心，有百折不挠的毅力。面对排山倒海般的旧势力，他们势单力薄，但是无所畏惧，即使最终失败被贬官，也要竭尽全力把自己负责的事情做好。他们都是"先天下之忧而忧，后天下之乐而乐"的人。蔡襄的书法成就是他伟大的另一个原因。恪守法度、不逾规矩，是蔡襄书法的最大特点。张怀瓘说过："文则数言乃成其意，书则一字已见其心。"蔡襄的书法跟他的性格一致，有一种对理想的热忱和坚守。蔡襄的坚持让他在晋唐法度与宋人的意趣之间搭建了一座桥梁，使书法回归到典正儒雅、法度完备的正途上来，这是宋代书法最欠缺的地方。多数宋朝书家都有入古不深、任笔为体的问题，让书法回归法度是蔡襄最大的贡献，也是他在中国书法史中最大的价值。

蔡襄是北宋书坛的异类，却是书法长河的主流。

第二十章

苏轼（一）
天降文曲星

　　通过学习历史，我们注意到，历史上有伟大的时代，也有平庸的时代。伟大的时代之所以让我们铭记，是因为其中有伟大的人物，苏轼毫无疑问就是中国文化史上最伟大的人物之一。就像屈原、王羲之、陶渊明、李白、欧阳询、颜真卿、赵孟頫等人一样，他们都重新定义和刷新了自己的时代。他们近看是一团火焰，远看是满天繁星，正是因为有了他们，那些时代才从默默无闻变得大放光彩。他们虽然没有像周公、孔孟、老庄一样塑造中华文明的内核精神，但是却丰富了其外在魅力。光有主干没有枝叶的树，绝对不会成为迷人的树。

苏轼是中国文化史上的全才，北宋历史上所有重要的文化组合中几乎都有苏轼的名字。他的文章纵横捭阖，与父亲苏洵和弟弟苏辙并称"三苏"。"三苏"在"唐宋八大家"中独占三席，其影响甚至超过魏晋"三曹"父子，文风直追春秋战国时期的纵横家；他的诗清新爽健，与黄庭坚并称"苏黄"；他的词开豪放一派，与辛弃疾并称"苏辛"；他的绘画师从表兄文同，深得墨竹气韵，拓展了文人绘画；他的书法天真朴拙、意蕴悠长，名列"宋四家"之一。苏轼每涉足一个领域，最终都会成为这个领域顶级的选手，所以他成为后世人人爱戴又敬仰的苏东坡。

苏轼像

中华文明 5000 年历史，文化高度繁荣的时间超过 3000 年，但是像苏轼一样鲜明耀眼、光彩夺目的文化名人也不会超过一个人手指的数量。

那么才华横溢、雅量高致、博学多闻的苏轼究竟是在什么样的环境中成长的呢？苏轼出生在宋朝相对落后的边陲之地——四川。肯定有人反对说四川从三国时代就是中原战乱的避风港，长久以来四川盆地都是以繁荣富庶著称。这些说法都没错，但是这种情况到了宋朝有所改变，事情源于王诜的曾祖父王全斌。当年赵匡胤让王全斌率军攻取四川，战争进展比较顺利，后蜀孟昶很快投降。蜀军的迅速溃败让宋军蔑视，再加上蜀地几十年和平积累下的财富也让宋军眼红，于是趾高气扬的北宋人开始在四川大肆杀戮和抢掠。四川军民于是开始反击，一波又一波的起义此起彼伏，又引来了北宋朝廷更为强烈的弹压。

于是四川在北宋时期就特别不受待见，被搜刮得最狠，也被压迫得最凶，地位甚至不如同样沦为鱼肉的南唐故地。唐朝的皇帝一有危险马上收拾行李奔四川，但是到了宋朝，危难关头从来没人想到四川避难，就是这个原因。

四川的文化在北宋初年是相对落后的，有多么落后呢？宋太祖赵匡胤在位16 年，录取四川籍进士 1 人；宋太宗在位 21 年，录取四川籍进士 23 人；宋真宗在位 25 年，录取四川籍进士 18 人。宋朝以科举制度宽松、录取进士数量多著称，而四川又是幅员辽阔、人口众多之地，但是在宋初的三位君主中，平均每年才录取 0.67 人，录取率是相当低的，属于典型的文化不发达省份。到了北宋末年才慢慢赶上来，宋徽宗年间，平均每年录取 5.4 人。

跟我们印象中读书人风神秀爽、雅致天成的形象不同，苏轼天生是自在随性、潇洒豪放的性格，正是这种性格让他在后来种种的逆境中能够泰然自处、乐天知命，这种乐观的、积极的、浪漫的性格，正是后来东坡魅力的最大来源。

追溯到苏轼的祖辈，苏轼的爷爷苏序就是个乐天派，用苏轼后来的话说，他的祖父苏序"无一事不快乐"。苏序为人慷慨，乐善好施，能够在灾年的时候把自己的粮食拿出来无偿分给乡人。因为王全斌等征蜀将领把事情搞砸了，所以四川兵连祸结，其中李顺造反的时候带人攻打梅州，苏序也跟大家一起守城，战斗非常激烈，人心惶惶。只有苏序安之若素，家里红白喜事照常办，并且安慰苏轼的祖母说："朝廷不会抛弃我们，反贼很快就要灭亡了。"后来

果然是这样。

比起祖父，苏轼的父亲苏洵更加旷达不羁，《三字经》里说："苏老泉，二十七，始发愤，读书急。"苏洵是中国古代知识分子大器晚成的代表，27岁之前，苏洵生活的全部就是玩，生死全看淡，快乐似神仙。直到27岁乡试落败，才重新拿起书本，开始发奋苦读。2年之后，苏轼出生。我们常说读书改变命运，很少有人读出苏洵的效果，苏洵的这次发奋苦读改变了他自己的命运，改变了苏轼、苏辙的命运，也影响了中国文化的命运。

1037年1月8日，苏轼生于四川眉州，当时没有任何一个人意识到这个呱呱坠地的新生儿会多么与众不同，甚至埋头苦读、一直碰壁的老爹苏洵最初也没有给予苏轼太多的关注。因为苏轼在家庭的男孩中排行第二，前面有一个哥哥苏景先（后来8岁时夭折）。但是时间最终会证明，北宋时期，甚至整个中华文明，都会因为他的到来而变得更加光彩夺目。2年之后，苏辙出生。

由于父亲苏洵在读书太晚上吃过亏，所以他特别注重这兄弟俩的早教工作。大概在苏轼7岁的时候，就知道了当朝名士欧阳修、梅尧臣的名字，并且心向往之。

在苏轼8岁的时候，苏洵又做了一个正确的决定，他把苏轼、苏辙兄弟送到一个道观，让他们跟道士张易简学习声律作诗的方法，这也是因为苏洵吸取了自己不会作诗、考科举一路吃亏的惨痛教训。苏洵的文章有战国的古风，铿锵果决，但是诗词格律一塌糊涂，所以他痛定思痛，不让两个儿子重蹈覆辙。苏洵这个决定是相当功利的，但是效果是出人意料的，苏轼后来成为人人熟悉的"坡仙"，其诗词方面的成就居功至伟。

关于苏轼早年读书的经历，我们没有看到期待中的那些神童特征，比如一目十行、过目不忘等天赋异禀的表现。但是，他很早就表现出了高尚的志向，《宋史》记载，在苏轼10岁的时候，父亲苏洵游学四方，母亲程氏在家给苏轼兄弟讲书，苏轼听到那些古今成败的故事，马上能讲出其中的要义。在读到东汉《范滂传》的时候，程氏慨然长叹。这个范滂是东汉名士，陷入党争遭到朝廷批捕，但是抓他的督邮不肯下手，关起门来趴在床上哭，希望范滂逃跑。结果范滂怕连累督邮，也不想让母亲因为跟随自己逃跑而流离失所，所以上门

自首。范滂与母亲道别的时候，范母刚毅地说："你现在能够与李膺、杜密齐名，死了又有什么遗憾！已经有了好名声，又还想要长寿，能够兼得吗？"于是范滂于 33 岁被杀。

结果苏轼听完这个故事就问母亲程氏："轼若为滂，母许之否乎？"意思是：我要做范滂，母亲答应吗？程氏说：你要是做范滂，难道我就不能做范滂的母亲吗？从这段对话可以看出少年苏轼品格之高洁，并且终其一生从未改变。

1054 年，19 岁的苏轼娶四川青神县乡贡进士王方之女王弗为妻，这一年王弗 16 岁，他们度过了 11 年的琴瑟相和的夫妻生活，这 11 年大概是苏轼一生中最为幸福的一段时间。

人逢喜事精神爽，20 岁的苏轼事事顺利。他博通经史，尤其喜欢贾谊、陆贽的文章。这一年他开始读《庄子》，并忍不住感叹："我原来有些想法，自己不知道怎么表达，今天见到这本书，正好说明我的感受。"苏轼跟庄子心有戚戚焉，这可能是苏轼的幸运，也可能是他的不幸。

就像当年文同发迹需要文彦博拼命举荐一样，苏轼兄弟要想跃过龙门，也需要自己的伯乐。苏轼在父亲的带领下，拜见了成都知府张方平。张方平也是个了不起的读书人，博闻强记，据说早年能在一个月内将《史记》《汉书》和《三国志》通读一遍，并且过目成诵。张方平见到苏轼马上被其才华折服，待以国士。当时欧阳修是北宋文坛盟主，但是跟张方平政见不合，本来老死不相往来，但是张方平却搁置成见，主动向欧阳修举荐"三苏"，希望这位文坛盟主能够提携才华横溢的"三苏"父子，这也为"二苏"日后迅速走红京城做足了准备。后来"乌台诗案"的时候，已经退休的张方平也是冒死援救苏轼，苏轼一生待张方平如父。这就是苏轼早年的际遇。

相比诗词文章，苏轼在书法绘画等方面的进步相对缓慢，因为比起可以大规模刊印的书籍，墨迹原件几乎没有可能看到，连经典法帖的拓片也相当难得，书法临摹范本的获得是一个难以逾越的障碍。比如同时代的黄庭坚就说过："孔庙虞书贞观刻，千两黄金那购得？"宋太宗赵光义淳化年间，官方曾经收集十卷前贤的墨迹，由翰林侍书王著整理成十卷法帖，刻在枣木板上，这就是历

史上大名鼎鼎的《淳化阁帖》。每当有人进入中书省和枢密院成为两府高官，赵光义就会拿出《淳化阁帖》印本作为赏赐，但是过了一段时间，《淳化阁帖》的原版就在一次皇宫大火中毁掉了，之后皇帝再也不赏赐给臣下了。后来欧阳修勉强搜集到一本，但真伪存疑，远在四川的苏轼更不可能见到这样的法帖。

后来苏轼在《四菩萨阁记》中，记述苏洵生前收集了很多名画，藏品堪比公卿。但是那应该是"三苏"成名以后的事情，目前所知在苏轼首次出蜀之前的家藏法书，有明确文献可证的，只有一件颜真卿的《邠州碑》，可见颜真卿对于苏轼的影响是自始至终的。黄庭坚也说过："予与东坡俱学颜平原，然余手拙，终不近也。"

相比法帖，优秀的书法老师更加难找。苏辙在后来给韩琦的信《上枢密韩太尉书》中，提到自己和苏轼早年的生活："居家所与游者，不过其邻里乡党之人，所见不过数百里之间。"苏轼兄弟早年的艺术视野和见识严重不足，这些因素都制约了他们早年书画水平的提高。我们从苏轼写字的一些细节也能看出，他早年受到的书法训练并不太系统和正规。

首先，苏轼执毛笔的姿势在今天看起来相当怪异。他的好友陈师道是这样描述苏轼的执笔方式的："东坡作书以手抵案，使腕不动为法。"黄庭坚也说过："然东坡不善双钩悬腕，故书家亦不伏此论。"

书法执笔一直有"单钩""双钩"两种方式。苏轼用毛笔写字的姿势跟我们今天用铅笔写字的姿势完全一样，一根手指在前勾住毛笔，手腕抵在桌子上。早在唐代就有一个叫韩方明的人极力反对这种方式，他在《授笔要说》中指出："世俗皆以单指苞之，则力不足而无神气。"所以很多人就不理解苏轼的执笔方式。

苏轼解释说："把笔无定法，要使虚而宽。"意思是只要能够让手自由灵活地转动，怎么执笔都无所谓。黄庭坚也帮苏轼辩护，他说"西施捧心而矉，虽其病处，乃自成妍"，书法也是一样，关键是看写出了什么样的作品。

其次，苏轼用的毛笔也与当时多数人用的不同，他用的是一种"有心披柱法"做的短锋毛笔。苏轼强调他的毛笔和执笔方式都是古法，这话从何说起呢？这就涉及书法史上执笔的一次转变，背后更是涉及中国家具和生活方式的一次

转变。唐朝之前，中国人一直是席地而坐的，室内的家具几、案、床、榻等都比较低矮。人书写时手需要向下探，所以单钩执笔的时候毛笔更容易垂直于纸面或者竹简表面。

但是到了唐朝，内地胡风大盛，草原民族的高桌大椅和围桌聚餐的生活方式逐渐为中原人接受。这个时候桌面变高，双钩执笔更能让毛笔垂直于纸面。于是，唐代的执笔方式逐渐由单钩执笔过渡为双钩执笔。

伴随书写姿势和执笔方式的变化，毛笔本身也在发生变化。原来毛笔由两种毛组成，中间是笔芯的硬毫，四周是软毫，这种制笔方法叫"有心披柱法"，最早可能是秦朝大将蒙恬总结出来的制笔方法，笔锋较短。到了宋朝，以宣州诸葛高为代表，人们开始用"无心散卓法"制笔，没有笔芯的硬毫，而且笔锋比较长。苏轼因为写字枕腕，握笔倾斜，所以更喜欢古法笔锋较短的笔。

后世也有人帮苏轼打圆场，说这样才能写出他的特点，等等。但是我们必须明白，执笔从"单钩"到"双钩"，毛笔从"有心披柱法"到"无心散卓法"，都是因为需要配合新的书写场景，它们的进步意义是毋庸置疑的。苏轼仍然采用古法也有他的弊端，连黄庭坚都说"或云东坡作戈多成病笔，又腕着而笔卧，故左秀而右枯"。苏轼的字向左行的笔画就流畅、向右行的笔画就滞涩，而且字整体明显地向右倾斜，这是他无法克服的先天缺陷。

苏轼因为长期枕腕，导致他不擅长悬腕悬肘，所以他写大字就吃力，我们看苏轼的大字楷书《荔子丹碑》，字约 15 厘米见方，其中确实有一些好字，但是全篇看下来气韵明显不好，而且中间应该是多次停笔休息的，没有一气呵成的顺畅感，这在顶级书法家的作品中是很少见到的，也说明苏轼写大字的笔力不足。

这些都是因为执笔等先天缺陷造成的基本问题，而这些缺陷在最初学书的时候没有得到及时的纠正。这并不是苏轼个人的主观追求，因为他的弟弟苏辙的执笔方式也一样，黄庭坚说过："子由（苏辙）书瘦劲可喜，反复观之，当是捉笔甚急而腕着纸，故少雍容耳。"可见他们兄弟在最初学书的时候并没有优秀的老师严格指导。

关于苏轼书法的师承与渊源，历来争议很大。我们先看苏轼自己的说法：

苏轼　《荔子丹碑》

"仆书尽意作之似蔡君谟，稍得意似杨风子，更放似言法华（僧人，工书）。欧阳叔弼云：子书大似李北海。予亦自觉其如此。世或以为似徐书者，非也。"也就是说，苏轼认真写字的时候极力模仿他的偶像蔡襄，如果得意一点就像杨凝式了，完全放开则像僧人言法华。有人说他的字像李邕，他也深以为然。但有人说他的字像唐朝徐浩的时候，他却断然否认。

后来，苏轼的儿子苏过在《书先公字后》中这样谈论他的父亲："然其少年喜二王书，晚乃喜颜平原，故时有二家风气。俗子初不知，妄谓学徐浩，陋矣。"也就是说苏轼父子都坚决否认苏轼学习过徐浩的书法。

可是他们为什么都站出来澄清呢？因为很多人都认为苏轼的书法源自徐浩，比如最了解苏轼的黄庭坚就持这种观点。他在《跋东坡书》中这样评价苏轼："中年书圆劲而有韵，大似徐会稽。晚年沉着痛快，乃似李北海。"黄庭坚认为苏轼中年师法徐浩，晚年师法李邕。他又在《跋东坡墨迹》中说："东坡道人少时学《兰亭》，故其书姿媚似徐季海（徐浩）。"

那么我们看看徐浩的书法跟苏轼的究竟像不像呢？徐浩是与颜真卿同时代的书法家，在中唐非常有影响，他的行书也偏肥。我们今天可以看到徐浩的《朱巨川告身帖》，比较苏轼的《洞庭春色赋》，这两篇都是他们各自认真抄写的作品，所以有可比性。除了"徐字正，苏字侧"这个明显的不同，双方的笔画肥硕、结体紧凑的特点确实很像。

不论他是不是学习过徐浩，我们也不难看出，苏轼书法风格的来源是非常广的，比如王羲之、颜真卿、李邕、杨凝式、蔡襄等人。苏轼也是主张学书要下苦功的，他说："笔成冢，墨成池，不及羲之即献之；笔秃千管，墨磨万锭，不作张芝作索靖。"但是我们从苏轼的字中看不到他在任何一家那里下过太多的功夫，应该说这都因为他早年书法教育的缺失。

那就出门长见识吧。到1056年，苏轼21岁，他跟着父亲和弟弟一起进京赶考。走出剑门，不要感叹蜀道的艰险，不要怀念家乡的安逸，一个五彩斑斓的世界等待着改变他，也注定要被他改变。他将从这个世界得到所有的荣耀和全部的苦难，他将在这里体会众星捧月的快乐，也将在这里感受形单影只的孤独。当所有的苦乐都经历后，他才能成为那个真正的苏东坡。

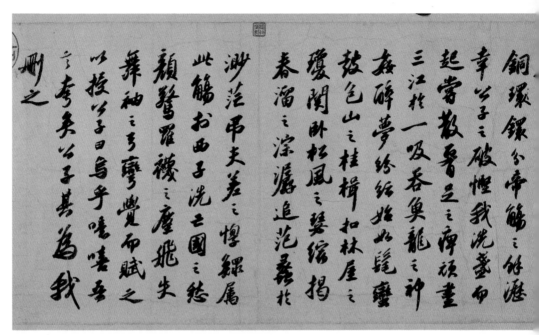

苏轼 《洞庭春色赋》

　　到了第二年，北宋仁宗嘉祐二年，这一年的礼部会试可以说是中国科举史上最隆重的一次，号称"千古第一龙虎榜"。后来在历史上报得大名的一众大人物几乎同时出场：张载、曾巩、曾布、吕惠卿、章惇、王韶、程颢、程颐等。"唐宋八大家"中有三人（苏轼、苏辙、曾巩）参加考试，苏洵是陪考，欧阳修是考官。其实王安石此时也在京城任职，冷眼旁观，"唐宋八大家"中有六人会集于这一刻的汴梁城。

　　苏轼是幸运的，因为他遇到了欧阳修，当时欧阳修反对流行的"太学体"，专门研究一些生僻字，写写空洞没有内容的对仗文字。欧阳修接过韩愈、柳宗元的古文运动大旗，改革北宋文坛的风气。而苏轼、苏辙的文风主要受苏洵的影响，正是战国以来策士们采用的实用文风，长枪大戟，刀刀见血。欧阳修批卷子的时候看到一篇文章写得特别好，语言流畅，说理透彻，但是由于担心是他的学生曾巩写的，怕人说闲话，就将之列到第二名，结果打开一看却是苏轼的文章。

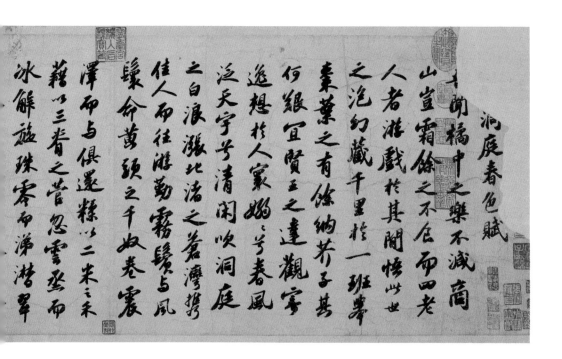

朝为田舍郎，暮登天子堂。

这次考试的一个细节也能体现苏轼的不拘一格，他在试卷中用了一个典故，说皋陶曾三次谏言于帝尧，请求诛杀一个囚犯，然帝尧三次皆不允，用这个故事说明古代圣君的宽恕。但是欧阳修和梅尧臣都没有看出这个典故出自哪里，等考试完毕欧阳修就主动去问这个典故的出处，谁知道苏轼大言不惭地说"我编的呀"，欧阳修听了一笑了之，转身对身边的同僚说："老夫当避此人，放出一头地！"

在欧阳修的一再称赞下，苏轼一时声名大噪。他每有新作，立刻就会传遍京师。当苏轼父子名动京师、正要大展身手时，突然传来噩耗，苏轼的母亲程氏病故，两兄弟随父回乡奔丧。这次东京之行虽然只有短短几个月，但是他们已经惊艳了整个京城，一条光明的大道在他们的面前展开。那么苏轼接下来的路将会怎么走呢？我们下一次再说。

苏轼（二）

初露显锋芒

在为母亲守孝期满之后，宋仁宗嘉祐四年（1059），父子三人再赴汴京。这一年苏轼的长子苏迈出生。第二年朝廷任命苏轼、苏辙分别担任地方县主簿，可能因为嫌起点太低，兄弟二人都没有赴任。苏轼在26岁这一年参加了制科考试，制科考试就是科举考试之后的加试，不定期举行，旨在发现实用型高级人才，其难度远高于科举考试，是古代含金量最高的公务员选拔考试。

这次制科考试还发生了一个小插曲。在考试之前，苏辙突然生病了，眼看要错过考试，这时候惊人的一幕出现了，宰相韩琦竟然跑去跟宋仁宗说："咱们把制科考试推迟吧，因为苏辙生病了。"皇帝赵祯一听有点懵，韩琦就解释道：

"今年最有才华的考生就是苏轼、苏辙兄弟，如果苏辙生病了，那么这个考试的含金量就降低了，咱们还是等他把病养好了再考试吧！"应该说这样的事情前所未闻，这相当于今天因为一个考生修改国家公务员考试日期，相当不可思议。但是，最后皇帝竟然同意了，可见当时苏轼兄弟的影响有多大。

最终苏轼的制策（考卷）入三等，北宋开国已经百年，只有一个叫吴育的人跟苏轼考过这个等级。据说宋仁宗读了苏轼与苏辙兄弟的试卷后，大为赞赏，回到后宫对曹皇后说："朕今日为子孙得两宰相矣！"

在这一年十二月，26岁的苏轼到陕西凤翔府担任签判，苏轼一生并不平坦的官宦之路就此开始。3年之后，苏轼29岁，文同路过凤翔，作为远支的从表兄弟，在凤翔东湖边的竹林下，他们吟诗论文，相谈甚欢。文同说："世无知我者，惟子瞻一见识吾妙处。"他挥毫泼墨，画了他擅长的墨竹送给苏轼，苏轼也为文同写下了《石室先生画竹赞并序》。

两人把酒论画，文同为苏轼讲了大量绘画的知识，这可能是苏轼绘画真正的启蒙。文同对后来苏轼的墨竹、枯树、怪石的处理都有深远的影响，甚至"文人画"的概念也是在跟文同的交流中碰撞出来的。在文同的引导下，苏轼一开始对绘画的审视就不在于"画形"，而在于"画理"，只有那些通达的、有修养的、有深刻洞察力的士人才能透过事物表面的"形"抓住背后的"理"。

后世文人画的概念被苏轼正式提出，他称之为"士人画"："观士人画，如阅天下马，取其意气所到。乃若画工，往往只取鞭策皮毛，槽枥刍秣，无一点俊发气！"

文人画画就像九方皋相马一样。据说伯乐年老的时候，秦穆公让他推荐一位可以继任的人，伯乐就推荐了九方皋。秦穆公就让九方皋去寻找千里马，三个月后，九方皋回来了，说自己找到了一匹千里马，且是一匹黄色的母马，结果让人牵过来一看，原来是一匹黑色的公马。秦穆公马上叫来伯乐问道："你推荐的这个人是怎么回事？"伯乐回答说九方皋"得其精而忘其粗，在其内而忘其外；见其所见，不见其所不见，视其所视，而遗其所不视"。九方皋相马的方法就是抓住事物本质的"理"而忽略事物的"形"，这种做法跟文人画完全一致。

关于作画的"形"和"理"，苏轼有一段非常经典的论述，他在《东坡集》中说："余尝论画：以为人禽宫室器用，皆有常形。至于山石竹木，水波烟云，虽无常形，而有常理。常形之失，人皆知之，常理之不当，虽晓画者有不知。故凡可以欺世而取名者，必托于无常形者也。虽然常形之失，止于所失，而不病其全。若常理之不当，则举废之矣。以其形之无常，是以其理之不可不谨也。世之工人，或能曲尽其形，而至于其理，非高人逸才不办。"

"常形"就是固定的外在形态，"常理"就是根本的内在道理。苏轼说人、禽、宫室器用这些都是有"常形"的东西。山石竹木、水波烟云，是有"常理"而无常形的东西。"常形"画错了，人人都能看出来，但是"常理"画错了，即使那些了解绘画的人都看不出来，所以那些欺世盗名的人必定要画那些没有"常形"的东西。"常形"如果画错了只会影响到画错的部分，不会影响全局。但是"常理"一旦画错了，那整幅画就废了，所以对待常理不可以不谨慎。那些精于绘画的工匠或许能够完美地表现外在常形，但是要想洞察和表现内在的根本道理，那一定需要高人逸才。

苏轼就经常指出那些精于绘画但不懂"常理"的人的毛病，比如："黄筌画飞鸟，颈足皆展。""飞鸟缩颈则展足，缩足则展颈，无两展者。"就是说鸟的足和颈不会同时展开，这个"理"黄筌并没有发现。

苏轼在《书戴嵩画牛》里说西蜀有一个姓杜的处士，爱收藏书画，家中有数百轴之多。其中，他特别喜欢一幅戴嵩画的牛，特意用锦囊玉轴装饰。一天，一个牧童见到后拊掌大笑，牧童说："牛在争斗的时候尾巴是夹在两腿之间的，画中的斗牛翘起尾巴，画错了。"处士笑而然之，显然戴嵩也没有很好地理解斗牛的"理"。就像《六韬》里说的"鸷鸟将击，卑飞敛翼；猛兽将搏，弭耳俯伏"，只有那些仔细观察的人才会明白这样的道理。

苏轼有一次画朱红色的竹子，有人看到就不理解，问："哪里有朱竹？"苏轼反问道："哪里又有墨竹呢？"在苏轼的眼中，只要抓住竹子的"常理"，至于外在颜色，根本就不重要。

苏轼这些绘画概念的产生，跟他29岁时见到文同有直接的关系。

1065年，苏轼30岁，他回到京城做官。正当他春风得意时，厄运降临，

他的妻子王弗突然去世。古人的平均寿命确实比较短，但是 27 岁去世还是着实让人意外。苏轼的第一段婚姻就这样结束了，这给他带来了长久的痛苦，10 年后这些痛苦将会凝结成一首字字滴血的词。

福不双降，祸不单行。就在第二年，他们才华横溢、大器晚成、奔波劳碌的老父亲苏洵竟然也撒手人寰。苏洵这些年来为了两个儿子的前程一直四处奔波。苏轼和苏辙确实拥有不世出的天赋和才华，但是他们能够在 20 岁左右双双名满天下，离不开苏洵的培养和推举。也许是害怕两个儿子像自己一样蹉跎岁月而错过最好的年华，苏洵用尽全部的精力栽培他们，带着他们一次次敲开那些高门大户，就是为了寻找上升的机会和可能。可以负责任地说，苏轼和苏辙最重要的人生财富就是他们有一个好父亲，如果没有苏洵的呵护和努力，苏轼和苏辙绝对没有可能达到他们后来的高度。然而这种呵护在苏轼 31 岁的时候戛然而止，兄弟俩怀着悲痛的心情再次回到家乡丁忧。

丁忧期间，苏轼兄弟读书、作诗、写字、画画。这是苏轼一生中难得的不被打扰的时光。由于开阔了眼界，他的书法也开始稳步提升。大概 2 年后，苏轼再婚。婚后回到东京汴梁。

这一年，苏轼 34 岁，他偶尔写信给家乡的僧人，委托他们照管家族坟茔的事情，其中有一篇传世的《治平帖》。我们在《治平帖》中看到，苏轼早年的书法全篇清秀端庄，字字独立，隐约有"二王"和杨凝式的影子，或者他也在努力向蔡襄靠近，完全没有中年以后敧侧厚重的笔画。

苏轼后来总结书法的规律时说："凡世之所贵，必贵其难。真书难于飘扬，草书难于严重，大字难于结密而无间，小字难于宽绰而有余。"《治平帖》就是一篇笔画飘扬潇洒、结体宽绰有余的小行书，苏轼的书法已经登堂入室。

回到汴梁城的苏轼很快就感受到了京城风气的变化。这一年是 1069 年（北宋熙宁二年），北宋最重要的改革运动"熙宁变法"已经全面启动，后世更习惯称这次变法为"王安石变法"。

只有 34 岁的苏轼并不太了解国家的现状，并且接受了多年儒家教育的他对变法有天然的抵制，他信任的师长比如司马光、韩琦也反对新法，所以此时苏轼是一个坚定的保守派，于是他给皇帝上书，全面驳斥新法，里面说："国

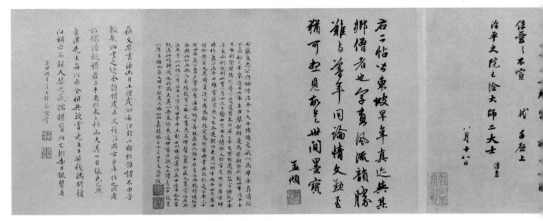

<div align="center">苏轼 《治平帖》</div>

家之所以存亡者，在道德之浅深，不在乎强与弱；历数之所以长短者，在风俗之薄厚，不在乎富与贫。人主知此，则知所轻重矣。故臣愿陛下务崇道德而厚风俗，不愿陛下急于有功而贪富强。"在此时苏轼的眼里，国家的存亡只在于道德的深浅，追求国富民强本身就是一种堕落。

不得不说，34 岁的苏轼文采已经炉火纯青，但是心性幼稚，缺乏对世界的了解，刻板得近乎愚蠢。十几年后，他在御史台的监狱中哀号过，在地方政府的具体事务中历练过，深入各地底层百姓中长期体察过，可那时已经是司马光上台，对新法全面反攻倒算的时候，那时他也将会因为自己的转变而迎来另一段打击。

因为看不惯新法，所以到了 1071 年，36 岁的苏轼被派到杭州担任通判（副市长）。应该说，王安石对苏轼还是很好的，鉴于苏轼之前只做过推官级别的

小官，担任通判属于升官，而且去的还是风景秀丽的杭州。

在杭州的苏轼是幸福的，他在这里见到日后"苏门四学士"之一的晁补之。39岁时，苏轼在杭州纳了一个妾——王朝云，从此后，她一直陪在苏轼身边。

到了1075年，苏轼升官，担任密州（今山东诸城）知州，副市长变成了正市长，从此，苏轼慢慢成为我们熟悉的苏轼了。之后苏轼的人生不再是只有华丽的、炫目的、一帆风顺的一面，也有苦涩的、坎坷的、步履维艰的一面。

这一年他40岁，他的妻子王弗去世整整10年，苏轼的思念没有因为时间的流逝而减少，于是他写出了那首著名的《江城子》："十年生死两茫茫，不思量，自难忘。千里孤坟，无处话凄凉。纵使相逢应不识，尘满面，鬓如霜。夜来幽梦忽还乡，小轩窗，正梳妆。相顾无言，惟有泪千行。料得年年肠断处，明月夜，短松冈。"

同样在这一年，苏轼在密州修"超然台"。苏轼听说有一个叫张耒的年轻人诗文写得非常好，就邀约张耒写一篇《超然台赋》。苏轼拿到之后称赞其写的"超逸绝尘"，张耒后来成为"苏门四学士"之一。

第二年的中秋节，苏轼一个人在月下独酌，喝了一个晚上，他已经整整7年没有见到弟弟苏辙，想起来禁不住感伤，于是那首《水调歌头·明月几时有》横空出世：

> 丙辰中秋，欢饮达旦，大醉，作此篇，兼怀子由。
>
> 明月几时有？把酒问青天。不知天上宫阙，今夕是何年。我欲乘风归去，又恐琼楼玉宇，高处不胜寒。起舞弄清影，何似在人间。
>
> 转朱阁，低绮户，照无眠。不应有恨，何事长向别时圆？人有悲欢离合，月有阴晴圆缺，此事古难全。但愿人长久，千里共婵娟。

当然在苏轼的人生中，任何绝望和苦闷都是暂时的，意气风发才是他人生的主旋律。在密州的时候，他总是意气风发，于是就有了那首《江城子·密州出猎》：

> 老夫聊发少年狂，左牵黄，右擎苍，锦帽貂裘，千骑卷平冈。为报倾城随太守，亲射虎，看孙郎。
>
> 酒酣胸胆尚开张。鬓微霜，又何妨！持节云中，何日遣冯唐？会挽雕弓如满月，西北望，射天狼。

这是词这种文学体裁第一次表现出它豪情万丈的一面，也是苏轼开创豪放派词风的第一首代表作。

我们再看看同样因为反对新法被下放到地方做官的其他保守派，如文彦博、韩琦、欧阳修等人，他们的格局就很小，每天就想着怎么给新法添乱，把王安石轰下台。相比之下，苏轼就显得高风亮节得多，此时的他每天想的都是如何为民做事，舍身报国才是他当官最初的动机和最终的理想。

怀揣这样的理想，42 岁的苏轼凌厉风发，这一年他改任徐州知州。来得早不如来得巧，他于熙宁十年四月到任，七月黄河就在澶州决堤了，真正考验他的时候到了。苏轼将会用行动证明，他不光能说，更能做。当时黄河水在曹村不断溢出故道，洪水冲到徐州城下，根本没办法泄洪，城墙即将被冲毁，有钱的百姓争相出城避难，这个时候苏轼说："如果富户都出城，那么全城都会人心动摇，我和谁来守城？只要我在，洪水绝不能冲毁城墙。"他让人把富户重新赶回城里。

当时徐州有一批禁军的驻军，但是他没有职权调动，因为禁军只有枢密院能调动，地方官员这么做会有丢乌纱帽的风险。不过对于冒险，苏轼一直是"专业"的，他来到武卫营对禁军的队长说："河将害城，事急矣，虽禁军且为我尽力。"结果这个队长看见苏轼正义凛然的样子，说："虽然这么做不太符合朝廷制度，但是太守您都能不避生死，小人我哪敢不尽力。"于是军民一同筑堤抗洪。苏轼就在城墙上面搭建了一个小草屋，连续奋战多日，终于保全了徐州城。苏轼用行动证明他不是光会练嘴的酸腐儒，而是个果断的行动派。

徐州的洪水退去，苏轼也轻松了一些，他偶尔会到各处看看。有一次来到了萧县圣泉寺，在这里他创作了一幅《木石图》，这也是苏轼传世的最为著名的一幅画。《木石图》是纸本水墨，纵 26.5 厘米，横 50.5 厘米，私人收藏。画面的内容非常简单，一块石头凹凸如蜗牛，一株枯木蜷曲像鹿角，树的出枝相当稚嫩，还有一点幼竹和杂草。用笔非常干涩，皴擦而成，没有任何晕染，描绘出一种空旷沉郁的意境。

米芾在《画史》中这样描述苏轼的绘画："子瞻作枯木，枝干虬曲无端；石皴硬，亦怪怪奇奇无端，如其胸中盘郁也。"可以看出苏轼在他的绘画中几乎放弃了描形的追求。苏轼说过"论画以形似，见与儿童邻"，只有小孩子才关心外观画得像不像。

这种表述应该说是相当尖锐的，但是我们应该注意苏轼说话的场景和环境，当时几乎全天下的画家都在努力追求画得像，而苏轼为了提出自己"士人画"的观点，必然要做出反击和应对，所以提出一些"矫枉过正"的言论也无可厚非。

苏轼　《木石图》

　　苏轼凭借自己敏锐的洞察力，看到了艺术即将迎接转折时代，绘画将由过去的"状物象"转向"表我意"、由更多的"外师造化"转向更多的"中得心源"，画面体现将由真实的自然转为画家心中的自然。在这种转变过程中，苏轼既是理论的倡导者，又是积极的实践者。

　　第二年，北宋神宗元丰元年（1078），苏轼43岁，他又来到徐州下辖的藤县视察。当时藤县知县正是范仲淹的四子范纯粹，他刚刚主持修葺了县衙，苏轼一高兴写下一篇《滕县公堂记》，并摹刻上石。后来蔡京时代大肆破坏所谓"元祐党人"的碑石作品，苏轼首当其冲，各地苏轼书写的碑石被破坏殆尽，但是这通《滕县公堂记》却意外地留了下来。这也是苏轼比较少见的楷书作品

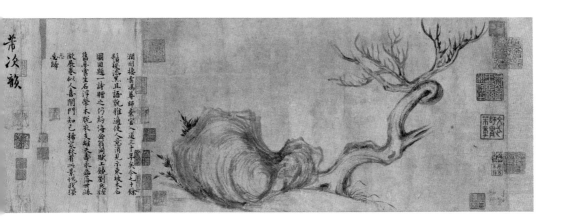

之一。可以看出苏轼的字开始变得欹侧古朴、轻松自然，在一步步地走向成熟。

同一年，苏轼见到了一个叫秦观的年轻人，这个人的才气和志向都让苏轼赞叹，即使在日后最潦倒的时候，苏轼都在不断向朝廷举荐他。秦观也是"苏门四学士"之一。

时间终于到了元丰二年（1079），这年苏轼44岁。在苏轼病危即将离世的时候，如果问他这一辈子感到最深刻难忘的是哪一年，他一定毫不犹豫地选择元丰二年。

那么这一年，又发生了什么事情呢？我们下次再说。

第二十二章

苏轼（三）
苏轼变东坡

　　我们看苏轼的一生，在 44 岁之前，基本上都是顺风顺水的。他是人人敬仰的天之骄子，20 岁时一到京城就受到朝廷高层的重视，考试有欧阳修选拔，做官有韩琦提携，即使对王安石变法有不满，但是王安石高风亮节，也知道苏轼是一个人才，并没有刻意打压。苏轼一路都是正常升迁，到 44 岁时已经做了 5 年的知州（市长）。

　　生活太顺利的人难免骄傲，而骄傲的人大多不会懂得收敛自己的锋芒，44 岁之前的苏轼就是这样的人，他依靠自己脍炙人口的文章，凡事不平则鸣，毫无顾忌。苏轼在地方待了几年确实发现一些新法的弊端，于是就写批评的诗文，

以他的文采，这些诗文迅速地流向宋朝的每一个角落。这就引起了一些人的注意，不怀好意的政治投机客就希望通过告发苏轼来向变法派邀功。

《梦溪笔谈》的作者沈括在北宋的官场是个特殊的存在，他在一些技术层面对政策做出过指导。比如在熙宁六年（1073），当时苏轼还在杭州，沈括被委派到两浙视察农田水利，两人一见如故，沈括看了很多苏轼的诗文。本着"他人之灾就是我之大幸"的人生信条，沈括向神宗告发苏轼诽谤朝政。也许是沈括打小报告的水平太差，宋神宗没有重视。不过这件事并没有引起苏轼的警觉，他非但没有引以为戒有所收敛，反而变本加厉。

元丰二年（1079年），苏轼虽已44岁，但是他并没有不惑，甚至莽撞得像个愣头青。这一年，苏轼由徐州调任湖州知州，于四月二十日到任。按照惯例，他要上表谢恩，于是他就写了《湖州谢上表》，在里面发牢骚："知其愚不适时，难以追陪新进；察其老不生事，或能牧养小民。"假装说自己就是又愚又老又没用的人了，其实是在讽刺新法，这个时候王安石已经被第二次罢相回家。以前宋神宗有王安石挡枪，他可以躲在后面清闲一点，但是现在宋神宗是变法真正的操盘手，面对汹涌的反对声，他的压力非常大。所以就形势而言，宋神宗也希望抓个反面典型杀一儆百，苏轼就成了撞在枪口上的倒霉蛋。

这篇谢表送到汴梁立即引发了御史言官的弹劾，进而顺藤摸瓜查出苏轼大量反对新法的诗文，御史台主导了这次对苏轼事件的处理。由于北宋御史台院中有柏树，常有很多乌鸦栖居其间，也有人说御史言官被称作"乌鸦嘴"，导致御史台私下被称为"乌台"，所以这场中国历史上有名的文字狱也被称为"乌台诗案"。在抓捕苏轼的时候，驸马王诜第一时间得到消息，马上传递给苏辙，并且不肯交出苏轼的诗文，所以最终被牵连。关键时刻，我们看到了王诜的仗义。

两宋300年，只有寇准能够做到无论任何时候面对任何人，都龇出他凶狠的獠牙，不论面对的是皇帝、太后，还是他那些可怜的同僚，他不需要忍，也从来没有忍过。一朝权在手，快意雪恩仇，即使官位一直上上下下也毫不在意。但苏轼不是寇准，就像寇准没有苏轼的才华一样，苏轼也没有寇准的硬度。寇准可以让任何一个敌人在他面前颤抖，而苏轼很快就会明白，在残酷的现实

面前，他软弱得几乎没有还手的余地，站在风口浪尖上的苏轼才知道晕船是什么滋味。

当时的情况非常紧急，据说苏轼跟儿子苏迈约定，如果没有意外，送饭就送肉；如果要杀头，就送鱼。本来一直送得很顺利，但是苏轼八月进御史台监狱，十二月还没有出来，日子久了，苏家要上下打点，衙门口朝南开，有理没理拿钱来。作为新晋士大夫，苏家的底子很薄，苏迈要四处借钱，送饭的事情只能拜托朋友。这个朋友很认真，本着让苏轼吃好的目的，换着花样做，有一天就送来了熏鱼。苏轼一看，顿感绝望，马上给弟弟苏辙写诗："是处青山可埋骨，他年夜雨独伤神。与君世世为兄弟，再结来生未了情。"

后来在苏辙、章惇、司马光、张方平等人的多方运作下，尤其是退休在金陵的王安石对宋神宗说了一句关键性的话："安有圣世而杀才士乎？"最终赵顼才网开一面。

"乌台诗案"最终的处罚结果是苏轼责授黄州团练副使，本州安置。宋朝处理犯错官员有几种常见形式：最严重的是"刺配"，脸上刺字发配，押送边远地方，通常编入边疆驻军服役，故又名充军；轻一点的是"编管"，也是下放到远方州郡，编入该地户籍，并由地方官吏加以管束；再轻一点的是"安置"，下放到偏僻州县基层，名义上还是官，但是没有任何权力，行动还要受到地方官吏监视。苏轼就是这样被"安置"到了黄州。

苏轼此时或许能够想到父亲苏洵的一篇文章《名二子说》，讲述为儿子苏轼、苏辙命名的缘由。其中介绍苏轼的时候，苏洵说："轼，就是车扶手的横木。车轮、车辐条、车顶盖、车厢这些部件，对于车都有其职责，唯独'轼'好像是没有用处的。即使这样，如果去掉横木，那么就看不出那是一辆完整的车了。苏轼呀，我担心的是你不会隐藏自己的锋芒。"苏轼此时或许明白了老父亲的苦心。

苏轼十二月出狱，他一瘸一拐地迈步走出开封城门，北风吹在他惨白凄凉的脸上，汴河两岸的柳枝也在风中无力地摇晃。22 年前，他就是从这里走进开封城，鱼跃龙门，华丽转身，"朝为田舍郎，暮登天子堂"，整个士大夫阶层无不垂青赞扬。而今天，他就像站在百尺竿头，一脚蹬空，万劫不复，"朝

坐天子堂，暮为烟霞客"，很多人与他割席断交，划清界限。

接下来的路该怎么走，他需要长久的思考才能消化这个问题，不过好在他现在有的是时间。

1080 年，45 岁的苏轼来到黄州，开始了他的贬谪生活。苏轼从小生活在小康之家，进入京城后被众星捧月般对待，即使在地方做官也都是封疆大吏。如今 45 岁的苏轼第一次体验到了生活的另外一面——为吃饱肚子发愁。在黄州的苏轼也是有工资的，但是宋朝官员的工资发的不是铜钱，高层官员可以发米或者布帛这样的硬通货，底层公务员则是当地有什么就发什么。具体到苏轼，领的工资就是军队酿酒用过的袋子。拿到之后第一步要把这些袋子变成钱，于是苏轼就成了沿街叫卖的小贩。不过想起刘皇叔还卖过草鞋，苏轼释然了，糟糕的是，袋子换来的钱根本不足以养活一大家子人。

苏轼的生活陷入了困顿，但是从祖父苏序那里遗传来的豁达和幽默帮助了他，这让苏轼有一种特殊的魅力，接触他的人都忍不住帮助和关照他，甚至那些原本负责监视他的官员都将他待若上宾。

黄州通判马正卿给他申请了一块土地，是军营的 50 亩旧地，苏轼就靠耕种这块土地来养活一大家子人。又过了一年，1082 年，苏轼 47 岁，远离朝堂的倾轧排挤和钩心斗角，做了一年多农民的苏轼似乎已经适应了每天躬耕于东坡的生活，他竟然又开始无可救药地快活起来了。这年春天，他在东坡上搭建了一间简陋的房子，上题"东坡雪堂"，并且作了一篇《雪堂记》。

47 岁的苏轼变成了真正的苏东坡，他的诗文也从此脱凡俗、入化境，应该说，是坎坷、穷困和落魄成就了苏东坡。苏轼的后半生是苏轼的不幸，但却是整个中华文明的幸运。也是在这一年，他两游赤壁，先后写下《赤壁赋》和《念奴娇·赤壁怀石》。

"月出于东山之上，徘徊于斗牛之间。白露横江，水光接天。纵一苇之所如，凌万顷之茫然。浩浩乎如冯虚御风，而不知其所止；飘飘乎如遗世独立，羽化而登仙。""遥想公瑾当年，小乔初嫁了，雄姿英发。羽扇纶巾，谈笑间，樯橹灰飞烟灭。"当这些句子被创造出来的时候，苏轼已经从一条偶然越过龙门的鲤鱼，变成了能振翅千里的鸿鹄、能扶摇九霄的鲲鹏、能上天入海的苍龙，

中国文化史上又升起一颗顶级耀眼的明星。

到了第二年，苏轼给一位朋友抄录了一篇《赤壁赋》，现藏于台北故宫博物院。我们看到，接近 50 岁的苏轼，书法上全面成熟，字形结体偏偏，运笔迟缓，行笔过程中侧锋很多，为了增加笔画的厚重感，他特意把墨色调得非常浓重。

笔画肥硕也是苏轼后期书法的整体特征，这点元朝人郭界在其《东坡重九辨跋》一文中分析过。他说："东坡先生中年爱用宣城诸葛丰鸡毛笔，故字画稍加肥壮。晚岁自儋州回，挟大海风涛之气，作字如古槎怪石，如怒龙喷浪，奇鬼搏人，书家不可及也。"

郭界认为苏轼笔画变得厚重跟使用诸葛丰的鸡毛笔有很大关系，但是本质的原因是由此时苏轼的审美取向决定的。为此，苏轼还特意否定杜甫"书贵瘦硬方通神"的观点。他说："杜陵评书贵瘦劲，此论未公吾不凭。短长肥瘦各有态，玉环飞燕谁敢憎？"

伴随相对肥硕的用笔，苏轼对于书法的整体追求也发生了变化，也就是所

苏轼　《赤壁赋》

谓的"无意于佳乃佳"。他从更多地强调书法的"法"转向更多地强调"意"，我们在苏轼的很多表达中都能看到。"张长史草书，颓然天放，略有点画处，而意态自足。""吾虽不善书，晓书莫如我。苟能通其意，常谓不学可。""我书意造本无法，点画信手烦推求。""吾书虽不甚佳，然自出新意，不践古人，是一快也。"所谓"意"就是苏轼在适当偏离法度的范围内寻找自我的表达，这也被后人定义为宋朝书法的整体基调——"尚意"。

同样在这一年，元丰五年（1082）三月，米芾卸任长沙掾，回京候补，他专门来黄州拜访苏东坡。这一年米芾32岁，苏轼47岁，两人见面相谈甚欢，并且当场喝了很多酒。喝到兴浓时，苏轼指着一张巨大的观音纸，让米芾贴到墙上，然后起身画了两竿竹、一株枯树、一块怪石，最后把这幅画送给了米芾。米芾高兴得不得了，见到人就显摆，结果被驸马王诜借去，米芾从此再也没有见到过这幅画。

苏轼看了米芾的字，建议他学习晋人，从此米芾发奋苦练"二王"，最终达到可以乱真的程度。

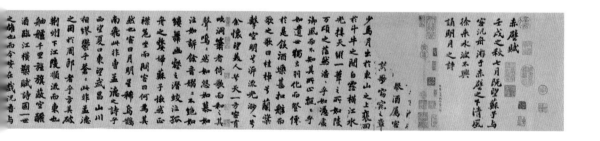

1083年，苏轼48岁，他已经来到黄州3年多了，到了这一年的寒食节，苏轼感慨万千，提笔写下："自我来黄州，已过三寒食。'年年欲惜春，春去不容惜。今年又苦雨，两月秋萧瑟。卧闻海棠花，泥污燕支雪。暗中偷负去，夜半真有力。何殊病少年，病起须已白。''春江欲入户，雨势来不已。小屋如渔舟，濛濛水云里。空庖煮寒菜，破灶烧湿苇。那知是寒食，但见乌衔纸。君门深九重，坟墓在万里。也拟哭途穷，死灰吹不起。'右黄州寒食二首。"这幅作品就是被后世称为天下第三行书的《寒食帖》。

　　《寒食帖》是墨迹纸本，横34.2厘米，纵18.9厘米，行书17行，共129字，现藏于台北故宫博物院。给行书排名这个事情始于米芾，米芾首先提出王羲之《兰亭集序》是"天下第一行书"。到元朝，书法家鲜于枢又把颜真卿的《祭侄文稿》和苏轼的《寒食帖》分别定为第二和第三行书，从此《寒食帖》名声大噪。

　　大概在北宋元符三年（1100），也就是苏轼写完《寒食帖》的17年后，黄庭坚在蜀州一个张姓藏家那里看到了《寒食帖》，于是他在上面添了一段跋文。

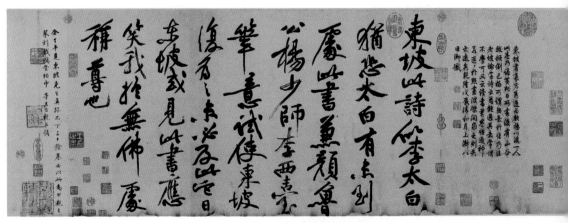

苏轼　《寒食帖》

黄庭坚在跋文中说："东坡此书似李太白，犹恐太白有未到处。此书兼颜鲁公、杨少师、李西台笔意，诚使东坡复为之，未必及此。他日东坡或见此书，应笑我于无佛处称尊也。"黄庭坚这里说苏轼这篇字写得超过李白，还有颜真卿、杨凝式和李建中的笔意，即使让苏轼自己再写一遍，也绝对写不了这么好。不过我也知道，如果东坡见到我这段话，肯定会说我吹捧他太过火，就像没有真佛在的时候偷偷自称至尊一样夸张。

　　既然黄庭坚"吹捧"了苏轼，那我们就要"吹捧"一下黄庭坚了。黄庭坚对《寒食帖》的评价算是比较中肯的，尤其"诚使东坡复为之，未必及此"说得特别准确。我们看苏轼留下的多数墨迹，都远远不及《寒食帖》。

　　黄庭坚对于《寒食帖》更大的贡献还是他的字，一般来说，跋文从形式到艺术水准通常都不及正文，但是 56 岁的黄庭坚却能把跋文写得并不逊色于正文。《寒食帖》最终能被推举为第三行书，跟黄庭坚这段跋文关系很大，这相当于苏、黄二人合作的一幅作品，双剑合璧、交相辉映。

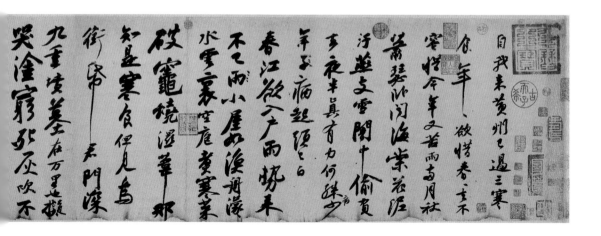

苏东坡比黄庭坚大 8 岁，这 8 年的年龄差距和作为老师的名分并没有让苏轼显得更加慈祥，相反，他还会经常拿黄庭坚调侃。比如南宋曾敏行在他的笔记体小说《独醒杂志》中就记载了这样一则故事：有一天苏轼对黄庭坚说："鲁直的字最近写得虽然清新苍劲，但是笔势有时候太瘦了，就像树上挂着条蛇一样。"黄庭坚一听也不甘示弱，忍不住说："先生的字我虽然不敢随便评价，但是偶尔感觉写得也不怎么样，特别像石头底下压着只蛤蟆。"两个人说完相对大笑，都深感对方说中了自己书法的毛病。

我们通过《寒食帖》就能非常直观地看到"树上挂蛇"和"石压蛤蟆"这两种特点：苏轼的书法整体结体偏扁，而黄庭坚的一些笔画确实非常意外地伸出字外。但是，因为苏轼书写"年、中、苇、纸"这四个字的竖笔选择了拉长笔，而他执笔的先天缺陷是如果写长笔画就会缺少行云流水般的顺畅感，这里的长竖笔就写得飘忽没有力道，也产生了"树上挂蛇"的即视感。当然，这几个长竖笔本身虽然有一定缺陷，但是因为它们的存在，拉开了字的距离，增加了全篇作品的透气性，无意中制造了章法的空灵感，也是这篇作品气韵升华的重要原因之一。

后来一个叫李昭纪的人在《跋东坡真迹》中记录，当年苏轼守彭门（徐州）的时候跟一个叫舒尧文的人说过："作字之法，识浅、见狭、学不足三者，终不能尽妙，我则心目手俱得之矣。"苏轼认为能写好字的前提就是认识深入、见识宽广、学问渊博，而此时苏轼的心、目、手恰好都处在最佳的状态，所以写出了这篇千古称颂的《寒食帖》。

其实就在这一年，苏轼原本有机会回到京城。有一天，宋神宗突然提议让苏轼回来修国史："国史至重，可命苏轼成之。"关键时刻，皇帝还是相信苏轼的才华和人品，把论述自己功过是非的权力交给苏轼。结果宰相王珪、蔡确不同意，神宗没办法，就说让苏轼换到离京城近一点的汝州吧。宋神宗在手札中说："苏轼黜居思咎，阅岁滋深，人才实难，不忍终弃。"

于是，北宋元丰七年（1084 年），49 岁的苏轼结束了 5 年的黄州岁月。苏轼心情大好，在北归的途中游览了石钟山和庐山，并且写出了著名的《石钟山记》和《题西林壁》。路过金陵的时候，苏轼顺便拜访了王安石，过去的政

敌早已经相逢一笑泯恩仇，何况王安石还救过苏轼一命，两人相谈甚欢。

到了年底的时候，苏轼还在途中，他的小儿子突然夭折。悲痛难当的苏轼心灰意冷，于是便上书朝廷，请求暂时不去汝州，先到常州居住。因为他在常州有一些田产，而且远离政治中心的旋涡，可以在这里颐养天年，直至终老，朝廷批准。

可是在他前往常州的途中，突然传来消息，年仅 38 岁的宋神宗赵顼驾崩，这个消息对于苏轼而言意味着什么呢，又将对他接下来的人生产生什么影响呢？我们下一章再说。

第二十三章

苏轼（四）
再次起波澜

　　元丰八年（1085），50 岁的苏轼得到朝廷批准后来到常州定居。苏轼一生走过很多地方，足迹遍及大江南北，但是多数时候是随职务调动，只有两次是主动选择，两次他都选择了常州，包括最终从海南被赦免后也是回到常州定居，最终病逝于这里。常州是苏轼心灵的归宿。来到常州，苏轼的日子过得清澈平淡，可是他没想到，这样的生活只持续了一个多月，因为千里之外的汴梁城发生了翻天覆地的变化。

　　这一年，神宗驾崩，年仅 10 岁的宋哲宗赵煦继位，祖母皇太后高滔滔垂帘听政。她是坚定的保守派，马上想起了司马光。就在前一年，司马光刚刚编

辑完成那套著名的《资治通鉴》，为此他耗费了 15 年时间。在这期间，他每天看着王安石和宋神宗在热火朝天地变法，一言不发。此时，67 岁的司马光终于再次握住宋朝的权柄，第一件事就是召回那些曾经的伙伴。朝廷召吕公著、文彦博、范纯仁、苏轼、苏辙等人陆续回朝任职。

于是，刚刚在常州住了一个多月的苏轼接到任命，升任登州知州。苏轼收拾行囊再次上路。宋朝官员赴任等于公费旅游，苏轼这次也是从六月走到了十月。谁知道仅仅上任 5 天，圣旨再次下达，召还苏轼回朝任礼部郎中，迁起居舍人。苏轼又回到了东京汴梁城。

就在这次回京的路上，苏轼路过齐州长清（济南），这里有一座佛寺叫真相院，正在修一座佛塔。苏轼看到这座尚未完成的佛塔巍峨雄壮，当时就发愿把弟弟苏辙收藏的一颗佛舍利和一些财物捐赠给寺院，为父母祈福。2 年之后他还亲自为此塔写了一篇《齐州长清真相院舍利塔铭》。

1965 年，近千年之后，舍利塔早已经倒掉，当地拆除塔基的时候，发现了藏在地宫里的这方塔铭原石，上面的字迹清晰如新。

《齐州长清真相院舍利塔铭》是一方约 80 厘米 ×60 厘米的长方形墓志，上面书写着不到 2 厘米的小楷书体，刻工很好，苏轼书写得也非常严谨庄重，这在苏轼的墨迹中是相当少见的。我们看到 50 多岁的苏轼对于小字的处理非常从容，笔画坚定有力，可以看出中年以后，苏轼书法的基本功是非常好的。除了横笔整体微微取一些侧式、用笔略显丰腴之外，其余的味道非常像钟繇、"二王"一脉风格的楷书。我收藏了几张原石拓片，第一眼看到时相当吃惊，这篇作品毫无疑问是苏轼小楷的代表作，应该说这篇作品让我们对中年苏轼的书法功力有了更全面的认识。

离开齐州长清真相院，50 岁的苏轼终于又回到京城。比起仕途上的升迁，另外一件事更令他高兴，他第一次见到了神交已久的黄庭坚。就在这一年，黄庭坚以秘书省校书郎被召入京师。两人通信已经有 7 年的时间了，但是至此才第一次见面。此时"苏门四学士"——张耒、晁补之、秦观和黄庭坚终于凑齐，"众人拾柴火焰高"，苏轼作为新一代文坛盟主已经是众望所归。

本来诸事顺利的苏轼心情大好，但是他慢慢发现事情好像有点不对头，问

题就出在司马光身上。司马光把自己 15 年来遭遇的冷落全部怪到王安石的头上，因此，他把打压王安石定为他余生唯一的目标，凡是王安石参与决策的事情，他全部反对。首当其冲的就是全面废除新法，如青苗法、免役法、方田均税法、保甲法等全部被废除，并且在操作的过程中相当极端，比如司马光规定 5 天内全国废除免役法。要知道北宋的面积虽然在历代中原政权中是比较小的，但是至少也有 1000 多个县，最远到达海南岛。5 天时间，别说废除一种法令，即使传达信息时间都不够。免役法也是当初宋神宗和王安石团队讨论 2 年多才在全国逐步实施的，从多年效果看也是利大于弊。但是司马光不管那么多，他压抑太久的内心早已经变得丧心病狂。

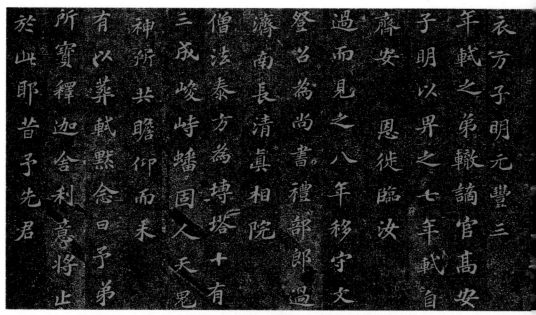

苏轼 《齐州长清真相院舍利塔铭》（局部）

时间很快就证明，司马光的所有操作只是出于跟王安石的意气之争，是为了报复和释放自己多年的压抑。同样是做事，君子忠于天下，而小人只忠于自己。

苏轼实在是看不下去了，外交层面他不好插嘴，但是他在基层多年，对法令的实施效果有着深入的了解。有一次就跟司马光在朝堂上争论起来了，《宋史·苏轼传》中记录了这次朝堂辩论。苏轼说："过去用差役法，导致很多人破产，老百姓长年为政府义务劳动，不得休息和生产，所以王安石才改为免役法，使人们出钱、政府雇专人服劳役，差役、免役，各有利害，都差不多。"言下之意，这么搞，天下就得乱套。听苏轼说了半天，司马光翻了一个白眼，冷冷地说"于君何如？"

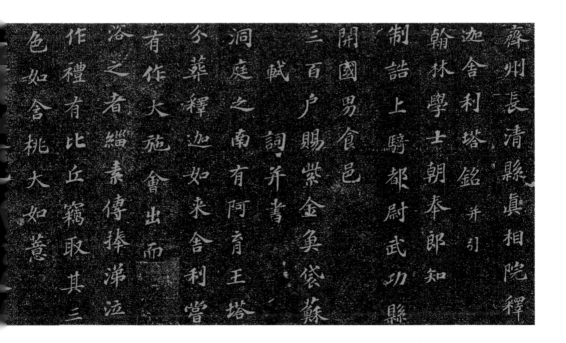

苏轼也怒了，就从三皇五帝开始给司马光讲法律的变迁和背后原理，证明免役法是不能随便废的。于是经典的一幕出现了，当着皇帝百官的面，宋朝最伟大的文学家给宋朝最伟大的历史学家上历史课。苏轼滔滔不绝地说着，司马光觉得他的学识遭到了极大的侮辱，他真的怒了，开始拍桌子瞪眼，"光忿然"，不欢而散。

当天回到家里，苏轼还是忍不住生气，他一边脱掉官服一边说"这个司马牛、司马牛"，从此，司马光有了"司马牛"这个外号。司马光也没闲着，回去马上免除了苏轼翰林学士的职位，几十年的变法成果被彻底打乱。

至此，苏轼既不能容于新党，也不能容于旧党，所以只能请求外调。苏轼一年内 4 次上书请求外任，都未获批准，他非常尴尬。

元祐二年（1087），苏轼 52 岁，他又写了一篇不该写的文章。苏轼这一辈子的苦难直接来自两篇文章，一篇是我们前文提到的在 44 岁写的《湖州谢上表》，另一篇就是在 52 岁写的《吕惠卿责授建宁军节度副使本州安置不得签书公事》。吕惠卿在变法期间是王安石的助手，能力非常强，但是私德很差，他在后期背叛王安石企图取而代之，所以吕惠卿是天下公认的小人、新旧两党的公敌。

我们不太清楚苏轼、苏辙跟吕惠卿有什么具体过节，就在前一年，苏辙带头上书打击吕惠卿，苏轼此时又主动要求写贬谪吕惠卿的制书。北宋政府高层一直是走马灯似的更换，所以即便是贬谪，一般都写得比较委婉，往往是先夸一番工作成绩，然后找个身体原因或者别的什么借口调动工作。

凭借中国历史上能排进前三的笔杆子，苏轼也完全可以把骂人的话写得精妙委婉，飘忽生动，但是他选择了直接攻击。这篇制书简直就是讨伐吕惠卿的檄文，上来就说："凶人在位，民不奠居；司寇失刑，士有异论。稍正滔天之罪，永为垂世之规。""滔天之罪"这个成语就出自这里。还说吕惠卿"乐祸而贪功，好兵而喜杀"。

据说苏轼写完这篇制文就对旁边的同僚说："三十年作刽子手，今日方剐得一个有肉汉。"吕惠卿是个小人，这是天下人的共识，如果苏轼单独骂吕惠卿也就算了，即使骂得狠了些，可能改革派也会拍手称快，毕竟人人都讨厌叛

徒。后来改革派上位也没有人待见吕惠卿，吕惠卿再也没有翻过身。但是苏轼在制文中还间接抨击了整个改革派，更糟糕的是，苏轼相当于发出了一个强烈的信号，新旧两党间的斗争升级到白热化，北宋官场最后一丝表面的脉脉温情被他彻底撕下。

苏轼此时不会想到，这篇制书成了他后半生悲剧命运的判决书。7年之后，苏轼因此被定案，趁职务之便公报私仇，影射神宗皇帝，开始了漫长的贬谪生涯。不过那还是7年之后的事，苏轼眼下的处境就很糟糕，他受到新旧两党的攻击，他在家一年多的时间里，反复上书请求外任，都不被允许，这跟垂帘听政的太皇太后高滔滔信任他有很大关系。

一直到了元祐四年（1089），54岁的苏轼以龙图阁学士充两浙西路兵马钤辖知杭州军事。他三月上路，上任的路上拜见了他最初的伯乐张方平，七月到达杭州。苏轼是个做实事的人，地方上更适合施展他的能力。这是苏轼第二次到杭州做官，当时正赶上杭州大旱，瘟疫横行，于是苏轼向朝廷请求减免三分之一的赋税。

苏轼看到杭州近海，而且河道淤积，导致地下水都很咸苦，瘟疫泛滥得比其他地方严重，第二年，55岁的苏轼决定撸起袖子大干一场。他在春夏之间组织人疏浚西湖，再把挖出来的淤泥堆积成一条长堤，南北达三十里，又在堤上种植芙蓉、杨柳。杭州人把长堤命名为苏公堤，从此"苏堤春晓"成为西湖十景之一。

到了秋天的时候，天降大雨，太湖泛滥，苏轼就上疏请求救灾。但是朝廷没钱，苏轼很会变通，就申请到100张度牒的名额，用卖度牒的钱救济百姓。在宋朝，度牒的价格是非常高的，变法期间，曾经有人给王安石出主意，发放几千个度牒，凑50万贯钱作为某个地方变法的资本。

苏轼不但大事要管，小事也要抓。古代行政和司法不分家，处理案件是地方官的一项重要工作，苏轼在杭州留下一个非常有名的审案故事。有一天，苏轼在大堂之上，有人来报案，说另一个人欠了他2万绫绢的货款不肯还，苏轼一听，气不打一处来，就命人把那人叫来询问。结果欠钱者一脸愁容，非常诚恳地说："我是欠了钱，但我不是故意的。我是做扇子的，今年春天以来，

接连下雨，天气极端寒冷，我的扇子也卖不出去，正赶上我的父亲去世，我花光了积蓄，这才还不上欠账。"

苏轼一听，本想抓欠钱不还者，结果抓了个孝子，人家的情况也确实是实情，于是说："你把你做的扇子拿来，我来帮你开张。"一会儿扇子送到，苏轼选出空白的夹绢扇面20把，顺手拿起判案用的笔，行书、草书、枯木、竹石，连写带画，片刻完成。那人一看本朝顶级大书画家苏大人亲自动笔了，感动得不得了，抱着扇子哭着就往外走，刚到门口就被人抢购一空。这人倒也不贪，量出为入，欠2万钱，每把1000钱，正好还上欠款。由于价格低，很快被人抢购一空，来得晚的人没买到都非常懊悔。卖扇子的人于是还清了欠款，整个杭州百姓都称赞苏太守。

苏轼　《潇湘竹石图》

虽然无缘看到这些扇子，但是我们现在还能看到苏轼随手画的一些逸笔草草的作品，比如《潇湘竹石图》和《墨竹图》。这两幅作品画的都是苏轼擅长的墨竹。

《潇湘竹石图》是一幅长卷，纵28厘米，横105.6厘米，现藏于中国美术馆。苏轼用淡墨勾勒出近处的两块山石，伴随怪石生长的是一丛墨竹，竹竿弯曲，有文同的风格。远处稍稍描绘了一点水岸树木，水岸云气交汇，画面有了烟波浩渺的苍茫感。

苏轼在黄州的时候就写信跟朋友夸耀自己的寒林画得特别好，但是我们现在却找不到任何实物可以证明。这幅画中远处的树木还是若有若无，这也符合苏轼的一贯主张，放弃写形，不留刻画痕迹，天真自然，用非常简淡的笔墨营造出画外之意，给人留足了想象的空间。

苏轼的书画作品常常有落款的习惯，《潇湘竹石图》也有苏轼题的"轼为莘老作"五字款识。"莘老"指的是一个叫孙觉的人，跟苏轼是同学，两人的政治主张也非常接近，后来一起横遭迫害，所以苏轼作了这幅作品送给老同学。

苏轼更多的随手送给朋友的作品还是《墨竹图》，比如美国纽约大都会艺术博物馆藏有一幅《墨竹图》，是苏轼 60 岁左右的典型代表作品。这幅画纵54.3 厘米，横 33 厘米，是一幅立轴。

我们可以看到，这幅墨竹就是苏轼随笔写就的，此时他画墨竹从技法到气韵已经掌握得炉火纯青，整幅画笔笔都来自书法的笔意，竹竿的前后欹侧、竹叶的聚散交叉、墨色的浓淡轻重，都拿捏得极好。胸有成竹、挥笔立就，没有丝毫的犹豫，只有类似这样的功力，才可能当堂画出 20 幅扇面。

苏轼曾在一幅吴道子的画后面题跋，用到他自己的《墨竹图》上也非常合适。他说："如以灯取影，逆来顺往，旁见侧出，横斜直平，各相乘除，得自然之数，不差毫末，出新意于法度之中，寄妙理于豪放之外。"接近 60 岁的苏轼画墨竹也已经不让文同了。

离开杭州之后，苏轼换过几次职位，一直到了北宋哲宗元祐七年，57 岁的苏轼回到京城，迁端明殿学士兼翰林侍读学士、守礼部尚书。端明殿学士是苏轼一生获得的最高荣誉，所以很多正式文件中都称呼苏东坡为"端明"。

时间到了北宋哲宗元祐八年（1093 年），苏轼 58 岁，他第二段悲剧的命运从这一年开始。

先是八月苏轼的妻子王润之病逝。从他 33 岁到 58 岁，王润之走进苏轼的生活已经整整 25 年了。比起跟王弗的矢志不渝、跟朝云的轻松活泼，苏轼跟王润之的生活好像没有亮点，甚至在长达 25 年的时间里，王润之都没有什么存在感，仅有很少的露脸机会，比如"乌台诗案"时惊慌失措的王润之烧了苏轼大量的诗文手稿。还有一次苏轼在黄州想要跟朋友喝酒，正犯愁没有酒喝，王润之就拿出自己藏下的一瓶酒交给苏轼。我们可以推测出王润之是一位不爱出风头的、对苏轼体贴到稍显纵容的、只愿追求平静生活的妻子。随着王润之的离世，苏轼平静的生活也再次被打破。

王润之去世一个月后，已经垂帘听政 8 年的太后高滔滔病故。18 岁的哲

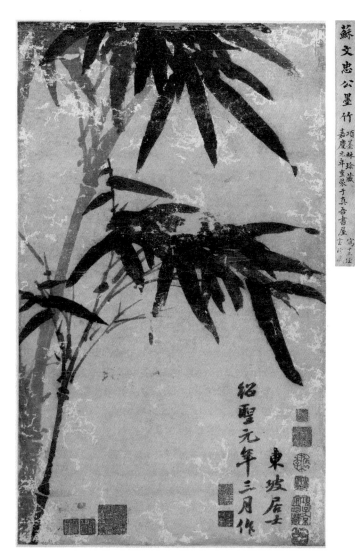

苏轼 《墨竹图》

宗皇帝终于走到了台前，已经默默忍受 8 年的宋哲宗赵煦早已经看清了旧党面目，对内因循守旧，对外割让土地，他要重新走回父亲宋神宗的道路。

苏轼最先感受到了气氛的变化，于是就在高滔滔去世的当月，上书自请外放，出任定州知州，希望能躲过一劫。果然不出苏轼预料，宋哲宗马上罢旧党宰相范纯仁、吕大防，起用张商英、章惇、曾布等新党成员。苏轼躲得最早，结果被贬得最远。

苏轼带着朝云走在南下闷热泥泞的路上，他此时已经是一位年近花甲的老人，朝云也非常不适应南方湿热、满是瘴气的环境，她的健康状况每况愈下，此时只有 32 岁的朝云就死在 2 年之后。

此时的苏轼神情恍惚，如果人生是一场戏，那么他多想跳到最后一幕看看，他这一生的曲折纷乱，一路的颠沛流离，究竟要奔向一个怎样的终点。然而，未来像一面铁铸的墙不可穿越，只能迈开腿走，一步一步地走到未来。南下的路上，他抬头西望，一轮昏黄的红日即将落山，残阳如血，他只能相信，明天看到的必将是一轮崭新的、充满希望的朝阳。

第二十四章

苏轼（五）

飞鸿踏雪泥

苏轼生命的最后 7 年是悲惨的，所有的困厄和苦难都将接踵而至。这一切都跟一个人有非常大的关系，这个人就是章惇。

章惇，字子厚，比苏轼大 2 岁，属于改革派，也是北宋中后期非常重要的一个大人物。1057 年，跟苏轼一样，章惇也是参加那次"龙虎榜"的考生，并且也高中进士，但是拒不受敕，主动放弃进士的功名，理由是他的侄子章衡的排名比他的靠前。但是，章衡是当年的状元，而且比他大 10 岁，要强的章惇耻于名次排在侄子之后，一生气就打包袱回家了，可见章惇性格的决绝。2 年后他再次进士及第，确实是一个狠人。

苏轼跟章惇是同年（同学），这在古代官场是一种非常稳定的社会关系，很多大官互相帮扶都因为是同年。苏轼和章惇早年的关系自然也非常好，当年苏轼身陷"乌台诗案"的时候，章惇极力营救。在朝堂上，宰相王珪说："苏轼写过一句'此心唯有蛰龙知'，把自己比喻成龙，这是要谋反。"章惇马上反驳："龙不是专门比喻皇帝的，臣子也有比喻为龙的。诸葛亮就称作卧龙。"退朝之后，章惇质问王珪："您这是准备把苏轼满门抄斩吗？"王珪虽然是宰相，看着章惇凶恶的样子，当场就怂了，说："我就是随便说说，哪有这种事。"

　　但是苏轼也很早就发现章惇这个人想法多、胆子大，不一般。历史上流传下来一些苏轼和章惇早年的故事。有一天两人一同爬山，走到一个叫仙游潭的地方，下临绝壁，两岸极窄，横着一根独木桥，苏轼虽然平时也是一贯豪爽范儿，走到这里却不敢过。但是章惇不以为意，迈着平缓的步子走了过去，面不改色。他将一条绳索系在树上，攀上石壁，用事先准备好的笔蘸满墨漆在石壁上大字书写"章惇、苏轼来游"。等章惇回来，苏轼拍着他的背说："你以后一定会杀人。"章惇问："为什么？"苏轼说："自己的命都能豁得出去，还能把别人的命当回事吗？"

　　还有一天，章惇露着肚皮躺在床上，正好苏轼从外面进来，章惇摸着肚皮问苏轼："子瞻你说这里面有什么东西？"苏轼说："都是谋反的家事。"章惇听后大笑。

苏轼　《洞庭春色赋》与《中山松醪赋》

苏轼那时或许还没有想到，章惇的笑声早已注定了他悲剧的命运。后来两人因为分属新旧两党，自然产生矛盾，苏辙又带头攻击章惇，导致他被贬岭南，甚至章惇丁忧期间还被反复攻击，章惇从此跟苏轼兄弟反目成仇。到了哲宗亲政时，章惇回到朝廷，做的第一件事就是贬黜苏轼、苏辙。

　　绍圣元年（1094），苏轼59岁，已经早早躲在定州的他接到圣旨，因讽刺先朝的罪名被贬广东英州担任知州。苏轼知道这只是第一步，他收拾行李上路，果然，还没有走到贬所，八月再次接到通知，再贬宁远军节度副使惠州安置，不得签署公事。这就是当初他给吕惠卿所写的制书一样的处分。由于惠州实在太远了，苏轼没有让一大家子人全部跟随，只有三子苏过和朝云同行。苏过从此长期跟随父亲颠沛流离，因此他受苏轼的熏陶最重，他的文学修养也最高，人称"小东坡"。

　　这一年，闰四月廿一日，苏轼走到襄阳，雨下得特别大，"会天大雨"，如果陈胜、吴广遇到这种天气，就该造反了，但是苏轼作为一个书生只能躲在客栈中写写字，排解苦闷，于是就在这一天抄写了自己过去作的《洞庭春色赋》与《中山松醪赋》。

　　这两篇赋被抄在七张白麻纸上，最终装裱成一轴，纵28.3厘米，横306.3厘米，现藏于吉林省博物馆。两篇赋的正文与后面苏轼的题记共684字，是苏轼传世墨迹中字数最多的作品，也体现了晚年苏轼书法的典型面貌，所以常常

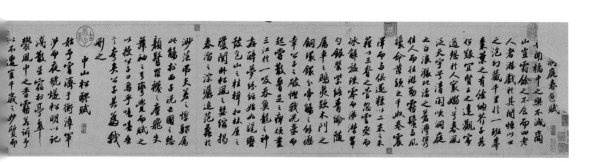

被认为是苏轼的代表作。

"洞庭春色"与"中山松醪"是两种酒的名字，苏轼在最后的题记介绍，最初安定郡王用黄柑酿酒，命名为"洞庭春色"，苏轼的侄子把这种酒拿给苏轼喝，苏轼当场作了《洞庭春色赋》。后来苏轼到中山做知州，当地用松节酿酒，苏轼又做了一篇《中山松醪赋》。由于这两篇赋的内容和文体类似，苏轼就把它们抄写在了一起。

事实上，苏轼特别满意这两篇文章，经常抄写送给朋友，比如《东坡题跋》中有一段文字介绍，就在前几天他路过韦城的时候，还给友人吴传正抄写了这两篇文字。此外抄的时候特别有仪式感："乃取李氏澄心堂纸，杭州程奕鼠须笔，传正所赠易水供堂墨，录本以授思促（吴传正侄子），使面授传正，且祝深藏之。"使用李煜的澄心堂纸、杭州程奕的鼠须笔、易水供堂的墨，希望朋友用心保存。

虽然吴传正版本失传了，但是今天我们看到的版本却被保存得很好，其用纸也可能是澄心堂纸，纸精墨佳，光亮如新。苏轼书法从中年到晚年的变化：笔意更加雄劲，笔画更加肥硕，结体也更紧，恍惚间有浓郁的古拙气息，但是又飘逸随性；结体偏偏的字很少了，变得更加周正。就像孙过庭说的："初学分布，但求平正；既知平正，务追险绝；既能险绝，复归平正。"我们在苏轼的字中也看到了这样一个完整的轮回，苏轼48岁时写的《寒食帖》是险绝的高峰，到60岁左右到达第三个阶段"复归平正"。

我们通过这篇作品还能看到苏轼写字的另一个特点，即通篇书风变化不大，这跟多数书家行草书先紧后松、先抑后扬很不一样。这种情况跟苏轼的书写状态有关系，他的朋友李之仪曾说："东坡每属辞，研墨几如糊方染笔。又握笔近下，而行之迟，然未尝停缀，涣涣如流水，逡巡盈纸。或思未尽，有续至十余纸不已。议者或以其喜浓墨、行笔迟为同异，盖不知谛思乃在其间也。"也就是说苏轼用墨很浓，执笔很低，书写很慢，边想边写，所以整篇作品情绪差异不大。

对于苏轼的这篇书法作品，明朝王世贞的评价最好："此不惟以古雅胜，且姿态百出，而结构谨密，无一笔失操纵，当是眉山最上乘。"如果要学习苏轼的字，这幅作品是非常好的选择。

1095 年，60 岁的苏轼到了惠州。作为犯官，苏轼的生活条件非常差，但是也没有影响他的好心情，他一边吃着荔枝，一边唱出一首《惠州一绝》：

> 罗浮山下四时春，
> 卢橘杨梅次第新。
> 日啖荔枝三百颗，
> 不辞长作岭南人。

当然，昂扬向上的苏轼也有被现实击倒的时候。到了第二年，苏轼 61 岁，由于没有地方住，他只能花钱买地盖房。也许是生活过于劳累，也许是水土不服，年仅 34 岁的朝云在这一年七月病逝。朝云陪伴苏轼 22 年，生过一个儿子叫苏遁，但不幸夭折了。朝云留下的故事不多，其中有一个故事非常有名：苏轼一日饭后拍着肚皮问家中婢女，腹中所装何物？一人说是文章，一人说是见识，只有朝云大声说："学士一肚皮不合时宜。"苏轼大笑："知我者朝云也！"这也许是她的抱怨，但是即使在苏轼最落魄的时候，朝云都没想过离开。朝云的死对苏轼打击很大，他为朝云写过一首《蝶恋花》：

> 花褪残红青杏小。燕子飞时，绿水人家绕。枝上柳绵吹又少。天涯何处无芳草。
> 墙里秋千墙外道。墙外行人，墙里佳人笑。笑渐不闻声渐悄。多情却被无情恼。

惠州的烟雨凄迷，雨水夹杂着泪水，模糊了苏轼的眼睛，也隔断了他对未来的向往，再也没有什么能真正打击他的内心。

又过了一年，苏轼在惠州的新居终于落成，长子苏迈前来探望，苏轼看着新居和两个儿子，觉得就在这里终老也挺好。但是树欲静而风不止，当"日啖荔枝三百颗，不辞长作岭南人""报道先生春睡美，道人轻打五更钟"这样的诗句传入京城后，章惇再也坐不住了，本来想贬得你生不如死，结果你倒是

过得欢天喜地。章惇感觉被羞辱了，于是大笔一挥，将苏轼贬去儋州，子瞻和儋州都有一个"詹"字边。苏辙不是叫子由吗？那就贬到雷州，子由和雷州都带一个"田"字。

于是苏轼、苏辙再次被贬，他们五月在琼州见面，感叹一番，苏辙送苏轼渡海，苏轼七月到达海南岛。苏轼初到海南岛时生存也很艰难，因为得到指示，苏轼被赶出官屋，他只得再次买地盖房。63岁的苏轼劳作在海南岛，晴天一身汗，雨天两脚泥，但是他仍然像从前一样乐观，没有任何抱怨，什么样的暴风雨没见过。

他给小儿子苏过写信，美食家的本性暴露，热情洋溢地介绍当地生蚝的吃法，最后还不忘假装告诫儿子，千万不要让那些北方的庙堂君子知道此地生蚝的美味，不然他们都要抢着被贬到这个地方来吃呢。"每戒过子慎勿说，恐北方君子闻之，争欲为东坡所为，求谪海南，分我此美也。"就算上天让他一无所有，苏轼也会一笑而过。

苏轼的房子盖好后，有一些人慕名来求学，苏轼交到了很多当地朋友。他说自己上可以陪玉皇大帝，下可以陪街边乞丐。苏辙在一边听了很不以为然，并且劝兄长交友慎重，不能孤不择友。苏轼说了一句特别有名的话："吾眼前见天下无一个不好人。"

通过跟底层人的交往，缓解了苏轼处于人生低谷时期的痛苦。被贬的苏轼每天早晨起来，不是邀请客人前来聊天，就是出去寻访友人。对与之来往的人也不加选择，总是顺着对方的品位交谈，幽默诙谐，无拘无束，没有隔阂，不分彼此。如果有人不善于聊天，他就逼人家讲神鬼故事；如果对方推辞说没有，苏轼就说："没事，瞎编也行，你只管胡乱讲，我只管胡乱听。"

这些交往是更加真诚的、坦率的、毫无功利性的，因此，带来的快乐也是更加真实的。

来到儋州的苏轼还是本着"此心安处是吾乡"的原则，他经常跟当地的老乡喝酒，有时候喝多了都找不到家的方向，"半醒半醉问诸黎，竹刺藤梢步步迷。但寻牛矢觅归路，家在牛栏西复西"。

苏轼还开设了学堂，把先进文化带到海南。北宋建国至此已经140年了，

海南竟然还从未出过一个进士，人们听说东坡先生在讲课，纷纷来到苏轼身边学习，其中有一个学生叫姜唐佐，后来成为海南岛历史上第一名进士。

有时候，人生就像随风飘荡的柳絮，狂风到来，丝毫没有反抗的余地，但是只要你坚持得够久，风向也终有转变的时刻。时间来到了北宋元符三年（1100），已经65岁的苏轼还活着，年仅25岁的宋哲宗赵煦却驾崩了，因为反对赵佶继位，极力打压苏轼的章惇也受到了打压。

风向变了。倾向于保守派的向太后想起苏轼还在海南岛，马上下令将其调回京城，一连串的调令从廉州、舒州到永州，最后收到朝廷大赦，苏轼复任朝奉郎。苏轼头上的乌云全散了。这时苏辙已经决定在颍州（今河南禹州）安家，希望苏轼也过去，兄弟二人一起安度晚年，但是苏轼觉得颍州离开封还是太近了，他只想找个安静的地方终老，那些繁华的街市、豪奢的权贵、恣意的欢愉再也跟他没有关系，于是决定回到他心心念念的常州。

时间到了1101年，苏轼66岁，他踏上北归的旅途。离开海南岛之前，他给朋友写了一封辞别的信，就是我们今天看到的《渡海帖》。《渡海帖》纵横恣肆，是苏轼作品中少见的非常潇洒的面貌，体现此时苏轼雀跃的心情。他经虔州、南昌、当涂、金陵，五月抵达真州（今江苏仪征），并在这里见到了米芾。米芾在苏轼的心中是一个很特殊的人，自从第一次在黄州见面，苏轼就为米芾的才情所折服。后来两人都在京城的时候偶尔一起参加王诜的西园雅集，苏轼还抱怨米芾不来串门。这次时隔8年两人重逢，苏轼感慨道："岭海八年，亲友旷绝，亦未尝关念。独念吾元章迈往凌云之气，清雄绝俗之文，超妙入神之字，何时见之，以洗我积年瘴毒耶！今真见之矣，余无足言者。"苏轼竟然把米芾当成能涤荡自己心灵的药。

两人一起游览了真州金山寺，苏轼看到李公麟10年前给自己画的像，感慨万千，自题一首诗："心似已灰之木，身如不系之舟。问汝平生功业，黄州惠州儋州。"两人在苏轼的船上聊了很久，米芾又把自己珍藏的《草圣帖》和《谢安帖》拿出来请苏轼题跋。当时天气炎热，苏轼在船上吃了很多麦糕（冷饮），结果腹泻非常严重。米芾把苏轼请到岸上调养，待病情稍有好转，六月十一日，苏轼父子告别了米芾。从扬州渡船出发到达常州，他一面上表请求致仕，一面

苏轼　《渡海帖》

　一看就懂的中国艺术史　书画卷五　宋朝：尚意求韵

养病，但是病情却日渐加重，直到这一年的 7 月 28 日，苏轼病逝于常州。

苏轼终于走完了这颠沛流离、波澜壮阔、光芒万丈的一生，终年 66 岁。第二年，苏过遵嘱将父亲灵柩运至汝州郏城县（今河南郏县）安葬。

苏轼去世后，新旧两党延续 40 多年的争斗终于结束了。蔡京正式登台，他是一切的终结者，把之前的新旧两党的骨干，比如文彦博、司马光、范纯仁、苏辙、苏轼、晁补之、黄庭坚、程颐等全部打包归入"元祐党人"，规定这些人永不录用，而且不许党人子孙留在京师，不许参加科考，他们的文章、书籍、碑石也遭到大肆的破坏，苏轼书写的很多碑石都被捣毁，甚至有人因为刊刻苏轼书写的《醉翁亭记》而遭到打击。

后来大太监梁师成在赵佶面前求情"先臣何罪？"最后赵佶就网开一面，对苏轼家族的打压也缓和了一些。另外，据说这个梁师成对自己的下人说，如果他的兄弟苏迈、苏过来拿钱，一万贯以下任其自取，不必报告他，简直让我们哭笑不得。

一直到了南宋初年，苏轼才被平反，从此对于苏轼作品的整理和研究才变得光明正大，但是很多损失已经无法挽回了。苏轼名扬天下 40 多年，而且跟朋友的书画往来极多，但是大部分都毁于一旦，到今天存世不到 200 幅书法作品，绘画更少。

苏轼作为一个全才式的集大成者，他是中国古代文人的典范，雄视百代。他在文章、诗词、饮食、书法、绘画、文化传播等众多领域，对后世都有着巨大的影响。据不完全统计，苏轼至今留下 2700 多首诗、300 多首词，其中有很多脍炙人口的名篇。这还是在"乌台诗案"时工润之集中烧掉一批、元祐党人时期大肆破坏很多苏轼诗文的前提下。

对于苏轼的书法地位，当时并没有被人特别看重，黄庭坚调侃过苏东坡，从前王右军的书法被称为"换鹅字"，最近韩宗儒得到东坡的字拿去换到了几斤羊肉，挪揄东坡的字为"换羊书"了。韩宗儒为了得到苏轼的回信，经常给他写信，有一天苏轼忙于工作，送信人索要回信又催得很紧，苏轼笑着说："传话过去，本官今日不杀生。"苏轼的书法在当时只能被用来换几斤羊肉怕是实情。

但是，黄庭坚在一篇《跋东坡墨迹》中说："至于笔圆而韵胜，挟以文章妙天下，忠义贯日月之气，本朝善书，自当推为第一。数百年后，必有知余此论者。"果然，大概 200 年之后，苏轼的书法被推为"宋四家"之首。

　　黄庭坚在另一处《论子瞻书体》中说出了苏轼成功的原因："蜀人极不能书，而东坡独以翰墨妙天下，盖其天资所发耳。观其少年时，字画已无尘埃气，那得老年不造微入妙也。"苏轼之所以"翰墨妙天下"，根本原因是其出类拔萃的天资和贯通古今的学养，应该说黄庭坚看得极准。

　　苏轼也广泛地学习过王羲之、颜真卿、徐浩、李北海、杨凝式等人，但是并没有下过太大的苦功，不光比不了张芝、怀素这样的临池成墨、积笔成家，即便在"宋四家"中，基本功也是偏差的，所以苏轼本人强烈推崇蔡襄的字，说蔡襄书法是"本朝第一"，主要是推崇蔡襄的基本功。

　　但是苏轼在书法上有两项别人难以比肩的优势。一个优势是他有很宽广的视野，他说："作字之法，识浅、见狭、学不足，三者终不能尽妙，我则心目手俱得之矣。"另一个优势是他的才气和学养，他的才气可以让他不"尚韵"、不"尚法"，唯独"尚意"，所以他的创作过程就可以很任性："我书意造本无法，点画信手烦推求。"信手之间，"意"就会自然流露。

　　跟书法相似，苏轼在绘画上作出的革新和推动贡献同样巨大，他最先提出"士人画"的概念，也就是后世常说的"文人画"。当然，有一些习惯咬文嚼字的人还会把两者刻意区分，实际上除了构建概念并没有什么实际意义，"士人画"和"文人画"都是指有学养、有品位的知识分子绘制的作品，主要用来区别职业院体画家的作品，它是一个相对的概念。事实上，院体画家本身的构成也是非常复杂的，他们中的很多人和很多作品都可以纳入"文人画"的概念中来。但是也不难看出，院体画整体上确实有相对规矩的、严谨的、写实的、基本功很好的特点。院体画侧重对外部形态的呈现，文人画侧重对内心世界的表达。

　　苏轼在"院体画"的基础上构建了"士人画"的概念，但是并没有给"士人画"下一个完整的定义，因为它本身就是一个相对的概念。清朝陈师曾有一段对文人画的描述说得很好，他说："文人画家应具备的四个条件，人品、

学问、才情和思想，具此四者，乃能完善。"

在"士人画"这个概念下，苏轼真正改变的是绘画的内涵，从此，绘画由一种再现世界的艺术变成了一种表现自我的艺术。就像苏轼说的"诗不能尽，溢而为书，变而为画，皆诗之余"。苏轼还说过"诗画本一律，天工与清新"，绘画跟诗歌一样，是文人的一种自我表达的方式和工具。这样的事情实际上之前很多画家已经在做，如王维、李成、董源、范宽、郭熙、李公麟等，但是第一个扛起文人画这面大旗的人却是苏轼。

除了才华、学问和艺术造诣，我们热爱苏轼还因为他的人格魅力。每个人都可以摸着良心想一想，如果我们碰到了和苏轼一样的遭遇，会做出什么反应。我们说过，苏轼的豁达一方面来自祖上的遗传，另一方面来自老庄的影响。苏轼第一次看到《庄子》就产生了强烈的共鸣，让他对人生有着超脱世俗甚至超脱生死的领悟，现实越是不如意，他的内心越是能迸发出达观的精神。苏轼是个内心强大的人，强大到现实的苦难根本无法在他的心中投射阴影。

苏轼的一生不论顺境还是逆境，从来没有因为向现实低头而改变自己的言行，更没有为了升官发财而随意地投靠和背叛，即便他属于旧党阵营，但是对于明显的错误和荒谬之处也绝不随意附和。为了心中的真理和正义，他可以叫板如日中天的王安石，也可以怒怼一手遮天的司马光。苏轼真正做到了站在大领导旁边不卑躬屈膝，站在平民面前不趾高气扬。在北宋新旧两党争权夺势的环境中，他就像一朵在黑夜中盛开的莲花，拒绝任何形式的同流合污。

我们都知道苏轼爱开玩笑，但是他也非常讲原则，绝对不是随便敷衍奉承的老好人。比如苏轼在杭州时，有一个叫郭祥正的人去拜访他，郭祥正拿出一卷自作诗读给苏轼听，声震林木，读完问苏轼可以打几分。苏轼说"十分"，郭祥正非常高兴。苏轼接着说："七分是读，三分是诗。"对方听了垂头丧气。我们看到，年过花甲的苏轼并没有被时间磨炼得圆滑世故，他骨子里依然是从前那个耿直少年，从未改变。

苏轼从来没有因为地位的高低而改变自己对待世界的方式，他不是被环境和现实胁迫的人，站在低处，他没有成为命运的人质，任人摆布；站在高处，他也没有成为命运的绑匪，杀人越货。

我们最热爱的是苏轼雅致天成的外表下，包裹着的豁达质朴的内心。明朝人吴苑说："清雅之士非不佳，嫌其太矫；粗狂之士非不恶，喜其露真。"清雅之士并不是不好，只是过于矫情；粗狂之士并不是不差劲，可喜的是他们露出率真。如果有人能做到清雅而不矫情，率真而不粗狂，那就是世间的贤能了，苏轼就是这样的世间贤能。

　　苏轼一生有受不完的冤屈、有度不完的苦厄、有忘不了的爱人，他比普通人经历了更多的苦难和压抑。但是苏轼都没有让这些成为他生命的主旋律，事实上，他活得多姿多彩，他是一个潇洒随性的官员、一个肆无忌惮的文人、一个吃货，他的一生是一次色彩斑斓的旅行、一场光怪陆离的梦。

第二十五章

黄庭坚（上）

长枪大戟学《瘗鹤铭》

　　我们都知道，历史上那些天才常常有扎堆出现的情况，因为孕育天才的大环境不是连贯的而是周期性的，所以有的时代大师繁盛，有的时代人才凋敝。另外对于文化艺术领域，顶级大师还常常有成对出现的情况，比如王羲之和王献之、欧阳询和虞世南、怀素和张旭、张萱和周昉、颜真卿和柳公权、李白和杜甫，还有我们今天说的苏轼和黄庭坚，他们几乎都是同时在一个相似的领域取得了巨大成就。其中有历史的偶然，但是更主要的是他们之间常常存在着互相学习和影响的关系，比如苏轼跟黄庭坚的成长就得益于他们之间的互相借鉴。

黄庭坚像

"苏黄"这对组合非常像唐朝的"李杜":苏轼的潇洒豪迈、光芒万丈像李白;黄庭坚的才华横溢、命运坎坷又特别像杜甫,他虽然不像杜甫那么贫寒,但是却可能比杜甫更加苦闷。

同时,就像诗仙李白无法覆盖诗圣杜甫一样,黄庭坚的诗词、书法跟苏轼的也能平分秋色,尤其是黄庭坚书法长枪大戟的风貌,在整个中国书法史上也是别具一格的。我们常说宋人书法尚意,但是提到尚意的书风,往往首先想到的是黄庭坚的字,他的《松风阁诗帖》和《砥柱铭》被很多人学习和临摹。

跟苏轼兄弟这样的新晋士大夫不同,黄庭坚家族从唐代就稳居上流社会,从唐代中期到北宋末年,连续十几代,每一代都有进士或者举人出现,家中藏书万卷,这种传统到了黄庭坚的祖父那一代达到巅峰。

在公元 1057 年中国历史上最显赫的那次科举考试现场,在苏轼、苏辙、张载、曾巩、曾布、吕惠卿、章惇、王韶、程颐、程颢等一众光芒万丈的大人物后面,没有人注意到,大殿的角落里站着一位 57 岁的高龄考生。他神情冷峻,目光坚定,绝没有因为年近花甲才及第而在其他人面前面露惭色,现场也没有任何一个人敢对他表现出哪怕一丝一毫的轻蔑。因为他们家堂兄弟 13 人,

算上他已经有 10 人考中进士，他们来自江西省修水县双井村，当时人称"双井十龙"。

这位 57 岁的考生叫黄湜，他就是黄庭坚的祖父。而在此前 15 年，黄庭坚的父亲黄庶早已经高中进士。儿子比父亲早中进士 15 年，这也算是中国科举史上的奇观了。

在宋仁宗庆历五年即 1045 年的 6 月 12 日，黄庭坚就出生在这样一个典型的官宦世家、书香门第。黄庭坚，字鲁直，"庭坚"取自上古圣人皋陶的字，"鲁直"取自北宋真宗朝著名的正臣鲁宗道。他的父亲用两位古人的名字命名黄庭坚，表达了对他的期望。

黄庭坚 5 岁就开始诵读《五经》，据说他表现出神童的气质，过目不忘。《宋史·黄庭坚传》记载，黄庭坚的舅舅李常很有学问，偶尔到他家串门，取下书架上面的书就向他提问，他对答如流，李常非常吃惊，觉得黄庭坚的进步一日千里。

作为日后能跟苏轼齐名的大诗人，黄庭坚 7 岁的时候就写了一首《牧童诗》："骑牛远远过前村，吹笛风斜隔岸闻。多少长安名利客，机关用尽不如君。"一个 7 岁的孩子，口吻竟然如此老练，诗中心心念念的竟然是长安名利客，而不是喜闻乐见的"鹅鹅鹅"，后人怀疑可能是他人代笔，或者是经人润色过的。

13 岁的时候，黄庭坚听到当年京城"龙虎榜"的消息，他的祖父和苏轼等一众才子们进士及第，他更加努力地读书习字，希望早日加入他们的行列。

关于黄庭坚的学书历程也有一些争议，比如稍晚儿十年的南宋胡仔，就坚定地认为黄庭坚曾经师法晚唐书法家沈传师，他在《苕溪渔隐丛话》里说："东坡盖学徐浩书，山谷盖学沈书墨迹，皆青过于蓝者，然二公深讳之……二公当时自言如此，自今观之，人固不信也。"说的是苏轼学徐浩、黄庭坚学沈传师，而且都青出于蓝。

我们今天还能看到唐朝沈传师的楷书作品，比如《罗池庙碑》。沈传师是跟柳公权同时代的人，书风也很接近，但是不像柳公权那么接近颜体，沈传师的作品笔画瘦劲爽快，更有初唐的味道。

沈传师　《罗池庙碑》（局部）

　　但是黄庭坚本人并不认可这种说法，他也不太推崇沈传师的书法。黄庭坚曾经说："传师《道林岳麓寺诗》，字势豪逸，真复奇倔，所恨工巧太深耳。"我们虽然找不到沈传师的行书，但是通过这段描述可以发现，黄庭坚非常认可沈传师书法的结体，但是不认可他的点画。我们大概可以想象，沈传师的行书大概类似工整华丽版的黄庭坚，所以才让人误解。

结合后来黄庭坚的作品和一些他的书法的言论，我们能够推测黄庭坚早年主要学习"二王"和颜真卿的字。比如范成大就指出黄庭坚学习颜真卿，最终加以变化，形成自己的风格。他在《跋山谷临颜书》中说："前辈多宗颜鲁公楷法，后来自变，成一家耳，山谷尤于颜有所得，盖专作颜体，不问得意与否。"

我们今天见到的黄庭坚的多数代表作都是他在50—60岁之间成熟期的作品，长枪大戟，锋芒毕露，用笔非常随意。他自己也反复强调不计较用笔的工拙，比如他在《书家弟幼安作草后》中说："老夫之书，本无法也。但观世间万缘，如蚊蚋聚散，未尝一事横于胸中，故不择笔墨，遇纸则书，纸尽则已，亦不计较工拙与人之品藻讥弹。"好像黄庭坚写字是完全任性而为的，既不计较工拙，也不在乎别人的评价。

黄庭坚还在《题王观复书后》中说："此书虽未及工，要是无秋毫俗气，盖其人胸中块垒，不随俗低昂，故能若是。今世人字字得古法而俗气可掬者，又何足贵哉！"这说明黄庭坚喜欢的是那些哪怕基本功不够好，但是毫不俗气的字，反过来基本功好但是俗气的字，他是看不上的。

由于有这些言论，就容易误认为黄庭坚的书法基本功不够好。但是我们要知道，"读书不信书，则是欲巫古人。读书尽信书，则是为古人所巫"。首先我们要明白，黄庭坚是站在一定高度上说的这些话；更重要的是，不光要看他说了什么，还要看他是怎么做的。黄庭坚的嘴很硬，但是手很诚实，暴露了他的实力，说明他的基本功相当过硬。

黄庭坚的作品可以归为三类：碑石、信札和诗文。其中碑石是他书写得最为用心的，流传下来的墓志和草稿如《王纯中墓志铭》和《王史二氏墓志铭卷稿》，这些文字可能是黄庭坚在43—55岁之间书写的，小楷笔力雄健，明显源自"二王"，结体灵动自然、富于变化，技术上不存在任何问题。很明显，黄庭坚最初学书受到过严格的训练。

一个天才般的少年在一个书香世家成长，黄庭坚的起点近乎完美，按理说他的人生会很顺利，但是现实往往是残酷的，在变得更好之前，首先变得更糟了。就在黄庭坚的祖父黄湜考中进士的第二年，不幸突然降临，黄庭坚的父亲黄庶毫无预兆地病逝于广东康州任所。"幼而无父曰孤"，这件事对黄庭坚的

黄庭坚　《王纯中墓志铭》（局部）

打击太大了，他的生活彻底地改变了。

　　14岁的黄庭坚擦干脸上的泪水，看着家里的情况——母亲一个人带着六儿一女（全部未成年），黄庭坚排行第二，这跟曾经的王维多么相像。黄庭坚也像王维一样，主动离开了家，开始跟随舅父李常到淮南游学。事后看，黄庭坚作出的是一个正确的决定。也许有人觉得不可思议，黄庭坚当时还是个14岁的孩子，这么重要的事情怎么可能让他自己决定？这个咱们还真不能抬杠，有时候人跟人的差异就是很大，何况古人心智都比较早熟。

宋故朝奉郎知洺州、軍州魚管内勸農事上騎都尉借紫王君墓誌銘脩實錄院撿討官承議郎行祕書省著作佐郎武騎尉賜緋魚袋黃庭堅撰并書奉議郎通判常州軍州黃管内勸農事上騎都尉賜緋魚袋杜炎篆蓋君諱純中字文叔豫章大父士城人曾大父、仲簡大父章夫贈光祿少卿父固都官

　　不论如何，这是个正确的选择。黄庭坚的舅舅李常人品学问俱佳，他严格培养黄庭坚。少年丧父的黄庭坚没有消沉，且学业每日精进，这是他的幸运。

　　更幸运的是，到了1061年，17岁的黄庭坚结识了一个重要的人物——孙觉。孙觉，字莘老，一生转任多个地方知州，政治上不太得志，但是非常有学识，他与苏轼、王安石、曾巩都是好朋友，也是当时的文化名人。我们前文提到苏轼画的《潇湘竹石图》就是送给孙觉的，上题"轼为莘老作"。

　　孙觉见到17岁的黄庭坚也非常喜欢，喜欢到什么程度呢？孙觉直接把自

己的女儿（孙兰溪）嫁给了黄庭坚。孙觉把黄庭坚推上了一个新的平台，他把黄庭坚推荐给苏轼，使其迅速融入北宋顶级文人圈。孙觉特别喜欢举荐人才，苏轼一生最喜欢的学生秦观也是孙觉后来推荐的，他们都是一个圈子的人。

在17岁前后，黄庭坚开始学习周越的草书。当时人都学习周越，"宋四家"中有三个人学习过他，只有四川娃苏轼特立独行。实际上后来还有一个人偷偷地学习过周越，并且最终学出了成绩，在书法史上留下大名，我们后面再说。

周越本身作为一个二流书家，虽然能一时名满天下，但是大浪淘沙，最终迅速被埋没在历史的长河，蔡襄、黄庭坚、米芾三人也没学出什么名堂。后来黄庭坚每每提到这段经历都相当后悔。黄庭坚说："予学草书三十余年，初以周越为师，故二十年抖擞俗气不脱，晚得苏才翁子美书观之，乃得古人笔意；其后又得张长史、僧怀素、高闲墨迹，乃窥笔法之妙。"

黄庭坚早年的书法学习进展并不太顺利，他曾经说："随人作计终后人，自成一家始逼真。"可是如何能自成一家却长期困扰着他。他不但刻苦练习，还努力地在生活中寻找灵感，他说自己曾经在观察船工划船的过程中获得用笔的灵感，"于燹道舟中，观长年荡桨，群丁拔棹，乃觉少进，喜之所得，辄得用笔"。这就跟看"锥画沙""屋漏痕"，或者怀素观察夏天的云彩、张旭观察公孙大娘舞剑而获得灵感是一个道理。当然，我们也必须清楚，古人能获得这些感悟都是站在一定高度上的，是在充分练习之后获得的，疏于练习而空谈感悟是没有任何意义的。

在17—19岁这段时间，黄庭坚主要跟随孙觉学习，一直到19岁参加科举考试，他通过了省试，但是在第二年礼部组织的会试中落榜了。少年丧父的挫折都经历过，一次科举失败没有给黄庭坚造成太大影响，他更加发奋地读书，2年后，22岁的黄庭坚以榜首的成绩通过乡试，23岁终于进士及第。

黄庭坚于24岁正式踏入官场，到汝州叶县（今河南叶县）担任县尉。日子就这么不紧不慢地过着，直到2年后，26岁的黄庭坚连遭打击，他的妻子孙氏和一个妹妹在这一年相继去世，他悲痛万分。当时河北闹灾荒，流民在叶县引发了很多治安问题，作为叶县的"公安局长"，黄庭坚还要每天奔波于乡下，常常很晚才能解鞍休息。

身体和精神的疲惫都在侵蚀着他的健康，于是他作了一首诗《新寨》，其中两句是"俗学近知回首晚，病身全觉折腰难"。结果王安石看到这首诗，"见之击节称叹，谓黄某有清才，非奔走俗吏"。王安石是非常有眼光的人，一下就看出黄庭坚不是普通的小吏，马上把他调回中央，让他参加四京学官考试。北宋四京指的是东京开封府、西京洛阳府、南京应天府（今河南商丘）、北京大名府（今河北大名）。最终黄庭坚被任命为北京大名府的国子监教授，此后 8 年黄庭坚一直担任这个职位。

再也不用做走街串户的武官了，黄庭坚的人生翻开了新的一页，这一年他 28 岁。同样在这一年，担任杭州通判的苏轼路过湖州看望担任知州的孙觉，孙觉拿出黄庭坚的诗文给苏轼看，并且说目前知道黄庭坚的人还很少，希望苏轼帮助黄庭坚传播一下才名。苏轼一看非常吃惊，以为是古人写的文章，就对孙觉说："此人如精金美玉，不即人而人即之，将逃名而不可得，何以我称扬为？"大致意思是说：黄庭坚有如精金美玉，自然散发着光芒，将来想要逃名都不可能，哪里还要我（即苏轼）来为其扬明啊。

1073 年，黄庭坚 29 岁，他续娶大诗人谢师厚的女儿谢氏为妻。

时间到了 1078 年，34 岁的黄庭坚第一次跟苏轼通信，这对北宋文坛领袖终于有了直接的联系。不过黄庭坚将会为这份友谊付出太多，也注定了他一生的仕途坎坷，从此他将经常被苏轼连累。

连累很快就来了。到了第二年，"乌台诗案"爆发，黄庭坚因为与苏轼有诗文、书信往来，被罚铜二十斤。祸不单行，这一年他的继室谢夫人病故。黄庭坚的命运就是这么坎坷，后来他又续娶了石大人。

到了 1080 年（宋神宗元丰三年），36 岁的黄庭坚终于换了职位。新工作是江西吉州太和县知县，上任路上途经舒州怀宁（今安徽安庆），黄庭坚游三祖山山谷寺，在这里感受到人生的悲凉和不易，从此自号"山谷道人"。黄庭坚一生的号很多，但是"山谷道人"最广为人知，所以后世也称黄庭坚为"黄山谷"。

1084 年，被贬在外的黄庭坚中年得子，大喜过望，这是他唯一的儿子。因为这一年黄庭坚 40 岁，所以给儿子起乳名为四十，大名黄相。黄相是黄庭

坚第三任妻子石夫人所生。

　　经历父亲和两位妻子的过世，中年得子，贬谪升迁，颠沛流离，40岁的黄庭坚的心态发生了很大变化，由早年入世求官，慢慢变成遁世绝俗。这一年，路过江苏泗洲僧伽塔，心灰意冷的黄庭坚写下一篇《发愿文卷》，里面的话说得非常重，比如："我从昔来，因痴有爱，饮酒食肉，增长爱渴，入邪见林，不得解脱。今者对佛发大誓愿：愿从今日，尽未来世，不复淫欲；愿从今日，尽未来世，不复饮酒；愿从今日，尽未来世，不复食肉。"我们能看出来，黄

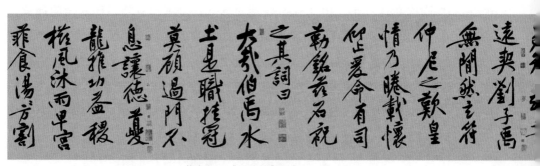

黄庭坚　《砥柱铭》局部

黄庭坚　《松风阁诗帖》

菩薩帥子
王白净法為
身勝義空谷
中奮迅及哮
吼念弓明利
搖直破魔王
軍甘露為
美食解脱
味為漿游
無上法輪
我今稱揚

黄庭坚　《发愿文卷》（局部）

維十有一年
皇帝御天下
之二十二載也道
被壃中威加
海外六合同軌
方外雲盧
名定將和歲
阜越二月東
延得主于洛
邑肆覲禮
早玉璧龍
軺度籲函之
陰跂分陕之地
緬惟列聖降
謹大河砥柱
之峯樂立大

庭坚的性格中有非常决绝的一面。

《发愿文卷》是我们今天能见到的比较早的黄庭坚作品，纸本手卷，纵33厘米，横679厘米，据说现藏于台湾林柏寿兰千山馆。我们都知道黄庭坚一生最推崇《瘗鹤铭》，他经常说"大字无过《瘗鹤铭》"，《瘗鹤铭》也是对黄庭坚书风影响最大的一篇作品。通过《发愿文卷》我们能够确定的是，40岁的黄庭坚已经深受《瘗鹤铭》的影响，只不过黄庭坚一生始终认为《瘗鹤铭》是王羲之的作品。

《发愿文卷》的字在行楷之间，点画灵动，字形开张，字的多寡、大小都不雷同，书写得参差错落，相当随意，字里行间流露出浓厚的六朝气息，有高古浑厚的气象。黄庭坚的那种长枪大戟、中宫内敛、横竖笔画向四周开张、长横中间故意断开、呈"辐射式"的书法特点已经基本成型。但是比起《松风阁诗帖》《砥柱铭》等成熟的作品，这时的点画还略显单薄、缺少力道，结体的特点也没有后期那么夸张，明显是不成熟时期的黄庭坚作品。苏轼曾经开玩笑说："鲁直近字虽清劲，而笔势有时太瘦，几如树梢挂蛇。"应该说苏轼对黄庭坚早年书法的评价还是比较中肯的。

事实上，后来的黄庭坚也特别不喜欢自己早期的作品，他是书法家中"觉今是而昨非"的典型代表，后来他对自己的好友僧人惠洪说："自出峡（四川），见少年时书，便自厌"，还说"余在黔南，未甚觉书字绵弱，及移戎州，见旧书皆可憎，大概十字中三四差可耳"。黄庭坚是在54岁时到戎州的，也就是说他对自己54岁之前的书法是既厌且憎，一点都看不上。晚年的黄庭坚感慨地说："观十年前书，似非我笔墨耳，年衰病侵，百事不进，惟觉书字倍倍增胜。"

那么后来黄庭坚的人生又经历了哪些事情，他"惟觉书字倍倍增胜"后又写出了哪些代表作品呢？我们下一章再说。

第二十六章

黄庭坚（下）

乱花飞舞不离其树

北宋中晚期一直处于新旧党争、变法与不变法博弈的摇摆状态，其中宋神宗、宋哲宗和宋徽宗本人都是倾向变法的，但是宋哲宗和宋徽宗登基之初，分别由高滔滔和向太后垂帘听政，两个老太后反对变法。这个阶段宋朝的实际话事人依次是宋神宗、高滔滔、宋哲宗、向太后、宋徽宗，所以朝廷的主张依次经历了变法、不变法、变法、不变法、变法五个阶段。

在这样的大背景下，作为旧党的黄庭坚，一生共有三段被贬谪和打压的仕途经历：第一段是 35—40 岁，宋神宗在位时；第二段是 50—56 岁，宋哲宗在位时；第三段是 58—61 岁，宋徽宗在位时。也就是说黄庭坚一生连续遭到三

任皇帝的打击，仕途生涯四分之三的时间处于被贬谪和被冷落的状态，这就是黄庭坚的悲剧人生。

在40岁写下决绝的《发愿文卷》之后，到了第二年的宋神宗元丰八年（1086），黄庭坚徘徊在人生的低谷，他被贬到了德州德平镇。这年的年初，内心苦闷的黄庭坚给朋友写了一首诗，也是他的诗歌代表作《寄黄几复》："我居北海君南海，寄雁传书谢不能。桃李春风一杯酒，江湖夜雨十年灯。持家但有四立壁，治病不蕲三折肱。想得读书头已白，隔溪猿哭瘴溪藤。"字里行间透露着黄庭坚的抑郁、窘迫和凄凉。

不过黄庭坚的境遇很快就要变好了。这一年，宋神宗去世，以高滔滔为首的旧党上位，黄庭坚被召回京城担任秘书省校书郎。到了京城，他终于见到了仰慕已久的苏轼，此时，距离他们第一次通信已经过去了7年，这两位宋朝顶级文人开始了他们长达26年亦师亦友的情谊。

1086年，42岁的黄庭坚受司马光举荐，与范祖禹等共同校订《资治通鉴》，当然这只是司马光给的一点小甜头，表示黄庭坚已经入伙。司马光让黄庭坚去修《神宗实录》，宋朝的实录是以"时政记""起居注""诸司文字"等材料为基础修订的，即把皇帝的日常言行、与大臣的谈话、和政府高层的工作记录放在一起整理成实录。

司马光知道，权力斗争就像剑客比武，一击必杀才是制胜的王道。要想撼动变法的根基，那就得从变法真正的幕后大佬——死去的宋神宗抓起，具体做法就是修改神宗执政期间的一言一行，从根本上动摇王安石变法的根基。黄庭坚也许是被彻底洗脑，也许是出于多年被贬的报复，总之，他接受了这份差事，并且按着要求做了。

中国人历来重视历史，官方修史一般都是比较严谨的，肯秉笔直书的史官自古以来史不绝书。尽管篡改历史的人一直都有，但是被恶意修改的规模和程度跟《宋史》相比都是小巫见大巫，仅《神宗实录》就前后被大规模修改了不下三次，所以《宋史》在所有正史中是最不靠谱的，很多史料后来被新旧两党反复修改，如王安石、宋神宗、宋高宗、岳飞等很多人的资料被删减篡改得面目全非。

其实宋神宗赵顼早就担心有人会这么做，所以在去世前就想叫苏轼回来修国史，因为他知道苏轼的耿直，尽管他属于旧党，可秉笔直书是没问题的。但是当时宰相王珪、蔡确不同意，他们不想让苏轼翻身，也没有明白神宗的良苦用心。

事实上当时修实录的过程争议就很大，同时参与的陆佃跟黄庭坚发生了激烈的争吵。黄庭坚说："如公言，盖佞史也。"意思是：如果像你那么写，就是谄媚的历史。陆佃说："如君言，岂非谤书乎？"意思是：如果像你那么写，就是诽谤的文书。后来当改革派拿到"谤书"版的《神宗实录》时，个个暴跳如雷，可见修改幅度是多么夸张。当时代的大潮席卷而来的时候，并不是每个人都能有范仲淹、蔡襄、苏轼、王安石那样的节操和骨气的，随波逐流和屈服顺从才是多数人展现出来的样子。

当然，黄庭坚也不是一味昧着良心说瞎话，比如当时改革派治理黄河采用一种人工清淤的方案，以当时的设备水平根本做不到，所以黄庭坚说"用铁龙爪治河，有同儿戏"。后来旧党反复拿这条说事：看人家黄庭坚也说对了一句呢。

这年，黄庭坚与张耒、晁补之、秦观等9人参加以苏轼为主考官的学士院考试。这也是"苏门四学士"这个称呼的由来，苏轼跟黄庭坚等人有了名义上的师生之谊。

1087年，黄庭坚43岁，《神宗实录》修成后，黄庭坚如愿被提拔为起居舍人。这一年他与苏轼、张耒、秦观、晁补之、米芾、李公麟、圆通大师等16人雅集于驸马王诜的西园，李公麟作《西园雅集图》，米芾作《西园雅集图记》，这是黄庭坚一生中不多的过得逍遥自在的时光。当时黄庭坚、张耒、晁补之、秦观等同任馆阁，他们的诗文一出，马上洛阳纸贵。"苏门四学士"的美名溢满京华，这是黄庭坚和他们这个集体的高光时刻。

黄庭坚一生留下很多信札作品，跟我们熟悉的那个长枪大戟、锋芒外露的黄庭坚不同，他在信札尺牍中往往用的是精致整齐的小楷，清新雅致又不露俗气，比如《苦笋帖》。

黄庭坚跟朋友唱和的信札写得更加精彩，比如《花气熏人帖》。这篇作品是纸本草书，现藏于台北故宫博物院。据说这件作品是被截断的，原来前面还

黄庭坚 《苦笋帖》

黄庭坚 《花气薰人帖》

有一段话："王晋卿（诜）数送诗来索和，老懒不喜作，此曹狡猾，又频送花来促诗，戏答。"王诜为了获得黄庭坚的墨迹也算是"不择手段"，先送来诗，见黄庭坚不回就反复地送花过来催促。最终，黄庭坚没有办法只能答复，并且开玩笑说"此曹狡猾"，可见两人交情很深。

黄庭坚写的四句诗文是："花气薰人欲破禅，心情其实过中年。春来诗思何所似，八节滩头上水船。"28个字墨色浓重，一气呵成，用笔刚健挺拔，有着浓浓的宋朝尚意书风。虽然黄庭坚的个人特色不明显，但是在"宋四家"中，其作品也是非常精彩的。

这首诗的第一句"花气薰人欲破禅"，其实跟黄庭坚参禅的经历有关。有一次，一个叫晦堂的禅师让黄庭坚参一句话："二三子以我为隐乎？吾无隐乎尔。"这句话出自《论语》，是孔子给学生上课，说："同学们，你们以为我有什么对你们隐瞒不教的吗？我没有什么隐瞒不教你们的。"黄庭坚一看这么简单的事，怎么能不理解呢？他就反复地解释，结果这个晦堂禅师怎么也不满意。

当时，正值八月桂花盛开，香气弥漫了整个山谷。晦堂禅师突然说："吾无隐乎尔！"黄庭坚一听如醍醐灌顶，也顿悟了，所以才有了这句"花气薰人欲破禅"。我猜其中的道理是：我没有办法隐瞒自己的知识，就像我没有办法逃避此刻的花香一样。

43—45岁，大概是黄庭坚一生中最不幸的日子，而日中则昃，月满则亏，厄运会很快地一浪接一浪地袭来。先是被新旧两党排挤的苏轼不久再次出知杭州，更难过的是到了1090年，黄庭坚46岁，他的舅父李常和岳父孙觉相继去世，这两个人既是黄庭坚的亲属，又是黄庭坚的老师，所以他痛苦难当。

这还不是结束，不久黄庭坚的母亲也去世了，这对黄庭坚来说如晴天霹雳。他是个孝子，一个真正的孝子，《二十四孝》中有一个"涤亲溺器"的故事，说的就是黄庭坚长年亲自为母亲洗便桶。或许是父亲的早亡让他更懂得"子欲养而亲不待"的道理，多年来，他对母亲的照顾无微不至，没有一天不尽人子的孝道。这点就连苏轼都非常佩服，他在一篇举荐黄庭坚的文章中说："瑰伟之文，妙绝当世；孝友之行，追配古人。"这是黄庭坚让人敬佩的地方。《宋

史》记载，黄庭坚丁忧期间"筑室于墓旁守孝，哀伤成疾几乎丧命"。

到了1093年（宋哲宗元祐八年），黄庭坚49岁。这年九月他丁忧除服，但是，就在这个月，保守派的"保护伞"太皇太后高滔滔病死，苏轼已经第一时间请求外放，黄庭坚也知道天要变了，于是奏辞国史编修官。

1094年（宋哲宗绍圣元年），章惇、蔡卞已经回到京城，50岁的黄庭坚也被召回京城，命于开封府界居住，以听候国史院对证查问《神宗实录》的事情。黄庭坚北上京城，此时苏轼正好被贬广东南下，两人在鄱阳湖相遇，他们都知道前途莫测，见面百感交集，但是只能无奈洒泪作别，没想到这竟然成了两人的永诀。此时，距离他们第一次见面已过去9年。

到了1094年底，谏官上书："实录院所修先帝实录，类多附会奸言，诋熙宁以来政事，乞重行审黜。"之后不断有人提出黄庭坚所修"实录不实"，黄庭坚被贬涪州别驾，黔州安置，于是他开始了第二段贬谪生涯。

绍圣二年（1095），51岁的黄庭坚来到黔州（今重庆彭水）。作为一个官员，黄庭坚的功过是非似乎很难评价，但是作为一个文人，他从来没有辜负自己的身份，也像苏轼一样，永远不忘把知识的火种传播至所到之处。来到黔州，黄庭坚创办了一间摩围私塾，这可能是黔州历史上最早的私塾。黄庭坚还亲自讲学，后来巴蜀地区的很多读书人上门求教，他每日讲学不倦。

黄庭坚在《与七兄司理书》中介绍了自己在私塾的工作："日为之讲一大经，一小经，夜与说老杜诗。"也能看出，黄庭坚尤为钟爱杜甫的诗，一生都在认真学习杜甫，并且提出"点铁成金"和"夺胎换骨"等诗学理论，最终引领了江西诗派，黄庭坚本人也成为宋代顶级大诗人之一。

就在被贬黔州期间，黄庭坚的草书水准实现了重大突破，南宋曾敏行在《独醒杂志》中记录了这个事件的经过。元祐初年，苏轼、黄庭坚都在京城，当时黄庭坚40岁出头，学习周越的草书已经有20多年。有一天他们跟一个叫钱穆父的人同游宝梵寺，饭后黄庭坚写了几张草书，苏轼在旁边一顿夸赞，但是钱穆父却说："鲁直之字近于俗。"黄庭坚问其原因，钱穆父回答："没有别的原因，只是因为你没有见过怀素的草书。"这件事对黄庭坚的打击非常大，因为"俗"是黄庭坚最唾弃的评价，而此时自己的草书却被人当面说俗，

于是他对自己产生了严重的怀疑。接下来的 10 多年时间里，他再也不为人作草书。

直到此时被贬黔州，黄庭坚在一个叫石杨休的人家中看到了怀素的《自叙帖》，黄庭坚把它借出来，如获至宝，连续临摹很多天，废寝忘食。自此顿悟草法，终于做到下笔飞动，他才知道当初钱穆父所言非虚。所以黄庭坚后来感叹道："近时士大夫罕得古法，但弄笔缠绕，遂号为草耳。"他暗指的就是当时人都学周越式的草书。

大概在 1095 年，见到《自叙帖》的黄庭坚写下了草书《廉颇蔺相如列传》。这是黄庭坚手抄的《史记》原文，纸本手卷，纵 32.5 厘米，横 1822 厘米，现藏于美国纽约大都会艺术博物馆。

这篇草书跟周越那种结体繁密、细劲连绵的风格有很大的不同。黄庭坚主张"楷法欲如快马入阵，草法欲左规右矩"，就是写草书需要横冲直撞，字才不会失去活力；写楷书需要循规蹈矩，字才不会漫漶无度。所以黄庭坚在这件作品中几乎字字独立，连带笔画很少，用笔偏干也偏细，局部非常像《自叙帖》。但是其中很多字，比如"人""入"等，又有长枪大戟的黄庭坚风格，总体已经显得潇洒利落、气势磅礴。

5 年之后，1100 年，黄庭坚 56 岁，再次改戎州（今四川宜宾）安置。七月，他在戎州的一位收藏家那里看到了 17 年前苏轼在黄州书写的《寒食帖》，于是在后面题了跋文，使《寒食帖》成了一幅双剑合璧的作品。

大概就在这一年，黄庭坚又写出了草书《诸上座帖》，这也是一幅狂草纸本长卷，纵 33 厘米，横 729.5 厘米，全篇 92 行，共 477 字，是黄庭坚为好友李任道抄录的五代僧人《文益禅师语录》。

这是黄庭坚学习怀素书法 5 年之后的作品，此时他已将怀素的书法精神融会贯通，并且熟练运用到自己的草书创作中去，再也没有过去的拼凑感了。他把自己在行书中的笔法完美地融入草书中去，减少了自张芝、"二王"到怀素以来的那种流畅的圆笔，也没有怀素草书的那种狂放，他的笔画变得顿挫和滞涩，很多局部有着生疏的古拙感，但是全篇又气势磅礴、酣畅淋漓，这是他追求的一种特殊意韵。一味华美或者劲健都不是黄庭坚想要的，他说过："盖

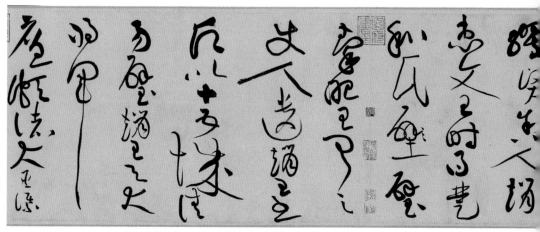

黄庭坚　《廉颇蔺相如列传》（局部）

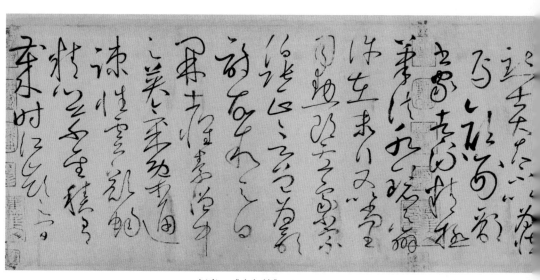

怀素　《自叙帖》

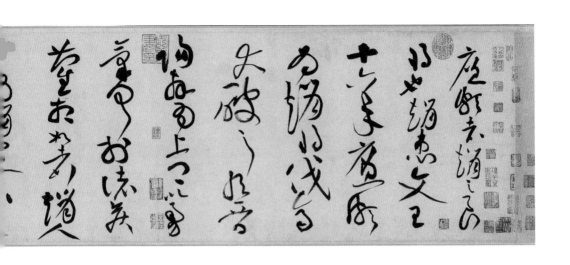

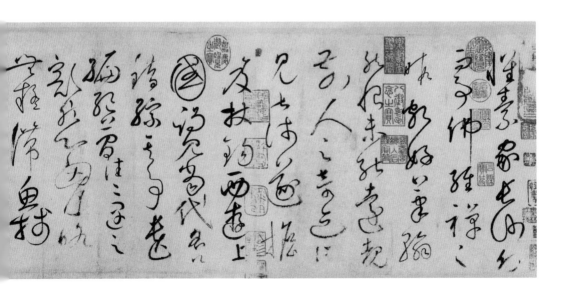

黄庭坚　《诸上座帖》（局部）

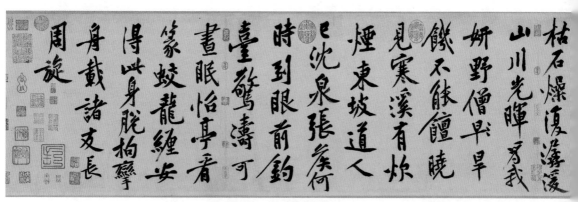

黄庭坚　《松风阁诗帖》

依山築閣見平川夜闌箕斗插

屋椽我來名之

意適然老松魁

梧數百年斧斤所赦令參天

風鳴媧皇五十弦洗耳不須

菩薩泉嘉二三子甚好賢

力貪買酒醉此筵夜雨鳴廊

松風閣

美而病韵者，王著；劲而病韵者，周越——皆渠侬（他）胸次之罪，非学者不力也。"黄庭坚认为王著的字虽然优美、周越的字虽然劲健，但是意韵都不够，并且提出他们的字之所以存在意韵上的不足，在于他们的气度和修养不够。

应该说黄庭坚的大草成就是非常高的，后面一直到明朝的祝允明、王铎出现，近400年的时间里，几乎无人能望其项背。

同样是在1100年，恢复新法的宋哲宗驾崩，宋徽宗赵佶即位，拥立赵佶上位的向太后垂帘听政。向太后属于旧党，所以56岁的黄庭坚再次迎来他的仕途曙光，他开始一路升迁，从监鄂州税到舒州知州再到吏部员外郎，到中央任职。但是他也跟苏轼一样，以体弱多病为由要求远离京城，希望出知太平州。黄庭坚再也不愿意卷入险恶的政治旋涡，他留在荆南待命。

就在待命的过程中，到了这一年12月，噩耗传来，苏轼已经于数月前病逝。北风吹来，晚霞染西天，黄沙渐起，飞石迷人眼，黄庭坚悲痛万分。后来南宋邵博在《邵氏闻见后录》中记载，黄庭坚晚年把苏东坡的画像挂在家中，每天早晨起来，穿戴整齐后对着画像作揖施礼。有人问："您跟东坡的声望其实不相上下，为什么还要这么做呢？"黄庭坚马上惊慌地离开座位说："庭坚对于东坡而言，不过是学生罢了，怎么能乱了次序呢？现在动辄以'苏黄'并称，那是他们瞎说，不是我的本意。"可见黄庭坚对苏轼的崇敬。

到了1102年，宋徽宗崇宁元年，黄庭坚58岁。当年六月，他终于得到太平州知州的任命，然而上任9天就被罢免，因为垂帘听政的向太后死了。蔡京和赵佶即将开展一场终结新旧党争的元祐党人迫害运动，九月，蔡京定元祐党籍120人，立元祐奸党碑，黄庭坚赫然在列，他开始了第三段贬谪生涯。

已近风烛残年的黄庭坚再也不为所动，任他风吹雨打，我自闲庭信步。就在这年九月，黄庭坚与朋友游湖北鄂州樊山，途经松林间一座亭阁，在此过夜，夜晚听到松风成韵，于是就写下了《松风阁诗帖》。这是件行书长卷，纵32.8厘米，横219.2厘米，现藏于台北故宫博物院。

虽然黄庭坚在50—60岁之间留下的作品很多，其中也有一些非常好的狂草和小楷作品，但是行书仍然代表着黄庭坚书法的最高成就。而在众多行书作品中，《松风阁诗帖》又是其中的精品，是黄庭坚的代表作。南朝王僧虔曾经

说："书之妙道，神采为上，形质次之，兼之者方可绍（继承）于古人。"《松风阁诗帖》就是典型的"神采""形质"都好的作品。

《松风阁诗帖》非常明显地体现了黄庭坚行书的两大特点。第一个特点是结体欹侧，无拘无束。苏轼曾经总结黄庭坚的三点反常的情况："鲁直以平等观作欹侧字，以真实相出游戏法，以磊落人书细碎事，可谓'三反'。"平时举止稳重的黄庭坚一旦拿起笔，马上换了一番面貌。在黄庭坚的笔下，很少有一笔是绝对正的，甚至有些笔画写得很奇怪，比如三点水的最后一点不上挑。但是当这些欹侧的笔画放在一起组成一个字的时候，又显得错落有致、搭配得当、四平八稳。第二个特点是：中宫收紧，笔画伸展。在黄庭坚的行书中，几乎每一个字都有一个非常夸张的笔画，呈现出向外辐射状，尤其是长横和长撇的夸张幅度，在其他人的作品中是不多见的。这些长笔画之所以能够伸出来，且没有凌乱的效果，前提还是黄庭坚的字中宫收得很紧，这才让每个字都变而不散。所以古人评价黄庭坚的字"乱花飞舞不离其树"，长枪大戟、提按顿挫、收放有度、韵律和谐、气势磅礴，这就是黄庭坚的行书境界。

同时期黄庭坚类似的作品还有《砥柱铭》《寒山子庞居士诗帖》《范滂传》等。

宋徽宗崇宁二年（1103），黄庭坚59岁，主管玉隆观。就在黄庭坚以为他可以终老此生的时候，再次因言获罪，理由是有人举报他写过一篇《荆南承天院记》，对国家的灾难幸灾乐祸。于是他被除去一切官职，到宜州羁押管理。

《宋史》里说这件事的幕后主使是李清照的公公、赵明诚的父亲赵挺之。《宋史》认定赵挺之和黄庭坚早有嫌隙，这是赵挺之的报复之举。但是我们看赵挺之的传记就会发现，他举报黄庭坚并不是因为私仇，而是因为公愤，很多元祐旧党人都遭到过赵挺之的打压。赵挺之是个很固执的人，只要他认为错的事情，就毫不犹豫地斗争到底，即使面对如日中天的蔡京，他也敢当面对着蔡京咆哮，揭发其罪恶。

其实此时的黄庭坚早已经不再关心政治斗争，他只想管好自己，也许他早已经后悔当初做过那些事了，但是没办法，厄运当头，也只能咬紧牙关，艰难忍受着命运赋予他的苦难，听风刀如吼，看霜月当窗。

几经辗转，60岁的黄庭坚来到宜州贬所（今广西壮族自治区河池市宜州

区）。1105 年，即宋徽宗崇宁四年，9 月 30 日，61 岁的黄庭坚在宜州走到了生命的终点。就在黄庭坚闭上双眼的那一刻，一匹快马正带着流放他至永州的命令从开封的大道上奔驰而来，只是他再也收不到了。4 年之后，人们才把他的棺椁运回双井祖茔埋葬。

黄庭坚作为中国历史上出现过的顶级文人之一，他对于中国文化的构建和塑造是全方位的，比如"涤亲溺器""锦上添花""打破砂锅问到底"等很多典故都出自黄庭坚。

他作为江西诗派的开山之祖，至今留下 2000 多首诗词，对于诗词的格律和题材都有着巨大的开拓性贡献，比如他经常写拗体诗，故意将句中的平仄音律相互交换，间接造成崎岖瘦硬、超凡脱俗的面貌。这种创新的勇气是非常可

黄庭坚　《寒山子庞居士诗帖》（局部）

贵的。相比之下，今天还有一些技术派抱定古诗的平仄，甚至还找出我们早已经不用的古字音，如获至宝，牢记所有的技术，将其当成金科玉律，他们似乎从来都不关心这个世界上为什么要有"诗"这种东西。

黄庭坚对于诗的题材也不拘一格，他就写了很多关于男女情爱的诗，人们争相传诵。这个时候劝李公麟不要画马、防止投马胎的出家人秀铁面再次出现，他对着黄庭坚呵斥道："翰墨之妙，甘施于此乎？"这么美妙的笔墨，你就甘心用在这些地方吗？黄庭坚只是笑笑说："又当置我于马腹中耶？"言下之意，你又吓唬我来世投马胎吗？秀铁面只得悻悻作罢。

当然，黄庭坚主要的贡献还是在书法上面，跟苏轼一样，黄庭坚也是尚意书风积极的倡导者和重要的实践者。在苏轼的基础上，黄庭坚对书法有一

种特别执着的追求，就是不能"俗"，所以当钱穆父指出他的草书俗的时候，黄庭坚就在十几年时间里不再以草书示人。黄庭坚对于"俗"这个问题有一段很经典的评价，他曾经跟一位少年说："士大夫处世可以百为，唯不可俗，俗便不可医也。"士大夫如果得了俗这种病，那么治都治不好。俗的原因就是跟别人一样，所以黄庭坚主张"随人作计终后人，自成一家始逼真"。那么如何做到自成一家而不俗呢？不是拿起笔来恣意创造、胡涂乱画，黄庭坚给出的解决方案就是多读书，他说过："若使胸中有书数千卷，不随世碌碌，则书不病韵。"这些观点的提出对于中国书法的发展是非常迫切和及时的。

站在广阔的历史天空下，我们发现黄庭坚对于中国书法还有一项特殊的贡献，他一生主张学习《瘗鹤铭》，也就是提倡书法要在碑学中汲取营养。中国书法发展至今，一共有三次重要的碑与帖的交流碰撞：第一次出现在隋唐，欧阳询、虞世南等人从南方来到北方，受到北方碑石的影响；第二次就是以黄庭坚为代表的北宋时期，由于黄庭坚本人的巨大影响，使得《瘗鹤铭》等碑石受到书法界的重视，成为文人借鉴学习的对象。因此"碑"与"帖"从来不像晚清康有为等人说的那样割裂甚至对立，它们是整个中国书法的一体两面，和谐统一、交相辉映，黄庭坚在宋朝就发现了这个道理；第三次出现在晚清金石学热潮期，我们留在以后讲。